Jelinek, une répétition?
Jelinek, eine Wiederholung?

GENÈSES DE TEXTES
TEXTGENESEN

Direction/ Leitung: Françoise Lartillot

Rédaction et administration/ Redaktion und Verwaltung:
Sophie Salin (assistée de / unter Mitarbeit von Frédérique Colombat)

Comité rédactionnel/ Redaktioneller Beirat:
- Axel Gellhaus
- Michel Grunewald
- Raymond Heitz
- Françoise Lartillot
- Reiner Marcowitz
- Alfred Pfabigan

Comité scientifique/ Wissenschaftlicher Beirat:
- Pierre Béhar (Université de la Sarre)
- Anke Bosse (Facultés Universitaires Notre-Dame de la Paix, Namur)
- Rémy Colombat (Université Paris-Sorbonne – Paris 4)
- Achim Geisenhanslüke (Universität Regensburg)
- Gerhard Lauer (Georg-August-Universität Göttingen)
- Gísli Magnusson (Roskilde Universitetscenter)
- Ton Naaijkens (Universiteit Utrecht)
- Jean-Marie Pierrel (Université Henri Poincaré, Nancy 1)
- Uwe Puschner (Freie Universität Berlin)
- Gérard Raulet (Université Paris-Sorbonne – Paris 4)
- Jean-Marie Valentin (Université Paris-Sorbonne – Paris 4)

Jelinek, une répétition?

A propos des pièces
In den Alpen et *Das Werk*

Jelinek, eine Wiederholung?

Zu den Theaterstücken
In den Alpen und *Das Werk*

Françoise Lartillot et
Dieter Hornig (éds/hrsg.)

PETER LANG
Bern · Berlin · Bruxelles · Frankfurt am Main · New York · Oxford · Wien

Information bibliographique publiée par «Die Deutsche Bibliothek»
«Die Deutsche Bibliothek» répertorie cette publication dans la «Deutsche Nationalbibliografie»; les données bibliographiques détaillées sont disponibles sur Internet sous ‹http://dnb.ddb.de›.

Publié avec le soutien de l'Agence Nationale de la Recherche, du Conseil Régional de Lorraine, du Ministère de l'Education Nationale et du CEGIL.

ISBN 978-3-03911-762-8
ISSN 1662-7539

© Peter Lang SA, Editions scientifiques internationales, Bern 2009
Hochfeldstrasse 32, Case postale 746, CH-3000 Bern 9
info@peterlang.com, www.peterlang.com, www.peterlang.net

Tous droits réservés.
Réimpression ou reproduction interdite par n'importe quel procédé, notamment par microfilm, xérographie, microfiche, microcarte, offset, etc.

Imprimé en Allemagne

Table des matières / Inhaltsverzeichnis

Préface / Vorwort ... VII

**I. Processus textuels et mémoriels chez Elfriede Jelinek /
Text- und Gedächtnisprozesse bei Elfriede Jelinek**

*I.1 Volonté idéologique et virtuosité textuelle /
Ideologischer Wille und textuelle Kunstfertigkeit*

Jacques LAJARRIGE
«Bis zur Kenntlichkeit entstellen.»
Effets de déréalisation historique
dans *In den Alpen* et *Das Werk* .. 5

Alfred PFABIGAN
Heimat bist du grosser Töchter .. 27

*I.2 Reconstruction du monde du théâtre, lien et rupture
entre processus textuel et mémoire collective /
Rekonstruktion der Welt des Theaters, Verbindung
und Bruch zwischen Textprozess und kulturellem Gedächtnis*

Monika MEISTER
«Theater müßte eine Art Verweigerung sein».
Zur Dramaturgie Elfriede Jelineks ... 55

Elisabeth KARGL
Le théâtre à travers et par la langue
«Der Unschuld die Maske herunterreißen»:
l'écriture comme critique langagière .. 73

Gérard THIÉRIOT
Sinnzerstörung? Sinngebung?
Zur Fleischwerdung von Text in Elfriede Jelineks Dramen
In den Alpen und *Das Werk* ... 99

Marielle SILHOUETTE
Le théâtre d'Elfriede Jelinek ou la mise à l'épreuve de la scène 111

I.3 Processus textuel, intertextuel et idéologique /
Textprozess, Intertextualität und Ideologie

Pia JANKE
Der Mythos Kaprun in *In den Alpen* und *Das Werk* 127

Christian KLEIN
Texte/intertextes dans les drames alpins d'Elfriede Jelinek
(In den Alpen/Das Werk) .. 143

Sylvie GRIMM-HAMEN
«Machen macht mächtig»: le pouvoir de la main
dans *In den Alpen* et *Das Werk* .. 163

Corona SCHMIELE
Ein früher Alpinist in Jelineks *«Alpen»* 183

II. Traduction / Übersetzung

Lise HASSANI
Traduction du premier chapitre de *Fistelstimme* de Gert Hofmann 209

III. Comptes rendus / Rezensionen

Françoise LARTILLOT
Tim Trazskalik, *Gegensprachen.*
Das Gedächtnis der Texte. Georges-Arthur Goldschmidt 219

Sophie SALIN
Angèle Kremer-Marietti, *Nietzsche et la Rhétorique* 224

Françoise LARTILLOT
Fotis JANNIDIS, Gerhard LAUER, Simone WINKO (éds),
Journal of literary theory ... 226

Préface

Jelinek, une répétition ou faut-il encore écrire sur l'œuvre d'Elfriede Jelinek?

Dieter HORNIG & Françoise LARTILLOT

Mais d'abord, faut-il encore présenter Elfriede Jelinek? Depuis la mort de Thomas Bernhard, de Heiner Müller et de Werner Schwab, Elfriede Jelinek est à la fois la dramaturge la plus importante, la plus singulière, la plus incontournable et la plus controversée du théâtre allemand et autrichien. Depuis sa première pièce, *Nora ou les piliers de la société* (1979), elle a écrit une trentaine de pièces majeures, sans compter les nombreux «dramuscules». Une écriture dramaturgique continue donc, comme une respiration. Une façon d'intervenir et de prendre position. Un théâtre à la fois rejeté par beaucoup et reconnu, distingué et primé maintes fois et montés par les metteurs en scène les plus importants, de Peymann à Schleef et Marthaler, en passant par Hollmann, Karge, Castorf et Tabori.

Après qu'elle a obtenu le prix Nobel de littérature, l'œuvre d'Elfriede Jelinek a préoccupé les consciences de manière renouvelée.[1] La fascination exercée par son écriture, elle-même constellée de reprises, serait-elle

[1] On peut citer entre autres repères, pour la France, le cahier d'*Austriaca* qui lui est consacré (décembre 2004, Numéro 59, dirigé par Jacques LAJARRIGE), le numéro d'*Europe* qui lui est consacré également (*Littérature & peinture et Elfriede Jelinek* (n° 933-934, janvier-février 2007), l'ouvrage dirigé par Gérard THIERIOT (*Elfriede Jelinek ou le devenir du drame*, Toulouse: Presses Universitaires du Mirail, 2007), repères d'autant plus importants que sa réception en France est restée mitigée. Pour l'espace germanophone, des reprises, *Elfriede Jelinek* par Heinz Ludwig ARNOLD, (3. Aufl. Bielefeld: Aisthesis, 2007) mais aussi des ouvrages originaux (Annika NICKNIG: *Diskurse der Gewalt: Spiegelung von Machtstrukturen im Werk von Elfriede Jelinek und Asia Djebar*. Marburg: Tectum Verlag, 2007. Dagmar JAEGER: *Theater im Medienzeitalter: das postdramatische Theater von Elfriede Jelinek und Heiner Müller*. Bielefeld: Aisthesis. 2007).

de celles qui essaiment, comme malgré elle? Envahie par la répétition, elle la produirait elle aussi par contamination, de proche en proche.

En fait, il faudrait distinguer des paliers dans le maniement de cette répétition. D'emblée expérimental, son théâtre se radicalise au fil du temps.

A partir des années 90, Jelinek travaille sur le discours philosophique et son articulation avec un discours identitaire, nationaliste, xénophobe et misogyne. L'évolution de la vie politique autrichienne avec l'élection de Waldheim, la montée de l'extrême droite avec Haider et une série d'attentats l'incitent à revenir plus directement sur le matériau autrichien. Après deux pièces en prise directe avec l'actualité (*Stecken, Stab, Stangl* 1996, *Das Lebewohl. Les Adieux*, 2000), elle publie en 2002, un recueil de trois «drames» intitulés *In den Alpen* qui est au carrefour d'une archéologie de la modernité historique et contemporaine. Deux d'entre eux, *In den Alpen* et *Das Werk,* sont centrés sur un haut lieu de la mémoire collective autrichienne, revenu sur les devants de l'actualité en raison d'un tragique accident de funiculaire, causant la mort de 155 victimes en novembre 2000.

Ainsi, la répétition dont traite Jelinek est-elle d'abord celle de l'histoire et surtout l'histoire de l'Autriche:

> Cette fameuse répétition de l'histoire qui revient toujours et ne meurt jamais, c'est mon grand thème au fond. On le retrouve dans mon roman *Enfants des morts*. Dans des pays comme l'Allemagne ou l'Autriche, l'histoire ne peut pas mourir. Et nous autres écrivains, nous n'y pouvons rien. Comme j'aime à le répéter: même morte et enterrée[2], l'histoire ressort toujours un bras de la tombe.[3]

Dans les deux pièces évoquées plus particulièrement ici, Jelinek rapproche en effet les tragédies: celle de la construction de Kaprun et des victimes anonymes, refoulée et transfigurée en mythe fondateur par la mémoire collective; et celle, absurde, des touristes, venus chercher une nature «vierge» et victimes d'un incident technique, en s'appuyant sur des données techniques extrêmement précises. Elle y intègre l'histoire de l'alpinisme qui est l'histoire de l'exclusion des juifs. La nature, la technique et

2 Allusion au conte de Grimm.
3 Christine LECERF: *Elfriede Jelinek, l'entretien.* Paris: Seuil, 2007, p. 86 (entretiens achevés en décembre 2004, diffusés pour partie sur France Culture du 28 février au 4 mars 2005).

le travail, voilà les trois axes autour desquels Jelinek organise son matériau.

Le matériau dont elle use (langagier, littéraire) est lui aussi marqué par une forme de répétition qui est en même temps l'expression d'une infinie variation. Répétition du pathos véhiculé par les reportages, répétitions intertextuelles à l'occasion d'emprunts que l'on peut situer, mais dans un effort constant pour se déprendre des violences que les textes premiers expriment:

> On peut oser le pathos à condition de toujours le contrebalancer par une extrême trivialité. Ce pathos ne doit cependant jamais devenir quelque chose de froidement calculé, il doit toujours être l'expression de la passion. Exprimer cette passion est justement ce qui me caractérise. Je pense que ça se voit tout de même! Cette passion qui doit s'exprimer nécessite en même temps une incessante formalisation esthétique et aboutit in fine à une forme très compliquée. Rien ou presque n'est formulé directement dans ce que j'écris.[4]

C'est Roland Barthes qui lui inspire ce traitement, c'est du moins ce qu'elle affirme elle-même.[5] Ainsi pourrait-on dire que, se focalisant paradoxalement sur un théoricien, certes sociologue de formation, mais aussi classé au rang des «antimodernes»[6], elle arrive à tirer de ses thèses les étincelles qui nourriront le feu de la protestation politique et féministe.

Les textes réunis ici se confrontent à cette chorégraphie textuelle spécifique. Ils ont été prononcés en décembre 2006 à l'occasion de l'étude du programme «des concours» (CAPES/Agrégation d'allemand 2007) à la maison Heine à Paris, à l'Université de Caen ou à l'Université Paul Verlaine-Metz qui a ainsi renouvelé sa coopération avec l'Université de Vienne (Département de philosophie – Alfred Pfabigan, département de sciences du théâtre, – Monika Meister), une circonstance qui est elle-

4 *Ibid.*, p. 89.
5 Il s'agit surtout du premier Barthes et de *Mythologies* (première édition 1957). Cet ouvrage vient clore la première période de Barthes en appliquant le structuralisme à la critique de la culture. Cf. Christine LECERF: *op. cit.*, p. 45 : « Je considère là aussi ma position et celle de Bernhard comme deux positions symétriques, Bernhard est dans l'affirmation de la musique là où moi je tente de la ‹démythologiser›, au sens de Roland Barthes, […].»
6 Cf. Antoine COMPAGNON: *Les Antimodernes. De Joseph de Maistre à Roland Barthes*. Paris, Seuil, 2005.

même signe d'une paradoxale institutionnalisation de l'œuvre dont Jelinek se défend pourtant. Ce sont aussi, en même temps, des textes qui vont au-delà de la circonstance et explorent cette fascination/irritation provoquée *par* la répétition toujours dérivée et en même temps *par* la volonté de s'extraire de celle-ci et d'aller vers une articulation du politique et de la structure, qui serait peut-être en un certain point, le lieu d'une libération.

Leur disposition figure d'abord la gageure que représente l'œuvre de Jelinek: d'un côté en effet, en guise d'introduction, Alfred Pfabigan retrace l'évolution personnelle et idéologique d'Elfriede Jelinek, en lui donnant une épaisseur empirique, de l'autre Jacques Lajarrige se focalise plutôt sur les techniques textuelles et le jeu verbal d'Elfriede Jelinek. Entre les deux, substrat empirique, volonté idéologique et virtuosité textuelle, la navette de l'interprétation tisse une toile, où l'on voit d'abord bien entendu surgir le monde du théâtre. Ce sont Monika Meister, Elisabeth Kargl, Gérard Thiériot et Marielle Silhouette, qui rendent compte de la manière dont ce monde du théâtre construit et/ou surdétermine encore le lien et la défaite du lien entre mémoire culturelle et processus textuel. De l'autre s'établit surtout le lien entre processus textuel, intertextuel et idéologique; les auteurs (Pia Janke, Christian Klein, Sylvie Grimm-Hamen et Corona Schmiele) décrivent donc les logiques qui animent le «mycélium»[7] textuel, détectant même des sources essentielles au plan intertextuel et non encore exploitée par la critique (ainsi particulièrement de Corona Schmiele).

La présentation de l'ensemble ne serait pas complète s'il n'était précisé qu'il est à l'ouverture d'une série présentant de manière régulière des réflexions sur la question des liens entre processus mémoriels et

7 Christine Lecerf rappelle qu'Elfriede Jelinek emploie cette expression pour désigner les modalités de constitution de son œuvre (*op. cit.*, p. 51). L'expression nous intéresse en ce qu'elle fait *écho* à celle qu'utilise Axel Gellhaus pour désigner l'œuvre dans son épaisseur processuelle; les effets de surface reflètent les processus de constitution de l'écriture, en cela, Elfriede Jelinek n'est pas une exception; elle s'intègre plutôt dans le cadre constitutif de l'écriture moderne de Francis Ponge à Oskar Pastior par exemple. Le texte «publié» est phagocyté par le processus d'écriture et ses traces.

Préface

processus d'écriture[8], et si n'étaient remerciés les contributeurs tout d'abord, mais aussi celles qui ont œuvré à sa composition, Catherine Maillot (Maison des Sciences de l'Homme – Université Paul Verlaine-Metz) et Sophie Salin (Centre d'Etudes Germaniques Interculturelles de Lorraine – Projet PROMETHE, Université Paul Verlaine-Metz).

8 Ce volume sera le premier numéro d'un ensemble de publications liées en même temps à un programme ANR (Agence Nationale de la Recherche) qui se déroule à l'université Paul Verlaine-Metz et paraissant sous le titre «Processus mémoriels et textuels» sous la direction de Françoise Lartillot.

I. Processus textuels et mémoriels
chez Elfriede Jelinek

Text- und Gedächtnisprozesse
bei Elfriede Jelinek

I. Processus textuels et mémoriels chez Elfriede Jelinek

Text- und Gedächtnisprozesse bei Elfriede Jelinek

1. Volonté idéologique et virtuosité textuelle
Ideologischer Wille und textuelle Kunstfertigkeit

«Bis zur Kenntlichkeit entstellen.» Effets de déréalisation historique dans *In den Alpen* et *Das Werk*

Jacques LAJARRIGE, Université Paris III – Sorbonne Nouvelle

> «Und was würden Sie denn tun, fragte Diotima ärgerlich,
> wenn Sie einen Tag lang das Weltregiment hätten?
> Es würde mir wohl nichts übrig bleiben, als die Wirklichkeit abzuschaffen!»[1]

Introduction

Le moins que l'on puisse dire est que l'écriture à l'œuvre dans *In den Alpen* et *Das Werk* n'est pas de celles qui s'économisent. Le flux constant de paroles à haut débit qui se déverse sur le lecteur-spectateur fait plutôt songer à une centrale électrique qui génèrerait en continu du courant de haut voltage. De haute voltige aussi, si l'on en juge par les acrobaties verbales de toutes sortes qui mettent en jeu d'innombrables référents culturels, historiques, politiques, religieux, «allusionnant»[2] à tout rompre sur un double axe synchronique et diachronique pour mieux provoquer le grand carambolage du passé et du présent.

Aussi la démarche que nous adopterons sera-t-elle centrée sur le procès de l'énonciation et largement inspirée d'une part de la pragmatique,

1 Robert MUSIL: *Der Mann ohne Eigenschaften*, Erstes Buch, Kapitel 68. Hambourg: Rowohlt 1967, p. 289: «Que feriez-vous donc si vous aviez un jour le gouvernement du monde? Sans doute ne me resterait-il plus qu'à abolir la réalité!» (trad. Ph. Jacottet)
2 Néologisme forgé par Georges Perec dans *Quel petit vélo à guidon chromé au fond de la cour*. In: G. PEREC: *Romans et récits*. Paris: La Pochotèque, Librairie générale française 2002, p. 195.

entendue ici comme la définition des éléments du texte par les relations qu'ils entretiennent avec le monde réel dans le cadre du discours[3] et d'autre part avec la sémanalyse. Partant des données du réel, nous tenterons de montrer la valeur heuristique de l'allusion dans les drames alpestres d'Elfriede Jelinek: l'enjeu est de voir comment, en tant qu'allusion, l'Histoire y est maintenue à distance par des emprunts exogènes ou au contraire dévoilée, révélée et réévaluée. Ce faisant, on ne peut ignorer la menace de la déperdition de sens de l'allusion dans sa réquisition même comme levier visant à contrecarrer toute lecture monosémantique de l'Histoire. Nous nous interrogerons sur les limites d'une telle écriture au sein de laquelle le principe de déhiérarchisation des événements, tel qu'il peut notamment résulter des amalgames, conduit potentiellement à la «précession des simulacres»[4] au sein d'un ordre affolé d'effets de réel pour lequel Baudrillard a précisément forgé le terme d'«hyperréel».

S'interrogeant sur les conditions sociales du souvenir qui déterminent le cadre d'une possible remémoration individuelle, Jan Assmann a montré que le passé n'existe pas en tant que tel, qu'il n'est jamais un ensemble de faits figés pour l'éternité que l'on pourrait mettre au jour au moyen de méthodes «objectives», comme le croyaient les adeptes du positivisme au XIXe siècle:

> Das kulturelle Gedächtnis richtet sich auf Fixpunkte in der Vergangenheit. Auch in ihm vermag sich Vergangenheit nicht als solche zu erhalten. Vergangenheit gerinnt hier vielmehr zu symbolischen Figuren, an die sich Erinnerung heftet. [...] Der Unterschied zwischen Mythos und Geschichte wird hier hinfällig. Für das kulturelle Gedächtnis zählt nicht faktische, sondern erinnerte Geschichte.[5]

Si le passé est toujours une construction élaborée *a posteriori* par les générations suivantes, la question du souvenir ne se pose pas seulement en termes de contenu, mais aussi en termes de méthode. Dans le sillage des *Kulturwissenschaften*, mais avec les moyens esthétiques qui leur sont propres, les pièces alpestres *In den Alpen* et *Das Werk* nous invitent ex-

3 Jean-Michel GOUVARD: *La pragmatique. Outils pour l'analyse littéraire*. Paris: Armand Colin (= «Cursus») 1998, p. 4: «relations qu'entretiennent, dans le discours, certains signes linguistiques avec le monde réel.»
4 Jean BAUDRILLARD: *Simulacres et simulation*. Paris: Galilée 1981, p. 9.
5 Jan ASSMANN: *Das kulturelle Gedächtnis. Schrift, Erinnerung und politische Identität in frühen Hochkulturen*. Munich: C.H. Beck 1999, p. 52.

plicitement à nous intéresser aux médias et aux institutions politiques à l'intérieur desquels se construisent ces images qui forgent une mémoire culturelle collective.

1. Les données du réel

Les deux drames alpestres s'appuient sur des données techniques précises, aussi bien en ce qui concerne l'accident du funiculaire de Kaprun le 11 novembre 2000 dans *In den Alpen* que la construction des barrages de retenue de la centrale hydroélectrique dans *Das Werk*. Il existe par ailleurs des relations de similarité entre les deux pièces, de telle sorte que chacune offre un accès transversal à l'autre, créant de la sorte un phénomène de circulation idéelle et d'autocitation intratextuelle. Ainsi, le début de *In den Alpen* introduit ce qui sera l'un des leitmotive de *Das Werk*, la fusion des corps des travailleurs forcés engagés dans la construction de la centrale avec le béton des digues de retenue.[6] De même, on peut identifier dans *Das Werk* de nombreux renvois à l'accident du funiculaire, dont les deux plus explicites sont le nombre des victimes (155 en tout), le nom des voitures motrices en flammes, «Kitzsteingams» et «Gletscherdrachen» (DW, 191) ou encore l'origine de l'accident, à savoir la présence illicite d'un radiateur d'appoint dans la cabine de pilotage, dont le circuit à bain d'huile a déclenché l'incendie. S'y ajoutent les détails relatifs aux opérations de sauvetage ou à l'état des corps calcinés.

D'autre part, les deux pièces ne sont pas avares de données techniques concernant la construction de la centrale et de références géographiques (Kitz, Hahnenkamm, Kapruner Ache, Naturpark Hohe Tauern, Glocknermassiv, Eisbichl, Karlinger Kees etc.) qui, toutes, participent de l'ancrage du discours dans un cadre alpin qu'il faut considérer comme

6 Elfriede JELINEK: *In den Alpen*. Drei Dramen. Berlin: Berlin Verlag 2004, p. 10: «Wutsch, waren sie weg, im Guß des Damms verschwunden.» Nous citerons par la suite d'après cette édition, en mentionnant simplement le numéro de page entre parenthèses, accompagné des abréviations IA pour la pièce *In den Alpen* et DW pour *Das Werk*.

une métonymie de l'Autriche. Une autre fonction de ces référents autrichiens est de suggérer un au-delà faisant pièce à l'idée qu'il y aurait une dénotation pure. L'illusion référentielle décrite par Barthes dans «L'effet de réel», illusion qui sous-tend une conception purement instrumentale du langage comme miroir du réel (mimésis), est ainsi battue en brèche. Plus globalement, ces données témoignent d'une prédilection pour les noms propres qui permettent de mettre en œuvre une procédure de référence directe. Le nom propre est, d'un strict point de vue linguistique, un désignateur rigide. Certains d'entre eux accréditent le travail documentaire extrêmement précis effectué au préalable par l'auteure. C'est le cas notamment de *Das Werk*, dont le texte didascalique initial cite «Hermann Grengg und sein Tauernwerk» et «Clemens Hutter und seine Geschichte eines Erfolgs» (DW, 91). Ces deux références obéissent déjà à des modes opératoires différents en matière de citation sur lesquels il nous faudra revenir. Dans le cas de Hutter, Jelinek reprend à l'identique le titre du livre que le journaliste a fait paraître sur l'aventure de la construction du barrage[7], mais celui-ci n'est pas identifié comme tel par la graphie. Concernant Hermann Grengg, il n'est pas possible à la première lecture de déterminer si ses mémoires[8] ont également servi à Jelinek de base documentaire (ce qui est bien le cas) ou si c'est seulement son rôle déterminant dans la construction de la centrale de Kaprun en tant que responsable technique du projet qui est ici en jeu. Pour Margit Reiter, aucune indication n'est fournie, mais le travail de cette jeune historienne autrichienne, auteure d'une étude sur la centrale de Kaprun, mais aussi de recherches sur la transmission transgénérationnelle de l'expérience nazie[9] a, on le sait par ailleurs, fourni de nombreuses informations et

7 Clemens M. HUTTER: *Kaprun. Geschichte eines Erfolgs*, Salzburg-Wien, Residenz Verlag, 1994. Hutter est également l'auteur de: *Das tägliche Licht. Eine Salzburger Elektrizitätsgeschichte*. Salzbourg, Munich: Pustet-Verlag 1996. Pour la signification historique de ces différentes références et leur signification, voir Jacques LAJARRIGE: «Versuch einer Kontextualisierung von Anspielungen in Elfriede Jelineks Alpendramen *(In den Alpen, Das Werk)*». In: Gérard THIEROT (éd.): *Elfriede Jelinek et le devenir du drame*. Toulouse: Presses Universitaires du Mirail 2006, pp. 195-223.
8 Hermann GRENGG: *Das Großspeicherwerk Glockner-Kaprun*, 1952.
9 Margit REITER: «Das Tauernkraftwerk Kaprun». In: Oliver RATHKOLB, Florian FREUND (éds): *NS-Zwangsarbeit in der Elektrizitätswerkstatt der Ostmark 1938-*

impulsions à l'écriture des drames alpestres. Dans un registre en apparence différent, Klimt et Schiele sont mentionnés comme les représentants exemplaires du potentiel touristique que représente le patrimoine culturel autrichien. Mais l'auteure vise également la polémique qui s'est développée au sujet de la restitution de plusieurs tableaux de Klimt confisqués par les nazis en 1938, dont Maria Altmann, la nièce d'Adele Bloch Bauer, inspiratrice du peintre, n'obtint la restitution par l'Etat autrichien qu'au terme d'une longue procédure judiciaire:

> Und manche Bilder sind sogar von Schiele oder Klimt. Schauen Sie nur, wie schön die sind! Umsonst kriegen Sie die nirgends. Aber eins unserer Augen wird, ein Bild umklammernd, eins, das eindeutig seit mehr als 50 Jahren wirklich uns gehört, durch Verjährung, wie so vieles, eins unserer Augen wird also statt schmatzend zum Schlaf sich jetzt schließen. Das Bild werden wir natürlich behalten so lang wir können, eh klar. (IA, 44)[10]

Dans un registre plus conforme au décor naturel, les gloires du ski alpin autrichien, Hermann Maier, Hannes Trinkl ou Ulli Maier font sans surprise partie des noms les plus fréquemment cités.

Un traitement à part revient à Paul Celan, dont le nom apparaît dans les didascalies de la deuxième partie de *In den Alpen*. C'est l'homme du dialogue qui va suivre avec l'enfant. Elfriede Jelinek a beau associer ce nom à des apostrophes qui peuvent paraître incongrues ou décalées («Celan, Geil!»), il n'en demeure pas moins que dans tous les contextes possibles où il apparaît, il ne peut désigner quelqu'un d'autre que le poète qui porte ce patronyme. Il réfère donc immanquablement à cette identité singulière. De manière là encore provocante, l'auteure met tout en œuvre pour exclure l'hypothèse d'une homonymie. L'association du nom Celan avec des occurrences comme «leicht brennbare Lärchenholzplatten als Dämmaterial», «Ofen» ou «Heizstrahler» n'est pas seulement destinée à l'intégration d'un personnage dans l'orientation thématique

1945. Ennskraftwerke, Kaprun, Draukraftwerke, Ybbs-Persenberg, Ernsthofen. Vienne, Cologne, Weimar: Böhlau 2002, pp. 127-198 et la version récemment publiée de sa thèse d'habilitation: *Die Generation danach. Der Nationalsozialismus im Familiengedächtnis*, Innsbruck, Vienne, Bozen: StudienVerlag 2006.

10 Le tableau en question est précisément «Adele Bloch Bauer I». Sur ce point, voir Philippe WELLNITZ, «L'outrance grotesque dans *In den Alpen*». In G. THIEROT (éd.): *Elfriede Jelinek et le devenir du drame* (= note 7), p. 190, note 16.

générale de la pièce, elle prépare sémantiquement la greffe de citations empruntées à son œuvre, déclenche des représentations liées à un poète de la Shoah, tout en désamorçant au préalable la recherche des sources. Elfriede Jelinek mise donc ici du point de vue référentiel sur un «sémantisme secondaire»[11] ainsi que sur des représentations spécifiques que le lecteur a en quelque sorte appris à lui associer à partir de ses connaissances encyclopédiques et des représentations mentales collectives attachées à ce nom. De ce fait, le lecteur est pris sans cesse entre deux formes de discours relatifs à une même Histoire, entre deux traitements possibles de celle-ci, constamment co-présents dans les pièces alpestres: le dévoilement et l'enfouissement. Dans la postface aux *Alpendramen*, Jelinek insiste elle-même sur cette dialectique du visible et de l'invisible en ces termes: «Aber hier wird eben: verborgen. Indem man es zeigt, scheinbar allen und jedem zeigt, was wir sind und haben, wird um so verborgener, was wir getan haben und tun».[12] L'un et l'autre empruntent le plus souvent la forme d'un discours oblique.

2. Formes du discours oblique: contre la déshistorisation opérée par le mythe

Faire parler à neuf le langage, lui faire dire un enjeu qui projettera sa différence sur les discours dominants – discours véhiculés par les médias, mais aussi «Narrative» privés, au sens qu'à ce mot en allemand chez les historiens – qui pour fonder une cohésion culturelle et une identité collective produisent en réalité des stratégies de nivellement et d'amnésie, tel est bien l'un des principaux enjeux de *In den Alpen* et *Das Werk*. L'écriture tente ainsi de faire perdre au lecteur-spectateur ses certitudes langagières et conceptuelles pour qu'il puisse retrouver une dis-

11 Jean-Michel GOUVARD: *La pragmatique* (= note 3), p. 73.
12 Elfriede JELINEK: *Nachbemerkung*. In: *In den Alpen*, p. 256. Ce «wir» collectif renvoie ici à l'Histoire autrichienne et au mythe de l'innocence de l'Autriche considérée comme la première victime du nazisme par la Déclaration de Moscou de 1943.

Effets de déréalisation historique dans «In den Alpen» et «Das Werk» 11

tance critique. C'est la raison pour laquelle les pièces sont le lieu où s'organise et se déploie un jeu scénique de la représentation discursive.

On peut avancer l'idée que le travail d'écriture est chez Jelinek la recherche d'une parole exacte qui, par la fonction connotative, libère le langage de l'enlisement idéologique. Pour le dire avec Barthes, il s'agit de «détacher une parole seconde de l'engluement des paroles premières que lui fournissent le monde, l'histoire, son existence, bref, un intelligible qui lui préexiste».[13] On ne peut guère démystifier de l'extérieur: d'où le nécessaire et systématique travail sur les mécanismes du mythe, sur l'orchestration des signifiants, sur la production du sens, sur la pérennité de lieux communs et de fausses évidences sous lesquelles l'idéologie avance masquée.

Elfriede Jelinek, que l'on peut de ce point de vue parfaitement situer dans le prolongement des expériences menées dès le début des années 50 par les auteurs du Groupe de Vienne, n'en finit pas de jouer avec la langue, de la soumettre à des déformations lexicales, à des dérivations sémantiques en chaîne qui font songer aux *Verbaristische Szenen* et *Verbarien* comme on les trouve chez Artmann, Achleitner ou Rühm. Que la reprise ciblée de ces procédés soit le prétexte à des renvois citationnels plus ou moins maquillés n'a rien qui puisse surprendre. Un seul exemple, emprunté à la confrontation du sauveteur et de l'enfant au début de *In den Alpen*, suffit à en montrer le fonctionnement:

> Deshalb sind meine Eltern ja mitgefahren. Nein, so leicht werden sie nicht auf mich verzichten können, fragen Sie sie doch, sie stehen gleich neben mir, sehen Sie sie nicht? Die werden doch nicht schon unsichtbar sein? So ist einmal nicht das Kommen unausweichlich, nach der Schule, ohne sich aufhalten zu dürfen, sondern das Gehen, in meinem Fall das Vergehen, ich meine: das Vorgehen. Ja, meine Eltern sind bei mir, sie sind jetzt sogar flinker als zu Lebzeiten, sie haben ja auf lange Zeit nur noch mich. (IA, 16)

Motivée par les circonstances de l'incendie du funiculaire, la série «Gehen/ Vergehen/ Vorgehen» évoque au-delà du contexte immédiat les jeux de mots de Valerio dans le *Leonce und Lena* de Büchner.[14] De la

13 Roland BARTHES: *Essais critiques*. Paris: Seuil 1964, p. 14.
14 Georg BÜCHNER: *Leonce und Lena*, I,3: «Es ist eine traurige Sache um das Wort ‹kommen›. Will man ein Einkommen, so muß man stehlen; an so ein Aufkommen ist nicht zu denken, als wenn man sich hängen läßt; ein Unterkommen findet man

sorte, par un détour aussi complexe qu'exigeant qui relève d'une certaine façon du métadiscours auctorial, l'auteure laisse entendre qu'elle n'est pas dupe des méthodes auxquelles elle recourt et qu'elle a conscience du défi que représente sur le plan de l'écriture l'intention qui motive ces pièces.

D'une manière générale, on peut dire que l'auteure privilégie toutes les stratégies qui permettent d'introduire des écarts de sens avec l'usage ou plusieurs niveaux de signification qui tantôt s'annulent, tantôt se démultiplient. Le détournement de locutions proverbiales s'y prête particulièrement bien. Ainsi à propos des skieurs: «Sie tanzen in Reih und Glied, als hätte der Zeitlose ihre Glieder bereits selber im Griff» (IA, 33), construction qui introduit ici en lien avec le ski alpin une dimension militaire au demeurant conforme à la réalité historique puisque ce sont les chasseurs alpins qui ont en quelque sorte propagé cette pratique après la Première Guerre mondiale. La séquence «Er heißt Mensch Maier» (IA, 44) identifie un individu en même temps qu'elle conserve de l'idiotisme original («Mensch Meier») l'expression de l'étonnement admiratif à l'égard des performances sportives d'un grand champion. La métathèse[15], la paronomase[16] et l'amphibologie, construction ambiguë dans laquelle le même signifiant renvoie à plusieurs signifiés, ont aussi les faveurs de la dramaturge, comme dans ce passage où le Jugement dernier entre en concurrence avec le croque Hawaï: «Jaja, schon gut, werfen Sie ruhig Blasen und verschmelzen Sie zum Jüngsten Gericht oder gleich zum Jüngsten Gericht, allerdings haben wir keine Ananas mehr für Sie, macht nichts, es geht auch mit eingelegten Birnen.» (IA, 35)

Les effets recherchés sont multiples eux aussi. Il s'agit bien entendu d'abord de tirer le discours vers une signification en rapport direct soit avec le thème de l'incendie («verschmelzen»), soit avec les victimes de

erst, wenn man begraben wird, und ein Auskommen hat man jeden Augenblick mit seinem Witz, wenn man nichts mehr zu sagen weiß, wie ich zum Beispiel eben, und Sie, ehe Sie noch etwas gesagt haben. Ihr Abkommen haben Sie gefunden, und ihr Fortkommen werden Sie jetzt zu suchen ersucht.»

15 Exemple: «Super, superbia. Suburbia» (DW, 216).
16 On trouve de nombreux autres exemples de paronomases, comme: «Windzüge / Winkelzüge» (IA, 28); «würde man sagen an der Donau und der Drau, die sich was draut, hihi, nein, jedenfalls: Dräuen tut sie nicht» (DW, 239).

la construction de la centrale hydroélectrique, soit avec celles de la Shoah. L'auteure cherche ainsi à mettre en œuvre un dérèglement assez systématique du fonctionnement habituel du langage pour créer les conditions d'accueil d'une parole démystifiante et démythifiante sur les Alpes comme lieu de mémoire autrichien et non plus seulement comme imagerie touristique ou terrain de jeu favori des sportifs, amateurs ou de haut niveau. On retrouve là une tendance amorcée avec *Die Liebhaberinnen* et systématisée dans *Oh Wildnis oh Schutz vor ihr* et que l'on peut rattacher au mouvement de la «Anti-Heimatliteratur» (cf. Hans Lebert, *Die Wolfshaut*, 1960 et Thomas Bernhard, *Frost*, 1963). Plus que les Alpes en elles-mêmes, ce sont tous les discours qu'elles cristallisent qui sont ici pris pour cible.

Chez Elfriede Jelinek en effet, le mythe est appréhendé à la fois comme une parole, un message et un système de communication. Il est toutefois une parole décalée, une déformation par rapport à un sens originel. On connaît la forte influence sur Jelinek de Roland Barthes pour qui le mythe est «une parole dépolitisée» qui évacue la réalité historique des choses, «les purifie, les innocente, les fonde en nature et en éternité».[17] Ce qui retient plus précisément son attention au sujet des Alpes, c'est l'articulation entre Histoire et nature:

> En passant de l'histoire à la nature, le mythe fait une économie: il abolit la complexité des actes humains, leur donne la simplicité des essences, il supprime toute dialectique, toute remontée au-delà du visible immédiat, il organise un monde sans contradictions parce que sans profondeur [...].[18]

Les drames alpestres s'emploient à mettre en lumière la façon qu'a le mythe d'évacuer l'Histoire au profit d'une visée idéologique et de donner pour définitif ce qui n'est que contingent: «le mythe prive l'objet dont il parle de toute Histoire», pouvait-on déjà lire chez Barthes.[19] Aussi l'écriture a-t-elle pour visée principale de faire resurgir la dimension historique de productions présentées comme naturelles. La privation d'Histoire trouve une belle illustration dans la manière dont Jelinek

17 Roland BARTHES: «Le mythe, aujourd'hui». In: R. B.: *Mythologies*. Paris: Seuil 1957, p. 216.
18 *Ibid.*, p. 217.
19 *Ibid.*, p. 239.

montre par exemple comment le discours triomphaliste de la reconstruction, dont la centrale de Kaprun est l'un des fleurons les plus célébrés, évacue tout un pan de l'histoire autrichienne, en l'occurrence la période 1938-1945. Ce geste dénonce ainsi la tautologie du «mir san mir» qui prolonge la logique d'exclusion des Juifs, auxquels la montagne a été rendue inaccessible.

Tout le travail des deux pièces consiste donc à redonner une épaisseur historique aux choses. Pour cela, il faut à l'auteure inverser le cliché des Alpes comme nature vierge et refuge protégé contre la civilisation.[20] La montagne est un monde impitoyable qui réclame son dû en vies humaines. Que ce soit avec la construction de la centrale hydroélectrique ou avec le tunnel du funiculaire, les Alpes autrichiennes sont le lieu où s'exprime sans retenue l'hybris des hommes, l'esprit faustien maintes fois convoqué[21] et où les lois du marché et de la rentabilité économique s'appliquent comme partout ailleurs. Elles portent la marque des vies sacrifiées sur l'autel du fascisme: «Unsere Natur ist ohnedies mit Blut geschminkt, was wir auch tun» (DW, 116). Aussi la nature en apparence idyllique de l'Autriche ne peut-elle être invoquée comme ciment de l'identité collective autrichienne qu'au prix du mensonge historique et de l'amnésie. Cette amnésie se manifeste paradoxalement par un acte de commémoration qui prend la forme démesurément grotesque d'une reconstitution du franchissement des Alpes par les armées d'Hannibal dans une mise en scène pompeuse de Hubert Lepka pour laquelle les dameuses font office d'éléphants. A contre-courant des discours officiels soulignant un renouveau politique de son pays sur de nouvelles bases, Jelinek s'attache plutôt à montrer les continuités historiques: c'est Göring qui a donné en 1938 le premier coup de pioche de la centrale de Kaprun, imaginée dans les années 20, et achevée en 1955 comme symbole de la reconstruction et de l'autonomie retrouvée de l'Autriche. Cela

20 Sur ces aspects, voir Catherine MAZELLIER: «Les Alpes et une certaine identité collective autrichienne dans le théâtre d'Elfriede Jelinek», communication à la journée d'études «L'identité collective et sa représentation dans le cinéma, le théâtre et la littérature d'aujourd'hui», Université Marc Bloch, 24-25 novembre 2006, à paraître dans *Recherches Germaniques*, hors-série n° 4 /2007, sous la dir. d'Emmanuel BEHAGUE et Valérie CARRE.
21 Voir notamment *In den Alpen* (63), *Das Werk* (94 et 226).

doit pousser à la reconnaissance de ceux qui ont payé de leur vie cette réalisation technique. Tretel, figure emblématique des ouvriers victimes de la construction de Kaprun s'adresse à Hänsel en ces termes: «Na schön, bin halt heute in der Fremde! Der Tote ist immer ein Fremder, aber diese Tausende Toten, die gehören uns, die gehören für immer zu uns. Andere Tote gehören partout nicht zu uns, diese aber schon.» (DW, 222-223)

Comme dans *Wolken. Heim.*, où de nombreuses sources avaient déjà été convoquées, les citations jouent dans les drames alpestres un rôle de premier plan. Pour en mesurer la portée, on pourra là encore dans un premier temps faire le détour par Barthes qui, dans *S/Z*, présentait les codes de lecture de cette façon: «Latéralement à chaque énoncé, on dirait en effet que des voix off se font entendre: ce sont les codes. En se tressant, eux dont l'origine ‹se perd› dans la masse perspective du *déjà écrit*, ils désorganisent l'énonciation.»[22] Dans le cas qui nous occupe, la désorganisation n'a cependant rien de fortuit, elle est au contraire le fruit d'une construction minutieusement réfléchie qui repose sur des «citations» [qui] sont anonymes, irrepérables au premier regard, et pourtant *déjà lues*, ce sont des citations sans guillemets».[23] Toute tentative d'en dresser l'inventaire exhaustif serait illusoire, mais on peut malgré tout tenter d'en proposer une brève typologie. La plupart d'entre elles ressortissent en effet:

1. à un corpus de savoir tel qu'il peut caractériser la culture bourgeoise («Bildungsbürgertum») et qui va d'Euripide, Goethe, Wilhelm Müller, à Ernst Jünger ou Celan, dont le *Gespräch im Gebirg* constitue l'hypotexte envahissant de la seconde partie de *In den Alpen*;
2. à des références historiques partagées concernant l'histoire de la Première République autrichienne, la période qui s'étend de l'Anschluß à la fin de l'occupation du pays par les puissances victorieuses, puis du retour à la souveraineté étatique («Staatsvertrag») à l'actualité la plus récente;

22 Roland BARTHES: *S/Z*. Paris: Seuil 1970, p. 28.
23 Roland BARTHES: «De l'œuvre au texte». In: *Revue d'esthétique*, 3/1971, pp. 225-232, cit. p. 229.

3. enfin à un ensemble de figures emblématiques qui fondent une identité collective (hommes politiques, sportifs etc.).

Il faudrait distinguer ici entre des citations empiriques, intactes, insérées dans un nouveau contexte et des citations tronquées, voire fortement modifiées, statistiquement sans doute les plus nombreuses. Comme la plupart des textes de Jelinek, *In den Alpen* et *Das Werk* fourmillent d'allusions cryptées qui requièrent une recherche polycrénique[24], c'est-à-dire d'une multiplicité foisonnante de sources et un décryptage minutieux au bout duquel peut surgir, enfin lisible et compréhensible, le détour allusif. Dans ce domaine également, la pratique jelinekienne tend à jouer simultanément sur les deux tableaux de l'encodage et du décryptage. Le tissage de chaînes d'allusions aboutit de fait à la formation d'isotopies structurantes, mais en même temps toujours mouvantes qui font des pièces alpestres un maillage serré de significations instables. L'écriture y obéit à la fois à des règles de combinaison, de transformation et de glissement. Juxtaposant des discours hétéroclites et hétérogènes, Elfriede Jelinek s'adonne ainsi au rituel rigoureux de l'inversion et de la subversion du langage. Par cette tentative de maintenir une fluidité de sens en le reversant continuellement dans un circuit illimité de renvois plus ou moins opaques, l'auteure se refuse à proposer une lecture figée du réel. Les pièces *In den Alpen* et *Das Werk* ressemblent ainsi à des espaces aux réseaux multiples, sans véritable commencement, et auxquels on peut accéder par plusieurs entrées puisque elle distribue le long de son texte des sèmes de connotation qui circonscrivent les thèmes principaux.

Emprunté au latin *allusio*, le terme «allusion» dérive du verbe *alludere*, né de la rencontre du verbe *ludere* et de la préposition *ad*, dont le *Dictionnaire de poétique et de rhétorique* d'Henri Morier nous rappelle fort utilement qu'elle ajoute, à l'idée originelle de jeu, celle d'«orientation du jeu» et de «direction de l'intention».[25] Si l'idée de jeu s'est peu à peu altérée au fil des évolutions définitoires, la direction est en re-

24 Nous empruntons cette formule à Jean-Pierre LASSALLE: «L'allusion cryptée dans les œuvres de Lautréamont». In: Jacques LAJARRIGE et Christian MONCELET (éd.): *L'allusion en poésie*. Clermont-Ferrand: Presses Universitaires Blaise Pascal 2002, p. 121.
25 Henri MORIER: *Dictionnaire de poétique et de rhétorique*. Paris: PUF 1975, p. 96.

vanche restée comme un invariant. Dans son essence, l'allusion est avant tout un discours adressé à l'intention de quelqu'un, en direction d'un tiers sans lequel elle reste lettre morte. Selon leurs centres d'intérêt ou leur bagage culturel, certains lecteurs seront sensibles et réceptifs aux citations bibliques, d'autres aux références musicales et poétiques à *Die schöne Müllerin* (W. Müller, F. Schubert), d'autres encore aux discours philosophiques (Nietzsche, Heidegger, Spengler) ou encore aux métaphores du registre culinaire qui s'inscrivent dans une lecture vampirique et cannibalique de l'Histoire. La citation, certes, ne relève pas *stricto sensu* de l'allusion, mais dès lors qu'elle n'est pas donnée pour telle et référencée comme telle, elle entretient avec le régime allusif une parenté plus ou moins forte. C'est bien ce qui se produit dans la deuxième partie de *In den Alpen* avec l'exemple déjà mentionné de Paul Celan. On retiendra ici surtout pour notre propos que le discours allusif y est employé dans l'esprit du poète puisque c'est par le dialogue et à travers lui que le Moi du *Gespräch im Gebirg* acquiert peu à peu sa propre identité. La structure en est celle d'une partition musicale, d'un chœur à plusieurs voix faisant alterner le monologue et le dialogue. Du point de vue de l'organisation thématique, chacune des trois parties du *Gespräch im Gebirg* est sous-tendue par une série de variations sur des motifs antagonistes: montagne et judéité, langage de la personne et langage de la nature, distinction entre ici et là-bas, maintenant et alors.[26] Enfin, ces trois couples d'oppositions peuvent eux-mêmes être ramenés à une antinomie fondamentale: poésie, langage de la nature ici et maintenant d'un côté, judéité, langage de la personne là-bas.

L'allusion joue également au niveau intratextuel, comme lorsque les variations sur l'expression biblique «redevenir poussière» (Gn 3,19) assimilent les skieurs du funiculaire aux Juifs morts dans les fours crématoires:

> Wer bei uns mitmachen will, muß, bevor er in eine Wolke aus Asche und Rauch, die er selber ist, eingehüllt wird, sich zu vielen zusammendrängen, nicht um Schutz zu suchen, sondern um den Schutz aufgeben zu dürfen. (IA, 25)

26 Stéphane MOSES: «Quand le langage se fait voix». In: Paul CELAN: *Entretien sur la montagne*, trad. de l'allemand par Stéphane Mosès. Lagrasse: Verdier 2001, p. 31.

Le terme «mitmachen» suggère que les manifestations de l'*hybris* ne sont pas traitées ici sur le mode du tragique, auquel l'auteure préfère, comme dans *Stecken, Stab und Stangl*, la dérision grotesque et un comique de plus en plus grinçant.[27]

Naturellement, l'efficacité du procédé est la plus grande là où l'élucidation de l'allusion affecte la signification globale du texte, autrement dit, quand le discours oblique irradie un grand nombre de passages et qu'il est susceptible d'orienter sa tonalité dans le sens d'une critique sociale et historique. Le pari est d'autant plus risqué que le point de départ de la pièce repose sur le constat ironique d'une impossible médiatisation d'un événement qui s'est produit dans un tunnel et qui réunissait des gens, dont Jelinek souligne dans sa postface qu'ils voulaient se montrer: «lustige Leute in bunten Kostümen und mit Sportgeräten, Leute die Spaß haben und im wahrsten Sinne des Wortes ‹sich zeigen› wollen».[28]

Il faudrait ici aussi prendre en compte ce qui relève des discours d'escorte (Genette), des didascalies et, à l'intérieur de ces péritextes auctoriaux, les noms propres qui ont un effet d'annonce et de révélation, sans oublier tous les signes de connivence adressés au lecteur/spectateur, entendons par là les modalités d'inclusion du destinataire dans ce que le discours met en jeu de codes culturels communs non explicités et pourtant nécessaires à la reconnaissance identitaire[29], ou encore ce que nous avons appelé ailleurs à propos des stratégies narratives dans *Die Kinder der Toten*, les métalepses, dont on peut observer à maints endroits la contamination par les thèmes des pièces:

> So ist das mit dem Schreiben. Es kommt immer darauf an, von welcher Richtung man hineinschaut, bis einem die Flammen ins Gesicht schlagen und es zu spät ist für die armen Hände, sich zu schonen. Über die eigenen Witze lachen, das haben wir gern. (DW, 172)

27 Le procédé, auquel participent également les jeux de mots douteux, est récurrent. *Cf.* par exemple le secouriste invectivant la «foule» des calcinés: «Nicht drängeln! Wir haben genügend Säcke, und auch die Nummern gehen uns nicht aus.» (IA 24)
28 Elfriede JELINEK: *In den Alpen*, «Nachbemerkung», p. 255.
29 Comme signe de connivence qu'un récepteur autrichien ne peut guère manquer d'identifier, on citera la phrase «Österreich ist frei» (IA, 92) que l'on prête à Leopold Figl au moment de la signature du Traité d'Etat (Staatsvertrag) en 1955.

Sans aucun doute l'auteure a-t-elle parfaitement conscience des problèmes inhérents à sa démarche comme à la structure à tiroirs de ses textes qui masque toujours quelque chose, car la stratification du discours met sur le même plan histoire récente (accident du funiculaire) et histoire de l'austrofascisme et du national-socialisme. Le complexe système de renvois d'un texte *(In den Alpen)* à l'autre *(Das Werk)* crée de fait de nombreuses ambiguïtés quant à l'objet du discours dans la mesure où il ne cesse de jouer à la fois sur des actes de référence directe et indirecte.

Aussi les deux pièces sont-elles parsemées de connecteurs, marqueurs d'implicite que nous proposons d'appeler *implicatures*. Les propositions à contenu implicite mettent en jeu des présupposés en matière de connaissance historique, sportive, technique etc. et des sous-entendus. Alternativement, Jelinek confronte son lecteur à des constructions anaphoriques et cataphoriques, c'est-à-dire à un ensemble de procédures qui supposent un accès indirect ou secondaire au référent. On touche ici à la structure même du texte qui fait songer à une composition musicale[30] avec des phénomènes d'annonce, de reprises, de variations comme dans une composition fugale, ce qui ne saurait étonner quand on connaît la formation d'organiste de Jelinek. De ce point de vue, l'allusion, loin de faire rupture, a une double fonction structurante, prospective et rétroactive et, en ce sens, elle peut être considérée comme le point nodal de l'écriture. Son pouvoir irradiant s'exerce aussi bien en amont qu'en aval[31], de sorte que l'on pourrait parler à propos de ces chaînes de traits

30 Jelinek insiste elle-même sur cette parenté entre écriture et composition musicale à propos de *Stecken, Stab und Stangl*: «Das in fremden Zungen reden, so wie der Heilige Geist als Zunge über den Köpfen der Gläubigen schwebt, das verwende ich im Theater eigentlich immer, um den Sprachduktus zu brechen in verschiedene Sprachmelodien und Sprachrhythmen, weil ich mit Sprache immer eher kompositorisch umgehe. Das ist wie bei einem Musikstück mit verschiedenen Stimmen, die enggeführt werden oder dann auch im Krebs oder in der Umkehrung vorkommen. Es ist im Grunde ein kontrapunktisches Sprachgeflecht, das ich versuche zu erzeugen.», in: «*Ich bin im Grunde ständig tobsüchtig über die Verharmlosung.*» Ein Gespräch mit Elfriede Jelinek, Stefanie Carp, *Theater der Zeit*, Mai/Juni 1996.

31 Henri MORIER: *Dictionnaire de poétique et de rhétorique* (= note 26), p. 87. Comme le dit encore Henri Morier, «l'allusion fonctionne par enchaînement ou répercussion».

sémiques à double détente d'allusions filées, comme on dit de métaphores qu'elles sont filées.

C'est là, redisons-le, le grand paradoxe d'une écriture qui voile et dévoile tout à la fois. La question de la dénomination s'est ainsi singulièrement déplacée: ce n'est plus la désignation de l'événement tout entier qui importe, mais bien celle de ses qualités invariantes au-delà de l'événement. Les drames alpestres ne sont donc pas assimilables à une écriture de l'actualité, mais relèvent d'une écriture prélevée sur l'événement, dont elle extrait l'essence. L'allusion et la citation font ainsi du texte le lieu d'expression d'une résistance à certains types de discours, mais surtout de réfutation des mythes collectifs et de refus de l'amnésie historique. La rupture énonciative produite par l'allusion «désagrège» le discours monolithique et mine ce qu'elle dénonce, comme ici les poncifs du discours touristique, de l'exploit sportif.

3. Du réel à l'hyperréel

Le projet n'est cependant pas sans risques. Comment ne pas voir d'abord que le principal paradoxe de l'écriture réside dans le fait que pour mener à bien son entreprise, Elfriede Jelinek est sans cesse contrainte de faire jouer à pleine voix les types mêmes de discours qu'elle entend contrer et de leur donner ainsi massivement droit de cité, qui plus est sous la forme grossissante du travestissement parodique. Le second danger est lié à l'articulation acrobatique entre les choix théâtraux que sont le renoncement à la fable, la remise en cause des personnages comme sujets autonomes et la nécessité de laisser massivement affleurer des bribes de réalité qui puissent encore ne pas être perçues que comme de simples prétextes à des jeux scéniques ou langagiers.

Dans une interview déjà ancienne, l'auteure avait tenu à rejeter par avance toute assimilation de son écriture à une pose postmoderne:

> Ich wehre mich gegen das gleichberechtigte, gleichgültige, ornamentale Nebeneinanderbestehen von Stilelementen. Wenn alles möglich ist, ist nichts möglich – insofern bin ich keine Anhängerin der Postmoderne. Meine Texte sind engagierte Texte. [...] Meine Stücke [...] wollen Gegenwart sichtbar machen in ihrer histo-

Effets de déréalisation historique dans «In den Alpen» et «Das Werk» 21

rischen Dimension, und sie sind vor allem einer politischen Aussage untergeordnet. Das unterscheidet sie entschieden von der Postmoderne.³²

Cette prise de position, déjà ancienne puisqu'elle date de 1989, ne doit toutefois pas nous empêcher de nous interroger sur les conséquences du renoncement à la représentation d'une fiction sur la scène dans la mesure où il est en corrélation directe avec la difficulté pour le lecteur-spectateur d'identifier derrière le morcellement d'une écriture fugale une réalité objective. Car, d'une certaine façon, les pièces alpestres semblent assez bien illustrer les thèses de Baudrillard sur le simulacre et l'agonie du réel. L'idée de Baudrillard n'est-elle pas précisément celle d'une substitution du réel par des signes du réel, autrement dit des «simulacres». L'agonie du réel, conjuguée à la toute-puissance des médias, le terrorisme (nous y reviendrons), la simulation permanente de la société de consommation, ce que Baudrillard appelle la «précession des simulacres», aboutit selon lui à un ordre de la simulation permanente qui signe pour ainsi dire la fin de la réalité: «[L'abstraction] est la génération par les modèles d'un réel sans origine ni réalité: hyperréel.»³³

Dans *In den Alpen* et *Das Werk*, les répétitions-variations sont bien elles aussi la marque stylistique d'un hyperréel, «produit de synthèse irradiant de modèles combinatoires dans un hyperespace sans atmosphère.»³⁴ La liquidation des référentiels réduits à des jeux de langage, telle que nous l'avons observée précédemment, finissent en effet par les diluer peu ou prou dans des systèmes d'amalgames qui peuvent donner l'impression que tout se vaut et se situe sur un seul et même plan. Or, une pareille combinatoire d'équivalences ne résiste pas toujours au danger de sceller le principe de substitution au réel des signes du réel. Ce que Baudrillard appelle encore «une machine signalétique métastasable» ou encore «une production affolée de réel et de référentiel»³⁵ correspond grandement au fonctionnement même du texte jelinekien. Le règne du

32 Elfriede JELINEK: «Ich will kein Theater, ich will ein anderes Theater. Gespräch mit Elfriede Jelinek». In: Anke ROEDER (éd.): *Autorinnen: Herausforderung an das Theater*, Francfort/Main: Suhrkamp 1989, p. 154.
33 Jean BAUDRILLARD: *Simulacres et simulation* (= note 4), p. 10.
34 *Ibid.*, p. 11.
35 *Ibid.*, resp. pp. 11 et 17.

simulacre a cependant l'inconvénient majeur d'abolir la frontière entre le «vrai» et le «faux», entre le réel et l'imaginaire.

A bien y regarder, les pièces alpestres obéissent à un procédé de synthèse disjonctive, la réalité virtuelle y désignant avant tout un univers constitué d'images. En outre, il faudrait ajouter que non seulement cette réalité est formée d'images à forte teneur d'illusion de réel, mais qu'en plus l'écriture ne laisse «plus de place à l'opposition entre le réel et l'image».[36] On pourrait dès lors comparer les pièces alpestres à des centrales qui alimentent l'espace du texte en énergie de réel. Dans *In den Alpen* et *Das Werk*, on constate en effet que plusieurs référents (construction de la centrale hydroélectrique de Kaprun, incendie du funiculaire, championnat du monde de VTT à Kaprun en août 2002, attentats contre les Twin Towers de New York) entrent en concurrence permanente, en sorte que le propos empêche que le lecteur-spectateur puisse cerner la nature de l'espace référentiel qui permettrait une interprétation. Le brouillage des paramètres, indispensable à ces enchâssements complexes, affecte autant la dimension spatiale que temporelle, les ambiguïtés lexicales que les articulations syntaxiques. Il n'est pas rare toutefois que les ambivalences puissent recevoir deux interprétations concurrentes, sans que ces interprétations soient exclusives l'une de l'autre. La technique de l'essaimage, propre au discours allusif, crée de fait des postures d'énonciation qui représentent souvent des cas extrêmes de défiguration des emprunts, rendus parfois quasi méconnaissables par mixage, montage, recyclage permanent. S'il ne fait aucun doute que l'essentiel des pièces repose sur des citations réelles, les stratégies d'écriture ont aussi pour conséquence de créer aussi parfois des leurres ou des effets de citation qui réactivent ce qu'avec Maurice Blanchot on pourrait appeler un «mirage des sources».[37]

Nous touchons là sans aucun doute aux limites de la démarche entreprise par la dramaturge viennoise: la tension permanente entre le ques-

36 C'est la thèse défendue par Jean-Luc NANCY dans son article «Pli deleuzien de la pensée». In: *Gilles Deleuze: une vie philosophique*, édité par Eric ALLIEZ. Paris: Les empêcheurs de penser en rond 1998, pp. 115-124, cit. p. 118.
37 Maurice BLANCHOT: «Lautréamont et le mirage des sources». In: *Critique*, n° 25, juin 1948, pp. 483-498, repris dans M. B., *Lautréamont et Sade*. Paris: U.G.E. 1967, p. 93.

tionnement des productions discursives d'une culture donnée (ici autrichienne), quelles soient littéraires, philosophiques, politiques, religieuses, économiques ou médiatiques, et l'indifférenciation des discours dans la production d'un espace langagier où tout court le risque de s'annuler à nouveau, aboutit à ce que les pièces produisent des discours se dédoublant dans un jeu incessant de miroirs qui se font face et se reproduisent à l'infini dans des combinaisons toujours nouvelles: la langue finit ainsi par (se) parler toute seule.[38]

Se posent ici à nouveau des problèmes comparables à ceux que soulevaient par exemple *Todtenauberg* ou *Wolken. Heim.* Même si le traitement de la langue est destiné à montrer que celle-ci peut ingérer et digérer tous les types de discours sans distinction et, ce faisant, les déshistoriser ou les instrumentaliser, cet aspect est aussi renforcé par la stratégie de l'auteure. Par ailleurs, l'agglutination de bribes de textes, eux-mêmes décontextualisés par le processus citationnel, fait entrer de force dans un processus de réflexion historique des éléments qui en sont à l'origine fort éloignés ou qui n'ont pas directement à voir avec le fascisme par exemple. Plus gênant encore, les idéologèmes et mythologèmes pris pour cibles se trouvent de la sorte aussi réactivés de manière sournoise et, du même coup, en partie banalisés. Car rien ne dit que la dramaturge peut ainsi empêcher le sens de prendre et de se solidifier alors même que l'auteure cherchait à le désamorcer.

Consciente de ces problèmes inhérents à sa stratégie, Jelinek a prévu des dispositifs d'autodérision destinés à désamorcer par avance toute critique. On n'en citera ici qu'un passage, retenu pour son exemplarité:

> Es ist ein auch bei manchen Dichtern verbreitetes Vorurteil, daß Sportler dumm wären. [...] Es ist, wie gesagt, ein Vorurteil, daß alle Menschen, die Sport treiben, Idioten oder Faschisten seien, wie mir von Unwissenden, die nicht einmal eigene Sinne besitzen, oft unterstellt wird. (IA, 28)

38 Gerda Poschmann parle à ce sujet de: «Thema, Handlungselement und ‹eigentlicher Handlungsträger›». Gerda POSCHMANN: *Der nicht mehr dramatische Text*. Tübingen: Niemeyer 1997, p. 197. La notion de «Handlungsträger» est reprise par Poschmann de la postface de Regine Friedrich à *Krankheit oder Moderne Frauen*. Cologne: Prometh-Verlag 1987, p. 87.

Consciente de ces problèmes inhérents à sa stratégie, Jelinek a prévu des dispositifs d'autodérision destinés à désamorcer par avance toute critique. On n'en citera ici qu'un passage, retenu pour son exemplarité:

> Es ist ein auch bei manchen Dichtern verbreitetes Vorurteil, daß Sportler dumm wären. [...] Es ist, wie gesagt, ein Vorurteil, daß alle Menschen, die Sport treiben, Idioten oder Faschisten seien, wie mir von Unwissenden, die nicht einmal eigene Sinne besitzen, oft unterstellt wird. (IA, 28)

Le terme «Sprachfläche», introduit par Jelinek elle-même pour caractériser sa conception du personnage et son rapport à la langue – terme qui a depuis fait florès dans la critique – dit d'ailleurs assez bien ce danger de nivellement ou de réduction unidimensionnelle: «Der Zuschauer soll auf der Bühne nicht sehen, was er hört. Die Disparatheit von Gebärde, Bild und Sprache öffnet die Möglichkeit des freien Assoziierens. Ich setze nicht Rollen gegeneinander, sondern Sprachflächen».[39]

L'allusion, par nature associative, n'est pourtant jamais neutre: sa tendance fondamentale est de fuir l'explicite (car l'allusion trop explicite perdrait aussitôt son caractère d'allusivité), et de tendre vers l'implicite, qui est presque toujours un jeu avec le silence. Il existe donc bel et bien une menace de déperdition de sens de l'allusion dans sa réquisition même. Les «Sprachflächen» avec ce qu'elles comportent d'effets d'amalgame débouchent dans les pièces alpestres sur l'impossibilité d'une position déterminée du discours qui n'échappe pas au non-sens ou à la fabrication de sens simultanés qui s'anéantissent réciproquement. Une telle nébuleuse de signifiés se retrouve par exemple dans ce passage de *Das Werk*:

> Wie mag das auf unsere Blicke wirken, eine selbstgemachte Flamme in einem neuen Gartengrill! Eine selbstgemachte Flamme in einer Gletscherbahn! Eine selbstgemachte Flamme in einem Wolkenkratzer. Der Grill war ein Sonderangebot. Wie wunderbar, jede Farbe kommt daneben zu kurz oder si kommt gar nicht. Wie die Frau. Entweder zu kurz, zu lang, oder gar nicht. Das Fett spritzt aus der Seele des Empörers, das kann ein Mensch sein, das kann aber auch ein andrer Mensch sein. (DW, 111)

39 Elfriede JELINEK: «Ich will kein Theater. Ich will ein anderes Theater» (= note 33), pp. 141-160, cit. p. 153.

vivace une réflexion sur le visible et l'invisible, sur la manière dont un événement traumatique peut créer des réflexes de repli identitaire et des mécanismes d'exclusion. Manifestation d'une infinie violence de l'Histoire, l'attaque terroriste de l'automne 2001 cristallise à elle seule l'opposition entre destins individuels et raison d'Etat, de même que par l'exploitation médiatique qui en a été faite «en boucle» par les médias du monde entier elle illustre de manière exemplaire le passage incessant du réel à l'hyperréel, le règne du simulacre auquel nos contemporains sont soumis en permanence, quel que soit l'endroit de la planète où ils se trouvent. Dans le village global, l'horreur abolit les décalages horaires et rend toute velléité comparative ridicule: «Jetzt sind wir durch diese Ereignisse natürlich unwahrscheinlich bekannt geworden, wenn auch nicht so bekannt wie New York City.» (DW, 194)

L'écriture polyphonique jelinekienne, qui joue sur le potentiel historico-cognitif de la littérature, crée une langue hautement artificielle pour dire l'artificialité du mythe. Ce choix se manifeste sur le plan esthétique dans la façon dont l'écrivain utilise la langue, dans son affrontement à ses manifestations sclérosées, dans l'alternance de prolepses et d'analepses qui rompent sans cesse le fil du texte, parfois aussi dans une minutie excessive à rendre compte des détails qui finit par détruire toute dimension réaliste ou vise à obtenir un effet de réel hyperbolique, dont le danger est, nous l'avons souligné, qu'il ait à son insu valeur d'accréditement.

La forme peut être assimilée à une conduite et à une morale. Si l'écriture dramatique de Jelinek peut devenir un instrument d'opposition et de subversion, ce n'est pas dans un engagement à l'égard d'une cause politique extérieure, mais dans la pratique de l'écriture même, avec ce qu'elle comporte d'excès, d'artificialité et de complexité. Cette libre combinatoire qui déjoue les normes du langage et derrière elles les mécanismes du pouvoir, constitue une véritable attitude politique. C'est bien de cela et de cela seul qu'il s'agit en définitive.

Heimat bist du grosser Töchter

Alfred PFABIGAN, Universität Wien

Tochter

«Heimat bist Du großer Söhne», so lautet eine Zeile aus der von Paula v. Preradovic – Molden verfassten österreichischen Bundeshymne, in der das öffentlich-rechtliche Verhältnis einer Staatsbürgerschaft mit einer familiär fundierten Gefühlskomponente versehen wird. Man könnte einwenden: in einer im Zeitalter der Globalisierung anachronistischen Weise. Auch haben jene, die sich um die gleiche Repräsentanz der Geschlechter im öffentlichen Raum sorgen, die exklusive Nennung der «Söhne» als ungerecht empfunden, sodass eine Politikerin der Österreichischen Volkspartei (ÖVP) den Vorschlag einbrachte, man möge künftig die Heimat der großen Söhne und Töchter besingen. Das war wohl gut gemeint, doch hätte jene Revision die Melodie empfindlich beschädigt. Die Episode fügt sich gut in den Diskurs der Elfriede Jelinek ein: wenn eine «moderne» Frau gegen die Intentionen ihrer traditionellen Vorgängerin ihr Begehren artikuliert, sich sichtbar zu machen, dann stimmt die männlich vorgegebene Melodie auf einmal nicht mehr. Tatsächlich hat Elfriede Jelinek noch 1989 – sechs Jahre nach der Publikation der «Klavierspielerin» – in einem Interview «Verachtung, Auslöschung oder Nicht-Wahrnehmung» als österreichische Reaktionen auf ihre Arbeit beklagt. Dem Vorschlag der Interviewerin, solches geschlechtsneutral auf das Provokatorische dieser Arbeit zurückzuführen, hat sie entschieden widersprochen. Der gerade verstorbene Thomas Bernhard sei zwar angespuckt und beschimpft, aber aufgeführt und «sehr, sehr ernst genommen» worden. Sie hingegen sei «als Frau... dem österreichischen Literaturbetrieb nicht einmal eine Auseinandersetzung

wert».[1] Die negative Aufmerksamkeit, um die sie sich durch den Rekurs auf Bernhard beworben hat, ist ihr mittlerweile zuteil geworden; gleich Bernhard war sie über ein Jahrzehnt das, was man im Theater die Touchstone Figur nennt, jene Figur also, im Umgang mit der jeder sein wahres Wesen zeigt. Im Fall der Elfriede Jelinek gehören dazu auch Kampagnen, in denen etablierte zivilisatorische Standards grob verletzt wurden; das ist bekannt und wird zwangsläufig auch hier Thema sein.

Im Sinne des Wertsystems der Hymne und ihrer versuchten Revision ist Elfriede Jelinek «groß»: die hohe internationale Reputation, die das heimische Feuilleton der österreichischen Literatur zuschreibt, wurde bisher vom Nobelpreiskomitee ignoriert, Elfriede Jelinek ist die erste österreichische, die zehnte weibliche und – nach Nelly Sachs – die zweite deutschsprachige Preisträgerin. Sie ist auch «Tochter» im Sinne des revidierten Hymnentextes; nicht nur die des im Werk lange ignorierten und immer mehr zu einer Zentralfigur werdenden Vaters Friedrich und der im Œuvre intensiv besprochenen Mutter Ilona, sondern eben auch die einer «Heimat». Beide Formen der Kindschaft hat sie intensiv beklagt, und die ihnen gemeinsame Schnittfläche vor allem im letzten Jahrzehnt im Subtext oder offen thematisiert. In den *Kindern der Toten* etwa heißt es, das «Vaterland» werde zwar gerne als «Mutti» angesehen, sei aber «eine falsche Mutter» mit kalter Haut[2]; in der Nobelpreisrede wird die auf jener Schnittfläche liegende Frage nach der «Vater-» oder «Mutter-Sprache» gestellt.

Der revidierte Hymnentext reklamiert die großen Töchter für das Land, als Zeugen für die Begnadung des «Volkes» für das Schöne. In ihrer ersten Reaktion auf den Nobelpreis hatte Elfriede Jelinek noch erklärt, sie wolle kein Ornament der österreichischen Regierung sein, was sich insofern erledigt, da diese Regierung mittlerweile von eben jenem «begnadeten» Volk abgewählt wurde. Und gleichzeitig liegt einer obskuren Umfrage zufolge, die eine neugegründete Tageszeitung vor kurzem veröffentlichte, Elfriede Jelinek auf der Beliebtheitsskala der Österreicherinnen auf Platz acht. Ist also jetzt Versöhnung angesagt, kann man sich als Österreicher mit einem zufriedenen «Sie ist unser», zurückleh-

[1] Pia JANKE (Hrsg.): *Die Nestbeschmutzerin. Jelinek & Österreich*, Salzburg 2002, S. 44.
[2] Elfriede JELINEK: *Die Kinder der Toten*, Reinbek bei Hamburg 1995, S. 228.

nen? Bei Friedrich Schiller, in seiner Frühzeit auch nicht gerade einer extrem populären Figur, hat es 150 Jahre gedauert, bis sich die Stimmung «denn er war unser» etabliert hat und der kommentierende Karl Kraus hat damals angekündigt, dass falls ihm solches widerfahren würde, seine testamentarische Reaktion vorbereitet sei – ein mehrfach wiederholtes «Kusch»[3], kein Wort aus dem Sprachschatz der Elfriede Jelinek. Aber trotzdem, wenn wir davon absehen wollen, dass Jörg Haider – mittlerweile ein mit Ortstafeln spielender, ansonsten bedeutungsloser Provinzpolitiker – zum Nobelpreis keine Rosen senden wollte – ist jetzt alles vergeben und vergessen? Oder ist das alles nicht, wie eine andere, «Touchstone Figure» der österreichischen Gesamtbühne, ein Familienforscher, der die «Auslöschung» der Doppelbindung an Familie und Heimat als Bedingung eines geglückten Lebens benannt hatte und der dessen ungeachtet gerade erfolgreich resozialisiert wird, nämlich Thomas Bernhard, einmal betitelt hat, «Einfach kompliziert»?

Mit einer für ihren Sprachgebrauch, der dort, wo er den Bereich des Ziemlichen verlässt, eher sexualisiert ist, ungewöhnlichen analen Formel hat sich Jelinek selbst als «Nestbeschmutzerin» betitelt.[4] Das ist ein klebriges Etikett, von einer Unbestimmtheit, die es mit dem gemeinten Stoff teilt. Hier soll nicht die fromme Klage angestimmt werden, dass das Etikett das Werk verdeckt, denn das Etikett gehört als Selbstkommentar zum Werk. Zunächst soll die Wortwahl kritisiert werden – sie suggeriert, dass das Nest ehedem sauber war, und das scheint mir den Intentionen der Schmutzerin entgegen zu laufen. Und dann soll gefragt werden: Welche Teile des «Nestes», eines über die Zeitachsen laufenden Amalgams aus Kultur, Politik, Ökonomie und einigen anderen vielleicht schon vor Jelinek nicht ganz sauberen Teilen, sind beschmutzt worden? Wann, mit welchen literarischen oder außerliterarischen Mitteln, mit welcher Intention und mit welchem Resultat? Absichtlich oder aus unbezwingbarem innerem Drang? Und schließlich, um eine dem Opfer einer katholischen Erziehung wohlvertraute Beichtformel zu zitieren: Allein oder mit anderen?

3 Vgl. dazu: Alfred PFABIGAN: *Karl Kraus und der Sozialismus. Eine politische Biographie*, Wien 1976, S. 17.
4 Vgl. etwa Verena MAYER, Roland KOBERG: *Elfriede Jelinek. Ein Porträt*, Reinbek bei Hamburg 2006, S. 234.

Zurück zur Hymne mit ihren Abstammungsrelationen: nach der Zählweise der Nürnberger Gesetze ist der Vater dieser Tochter ein «Halbjude», den die Mutter – auch sie nicht «rein-rassig» – mit klugen Strategien vor jenem Geschick bewahrte, das 49 andere Familienangehörige – Söhne und Töchter des «Volks, begnadet für das Schöne» auch sie – getroffen hat.[5] Die «Tochter» ist also ein Opferkind, eines, das seinen Status lange Zeit nicht kommentiert hat, das dazu tendierte, dem biologischen Vater sein traumatisiertes Verhalten zum Vorwurf zu machen und für das die große österreichische Selbstkritik ab der Affäre Waldheim wohl auch den Anlass bot, sich selbst in «Heimat» und «Familie» neu zu positionieren. Opferkinder, Täterkinder, schweigende Mehrheiten und sich provoziert fühlende Nestschützer – spätestens seit Waldheim haben sie den österreichischen Diskurs dominiert. Die zornigen großen Söhne und Töchter der österreichischen Heimat haben sich dabei gerne des Mittels der «Übertreibungskunst» bedient und jene internationale Rezeption, die ihre Darstellung österreichischer Befindlichkeiten eins zu eins übernommen hat, ist wohl eine irrtümliche. Was mehr zählt ist jene Erleichterung, die post Waldheim einsetzte, als es legitim wurde, die Wurzeln eines grundsätzlichen existentiellen Unbehagens auch in der Vergangenheit der elternhaften Heimat zu suchen und wie in der psychoanalytisch fundierten Abrechnungsliteratur mit Eltern und Kindheit selbst ein extremes Bekenntnis zur Rache als Schreib-Motiv zulässig wurde: «Ich bin im Grunde ganz totalitär. Ich sage, dass nach dem wie die Nazis hier gehaust haben, niemand das Recht hat, glücklich zu leben.» Zulässig wurde damit allerdings auch jene Lust, die in der sofortigen Relativierung der extremen Aussage zum Ausdruck kommt. Keiner in Deutschland, so die von André Müller interviewte, verstehe ihre «Vatersprache», die jüdische Ironie: «Was ich so ironisch hinsage, wird hier todernst genommen. Für Ironie haben die Deutschen keinen Sinn.»[6]

Doch es hat lange gedauert, bis ein solcher öffentlich akzeptierter Umgang mit der Vorgeschichte des «Lands der Berge, Land am Strome, Land der Äcker und der Dome» möglich war. Vieles am Werk der Elf-

5 Vgl. dazu das Interview mit André MÜLLER: «*Ich bin die Liebesmüllabfuhr*», in profil 39/06, download von PROFIL Online vom 27.9.2006.
6 Interview mit André Müller, (wie Anm. 5).

riede Jelinek speist sich aus einem weitverbreiteten Unbehagen gegen die – in den «Ausgesperrten» an einem Extremfall beschriebenen – Sozialisationsrituale der fünfziger Jahre. Das war eine eigenartige Zeit, autoritär und dennoch anomisch, in der sich die österreichische Variante der Mitscherlichschen «Unfähigkeit zu trauern», die Hektik des «Wiederaufbaus» mit Kaprun als nicht nur von Jelinek kommentiertem Symbol, und der «Rot-weiß-rote Kulturkampf gegen die Moderne» trefflich fusionierten. Eine im wahrsten Sinne des Wortes «große Koalition», die weit über die beteiligten Parteien ÖVP und SPÖ hinaus ging, hielt das alle äußeren Zeichen der Moderne tragende «Land der Äcker und der Dome» in einer eigenartigen, scheinbar ausweglos anachronistischen Zwischenwelt fest. Auch in dieser Zeit gab es Opfer und ein «Niemals vergessen» als bis heute gültige Reaktion.

Genossin

Im kulturellen Segment der österreichischen Gesellschaft ist das Anachronistische dieses Zustandes am deutlichsten sichtbar geworden und dort hat sich auch die wahrnehmbarste Gegnerschaft artikuliert. Das Jahr 1968 war ein internationales Phänomen mit unzähligen nationalen Varianten. Die österreichische Variante war um einiges schwächer als etwa die französische – ein Historiker spricht von einer «Heißen Viertelstunde»[7] –, und die künstlerische Aktion spielte in ihr eine bedeutendere Rolle als die unmittelbar politische: Höhepunkt des österreichischen Jahrs 1968 war ein aktionistisches Happening an der Wiener Universität mit öffentlicher Masturbation und Defäkation. Im Gegensatz zu den «konkreten Utopien» anderer nationaler Bewegungen war der Bezug der österreichischen 68-er zu ihrer Heimat schwach: man demonstrierte gegen Vietnam und den Schah und flüchtete sich anschließend in die Ideengeschichte der revolutionären Arbeiterbewegung und stellte die Kämpfe von Trotzkisten, Stalinisten und Maoisten in sozial engen studentischen Zirkeln nach.

7 Vgl. Fritz KELLER: *Eine heiße Viertelstunde*, 2. Auflage, Wien 1986.

Dennoch: das österreichische Kulturleben steht ungeachtet aller Irrtümer und Übersteigerungen der 68-er Bewegung bis heute in ihrer Schuld. Ein zeitlich parallel laufender Generationenwechsel schuf die Voraussetzung für eine kulturelle Öffnung des Landes. Viele der 68-er haben sich von ihren damaligen Intentionen abgewandt, die Lebensbedeutung ihrer damaligen Entscheidung ist dennoch wesentlich: Adornos Diagnose von der Unmöglichkeit des richtigen Lebens im falschen ist seither mentalitätsmäßig verankert; die dadurch legitimierte Bereitschaft zum grundlegenden Regelbruch ist überraschenderweise honoriert worden und diese Erfahrung hat kollektive Charaktertypen geschaffen. Diese Feststellung gilt auch für Elfriede Jelinek, die den 68-ern zugerechnet wird, obzwar sie in dem entscheidenden Jahr aus Krankheitsgründen außerstande war, das Elternhaus, das sie mit der verzweifelten Mutter und dem altersdementen Vater bewohnte, zu verlassen. Die ersten «*bekenntnisse*» des ehemaligen «Wunderkindes» nach der Rückkehr in die literarische Öffentlichkeit und dem Eingeständnis, bisher öde Kunst gemacht zu haben, sind im Kontext der 68-er konventionell, doch ist sie eine der wenigen, welche die folgende zeittypische Kampfansage konsequent eingelöst haben:

> meine literatur wird nicht mehr für literaten & künstler gemacht werden können.
> meine Literatur wird nicht mehr für literaturmanager gemacht werden dürfen. Meine literatur wird ihre isolation aufzugeben haben.
> meine literatur wird heiss werden müssen wie eine explosion wie in einem rauchpilz wird das sein.
> Wie napalm.
> [...]
> Ich als kunstproduzent muss die wirkung eines kampfgases besitzen.[8]

Trotz dieser Integrationsbereitschaft war das Spannungspotential zwischen der «prinzessinnenhaft» auftretenden Jelinek und dem radikalen Teil der Wiener literarischen Linken mit ihrem Proletkult von Anfang an beträchtlich. Hier, und wohl auch in der maoistischen Bewegung, der sie kurzzeitig angehörte, gab es eine ähnliche (lebens-) stilistische Differenz wie zwischen Sophie von Pachhofen und den anderen Protagonisten des Romans «Die Ausgesperrten»: Pachhofen ist – vom letalen Ende abge-

8 JANKE, (wie Anm. 1), 13.

sehen – bei allen Aktionen «dabei» und bleibt dennoch seltsam unberührt von ihnen. Gilt das auch für jene politische «Heimat», welche Jelinek – symbolträchtig zeitgleich mit Heirat und Austritt aus der katholischen Kirche – 1974 fand: die Kommunistische Partei Österreichs (KPÖ). Ein Interview Anfang der neunziger Jahre gibt dieser Mitgliedschaft einen hohen Stellenwert und relativiert sie gleichzeitig als gescheiterten Ablösungsversuch von der in der Hymne konstruierten Familie:

> Ohne mein politisches Engagement wäre nichts von meiner Literatur möglich... Obwohl ich weiß, dass es vergeblich ist, strample ich halt verzweifelt und versuche, eine Schneise der Ordnung in dieses Chaos von Schrecken, das ich täglich vor Augen habe, hineinzuschlagen... Ich maße mir, indem ich schreibe, eine Art Herrschaftsrecht an, das ein Arbeiter am Fließband zum Beispiel nicht hat. Meine politische Arbeit ist ein Bußübung, um diese Anmaßung aufzuheben. Das hat vielleicht mit meiner katholischen Kindheit zu tun. Ich bin vom Katholizismus zum Kommunismus übergetreten. [...] Die kleinen Leute sind nicht meine Freunde, sicher auch nicht meine Leser. Trotzdem lasse ich nicht davon ab, sie zum Gegenstand meiner Literatur zu machen.[9]

Neben ihrer Ehe ist die 17-jährige Mitgliedschaft in der KPÖ die längste bekannte selbstgewählte Bindung im Leben der Elfriede Jelinek. Ihre Biographie als Genossin ist bis heute ein wenig tabuisiert und damit rätselhaft; Jelineks Selbstdarstellungen dominieren die biographische Literatur und die noch lebenden Zeugen wurden kaum befragt. Eine eklatante Forschungslücke, denn Jelineks Österreichbezug wird verzerrt, wenn man diese 17 Jahre als unverbindliche Episode deutet. Die Selbstbegründung von der «Demutsgeste» klingt eigenartig, der Gedanke von einer «Revanche» an der Kreiskyschen Sozialdemokratie mit ihren Ex-NS-Ministern und ihrem Bündnis mit dem SS-Mann Friedrich Peter[10] überzeugt nicht. «Genossin sein» hat eine emotionelle Qualität und auch wenn die Leninsche Konzeption vom «demokratischen Zentralismus» zahlreiche Milderungen erfahren hat, eignet einer Mitgliedschaft in einer kommunistischen Partei eine andere Verbindlichkeit als etwa der in einer «Volkspartei». Das gilt insbesondere für die KPÖ, die man kaum mit

9 André MÜLLER: *Ich lebe nicht*, in: *Die Zeit*, 22. Juni 1990, zit. in *Raststätte*, Programmbuch 130, Akademietheater Wien 31.
10 So etwa MAYER, KOBERG, (wie Anm. 4), S. 107 f.

westeuropäischen Parteien, wie der KPF oder der KPI vergleichen kann – weder an Stärke, noch an intellektuellem Potential noch an Bereitschaft, traditionelle Dogmen des Kommunismus zu modifizieren. Im politischen System der Zweiten Republik besetzte die KPÖ keinen guten Platz: ab 1945 haftete ihr das Image einer «Russenpartei» an, nach dem Budapester Oktoberaufstand 1956 stellte sie sich auf die russische Seite, was zu ersten massenweisen Austritten führte. Ab 1959 war die Partei nicht mehr im Parlament vertreten, nach der sowjetischen Invasion in Prag stellte sie sich erneut auf die Seite Moskaus und verlor mit Ernst Fischer als Symbolfigur praktisch den gesamten intellektuellen Flügel. Jene KPÖ, der sich Elfriede Jelinek angeschlossen hat, hatte den Bonus ihrer antifaschistischen Reputation verspielt, galt als eine langweilige Partei, stand im Stalinismusverdacht und hing finanziell am Tropf der SED. Die KPÖ war eine Partei gescheiterter Außenseiter, die ihre Niederlage mit einer sich selbst zuerkannten moralischen Überlegenheit kompensierten und sich gleichzeitig als die potentiellen Sieger zu erwartender Kämpfe im internationalen Maßstab sahen. Mit ihrer Favorisierung der Theorie vom «staatsmonopolistischen Kapitalismus» (STAMOKAP) als letztem Stadium des Imperialismus und der Annahme von der Überlegenheit der maroden sozialistischen Weltwirtschaft verfügte die KPÖ nie über das theoretische Instrumentarium, die österreichische Variante der damals laufenden zweiten Phase der Globalisierung zu verstehen.[11] Das hatte Auswirkungen auf das Denken der Parteimitglieder: Solange sich Elfriede Jelinek für ökonomische Verhältnisse interessierte[12], waren die von ihr beschriebenen Konstellationen kaum auf der Höhe der Zeit.

Recht spät, erst zwei Jahre nach dem Fall der Berliner Mauer kündigte Elfriede Jelinek ihre Mitgliedschaft auf, die sie später als größten Fehler ihres Lebens bezeichnet hat – in Artikeln über ihre Zeit als Genossin findet sich ein Missbrauchsvorwurf mit Worten wie «nützliche» oder «lächerliche Idioten».[13] Doch was hat ihr diese Existenz als Genossin

11 Zu dieser Periodisierung vgl. Thomas FRIEDMAN: *Die Welt ist flach. Eine kurze Geschichte des 21. Jahrhunderts*, Frankfurt 2006, S. 69-79.
12 Etwa in: *Was geschah, nachdem Nora ihren Mann verlassen hatte oder Stützen der Gesellschaft*, in: Theaterstücke, Reinbek bei Hamburg 1992.
13 Vgl. JANKE, (wie Anm. 1), S. 26.

bedeutet und was hat sie als solche getan? Auf der sichtbaren Ebene wenig – beim jährlichen Fest der Parteizeitung «Volksstimme» vorgelesen, eher unverbindliche Artikel und Aufrufe geschrieben und vor allem unterschrieben und dem Protokoll zufolge an Konferenzen ohne Wortmeldung teilgenommen. Die Parteigeschichte aus 1987 erwähnt sie nicht – sie hatte keinen Einfluss, und ihre Mitgliedschaft hatte auf den ersten Blick keinen Einfluss auf ihr Werk. Da finden sich keine Erfahrungen aus der Parteiarbeit oder der Parteigeschichte, keine Bezugnahmen auf Marx oder Engels, keine Berufung auf den historischen oder internationalen Befreiungskampf. Es gibt nur einige Punkte aus dem Theoriefundus des Marxismus im weitesten Sinn, die in Jelineks Werk eine Rolle spielen – etwa die Bedeutung der Ökonomie im (sexuellen) Alltag und die damit zusammenhängende Verdinglichung der Frau und eine weit gefasste Entfremdung als allgemeine Existenzbedingung. Den Texten aus ihrer Zeit als Genossin fehlt jede Antizipation eines «anderen» gesellschaftlichen Zustandes und die Idee von der historischen Mission der Arbeiterklasse bei dessen Errichtung ist ihnen völlig fremd. Der Umstand, dass es die «proletarischen» Nutznießer des Roten Wiens waren, die Bewohner der Gemeindebauten, die Jörg Haider später wählten, hat sie dann allerdings doch enttäuscht und sie hat vorgeschlagen, ihnen die billigen Gemeindewohnungen zu kündigen.[14]

Dennoch: Jene heimischen Industriearbeiter und Arbeiterinnen, die mittlerweile längst ein «delokalisiertes» Opfer der Globalisierung geworden sind, spielen in ihrer Selbstbegründung des laufenden Engagements eine wichtige Rolle. 1987 erklärt sie einem hartnäckigen linksradikalen Interviewer, sie wollte «in eine wirklich proletarische Partei gehen», das sei, so auf die Nachfrage des Interviewers, eine Partei, die «wirklich» die Interessen der Arbeiterklasse vertrete.[15] Das ist eine eher beiläufige Erklärung, dem leninistischen Selbstverständnis der KPÖ nach artikuliert sich hier ein «revisionistischer», weil «trade-unionistischer» Standpunkt. Doch offensichtlich hat die Erfahrung des gesellschaftlichen «Oben» (ArbeiterIn) und «Unten» (Chef), als Vorwegnahme der später wichtigen Distinktion in «Täter» und «Opfer», bei ihrer

14 Vgl. JANKE, (wie Anm. 1), S. 122.
15 Vgl. JANKE, (wie Anm. 1), S. 20.

Entscheidung für die KPÖ eine große Rolle gespielt. Diese Erfahrung kann man allerdings auch an anderen Orten machen; später wird sie in der Begegnung mit der ländlichen bäuerlich-proletarischen Armut in der Steiermark lokalisiert werden – dort hätte sie «gelernt, wie die Klassengesellschaft funktioniert».[16]

Sichtbar engagiert hat sich Elfriede Jelinek im österreichischen Ableger der internationalen Friedensbewegung. Wo liegt hier der «Fehler» und die «Idiotie», derer sie sich bezichtigt, und der Missbrauch, den sie der KPÖ vorwirft? Im zitierten Interview hat sie davon gesprochen, dass sie innenpolitisch mit ihrer Partei konform sei, außenpolitisch nicht. Das ist eine recht allgemeine Bemerkung, die verdeckt, dass sie in diesen 17 Jahren viel «übersehen» hat, vor allem das, was sich exemplarisch in der akribischen Beschreibung des «Archipel Gulag» durch Alexander Solschenizyn verdichtet hat. Spätestens seit damals, seit die schuldhafte Seite eines parteikonformen linken Engagements vor allem durch die französischen «Neuen Philosophen» herausgearbeitet wurde, war dem Konstrukt des «kritisch-loyalen – KP-Intellektuellen», das sie lebte, der moralische Todesstoß versetzt worden. Es ist schwer, «im Grunde ständig tobsüchtig über die (aus dem ‹großen Tabu› kommende, in der ‹Heimat› praktizierte; A.P.) Verharmlosung»[17] zu sein, wenn man aus «kritischer Loyalität» zu der anderen «Verharmlosung» vom Gulag bis zu den kambodschanischen «Killing fields» schweigt; auch ist damit eine selbstgewählte Isolation verbunden. Die Bemerkungen über «Fehler» und «Idiotie» lassen sich vielleicht auch als Artikulationen des Ärgers über das zweimalige Betrogen-Werden des kommunistischen Teils der linken Nachkriegsgeneration lesen. Wie auch immer: nach ihrem Austritt nannte sich Jelinek 1993 eine parteiungebundene Kommunistin, 1999 outete sie sich als Wählerin der Sozialdemokratie.

«Linke Spuren» bleiben in ihrem Werk und in ihrem Österreichbezug wahrnehmbar: wie die gesamte österreichische Linke und viele Künstler und Intellektuelle ist sie lange Zeit europa-kritisch und arbeitet was die anstehende Assoziierung Österreichs mit der EG betrifft mit der in ihrer politischen Denkwelt so wichtigen Analogie zu den Ereignissen von

16 Vgl. MAYER, KOBERG, (wie Anm. 4), S. 151.
17 Vgl. JANKE, (wie Anm. 1), S. 103.

1938. Der «EG-Anschluss Österreichs» müsse «zu unserem eigenem Besten verhindert werden», Österreichs «größter Reichtum», seine «kulturelle Identität» sei durch diesen – nochmals – «Anschluss» bedroht, schreibt sie 1985 an den Kanzler Vranitzky und den Außenminister Mock.[18] Auch hat sie einen scharfen Blick für die konservativen Elemente der Grünen, auf das bürgerliche, das provinzielle und das romantische Element rund um die Begriffe «Natur», «Waldsterben», «saurer Regen» und «Naturschutz». Links fundiert ist auch ihre Opposition gegen «Sport», gesehen als Vorbedingung gesellschaftlich geforderter «Fitness» im Kontext der marxschen «Verdinglichung», aber auch als Fortführung eines faschistischen Körperideals.

Solange wir nichts über Jelineks kommunistische Parteimitgliedschaft mit allen wohl dazu gehörenden und heute verleugneten Hoffnungen und Irrtümern wissen, wirkt sie wie ein hartnäckig durchgehaltenes Missverständnis. Einer der Erfinder des Konzepts von der «Österreichischen Nation», Alfred Klahr, war ein Kommunist und aller fundamentalen Kritik am Kapitalismus und Ausbeutung zum Trotz war die KP kulturpolitisch gewissermaßen eine patriotische Partei, dazu ließe sich im oben zitierten EG-Brief noch einiges Material finden. Auf Grund einer in Österreich praktizierten verniedlichenden Form des Antikommunismus («Kummerlpartei») wurde die KPÖ kaum wahrgenommen und der Aufmerksamkeitswert einer kommunistischen Intellektuellen war gering. Vor allem waren die Themen der Kommunistischen Partei nicht die der Elfriede Jelinek. In der Zeit ihrer Mitgliedschaft sind mehrere Meisterwerke entstanden, aber jene Aufmerksamkeit, auf die sie im schon zitierten Interview Anspruch erhoben hat, hat sie nicht erreicht. Ihre Polemiken benötigten lange Zeit den in den Massenmedien präsenten persönlichen Anlassfall, den sie als abstoßend-lustig porträtieren konnte und der ihr die Möglichkeit gab, ins Grundsätzliche hinüberzuwechseln; mit der systemorientierten diskursiven Praxis der KPÖ waren solche schriftstellerischen Strategien nur schwer kompatibel. Dennoch bietet die am «Kampf der Weltsysteme» orientierte Denkweise einer orthodoxen kommunistischen Partei Raum für eine intellektuelle Strategie, die wir bei Jelinek auch nach ihrem Austritt finden werden: das «eigene» Land

18 Vgl. JANKE, (wie Anm. 1), S. 29.

ist ja quasi nur die aktuelle Ausprägung einer weiträumig wirksamen Gesetzmäßigkeit, es ist quasi eine Metapher für die mit dem Kapitalismus und der Klassengesellschaft zwingend verbundenen Übel. Marxisten und regional inspirierte Satiriker (erinnert sei an Karl Kraus) haben eine denkerische Gemeinsamkeit: die «Heimat» ist ihnen zu eng und sie schreiben deren «kleinen Themen» archetypischen Charakter zu.[19]

Partisanin

Ihre «heisse» Literatur sollte wie «Kampfgas», ja wie «Napalm» wirken, und als sie den persönlichen Anlassfall gefunden hatte, begann tatsächlich der reale Krieg zwischen ihr und Österreich oder besser: die Kreation jenes speziellen jelinekschen Kunstgebildes namens «Österreich» und parallel dazu die Kreation der medialen Kunst- und Hassfigur «Jelinek». Die Betitelung des Theaterstückes «Burgtheater», (1982-1985) ist ein wenig unzureichend – das ehrwürdige Theater in seiner Gesamtheit ist nicht wirklich gemeint. Klaus Mann hatte sich in seinem Exil-Roman *Mephisto* in kaum verhüllter Weise mit der karrierefördernden Kooperation des Schauspielers Gustaf Gründgens mit dem Nationalsozialismus und seinen Machthabern beschäftigt, Istvan Szabo hat das Buch 1981 verfilmt, Ariane Mnouchkine hat es dramatisiert und Elfriede Jelinek hat ein österreichisches Pendant öffentlich gemacht. In ihrem Stück wird eine Schlüsselkonstellation des Nachkriegsösterreich angesprochen, die Elitenkontinuität zwischen dem Dritten Reich und der Zweiten Republik – allerdings in einem Bereich, der offensichtlich mehr weh tat, als etwa die nationalsozialistische Vergangenheit eines nicht sonderlich populären Landwirtschaftsministers.

Die karikaturistisch gezeichneten Hauptpersonen des Stücks sind eine bis heute geradezu legendäre Schauspielerfamilie: Paula Wessely, ihr Gatte Attila Hörbiger und ihr Schwager Paul Hörbiger – Stars am Burgtheater, in der Nazi- und Nachkriegsfilmindustrie und Begründer einer mittlerweile in dritter Generation aktiven «Dynastie». Noch heute, 2007,

19 Zur Rolle des «Archetypus» in der satirischen Argumentation vgl. Edward TIMMS: *Karl Kraus. Apocalyptic Satirist*, New Haven / London 1986, S. 47-62.

hat eine vom Journalisten Georg Marcus verfasste Monographie über Paula Wessely und ihre Familie binnen kurzem Bestsellerstatus erlangt. Die im Stück ins extrem komödiantische hochgezogene persönliche Beteiligung der Schauspielerfamilie am Nationalsozialismus und ihre Rettungsstrategien angesichts von dessen sich abzeichnender Niederlage sind übertrieben, was die Attacken auf die Autorin erleichtert hat. Zentral steht das unbestreitbare Faktum der hochbezahlten künstlerischen Kollaboration, und zwar vor allem im Falle der Paula Wessely. Mit allen ihren eindrucksvollen künstlerischen Mitteln hat sie in Gustav Usicky propagandistischen Machwerk «Heimkehr» von eben jener «Heimkehr» der deutschen Minderheit ins Reich geschwärmt, jenem paradiesischem Gebilde, wo man nicht mehr Polnisch oder gar Jiddisch spricht und wo alles «Deutsch» sein werde:

> ... die Krume des Ackers und der Felsstein und das zitternde Gras und der schwankende Halm der Haselnussstaude und die Bäume...
> [...]
> Und tot bleiben wir auch deutsch und sind ein Stück von Deutschland Und ringsum singen die Vögel und alles ist deutsch.[20]

Paula Wessely hatte 1945 kurzzeitig Berufsverbot, dann «rehabilitierte» sie sich in der Verfilmung von Ernst Lothars «Engel mit der Posaune» (1948) übrigens ohne nennenswerte Änderung ihrer schauspielerischen Persona durch die Darstellung einer verfolgten Halbjüdin. Das schafft einen intensiven persönlichen Bezug: die «Täterin» Wessely hat sich auf der Leinwand jenen Status angemaßt, unter dem das «Opfer» Friedrich Jelinek tatsächlich lebenslang gelitten hat, und wurde zudem dafür belohnt.

Ab den 50-er Jahren war Wessely eine Ikone des österreichischen Frauenbildes, neben ihrer schauspielerischen Begabung stand ihr Name – auch bei Jelinek – für gelebte Sekundärtugenden wie Ernst, Demut, Anstand, Sprache, Disziplin und zähes Arbeiten an sich. Eine tüchtige Frau, sensibel, verzeihend und sich zurücknehmend, das war ihre schauspielerische Persona, die allmählich mit ihrem öffentlichen Erscheinungsbild deckungsgleich wurde. Elfriede Jelinek hat diesen «Natürlichkeitsschleim» rund um die Wessely nicht nur in einer wirren Handlung

20 Vgl. JANKE, (wie Anm. 1), S. 171.

entlarvt, sondern der Sprachkünstlerin Wessely eine provozierende Kunstsprache in den Mund gelegt:

> Es ging mir darum, mit den Mitteln der Sprache zu zeigen, wie wenig sich die Propagandasprache der Blut-und-Boden-Mythologie in der Nazikunst vom Kitsch der Heimatfilmsprache in den fünfziger Jahren, einer Zeit der Restauration, unterscheidet. Dieser Sumpf aus Liebe, Patriotismus, Deutschtümelei, Festlegung der Frau auf die Dienerin, Mutter, Gebärerin und tapfre Gefährtin von Helden, auf die stets sich verneinende, dem Mann Gehorchende – ein Matsch, der nach dem Krieg nie richtig trockengelegt worden ist, war mein Material, das ich zu einer Art Kunstsprache zusammengefügt habe.[21]

Durch diese Intention hat der persönliche Anlassfall tatsächlich eine grundsätzliche Dimension gewonnen. Mit dieser experimentellen, mutigen und im übrigen historisch korrekten Zielsetzung hat sich zudem der Kreis der Angegriffenen im Unterschied zu dem eher auf den Titelhelden konzentrierten Buch des Klaus Mann über die Wessely und ihre Familie hinaus erweitert und bezog Publikum, Kulturpublizisten und Kulturpolitiker ein. «Burgtheater» reißt präzise zwei Komplexe an, die von Jelinek in Folge immer wieder angesprochen werden: es gibt eine immer noch ungesühnte Schuld, die vielfältige Kooperation von Österreichern an den Nazi-Verbrechern, und es gibt eine Kontinuität zwischen der Nazi-Zeit und der Zweiten Republik, die im gegenständlichen Beispiel an dem trivialen Umstand sichtbar wird, dass das staatliche Fernsehen noch heute am Samstag Nachmittag Wessely / Hörbiger – Filme zeigt. Die Referenz auf das Dritte Reich, das Suchen nach Analogien bzw. zeitgemäßen Fortführungen zwischen «Vergangenheit» und «Gegenwart», avancieren damit zu einem hermeneutischen Instrument in der Analyse des heutigen Österreichs; damit begründet sich ein Verfahren, das Jelinek – und nicht nur sie – über zwanzig Jahre lang benützen wird. Das auf einer «Kontinuitätsthese» basierende Verfahren war derart erfolgreich, dass es manche seiner Anwender derart involvierte, dass sie außerstande waren, ihren eigenen Erfolg – die allmähliche «Normalisierung» ihrer «Heimat» – zu erkennen.

Keiner wollte «Burgtheater» drucken, keiner wollte es spielen und nach der Bonner Premiere hielt ihr ein Publizist, der sich als selbst-

21 Zit. in *Raststätte*, Programmbuch, (wie Anm. 9), S. 49.

ernannter Erbe des Sir Carl Raimund Popper zum Gewissen der Nation ernannt hatte, vor, der 90 jährige Attila Hörbiger hätte gesundheitlichen Schaden nehmen können. «Miese Hetzjagd» titelte die «Kronenzeitung», der wir noch einige Male als Zentralorgan der Jelinek-Feinde begegnen werden, und ein Leserbriefschreiber im Nachrichtenmagazin «profil» ortete in dem zitierten Usicky-Monolog das schönste Bekenntnis zum «Deutschsein».[22] Es scheint mir, als ob Jelinek hier das erste Mal jenes skurrile, dem öffentlichen Leben Österreichs eigene und es strukturierende Prinzip studieren konnte, mit dem Thomas Bernhard so meisterlich arbeitete: selbst ein übersteigerter Vorwurf an das Land wird Verteidiger mobilisieren, deren manchmal absurder Argumentationsduktus den Vorwurf zu bestätigen scheint. Der Gründungsmythos der Zweiten Republik – die Benennung Österreichs als «Hitlers erstes Opfer» – und das mental eng damit zusammenhängende «Große Tabu» dem Schuldanteil Österreichs an den nationalsozialistischen Verbrechen gegenüber, ist offensichtlich generationenübergreifend und möglicherweise durch innerfamiliäre Mechanismen tradiert, und damit so massiv geschützt, dass die bloße Berührung kollektiv regressive Schübe einer lautstarken Minorität auslöst.

Von nun an finden wir Elfriede Jelinek als Partisanin im Bürgerkrieg um die Wahrnehmung der österreichischen Vergangenheit, dessen nächste Etappe die Affäre Waldheim bildete. Kurt Waldheim, keineswegs der Kriegsverbrecher für den ihn einige hielten, sondern ein Mann mit den für die sogenannte Kriegsgeneration nicht untypischen Gedächtnislücken und der Angewohnheit, die Zeugenschaft an möglicherweise traumatisierenden Vorkommnissen hinter der Formel von der «Pflichterfüllung» zu verstecken, hatte in seinem Wahlkampf und danach eine Verteidigungsstrategie aufgebaut, die dem oben erwähnten Mechanismus des «Großen Tabus» folgte und die Jelinek in einer Grußadresse so kommentierte:

> Wir glauben keineswegs, dass sie je ein Nazi waren, aber wir sehen, dass Sie sich während Ihres Wahlkampfes fortwährend zu einem gemacht haben. Je mehr Sie zugaben, desto mehr haben Sie sich entlarvt als Kumpel der antisemitischen Stammtischgröler, der augenzwinkernden Judenhasser, der renommiersüchtigen alten Kriegshelden, die ihrer schönsten Zeit als Eindringlinge in fremde Erde noch

22 Vgl. JANKE, (wie Anm. 1), S. 171 ff.

immer nachtrauern. Diese Pflichterfüller, zu denen wollen Sie gerne gehören, zu denen gehören Sie jetzt. Für immer.[23]

Die Bedeutung der Affäre Waldheim für Jelinek und eine Großgruppe von Intellektuellen kann gar nicht hoch genug eingeschätzt werden. Im Grunde wurde damit der Treibstoff einer Maschine geschaffen, die heute noch läuft. Österreich, das einige verehrte Kaiser, Kaiserinnen und Führer hervorgebracht hat, hat noch nie einen König geköpft. Der gewählte Präsident Waldheim war in gewisser Weise das perfekte Objekt um jenen latenten Generationenkampf, der sich 1968 nur diffus artikulierte und vor allem von der Sozialdemokratie relativ schnell vereinnahmt wurde, voll ausbrechen zu lassen. Wenn Jelinek in ihrem während der KP-Zeit verfassten in den 50-er Jahren spielenden Roman «Die Ausgesperrten» (1978) gleich zu Anfang davon spricht, dass es zu dieser Zeit immer noch zahlreiche «unschuldige» Täter gebe, dann ist das eine folgenlos-allgemeine Feststellung:

> Sie blicken voller Kriegsandenken von blumengeschmückten Fensterbänken aus freundlich ins Publikum, winken oder bekleiden hohe Ämter. Dazwischen Geranien. Alles sollte endlich vergeben und vergessen sein, damit man ganz neu anfangen kann.[24]

Der jetzige Angriff war konkreter. Der an sich unbedeutende und im übrigen nicht sonderlich populäre Waldheim positionierte sich selbst mit seinem nur langsam einsetzenden Erinnerungsvermögen und seiner dilettantisch-trotzigen Verteidigungsstrategie als ideale Figur, um einem unklaren Gefühlskomplex endlich ein Gesicht zu geben. Das «österreichische Antlitz» des Karl Kraus hatte endlich einen fassbaren Nachfolger gefunden, der greifbarer war als das Phänomen der «Klassengesellschaft». Rund um Waldheim – fortgesetzt im «Bedenkjahr 1988» – hat sich jene schon angesprochene, oft mit den Mitteln der Übertreibung arbeitende große österreichische Selbstkritik formiert, die wahrscheinlich das zentrale moralische Ereignis der Zweiten österreichischen Republik ist und die bis heute noch nicht wirklich abgeschlossen ist. Der selbstzufriedene Hymnentext wurde von einer zornigen Fraktion der «Söhne und Töchter» gründlich revidiert – Elfriede Jelinek war eine zentrale Figur in

23 Vgl. JANKE, (wie Anm. 1), S. 50.
24 Elfriede JELINEK: *Die Ausgesperrten*, Reinbek bei Hamburg, 1985, S. 7.

diesem Revisionsprozess, der allerdings ihren grundlegenden Zorn nicht besänftigte.

Politische Analytikerin

Die zentrale Figur in der nächsten Etappe dieses Bürgerkriegs und gleichzeitig ein Brückenkopf in eine – denkbare – österreichische Zukunft, war der Kärntner Landeshauptmann Jörg Haider, nach Wessely und Waldheim die dritte Figur, der Jelinek repräsentative, und damit ihr Österreichbild prägende Züge zuschrieb. Haider, der 1986 die Führung der «Freiheitlichen Partei Österreichs» (FPÖ), eines seinerzeit mit sozialdemokratischer Hilfe gegründeten Sammelbeckens ehemaliger Nazis, übernahm, wird gemeinsam mit Waldheim in Jelineks Heinrich Böll-Preis-Rede «In den Waldheimen und auf den Haidern» kritisiert. Die damalige Kritikanfälligkeit der österreichischen Publizistik wird gut durch ein Zitat aus dem «Kurier» illustriert, der heute mit dem Slogan wirbt, er sei Österreichs meistverbreitete Qualitätszeitung: «Menschlich gesehen» sei der Stoff der Träume dieser Dichterin

> ... die Klomuschel, der Brechreiz, ihr Gespeibsel, ihr saurer Achselschweiß und ihre Pisse – der Sadomasochismus, der sie quält, der Ekel vor sich selbst. Sie ist eine typische Vertreterin einer Literatengeneration, die sich so mies fühlt, dass sie auch alles rundum mies machen muss.[25]

Zu diesem repräsentativen Beispiel sei angemerkt: man kann keine saubere Trennung zwischen der «Künstlerin» Jelinek und der «politischen Kommentatorin» ziehen; ihre politischen Interventionen haben ebenso «Kunstcharakter» wie ihre gelegentlich skurrilen Interviews und stehen damit unter dem Schutz der Freiheit der Kunst. Das gilt nicht für ihre journalistischen Gegner – für sie gilt das professionelle Gebot der Fairness, das im Falle Jelinek in extremer Weise verletzt wurde.

Nicht nur was Elfriede Jelinek betrifft war Jörg Haider – heute, nach Spaltung seiner Partei und nach seinem Rückzug nach Kärnten, eine marginalisierte Figur – wohl der meistbesprochene Politiker der Zweiten

25 Zit. in MAYER, KOBERG, (wie Anm. 4), S. 143.

Republik. Mit Formulierungen wie der von der «ordentlichen Beschäftigungspolitik» des Dritten Reichs, der Benennung von KZs als «Straflager» und der Verwendung von einschlägigen subtextuellen Chiffren – etwa «Ostküste» – hat er einen nachhaltigen Beitrag zur Verharmlosung des Nationalsozialismus geleistet und immer wieder versucht, aus der vielschichtigen «Ausländerprogrammatik» politisches Kapital zu schlagen. Haider trägt ohne Zweifel gelegentlich jenen Trachtenanzug, der seit Thomas Bernhard den Charakter eines Zeichens für die heimatfilmhafte Rückständigkeit Österreichs ist. Doch zum einen haben sich die Trachtenanzüge in den letzten Jahrzehnten gewandelt und die Zuwendung kreativer Designer erfahren, zum zweiten ist das Gesamtbild Haiders durch seine erstaunliche Wandlungsfähigkeit komplexer – der Trachtenanzug koexistierte in seinem öffentlichen Auftreten mit dem Porsche, der Swatch-Uhr, der Montblanc-Füllfeder und einem sportlichen Outfit. Österreich erlebte ebenso einen sozialpolitisch «linken» Haider, wie einen neoliberalen Staatsfeind und Parteigänger der «flat-tax», einen Anhänger der «deutschen Kulturnation» genauso, wie einen «Österreichtümler», einen «Modernisierer» ebenso wie den Entdecker der schädlichen Folgen der Globalisierung für «Mittelstand» und «kleine Leute». Am Höhepunkt ihrer Macht war die FPÖ eine typische «Catch All-Party», die sich mit populistischen Methoden erfolgreich um eine im Rückblick manchmal recht absurde Wählerkoalition bemühte, die weit über die Nazi-Nachfolge hinausging. Zwischen dem Auftreten ihres Parteiführers und seinen öffentlichen Äußerungen existierten zahlreiche Widersprüche, die Haider auf der ästhetischen Ebene zu überbrücken suchte. Die Regel von den zwei Körpern des Königs gilt heute nicht mehr, auch Ségolène Royal gibt zufällig entstandene Fotos, die sie im Bikini zeigen, zur Veröffentlichung frei – in den frühen Jahren Haiders machten seine der Ästhetik des Pin-Ups folgenden Fotos und seine Werbe-Videos in der Pose von Sylvester Stallones «Rocky» noch Sensation. Mit dem Überbrücken seiner ideologischen Beliebigkeit durch den Ereignischarakter seiner Auftritte hat Haider Anteil an der Kreation des «postmodernen» europäischen Politikers und ist damit eine über Österreich hinausweisende Figur – eine fragwürdige Qualität, die nicht nur Elfriede Jelinek erst langsam realisierte.

Am Anfang von Jelineks Sisyphosarbeit einer kämpferischen Analytik Haiders steht wohl, dass er ihrem Kontinuitätsansatz zahlreiche Ansatzpunkte geboten hat. Lange Zeit hat sie versucht, im Einklang mit der gesamten Haider-kritischen Publizistik des Landes ihn als Wiedergänger des Nationalsozialismus zu fixieren – nach der Wahl 1999, als die FPÖ 27% der Wählerstimmen erlangte, sprach sie von der «stärksten rechtsextremen Partei Europas», und von einem «Drittel rechtsradikaler Wähler»[26]. Diese das Wahlergebnis vereinfachende Einschätzung scheint in ihr ungeheure persönliche Energien mobilisiert zu haben. Jenes Lebensmodell von der «engagierten» Dichterin, das sie von außen betrachtet in ihrer KPÖ-Zeit eher lustlos absolvierte, hat sie jetzt mit einem beeindruckenden persönlichen Einsatz absolviert. Die Zahl ihrer in dem wichtigen Buch von Pia Janke[27] akribisch dokumentierten Interventionen auf allen Ebenen des öffentlichen Lebens ist Legion. Im Gegensatz zu vielen ihrer Mitstreiter in der künftigen Zeit des «Widerstandes» gegen die «Wende» war sie allerdings kein trojanisches Pferd der Sozialdemokratie, sondern organisierte sich als Repräsentantin eines «Anderen Österreich».

Ihr Verständnis der Figur Haider hat sich allmählich vertieft, doch eine Chronologie lässt sich hier nicht konstruieren. Wichtig ist wohl die Feststellung in ihrem taz-Interview nach der Regierungsbeteiligung der FPÖ, dass Haider als «moderner Politiker [...] auf nichts festzulegen» sei[28]. Die interessantesten ihrer politischen Polemiken sind jene scheinbar «unpolitischen», die sich auf die Selbstpräsentation Haiders konzentrieren, insbesondere auf seine Fähigkeit zur «Simulation» und zur «Verführung». Ganz im Einklang mit zahlreichen Haider-kritischen Publizisten hat sie diese Verführung zunächst im homoerotischen Feld platziert. Der «schwule Haider» war eine in Wien weit verbreitete «Urban legend» – jeder kannte jemanden, der jemanden kannte, der Haider in einer verfänglichen Situation ertappt hatte und in Jelineks «Libération»-Artikel wird er uns als «petit garçon pervers» vorgeführt.[29] Das gehört wohl auch zur «Kontinuitätsthese»: wenn uns die FPÖ mit ihrer gar nicht so jungen

26 Vgl. JANKE, (wie Anm. 1), S. 119 ff.
27 Vgl. Anm. 1.
28 Vgl. JANKE, (wie Anm. 1), S. 129.
29 JANKE, (wie Anm. 1), S. 64.

Wählerschaft als «dumpf homoerotischer Verein von gesunden Jungmännern mit gesunder Gesichtsfarbe und gesunden Ansichten»[30] vorgeführt wird, dann liegen Assoziationen an SA und HJ nahe.

Haiders Verführungskraft hat allerdings auch Wählerinnen angezogen und wenn Jelinek in einer Diskussion zum schönen Thema «Jörg Haider – eine Theaterfigur?» anmerkt, dass er sie an die in einem katholischen Land so wichtige Erlöser-Figur erinnere[31], dann hat sie den engen Bereich des «antifaschistischen Diskurses» verlassen und sich dem archaischen Wesen des Politischen genähert. Sigmund Freud hat es für eine zentrale Aufgabe des Führers einer «künstlichen Masse» gehalten, die «Vorspiegelung (Illusion)» zu schaffen, «dass ein Oberhaupt da ist […] das alle Einzelnen der Masse mit der gleichen Liebe liebt».[32] Mit seinem vielfältigen Lebensstil zwischen Prestigekonsum und dem Posieren als Gutsherr im «Bärental» hat sich Haider, auch hier im Einklang mit Freud, als positives Identifikationsobjekt für sich zurücksetzt fühlende angeboten – und an denen herrscht in Österreich allem Wohlstand zum Trotz kein Mangel.

Es war also ein allmählicher, keineswegs linearer Prozess der Akzentverschiebung in der Bewertung Haiders an dessen Ende Haider eine über Österreich hinausweisende Repräsentativität zugeschrieben wurde. Haider steht am Ende für eine zeitgemäße Lebensform, für einen kollektiven Werteverlust, für die Dominanz des beweglich – unverschämten, des erlebnis-orientierten spielerisch-ironischen, das einen wichtigen Bestandteil des Lebensstils der Postmoderne bildet. Sport als Lust und Mittel zur Erlangung einer marktkonformen körperlichen Fitness spielt in dieser Lebensform eine wichtige Rolle – auch das lädt dazu ein, eine Kontinuität zur «Körperpolitik» des Nationalsozialismus zu konstatieren. *Alpen, Ein Sportstück* und *Die Kinder der Toten* werden diese Linie thematisieren, allerdings mit dem Zusatz eines – wie bei Bernhard – antirousseauischen Naturbegriffes.

30 MAYER, KOBERG, (wie Anm. 4), S. 199.
31 JANKE, (wie Anm. 1), S. 152.
32 Sigmund FREUD: *Massenpsychologie und Ich-Analyse*, Studienausgabe Bd. IX, *Fragen der Gesellschaft. Ursprünge der Religion*, Frankfurt 1974, S. 88 f.

Fluchtversuche

Die hier vorgelegte, reduktionistische Darstellung der Kommentare Jelineks zu Haider steht im Dienst der These, dass die Konzentration auf die exklusive österreichische Problematik mit ihrer ständigen Wiederkehr des Gleichen Jelinek allmählich zu eng geworden ist. Zahlreiche «Fluchtversuche» sind zu protokollieren – das «Neue Theaterstück» «Wolkenheim», etwa, gewidmet zwei jungen französisch orientierten Philosophen, mit seiner Konzentration auf die deutsche Geistesgeschichte und dem Aufzeigen einer Linie von den «Meisterdenkern» des deutschen Idealismus zum Chauvinismus und zur «Roten Armee Fraktion», ein Thema, das ja auch in ihrem bislang letzten Theaterstück «Ulrike Maria Stuart» aufgegriffen wird. Doch «Österreich», verstanden als Canettische «Hetzmasse», hat seine «Touchstone Figure» nicht losgelassen und sie mehrmals «zurückgeholt». Zwei Ereignisse sind hier von besonderer Bedeutung: eine «Bajuvarische Befreiungsarmee» terrorisierte mit Briefbomben die von fremdenfeindlichen Traktaten begleitet waren das Land, fügte etwa dem sozialdemokratischen Bürgermeister Zilk schwere Verletzungen zu und verstand es lange Zeit, sich der polizeilichen Verfolgung zu entziehen. Das soziale Kernmilieu der FPÖ stand unter Tatverdacht. Doch die «Bajuvarische Befreiungsarmee» war zwar eine Realität in ihrem Wirken, doch gleichzeitig in ihrer öffentlichen Perzeption ein Fantasma der linken Intelligenz, eine Vollstreckung ihrer düstersten Vorstellungen vom terroristischen rechtsradikalen Geheimbund. Heute wissen wir, dass die Verbrechen der «Befreiungsarmee» von einem gestörten Einzelgänger ohne politische Bindungen begangen wurden, doch damals attestierte auch Elfriede Jelinek der «Befreiungsarmee» einen «höheren Grad an Gefährlichkeit»[33] als ihren Asylantenheime in Brand steckenden deutschen Gesinnungsgenossen. Wie immer hat Jörg Haider einen emotionalisierenden Anlass geliefert: Am 4.2.1995 wurden bei einem Bombenanschlag der «Befreiungsarmee» im burgenländischen Oberwart 4 Roma getötet und Jörg Haider stellte die empörende Frage, ob es hier «nicht um einen Konflikt bei einem Waffengeschäft, einen

33 «Ich bin da besessen», Elfriede Jelinek im Gespräch mit Stefanie Carp, in: *Falter* 14/1996, S. 18 f.

Autoschieberdeal oder um Drogen gegangen ist».[34] Opfer sind hier zu Schuldigen gemacht worden und Elfriede Jelinek hat die öffentlichen Reaktionen auf «das katastrophalste Ereignis der Zweiten Republik»[35] für unzureichend gehalten.

«Was regen Sie sich auf wegen der paar Toten. [...] Es regt sich ja keiner auf»[36], heißt es in ihrer Auseinandersetzung mit Oberwart und der öffentlichen Reaktion darauf in dem Stück «Stecken, Stab und Stangl», für das sie dem Vernehmen nach ein Jahr lang die «Kronenzeitung» gelesen hat. Hier artikuliert sich ein angemaßtes österreichisches «wir», das sich seiner guten Taten feiert, doch hinter dem eine kollektive verbrecherische Gesinnung steckt, deren Existenz die Kontinuitätsthese bestätigt. Es ist das «Wir» des «Kronenzeitung»-Kolumnisten Staberl, das «Wir» von Geschichtsrevisionisten, Bestreitern des Holocaust und Apologeten der «sauberen Wehrmacht», das «Wir» der Sportler und des durch eine Fernsehserie neubelebten Kultes um den deutschen Schäferhund. Es ist aber auch das «Wir» eines Landes, in dem Flüchtlinge in Lieferwagen von Schleppern ersticken, und eine Mutter in einem «Rosenkrieg» ihre Kinder aus dem Fenster wirft. Kurz, es ist ein unappetitliches «Wir», und dennoch geschieht hier etwas Neues: dass der Umgang des Landes mit seiner Vergangenheit auch eine komische Seite hat, hat schon Bernhard im «Deutschen Mittagstisch» gezeigt.

Vor allem aber beginnt hier sehr deutlich der Prozess der Metaphorisierung Österreichs. Erstickte Flüchtlinge, Auschwitz-Leugner oder Verniedlicher der NS-Verbrechen wie David Irving oder Jean-Marie Le Pen und die Diskriminierung von Roma sind mittlerweile ein manifestes gesamteuropäisches Problem. Das heißt, manche der angespielten Beispiele ziehen von Österreich weg, zu einem Kampf von Milieus, Mentalitäten, Generationen, den es in mehreren Ländern gibt. Trotz der regionalen Thematik und dem austriazistischen Sprachduktus ist «Stecken, Stab und Stangl» in seiner Art ein europäisches Stück – was Elfriede Jelinek betreibt ist ein «dig where you stand».

34 Elfriede JELINEK: *Stecken, Stab und Stangl*, Reinbek bei Hamburg 1997, S. 16.
35 JANKE, (wie Anm. 1), S. 102.
36 JELINEK: *Stecken, Stab und Stangl*, (wie Anm. 34), S. 22.

Emigrantin

Das tut man nicht ungestraft: Im Herbst 1995 affichierte die FPÖ, in deren Wahlprogramm die Forderung «Keine Subventionen für ‹Österreichbeschimpfer› (z.B. Peymann, Roth, Turrini, Jelinek)» erhoben wurde, in Wien ein Plakat mit folgendem Text: «*Lieben Sie* Scholten, Jelinek, Häupl, Peymann, Pasterk... *oder* Kunst und Kultur?» Mit Ausnahme der Dichterin handelt es sich bei den anderen Opfern der Attacke mit ihrer unterschwelligen Anspielung auf «entartete Kunst» um Inhaber öffentlicher Ämter – Elfriede Jelinek war die einzige Privatperson. Der Bundesgeschäftsführer der FPÖ Gernot Rumpold gab dazu den charakteristischen Kommentar ab, seine Partei hätte «schon immer die witzigsten Plakate gemacht».[37] Doch wir kennen solche öffentliche Brandmarkungen aus der Niedergangsphase der Weimarer Republik und der Kampagne der Springer-Presse gegen die Studentenbewegung – sie suggerieren potentiellen Vollstreckern den Einklang mit dem «gesunden Volksempfinden». Die Attacke ängstigte die kranke Betroffene, das Plakat fiel in die Zeit der schlechten Rezensionen der «Kinder der Toten», die Jelinek für ihr Hauptwerk hält; die Solidarität der Kollegen hielt sich in Grenzen und der wendige Robert Menasse forderte auf der Frankfurter Buchmesse Regierungsverantwortung für Jörg Haider. Schon lange hatte Haider Österreich gespalten – sollte man ihn ignorieren oder bekämpfen – «ausgrenzen» oder in die Regierung holen und ihn damit seiner angemaßten rebellischen Aura berauben, wie das später Wolfgang Schüssel mit der FPÖ getan hat. Mit Menasses Beitrag hatte dieser Konflikt auch die «fortschrittliche Intelligenz» erreicht. Bei Verleihung des Bremer Literaturpreises 1996 sprach Jelinek über ihre «Feigheit» und «persönliche Müdigkeit», der Hass, der ihr in Österreich entgegenschlage sei «nicht mehr ertragbar», und kündigte in einem anschließenden Interview die «innere Emigration» an.[38]

Was auch immer ihre Pläne waren: die «Wende» 2000 mit der Regierungsbeteiligung der FPÖ ohne Haider hat sie trotz Krankheit und der Sorgepflicht für ihre mittlerweile 96-jährige Mutter aus der Emigration

37 MAYER, KOBERG, (wie Anm. 4), S. 198.
38 MAYER, KOBERG, (wie Anm. 4), S. 211.

zurückgeholt. Sie diagnostizierte einen «Faschisierungsprozess» – «Der nächste Kanzler ist Haider.»[39] – und kämpfte entschieden auf allen Ebenen im In- und Ausland gegen die «smarten Gewinner, die uns jetzt regieren wollen, [...] diese feschen Burschen, die Anhänger der Freiheit, nach der sie sich benannt haben»[40], verteidigte den EU-Boykott der «schandbaren Regierung»[41] und empfahl ausländischen Touristen, Österreich zu meiden. «Woanders ist es auch schön.»[42] Manche ihrer sprunghaften Polemiken aus jenen Jahren lesen sich aus zeitlicher Distanz übersteigert; Jelinek hat sich auch in wütende Attacken gegen AutorInnen verstrickt, die nichts mit der «Wende» zu tun hatten und um eine differenzierte Sichtweise bemüht waren. In den Reaktionen von Karl-Markus Gauß, Andrea Breth, François Bondy, Konrad Liessmann und Rudolf Burger finden sich Wörter wie «eitel», «narzisstisch», «Verzerrungen» und «Empörungswahn».[43] Diesmal war es nicht nur die «Kronenzeitung», die ein Defizit an zivilisatorischen Standards aufwies.

Weltbürgerin

Die Wende ist abgewählt und Österreich hat seit 11.1.2007 eine neue Regierung mit einem sozialdemokratischen Kanzler. Jelineks erster Kommentar nennt sie eine ÖVP-Regierung mit SPÖ-Bundeskanzler und äußert die Befürchtung, dass sie «der äußersten Rechten, der FPÖ, unglaublich Auftrieb geben würde».[44] In die «innere Emigration» hat sie sich nie wirklich begeben, sie «hängt» in vielfachem Wortsinn an Österreich, doch in ihren Texten der letzten Jahre zeigt sich eine eindeutige thematische Erweiterung. Trotz des ostentativen Österreich-Bezugs gilt das schon für den massiven und bisher kaum kommentierten reflektierenden Teil der *Kinder der Toten*, wo sie die große Frage der euro-

39 JANKE, (wie Anm. 1), S. 142 ff.
40 MAYER, KOBERG, (wie Anm. 4), S. 233.
41 JANKE, (wie Anm. 1), S. 144.
42 MAYER, KOBERG, (wie Anm. 4), S. 233.
43 JANKE, (wie Anm. 1), S. 132-140.
44 *news*, 11.1.2007, 123.

päischen Nachkriegsliteratur aufgreift, ob nicht die Shoa als Epochenbruch jenseits von Kapitalismus, Gender – Troubles, Österreich und dem angespielten Haider auf lange Zeit ein authentisches Leben verhindert. Österreich ist hier nur mehr Bühne, wie Kalifornien in einer der Vorlagen, dem Horrorfilm *Carnival of Souls*. Neue Figuren wie Lady Di und Jackie Kennedy tauchen in ihrem Werk auf und die öffentliche Wahrnehmung des Irak-Krieges wird thematisiert. Das heißt, sie ist in einer «Weltliteratur» angekommen – im Sinne des Themas ist sie «weg» aus Österreich, sie hat die «Kronenzeitung» endlich beiseite gelegt und ihren neueren Arbeiten sind die Globalisierung und das Informationszeitalter selbstverständlich. Das ist ihre Befreiung, um die sie seit Jahren gerungen hat: die Ablösung vom familiaren Konstrukt einer «Heimat großer Söhne» und wenn man will auch Töchter. Sie kann sich zwar – krankheitsbedingt – ihren Wunsch, die «Wolkenkratzer zu sehen» nicht erfüllen – aber immerhin hat sie die Heimatfilme des ORF-Programms am Samstag Nachmittag gegen CNN eingetauscht. Und dazu kann man ihr und ihrem lesenden Publikum nur gratulieren.

I. Processus textuels et mémoriels chez Elfriede Jelinek

Text- und Gedächtnisprozesse bei Elfriede Jelinek

2. Reconstruction du monde du théâtre, lien et rupture entre processus textuel et mémoire collective

Rekonstruktion der Welt des Theaters, Verbindung und Bruch zwischen Textprozess und kollektivem Gedächtnis

«Theater müßte eine Art Verweigerung sein». Zur Dramaturgie Elfriede Jelineks

Monika MEISTER, Universität Wien

Theater versus Theateraufführung

«Diese Texte sind für das Theater gedacht, aber nicht für eine Theateraufführung. Die Personen führen sich schon selbst zur Genüge auf.»[1] So äußert sich Elfriede Jelinek in der *Nachbemerkung* zur *Kleinen Trilogie des Todes* und benennt damit einen grundlegenden Widerspruch ihrer Theatertexte. Diese galten einige Zeit als unspielbar, mittlerweile behaupten sie sich als höchst theaterwirksam, gerade weil sie in der Differenz zum konventionellen Theater einen Spiel-Raum konstituieren, in dem die Versuchsanordnungen der Jelinek als eminent theatrale Sprech-Partituren funktionieren. Sperrige, gegen jede dramatische Handlungskonvention gesetzte, insistierende Kunstfiguren eröffnen auf der Bühne vollkommen neue Perspektiven der szenischen Darstellung. Womit hängt dies zusammen?

Die Theaterstücke Elfriede Jelineks stehen im Kontext des postdramatischen Theaters. Will man die Spezifik ihrer Theatertexte bestimmen, gilt es, sich mit der den Texten zugrundeliegenden Konzeption auseinanderzusetzen, mit einer Theorie der szenischen Repräsentation. Die Dramatikerin Jelinek nämlich liefert gleichsam parallel zu den Theatertexten deren theoretische Grundlegung mit, ein fulminantes Beispiel gegenwärtigen, auch heftig attackierten Theaterdenkens.

Wie also soll das Theater sein? Welche Verfahrensweisen verwendet Jelinek? Wie schlägt die Autorin «sozusagen mit der Axt drein»?[2] Es ist

1 Elfriede JELINEK: *Macht nichts. Eine kleine Trilogie des Todes*. Reinbek bei Hamburg 1999, S. 85.
2 Titel eines Textes zum Theater aus dem Jahr 1984: Elfriede JELINEK: *Ich schlage sozusagen mit der Axt drein*. In: *TheaterZeitSchrift* 7 (1984), S. 14-16.

jedenfalls keine versöhnliche Position, von der aus ein Theater behauptet wird, das sich eigentlich gegen das Theater stellt. Durchstreichung der Repräsentation. Hier-Sein und Weg-Sein zugleich. Im Abwesenden das Anwesende aufscheinen lassen. Diese paradoxen Konstellationen sind genauer zu betrachten. Das Paradoxe überhaupt ist hier Methode. So eröffnen sich neue Perspektiven der Betrachtung eines Theatralitätsmodells, das Theorie und Praxis ineinander verschränkt, sich kommentiert und sich zugleich entzieht.

Die Parameter der Analyse können vielfache sein. Das Werk Jelineks lässt sich aus höchst unterschiedlichen Blickpunkten betrachten. Alle fokussieren ein kompositorisch aus Versatzstücken präzise gebautes Textkunstwerk, das mit Alliterationen, Rhythmen, Brüchen, Bedeutungsverschiebungen und Kalauern arbeitet und diese beständig thematisch kontextualisiert.[3]

Die maschinelle Sprache der Jelinek und der politische Zugriff

Die folgenden Gedanken sind nicht zuletzt inspiriert von einzelnen Beiträgen des erst kürzlich in Wien stattgefundenen Symposions zum 60. Geburtstag der Autorin, insbesondere des Vortrages von Peter Weibel.

Jelineks Sprache ist maschinell, ist eine Art Maschinensprache. Das heißt: das Schreiben selbst wird als Technik gehandhabt, eine Technik, die Jelinek perfekt beherrscht; ihre Texte sind als mediatisierte Literatur zu bezeichnen.

Die Theatertexte eignen sich deshalb so fürs Theater, weil ihnen die Rezeption bereits eingeschrieben ist. Es ist gleichsam ein vorweggenommener Dialog mit den Rezipienten, dessen Regeln den in den öffentlichen Diskursen sedimentierten Machtstrukturen folgen. Nicht die

3 Vgl. Stefanie CARP: *Die Entweihung der heiligen Zonen*. Aktualisierte Rede zur Verleihung des Heinrich-Heine-Preises an Elfriede Jelinek im Jahr 2002. In: *stets das Ihre/Elfriede Jelinek. Theater der Zeit. Arbeitsbuch 2006*, S. 48-52.

Autorin, so Peter Weibel, spricht über die Welt, sondern sie benützt Texte, die über die Welt sprechen. Das von Jelinek verwendete Material kommt selbst aus sprachlichem Material der Medien. Sie arbeitet mit semantischen Verschiebungen, Mehrdeutigkeiten, Verdichtungen. Ihre literarische Technik besteht darin, dass sie nicht über die Welt spricht, sondern sich hineinbegibt in Texte über die Welt, diese montiert, weiterschreibt, verschiebt, verdichtet und so erst – jenseits moralischer Wertung – ihr scharfes Urteil fällt. Dies gelingt nur deshalb, weil das Sprachmaterial ein bereits vorgefertigtes ist, in das eingegriffen wird. Dieser Eingriff ist der Zugriff der Jelinek. Politisch sind die Texte aufgrund ihrer poetischen Verfahrensweise. Die Methode besteht in der Anwendung der avancierten Sprachtechniken auf die Massenmedien. Dadurch wird das in die Massenmedien Transformierte als Verdrängtes freigelegt. Das ist der politische Zugriff der Jelinek. Deshalb trifft sie ins Zentrum öffentlichen Redens und deshalb wird ihr auch so massiv und aggressiv erwidert. Jelinek seziert gleichsam das von den Massenmedien Fabrizierte, indem sie in dieses Material mittels ihrer literarischen Technik Schneisen schlägt. Dabei kommt dem Undefinierten zentrale Bedeutung zu. Peter Weibel formuliert es so: «Das sprachliche Zwielicht der Undefinition ist Jelineks Metier.»[4]

Joachim Lux, der Dramaturg der Uraufführung von *Das Werk* am Wiener Burgtheater, bezeichnet Jelineks Verfahren als eines der «permanenten Selbstübermalung» und der «Ausbeutung der sprachlichen ready mades, die die Welt täglich zur Verfügung stellt».[5] Das Handwerkszeug dieses Verfahrens ist der Computer. Die in Konsumsprache artikulierte öffentliche Sprache, die mit Buchstabenfolgen, Phrasen und Bedeutungen spielt. Es ist dies als antimimetisches Verfahren des Zitierens von bereits «öffentlichem» Sprechen zu bezeichnen. Ulrike Haß analysiert dies in Perspektive auf ein chorisches Sprechen, ein wie immer zurecht

4 Peter WEIBEL: Noch unpublizierter Vortrag *Mediale Montagen. Literatur im elektronischen Zeitalter zwischen Massenmedien und Subjektaussagen*, gehalten beim Elfriede Jelinek Symposium anlässlich ihres 60. Geburtstages am 26.10.2006 in der Alten Schmiede in Wien.
5 Joachim LUX: *Die Heimat, der Tod und das Nichts. 42.500 Zeichen über die Heimatdichterin Elfriede Jelinek: kurz und bündig*. In: *stets das Ihre/Elfriede Jelinek. Theater der Zeit. Arbeitsbuch 2006*, S. 43.

gerichtetes, kollektives, also öffentliches Sprechen. Mit Haß ist als Grundlage solchen Verfahrens zu setzen:

> Was mithin die politisch, gleichsam öffentliche Arbeitsweise der Texte Jelineks genannt werden könnte – ihr antimimetisches Zitationsverfahren der unterschiedlichsten selbst schon öffentlichen oder besser: an die Stelle der Öffentlichkeit getretenen Diskurse – ist unter dem Titel «Intertextualität» akribisch analysiert worden. Die entsprechende Theoriebildung zielt in Richtung der Autorschaft: Unterschreitung des auktorialen Ich, Durchstreichung des Ursprungs, Mythendekonstruktion.[6]

Keine Autorin spricht mehr, und dennoch wird gesprochen. Jelinek zeigt, dass die Sprache immer eine schon gesprochene ist. Sprache, Schrift und soziale Klasse sind bestimmend. In einem im Herbst 2004 (nach der Meldung der Verleihung des Nobelpreises an Elfriede Jelinek) geführten Radiogespräch mit Elisabeth Scharang sagt Elfriede Jelinek zwei bemerkenswerte Dinge: einmal, dass sie als etwa Vierjährige begriffen habe, was Buchstaben bedeuten, das A beispielsweise, abgebildet und gesprochen, und sodann, dass sie bereits in der Volksschule schnell die gesellschaftlichen Klassenunterschiede begriffen habe. Die Differenz von geschriebener und gesprochener Sprache bleibt insbesondere für die Theatertexte strukturbestimmend. Deshalb auch kommt der menschlichen Stimme zentrale Bedeutung zu. Die Schauspielerin Libgart Schwarz verkörperte die Figur der «Autorin» in der Wiener Uraufführung von *Das Werk*, also Elfriede Jelinek. In einer Hommage an die Schauspielerin schreibt Jelinek:

> Libgart Schwarz ist ich [...] So wie ich in meinen Stücken immer fremden Stimmen zuhöre und sie in meine eigene Arbeit hineinrinnen lasse, so ist auch Libgart Schwarz eine Schauspielerin des Stimmenhörens. Sie spricht, als würde sie etwas Unhörbares gehört haben, das sie dann, nach einer Verzögerung des Bedenkens und Überdenkens, wieder nachspricht. Das kommt meinem Verfahren, Stücke zu schreiben, natürlich sehr entgegen.
>
> Sie hört auf eine Stimme in ihrem Kopf, verfertigt eine Person daraus, die wieder in Zungen spricht, in ihren und anderen gleichzeitig. [...] Person und Sprache laufen bei Schauspielerinnen oft nebeneinander her, aber Libgart Schwarz bündelt sie zu sich selbst, zu Libgart, die gleichzeitig viele andre ist, indem sie eben: zu vielen

6 Ulrike HASS: *Im Körper des Chors. Zur Uraufführung von Elfriede Jelineks EIN SPORTSTÜCK am Burgtheater durch Einar Schleef*. In: *Transformationen. Theater der Neunziger Jahre. Theater der Zeit. Recherchen 2*. Berlin 1999, S. 72.

daherkommt und dabei immer ganz sie selbst ist, indem sie sie ausspricht und dadurch da ist. Nicht einfach nur da ist, sondern im Nachsprechen als Sprechen da ist.[7]

Dieses im Nachsprechen Anwesend-Sein, die Sprechmaschine selbst zu sein, sie nicht darzustellen, ist ein zentrales Element der Dramaturgie Elfriede Jelineks. Stefanie Carp bringt Jelineks Sprache und deren körperliche Transformation in der Arbeit der Schauspieler auf den Punkt:

> Die Sprache in den Theatertexten Elfriede Jelineks braucht den Körper. Das Sprechen ist körperlich. Die Stücke sind Körpertexte. Man muß sie laut lesen, um sie zu verstehen. [...] Es ist eine körperliche Aktivität nötig, um die Texte zu sprechen, zu spielen.[8]

Öffentliche Institution Theater – kollektives Sprechen

«Die Schauspieler SIND das Sprechen, sie sprechen nicht.»[9] Sie sind gleichsam hergerichtet als Sprechende und insofern wird das Gesprochene zu einem Sein, wie es heißt «Die Schauspieler SIND das Sprechen». Das ist ein einzigartiger Vorgang oder Zustand und dieser definiert das Theater. Dieses grundlegende Paradox des Schauspielers wird für Jelinek zum immer neuen Anlass, die Kunst des Theaters zu denken und in ihren Texten weiterzuweben. Mehr noch, sie legt die Texte den Schauspielern und Schauspielerinnen in den Mund.

Der Chor als kollektives Sprechen der Täter, der Massenmörder und irgendwann der Opfer? – wie etwa der Chor der Mütter im Epilog von *Das Werk*. Kein personales Sprechen ist länger möglich. Die Sprache der Täter muss eine andere sein als jene der Opfer. In *Das Werk* tritt

> ein weiteres Menschenheer, verkleidet als Bäume, auf. Ich plädiere für: Zirben. Das kann durchaus komisch sein, sozusagen Plüschbäume, ein ganzer Wald, die Auftretenden haben sich die Bäume umgeschnallt und tanzen herum wie in einem lächerlichen Kinderballett. Nach einiger Zeit folgen Mädchen, ebenso verkleidet wie

7 Elfriede JELINEK: *Stimme im Kopf*. In: *Profil* 24 (12. Juni 2006).
8 Stefanie CARP: a.a.O., S. 52.
9 Elfriede JELINEK: *Sinn egal. Körper zwecklos*. In: *Stecken, Stab und Stangl. Raststätte oder sie machens alle. Wolken.Heim.* Reinbek bei Hamburg 1997, S. 9.

Schneeflöckchen und Weißröckchen. Sie begleiten pantomimisch mit flatternden Bewegungen das Gesprochene. Immer mehr sprechen sie es dann mit, bis sie übernehmen.[10]

Von einer Stimme zu einer kollektiven Stimme. Oder es ist die Rede vom «österreichischen Wir-Kollektiv».[11] Immer neu stellt sich die Frage: wer spricht hier?

Das Zeigen herzeigen

In der ersten Regieanweisung des Dramas *In den Alpen* stellt die Autorin die Figur des «Kindes» als dezidiert gemachte, nicht seiende vor.

> Das Kind: ich stelle mir eine junge Frau vor, die, wie in alten Hänsel- und Gretel-Inszenierungen, sehr betont, «sehr sichtbar» als Kind hergerichtet ist, man soll sozusagen die Herstellung eines Kindes mittels Schminke genau sehen können. Und die Schauspielerin soll auch recht penetrant ein Kind spielen![12]

Die Illusion einer nur irgend natürlichen Figur wird verweigert, gebrochen, negiert. Vielmehr soll gezeigt werden, wie die Figur gemacht ist, woraus sie besteht, damit keine geheimnisvolle Verwandlung hinter den Kulissen geschehe.

Abwesenheit der Autorin – Auftritt der Autorin in *Das Werk*

In der «Nachbemerkung» zu den drei Texten der «kleinen Trilogie des Todes», – *Erlkönigin*, *Der Tod und das Mädchen* und *Der Wanderer* (1999) – legt, wie eingangs gezeigt wurde, die Autorin die spezifische Differenz von Theater und Theateraufführung fest. Abgesehen von diesem Auseinanderdividieren des Denkens von Theater und den realen

10 Elfriede JELINEK: *Das Werk*. In: *In den Alpen*. Berlin 2002, S. 223.
11 Ebd., S. 125.
12 Ebd., S. 7.

Bedingungen des konventionellen Theaterbetriebs, diesem Beharren auf einem ausgelagerten Ort des Theaters, der noch zu bestimmen sein wird, also abgesehen davon, interessiert an Jelineks «Nachbemerkung» der letzte Satz. «Die Autorin ist weg, sie ist nicht der Weg.»[13] Es scheint so als würde uns hier ein möglicher Interpretationsansatz verweigert, ein Zugang verschlossen. Es scheint nicht nur so, es ist intendiert. Im dritten und letzen fürs «Theater gedachten» Text der Trilogie mit dem Titel *Der Wanderer*, «ein Text, den mein Vater spricht»[14], streicht die Autorin, die die Worte dem Vater in den Mund legt, sich selbst weg. «Die Autorin ist weg, sie ist nicht der Weg.» Keine autobiographische Einvernahme möglich. Da müssen wir uns schon mit dem Maschinellen der Texte konfrontieren. Ich greife eine Stelle in ihren Texten, in denen sich Jelinek mit den bestimmenden Merkmalen des Theaters auseinandersetzt, heraus, weil mir hier ein zentraler Gedanke formuliert scheint, der auch Aufschluss über Jelineks Intention gibt, für das Theater zu schreiben. Es geht dabei um die Kategorie der Macht. Das Theater wird als Schauplatz behauptet, auf dem die widersprüchlichsten Machtstrukturen ihre Auftritte haben. Nur im Theater sind sie als diese erkennbar, im Theaterrahmen, in den festgelegten Grenzen von Raum und Zeit.

> Ich führe Personen auf die Bühne, die die Macht wie einen ausgezogenen Fetzen hinter sich herschleppen, und wenn der Fetzen bis ins Kleinste noch weiter zerfetzt ist, zerfetzt sich die Macht irgendwann selbst. Sie zerreißt ihren eigenen Körper vor Wut. Die Macht will sich selbst auf Personen aufteilen. Sie will nicht, daß ein Autor das tut. Dagegen kann sie sich aber nicht wehren. Jetzt spreche ich. Jetzt sage ich, was ich sagen will. Daß ein Theaterstück anfängt und wieder aufhört, ist ja schon subversiv, keine Macht kann je erreichen, daß sie anfängt und wieder aufhört, sie ist immer da, wie der Ewige.[15]

Die Macht, wie Jelinek sie denkt, ist nicht greifbar, am Theater wird sie aber dazu gezwungen, sich zu zeigen. Deshalb ist das Theater von Interesse, ganz im Gegensatz zum Fernsehen etwa, wo die Macht machen

13 Elfriede JELINEK: *Macht nichts. Eine kleine Trilogie des Todes*. Reinbek bei Hamburg 1999, S. 90.
14 Ebd., S. 87.
15 Elfriede JELINEK: *In Mediengewittern*. 28.4.2003.
 http://ourworld.compuserve.com/homepages/elfriede/

kann, was sie will; sie schaut den Zuschauer an, um ihn zu überwältigen. Nicht so am Theater:

> Da die Personen auf der Bühne jedoch scheinbar alles machen können, in die Leere hinein, untergräbt gerade dieses Machen, indem ich dessen Unbehindertsein sozusagen vor Publikum ausstelle [...], die lähmende Tatsache, daß die Macht jedem einzelnen den Boden abgräbt. Die Macht wird durch das Machen (und das Gemachte) sozusagen ausgehöhlt. Am Theater bekommt der Zuschauer wieder einen festen Boden unter die Füße, indem die Figuren, die er sich anschaut, auch jeweils ihren eigenen Boden haben. [...] Die Macht herrscht nicht mehr über die ganze Welt, sondern nur noch über einen abgegrenzten Raum, und daher kann man anfangen, mit ihr zu spielen.[16]

Die Macht wird am Theater gleichsam «herausgelöst», der Vorgang eine «Art Entrümpelungsaktion meines Gehirns», schreibt Jelinek.

Komik, Parodie und Ironie
als poetische Verfahrensweisen – Pathos und Triviales

Komik als ästhetisches Verfahren arbeitet mit den Mitteln der Verfremdung und Distanzierung, der Parodie. Diese poetische Vorgangsweise stellt geradezu die Basis der Texte Jelineks dar. Komik ist zu denken im Zwischenraum von Trauer und Ironie – genauer: in der Ironie ist die Trauer geborgen. Hier eröffnen die Texte Jelineks ihre subversive Wirkung. Mit Walter Benjamin wäre zu überlegen, wie weit die Komik auch in Jelineks Texten als «Innenseite der Trauer» sich zu erkennen gibt. Im Kontext des Dramas *Das Werk* lässt sich dies so denken. Jelinek:

> Was mich besonders interessiert, ist eben das Überführen des Denkens (dessen, was andere gedacht haben) in ein Sprechen, um eine Differenz (oder: keine) auszuloten. Dann soll natürlich auch Komik entstehen durch den Vergleich zwischen der Größe des Gedachten, das sich ja an keine Regeln halten muß, und der politischen Praxis, die oft so kläglich ausfällt und von Geißenpeters und Heidis, von Henseln und Treteln vertretelt wird. [...] Also was bleibt, vor allem in Österreich, ist eben

16 Ebd.

die groteske Lächerlichkeit von der imaginierten Größe des Deutschtums, des Nationalen [...].[17]

An anderer Stelle sagt die Autorin: «Wenn man die Komik versteht, weiß man, daß es das Schlimmste ist, wenn man sich über etwas lustig macht. Das ist kastrierend.»[18] Im Kontext eines postideologischen ironischen Blicks in die Vergangenheit positioniert Jelinek ihr Schreiben in der Differenz von Pathos und Sarkasmus: «Auf welche Position als die der Ironie sollte ich mich also zurückziehen? Es bliebe ja nur Pathos (das ich auch verwende, um es gleich wieder durch den Sarkasmus in die eigene Distanzierung zurückzuzerren, zu brechen) übrig.»[19] Die andere Seite des Pathos, das Jelinek alles andere als scheut, ist das Triviale. Das Pathos wird parodiert, «um das Triviale riskieren zu können (oder umgekehrt) zu einem weiteren Diskursfetzen zu machen, den ich in dieses Stahlgitter hineinflechte».[20] So steht Pathos neben «trivialsten Kalauern» und entziffert sich derart selbst als hohl. In *Das Werk* greift Jelinek diese Technik auf und stellt sie zugleich aus: «Und was machen wir mit Ihrem hohlen Pathos? Wir kritisieren es mit stark keifender Stimme, Sie sehen ja, es ist aber schon sehr hohl, das müssen sogar Sie zugeben. Da müssen wir noch dran arbeiten, daß das Pathos etwas voller wird.»[21]

Faszination des Theaters – Warum schreibt Jelinek fürs Theater?

In einem 1992 im *Theater heute* mit Peter von Becker geführten Gespräch äußert sich Elfriede Jelinek über ihre Faszination des Theaters. Ich will in unserem Zusammenhang auf einige Punkte eingehen, da auf

17 *Was fallen kann, das wird auch fallen. Der Nachkriegsmythos Kaprun und seine unterschwellige Wahrheit.* Eine e-mail-Korrespondenz zwischen Elfriede Jelinek und Joachim Lux. In: *Das Werk*. Programmheft Burgtheater im Akademietheater 2002/2003, S. 14.
18 In: *FAZ*, 8.11.04, Nr. 261, S. 35.
19 *Was fallen kann, das wird auch fallen*. A.a.O., S. 13.
20 Ebd., S. 19.
21 Elfriede JELINEK, *Das Werk*, a.a.O., S. 159.

diese Weise grundlegende Strukturen zu erfassen sind in Hinblick darauf, worum es im gegenwärtigen Kontext des Theaters und in Jelineks Texten gehen könnte.

Auf der Basis der Behauptung der Differenz von einem möglichen Theater und der konventionellen Theaterpraxis, angewidert von den realen Verhältnissen am Theater, besteht Jelinek auf einem antinaturalistischen Impetus, auf der artifiziellen Konstruktion des Theaters.

> Ich bin fasziniert von der Idee des Ortes, wo man Sprache und Figuren öffentlich ausstellen kann. Wo Sprache und Figuren, ähnlich wie schon beim antiken Theater, diese Übergröße in der Präsenz bekommen können, die sie im Film nicht haben. Im Film kann man zwar durch künstliche Sprache und Stilisierung arbeiten, wie zum Beispiel Jean-Marie Straub; aber das ist dann schon wieder abgestempelt als «experimentell». Nur das Theater wäre der Ort der allergrößten Wirklichkeit und der allergrößten Künstlichkeit.[22]

Das ist das virulente Zentrum von Theater, die allergrößte Wirklichkeit und Künstlichkeit zugleich. Jelinek will in diesem Rahmen, diesem alten Kunst-Baukasten Theater, die äußersten Möglichkeiten und Grenzen der Relation von Natur und Kunst gleichsam durchdeklinieren. Derart wird auch die Natur, die Wirklichkeit als konstruiert erkennbar. Deshalb auch existieren in ihren Stücken keine psychologisch begründeten Figuren, keine naturgetreuen Abbildungen von Wirklichkeit. Vielmehr arbeitet Jelinek mit der literarischen Technik der Montage. In dem wichtigen, das Theater reflektierenden Text *Ich schlage sozusagen mit der Axt drein* schreibt die Autorin:

> Ich erziele in einem Stück verschiedene Sprachebenen, indem ich meinen Figuren Aussagen in den Mund lege, die es schon gibt. Ich bemühe mich nicht um abgerundete Menschen mit Fehlern und Schwächen, sondern um Polemik, starke Kontraste, harte Farben, Schwarz-Weiß-Malerei; eine Art Holzschnitttechnik. Ich schlage sozusagen mit der Axt drein, damit kein Gras mehr wächst, wo meine Figuren hingetreten sind.[23]

22 Peter VON BECKER: *Wir leben auf einem Berg von Leichen und Schmerz*. Theater Heute – Gespräch mit Elfriede Jelinek. In: *Theater heute* 9, 1992, S. 2.
23 Elfriede JELINEK: *Ich schlage sozusagen mit der Axt drein*. In: *TheaterZeitSchrift* 7 (1984), S. 14.

Kontinuitäten – Tradition und Revolution

Jelinek weist in vielen Gesprächen auf ihre Wurzeln des Schreibens hin, etwa auf die Wiener Gruppe. Das ist in mehrfacher Hinsicht von Bedeutung: einmal fügt die Autorin sich so selbst in eine dezidiert österreichische Tradition der Avantgarde, die ihrerseits tief in der Denkgeschichte dieses Landes verwurzelt ist, sodann ist damit auch eine ästhetische Methodik angesprochen, die Jelinek mit der Wiener Gruppe teilt: die Sprachartistik. Nicht zuletzt ist der Kontext des Jüdischen, des jüdischen Witzes insbesondere und dessen Rezeptionsvoraussetzungen zu beachten.

In einem Gespräch unmittelbar nach der Bekanntgabe der Verleihung des Nobelpreises sagt die Autorin im November 2004:

> Ich stehe in der Traditionslinie der Wiener Gruppe. Vom frühen Wittgenstein über Karl Kraus bis zur Wiener Gruppe ist das eine sehr sprachzentrierte Literatur, die eigentlich weniger mit Inhalten arbeitet als mit der Lautlichkeit, mit dem Klang von Sprache. Und das läßt sich nicht übersetzen. Viele Deutsche verstehen auch meinen Witz überhaupt nicht, die finden das nicht komisch. Ich habe das Gefühl, ich stoße vor allem in Deutschland in ein vollkommen leeres Rezeptionsfeld. Meine Vermutung ist, daß das mit dem verschwundenen jüdischen Biotop zu tun hat, von dessen Rändern ich doch irgendwie herkomme. Ob das das Wiener Kabarett ist mit Karl Farkas und all den anderen oder ob ich das mit meiner Familie bin, da ist einfach ein ständiges Gewitzel. Das ist ein unaufhörliches Sprachspiel. In Deutschland ist das kaputtgemacht worden, einfach zerstört. Karl Kraus hat Dramolette geschrieben, die im Caféhaus spielen, wo man sich totlacht, aber die Leute haben das decodieren und goutieren können. Kraus hat den kulturellen Dung vorgefunden, wo das dann aufgegangen ist. Und das würde ich brauchen. Ich schreibe eigentlich aus dieser Tradition heraus und habe das Gefühl, ich schreibe ins Leere hinein.[24]

An anderer Stelle, in dem Theaterstück *Das Werk* verweist Jelinek auf die dadaistische Tradition der Wiener Gruppe und damit auf deren subversive Spracharbeit – zurück durch den «Müll der Nazisprache» zur avancierten Sprachkunst des Dada und wieder ins Jetzt. Es sind

> Böden über die Brüchigkeit, die Bodenlosigkeit der Sprache zu legen, und diese Böden ziehe ich immer wieder ein, immer wieder neue, ich verlege sie in mehreren

24 Elfriede JELINEK: *Ich renne mit dem Kopf gegen die Wand und verschwinde.* In: *FAZ*, 8. November 2004, Nr. 261, S. 35.

Schichten, könnte man sagen, und ich klopfe die Böden dann immer wieder ab, wo es hohl klingt.[25]

Jelinek gibt diesem Bild auch die inhaltliche Dimension einer Bodenlosigkeit der österreichischen und deutschen Geschichte. Dieses Ineinander-Verschränken von Sprache und Geschichte scheint mir ein zentraler Punkt in Jelineks Werk. Die durch Geschichte gewordene Sprache und deren Parodie, wörtlich verstanden als Gegengesang.

Die Sprache spricht alles aus – Beschreibungswut und Wiederholung des Immergleichen

Jelinek will ein Theater der Wiederholung des Immergleichen, keine Variation. Dieser insistierende Gestus bestimmt das Material. Es geht Jelinek um die Überführung des Denkens in Sprechen. Deshalb auch die eminente Theatralität der Texte Jelineks, denen die Differenz von Denken, Sprache und Sprechen zugrunde gelegt ist.

Die Gespenster und die Wiederkehr des Schreckens – die Geschichte und die Vampire

Jelineks Boden des Schreibens ist der Schrecken der Geschichte, ist die Macht und ihre Konsequenzen der Verwüstung, ist die Ohnmacht der Unterdrückten. Ist die Position der Frau jenseits von jedwedem Trivialfeminismus.

Die Geschichte hat etwas Vampirhaftes, «sie kann nicht sterben, sie kommt immer wieder heraus».[26] Das Reich der Vampire ist jenes der Untoten. In *Das Werk* kommen die Toten unter den Geröllhalden hervor, werden herbeizitiert.[27] Der gewaltige Bau des Kraftwerks hat sie unter

25 *Was fallen kann, das wird auch fallen*. A.a.O., S. 19.
26 Ebd., S. 10.
27 Elfriede JELINEK: *Das Werk*. A.a.O., S. 104.

sich begraben. «Aus Tod wird Leben, aus Natur Beton. Aus Beton Tod. Wir steigen Pfade empor.»[28] Das «Sichverbergende» will auftreten, weiß aber noch nicht wie und in welcher Gestalt. «Man hat uns unsre Geschichte von weitem zugeworfen, sie war uns zu heiß, und so haben wir sie gleich wieder weggeworfen.»[29]

Das Werk – Ideologie und nationale Identität – Beispiel Österreich

Der österreichische Nachkriegsmythos Kaprun, der Bau eines der größten Speicherkraftwerke der Welt zwischen 1938 und 1956, wird in Elfriede Jelineks Theaterstück *Das Werk* Thema einer umfassenden Attacke und Analyse zugleich: hinter Stacheldraht lebende Kriegsgefangene (Russen und Ukrainer), Fremdarbeiter aus «befreundeten Staaten (Italiener und Slowaken)» arbeiten während des Krieges in Kaprun.

> Diese Länder kompensierten mit der Bereitstellung von Arbeitskräften die Kohlelieferungen des großdeutschen Reiches. Hinzu kamen Fremdarbeiter aus eroberten Staaten (Belgien, Niederlande, Frankreich, Polen). Das Entgelt war äußerst gering, als Verrechnungswert wurde die «deutsche Tüchtigkeit» angesetzt. Nur ca. 3% waren Österreicher und Deutsche, meist die Vorarbeiter und Ingenieure.[30]

Die grausamen Fakten sind in den Text Jelineks montiert, beispielsweise, wenn der angesprochene Verrechnungswert zitiert wird:

> Franzosen kommen auf 80-90 Prozent davon, Polen auf 65-70 Prozent, Serben auf 60-70 Prozent und Russen leider nur auf 40-50 Prozent. O, das tut mir jetzt aber leid für die Russen. Vielleicht können sie sich ja noch verbessern, unser Spiel ist ja noch nicht in der Endrunde.[31]

Das thematische Zentrum des Theaterstücks bildet das Verhältnis von Natur und Technik, die Verschränkung von Ideologie und Natur, sowie

28 Ebd., S. 99.
29 Ebd., S. 195.
30 *Kaprun – Chronik des Werks*. In: Elfriede JELINEK: *Das Werk*. Programmheft Burgtheater. A.a.O., S. 32.
31 Elfriede JELINEK: *Das Werk*. A.a.O., S. 231.

deren Konsequenzen: die Toten, die Opfer. Der moderne Arbeiter und der Tourist als «äußerste Parodie des Arbeiters im Gebirg»[32] sind gleichsam die Leitmotive der Theaterstücke. *In den Alpen* und *Das Werk*. Die «Unschuld» der Natursprache und die Sprache der Technik als Herrschaftssprache prallen aufeinander, werden miteinander konfrontiert und fokussieren die Thematik des Arbeiters. Im Arbeiter, eingesetzt als Werkzeug des enormen Projekts des Baus und Aufbaus, verschränken sich Natur und Technik. Jelinek dekliniert Arbeit und Krieg, stellt die Zusammenhänge zwischen diesen her.

> Aber ohne Krieg wird gar nichts. Ohne Krieg ist noch nie ein Etwas geworden. Mit der Hand, der Waffe und dem persönlichen Denken ist der Mensch schöpferisch. Zuerst macht er Tote, dann macht er Beton, aber er hat schon oft beides gleichzeitig gemacht! Tote in Beton. Beton in Toten. Stell dir vor, Heidi! Gleichzeitig![33]

An einer anderen Stelle des Textes: «Der Krieg hat gemacht, dass die Masse der Menschen, das graue Arbeiterheer, wie viele es früher nannten, seine Kraft längst verloren hat.»[34] Und:

> [...] Verstehst du etwa den Krieg, Heidi? Nein, du verstehst ihn nicht, du kannst ihn nicht verstehen. [...] Der Krieg kommt und geht. Ihr Frauen bleibt und verkörpert, weil ihr nichts anderes zu tun habt, das Bleibende, deswegen braucht euch der Techniker ja, ihr verkörpert, was sein Werk werden soll. Das Bleibende. Frauen.[35]

Der Leib des Soldaten und des Arbeiters wird in seiner Instrumentalisierung analysiert, die Figur des Ingenieurs als Planendem der Ungeheuerlichkeiten aufgedeckt.

Der Redeschwall bringt das Verdrängte, Vergessene hervor, das die Autorin fixiert. Das Ausgelassene wird derart erst sichtbar, durch das ständige Beharren auf dem Nicht-Ausgelassenen. Das Leid wird «unter einer Geröllhalde von Sprache»[36] begraben. Die Maßlosigkeit ist sozusagen Methode. Nicht nur ist von den immensen Ausmaßen des Baus die Rede, die Rede selbst ist maßlos. «Ja, das muss ich zugeben, dass ich maßlos bin. Die Figuren halten sich sozusagen nur durch Sprechen auf-

32 Elfriede JELINEK: *In den Alpen*. A.a.O., S. 259.
33 Ebd., S. 101f.
34 Ebd., S. 106.
35 Ebd., S. 116.
36 *Was fallen kann, das wird auch fallen.* A.a.O., S. 20.

recht. Sie verschwinden sofort, wenn sie nichts mehr zu sprechen haben.»[37] Jelineks Methode: das Gesagte nochmals sagen, obwohl alles bereits gesagt ist. Die Autorin muss es aber nochmals und immer wieder zur Verfügung haben. Die poetische Verfahrensweise, die dieses präsent macht, ist die von Jelinek vielfach eingesetzte Montagetechnik. So lässt sich alles nochmals sagen und zugleich die Illusion eines Neuanfangs behaupten.

> Diese Manie des vielleicht könnte man sagen: schwallartigen Sprechens – die Figuren schütten ja was sie sagen förmlich vor sich (mich) hin – ist auch wieder paradigmatisch für den Gegenstand des Stücks: Wasser, Natur, Technik, Tod. Also muss ich die Leute unter der Schutthalde der Fernsehbilder und Informationen hervorzerren [...], nur um sie aufs neue unter einer Geröllhalde von Sprache zu begraben, nur damit sie überhaupt nichts mehr glauben und wenigstens etwas verunsichert werden in ihrem Verhältnis zur Wirklichkeit.[38]

Der Subtext, eine «Art darunter liegender Orgelpunkt», zeigt das «Wissen um die Vergeblichkeit und Sinnlosigkeit des ganzen».[39] Diese Ebene der Ironisierung der eigenen Position hat bei Jelinek Methode.

Sätze, die auf die Arbeitstechnik der Autorin verweisen, transportieren auf einer zweiten Ebene, mit einer kleinen Verschiebung, die Ideologie der Massenmedien und in Jelineks ironischer Brechung ihre Kritik daran, ihr politisches Statement. So in der ersten Passage von *Das Werk* die Geißenpeter:

> Ja, menschliches Leid kann natürlich niemals mit Geld aufgewertet werden, das sage ich einmal so ohne Zusammenhang, aber es passt an jeder andren Stelle auch hin. Den Satz behalte ich, den kann ich noch öfter verwenden. Ein Reporter des österr. Rundfunks hat das gestern gesagt, aber er würde es heut und morgen auch noch sagen. Welches Leid?[40]

Dann zitiert die Autorin dokumentarisches Material, die minimalen Entschädigungszahlungen für Zwangsarbeiter ansprechend, die Österreich gewährte:

37 Ebd. S. 20f.
38 Ebd., S. 21.
39 Ebd., S. 15.
40 Elfriede JELINEK: *Das Werk*. A.a.O., S. 94 f.

Diese Ukrainer und der dort auch, der als Fünfzehnjähriger drei Tage barfuß und bis zu den Knien im eiskalten Wasser gearbeitet hat, bekommt von uns heute eine Entschädigung von Schilling 7000 bis 70 000, je nachdem, ob er überhaupt noch lebt.[41]

In *Das Werk* steht der Begriff von Arbeit und jener des Arbeiters zur Diskussion. Jelinek statuiert hier eine kritische Befragung der Ideologie des Arbeiters. Was ist heute ein Arbeiter? Gibt es den noch? Was ist ein Angestellter? Ist Solidarität mit den Arbeitern möglich? Aus den Arbeitern werden bei Jelinek Märchenfiguren, Hänsel und Gretel, Heidi, Weißröckchen und Schneeflöckchen. Die namenlosen Arbeiter werden aus dem Boden buchstäblich herausgeholt, die in Beton eingeschlossenen Toten kommen wieder.

Die Wiederkehr der Toten ist ein zentraler Topos in Jelineks Werk. Tot ist nicht tot – das Untote, angesiedelt in einem Zwischenreich, die Vampire gehen um, im Zwielicht. Peter Weibel nennt das sprachliche Zwielicht das Metier Jelineks, das ureigenste Metier, die Undefinition, wie er sagt. Jelinek zu den Opfern des Kaprun-Baus:

Die Opfer zählen nicht. Die werden in diesem Boden verscharrt. Da das aber kaum jemand interessiert, mache ich mich drüber (auch über mich selbst), aber natürlich auf eine sehr bittere Weise [...]. Indem dieses Gemachte, dieses Kaprun-Projekt, diese riesigen Beton-Staubecken für jeden offensichtlich sind, gehe ich in die Tiefe und reiße die Erde auf. [...] Ich reiße immer nur die Toten heraus, das ist keine Kunst, die sind ja da und sehr geduldig.[42]

«Bitte jetzt vor den Vorhang:» So lautet der erste Satz des Stücktextes, die Szenenanweisung. Vor den Vorhang werden höchst unterschiedliche historische und Text-Figuren von der Antike bis zur Gegenwart gebeten: von Euripides bis Ernst Jünger, von Hermann Grengg bis zu den Troerinnen. Sie werden herbeizitiert im eigentlichen Sinn des Wortes, zum Auftritt aufgefordert, ihre Texte, ihre Sprache wird zum Sprechen gebracht. Die Textbrocken schwellen geradezu über, sind nicht zu stoppen bis zum letzten Wort. Der Zeithistorikerin Margit Reiter dankt Jelinek.

Die Autorin zitiert sich selbst, wenn sie zur Aufteilung des Textes auf die Figuren schreibt: «Wie sie das machen, ist mir inzwischen bekanntlich

41 Ebd., S. 95.
42 *Was fallen kann, das wird auch fallen.* A.a.O., S. 15.

so was von egal.»[43] Jelinek gibt ihre Texte frei, zum Eingriff, zur Weiterarbeit. Sie macht ernst mit dem, was Theater heißt, nämlich sich auf ein immer neues Terrain zu begeben, wo nicht von vornherein klar ist, was dabei heraus kommt. Es geht um die Transformation von Text in die Raum-Zeit der Szene. Nicolas Stemann, der Regisseur der Uraufführung von *Das Werk* sagt es so: «Diese Texte wollen mehr, als nur gelesen und vielleicht analysiert werden. Sie wollen benutzt, beschmutzt, bekämpft und umworben werden. Das ist im Rahmen einer Theaterinszenierung möglich – und nur da.»[44]

Der Epilog des Stücks: auf der Dammkrone treten die Mütter auf und sprechen ihre Klagelieder um die verlorenen Söhne, passagenweise den euripideischen *Troerinnen* entnommen. Die Opferperspektive spannt sich über Jahrtausende. In der Nachbemerkung zu den drei Dramen, betitelt *In den Alpen*, schreibt Elfriede Jelinek:

> Zusammenfassend könnte man vielleicht sagen, diese drei Stücke seien Stücke über Natur, Technik und Arbeit. Und alle münden ins Unrettbare, gebaut auf Größenwahn, Ehrgeiz und Ausschluß und Ausbeutung von solchen die «nicht dazugehören». Der moderne Arbeiter in der Gesichtslosigkeit der Städte. Aber auch im Angesicht der Berge muß er immer: verlieren.[45]

«Theater müßte eine Art Verweigerung sein.» – der Titel meines Textes ist Jelineks *Theatergraben (danke, Corinna!)* entnommen, die Fortsetzung lautet:

> Warum nicht ein Theater der Zurückhaltung, wo Fremde zu Fremden Fremdes sprechen, nur aus andren Mündern, die auch fremd sind, aber wissen, was ein andrer gesagt hat? [...].[46]

Verweigerung als Kennzeichnung der Absenz, dessen, was nicht da ist. Dieses «Nicht da» zu zeigen, ist die Intention des Theaters der Elfriede Jelinek.

43 Elfriede JELINEK: *Das Werk*. A.a.O., S. 91.
44 Nicolas STEMANN: *Das ist mir sowas von egal! Wie kann man machen sollen, was man will? – Über die Paradoxie, Elfriede Jelineks Theatertexte zu inszenieren*. In: *stets das Ihre/Elfriede Jelinek. Theater der Zeit. Arbeitsbuch 2006*, S. 68.
45 Elfriede JELINEK: *In den Alpen*. A.a.O., S. 259.
46 Elfriede JELINEK: *Theatergraben (danke, Corinna!)*. 8.5.2005.
 http://ourworld.compuserve.com/homepages/elfriede/

Le théâtre à travers et par la langue

«Der Unschuld die Maske herunterreißen»: l'écriture comme critique langagière

Elisabeth KARGL, Université de Nantes

L'écriture d'Elfriede Jelinek représente un travail intense sur la langue. Jelinek elle-même qualifie ses textes d'«extrêmement intenses en mots» ou trouve aussi cette formule:

> Ich muss immer in der Realität herumkratzen wie mit einem kleinen Gartengerät. Vielleicht resultiert daraus diese wahnsinnige Wortintensität meiner Sachen.[1]

La langue constitue le matériau – au sens littéral – de cette écriture massive, serrée, tranchante. L'auteure travaille celui-ci tel un tailleur de pierres mais en même temps, cette langue «fait des siennes», s'émancipe, et entraîne l'auteure presque malgré elle. Jelinek entretient avec la langue – et le discours qu'elle a prononcé lors de la cérémonie de remise du Prix Nobel en est une belle illustration – une relation qu'on pourrait qualifier de sado-masochiste. D'une part, elle emploie des métaphores violentes telles que «violer» ou «torturer» la langue, ou encore celle de la hache[2] pour caractériser son écriture. D'autre part, la langue semble prendre le dessus pour entraîner et menacer aussi bien les personnages – «tirés vers

1 *Clara S. Cahier-programme*, Theater zum westlichen Stadthirschen, Berlin 1988, sans indication de page.
2 «Alles, was ich mach', ist mit der Axt gemacht.» *** «Mit Feder und Axt. Die österreichische Schriftstellerin Elfriede Jelinek im Gespräch», *Die Presse,* 3 avril 1984.

l'avant par la langue tel un chien qui tire sur sa laisse»[3] – que l'auteure – «cette chienne de langue [...] me happe».[4]

Par son écriture, Jelinek répond à l'actualité politique et sociale. Le *topos* de l'Autriche est certes une constante dans les œuvres de Jelinek, mais il est surtout présent dans ses derniers écrits et notamment dans les textes diffusés sur son site Internet. Jelinek ne revendique pas par hasard son statut d'auteure autrichienne:

> Ich fühle mich leidenschaftlich und patriotisch und geradezu fanatisch als österreichische Autorin. Das Österreichische ist eine ganz andere Sprache [...].[5]

Même si Jelinek intègre le *topos* de l'Autriche de façon plus ou moins constante dans ses œuvres en se mettant parfois aussi à écrire à partir des discours «autrichiens» et du contexte culturel de ce pays, son écriture va bien au-delà. Il faut souligner que Jelinek fige le *topos* de l'Autriche en l'employant justement en tant que *topos* – elle l'utilise comme elle peut utiliser l'Histoire, une idéologie, une pensée philosophique, un fragment de texte ou de discours ou encore une image mythique.

Jelinek affilie elle-même son écriture à la «tradition juive» des jeux de langue qu'elle décrit comme un héritage paternel. Elle évoque également sa parenté avec des écrivains comme Karl Kraus:

> Diese Ironie ist wesentlicher Bestandteil einer jüdischen Sprachtradition, aus der ich eben komme [...] Diese Art des Spiels mit Worten, die ich eigentlich nicht nur bei Karl Kraus gelernt habe, sondern auch beim jüdischen Kabarett [...].[6]

Jelinek et Kraus ont en commun de mener une guerre infatigable contre la «corruption» de la langue même si Jelinek va plus loin que Kraus qui, lui, laissait sa «divinité, la langue allemande» (Gerald Stieg) encore plutôt intacte. Mais, de même que les personnages de Kraus croulent littéralement sous des citations, ceux de Jelinek ne prennent souvent

3 Stefan GRISSEMANN: «Tot sein und es nicht wissen. Interview», *profil*, 21 octobre 2002.
4 Elfriede JELINEK: *Nobelvorlesung. Im Abseits*,
 nobelprize.org/literature/laureates/2004.
5 Walter VOGEL: «Ich wollte diesen weissen Faschismus», *Basler Zeitung*, 16 juin 1991.
6 Sabine TREUDE, Günther HOPFGARTNER: «Ich meine alles ironisch», *Volksstimme*, 15 octobre 1998.

Le théâtre à travers et par la langue 75

forme que par l'intermédiaire des pré-textes. Le prologue du chef-d'œuvre de Kraus, *Die letzten Tage der Menschheit*, thématise une conception théâtrale qui ressemble de près à celle de Jelinek:

> Das Dokument ist Figur; Berichte erstehen als Gestalten, Gestalten verenden als Leitartikel, das Feuilleton bekam einen Mund, der es monologisch von sich gibt; Phrasen stehen auf zwei Beinen – Menschen behielten nur eines. Tonfälle rasen und rasseln durch die Zeit und schwellen zum Choral der unheiligen Handlung.[7]

De plus, l'œuvre de Jelinek est également proche des expérimentations de la Wiener Gruppe, de Friederike Mayröcker ou d'Ernst Jandl avec le langage. Ce qui l'en distingue cependant, ce sont la radicalité et la cohérence de ses procédés. *Bukolit. ein hörroman* est dans son caractère expérimental clairement inspiré de la Wiener Gruppe. Les parallèles entre l'écriture et l'engagement de Jandl d'une part et les œuvres de Jelinek d'autre part semblent également évidents: ils partagent tout d'abord cette «impulsion extérieure» («de la poésie déclenchée par les collisions d'un être humain avec son environnement»[8]), leurs écritures refusent de conforter les gens dans leur passivité («de la poésie qui place l'homme dans le ring au lieu d'imprimer pour lui les émissions sportives le dimanche dans le journal») et les inscrivent dans la lignée des auteurs engagés («Inquiet par les possibilités de quiétude, le poète qui nous concerne crée de l'inquiétude là où certains sont paralysés par la peur, là où d'autres dorment tranquillement»). L'approche de la langue en tant que matériau (Jandl parle de «manipulation du matériau de la langue»), la confrontation de matériaux hétérogènes vise à provoquer des réactions fortes et à rendre visible l'invisible («l'inconnu se dévoile davantage quand il est placé à côté du connu»), le travail sur la lettre («les changements les plus importants se produisent par le travail sur le mot: déformations, défigurations, mots différents. Choix, reformulation, amputation, transplantation […]»), le penchant pour le grotesque ou encore la musicalité – les poèmes de Jandl sont à lire à voix haute –, sont d'autres parallèles qui mériteraient d'être explorés plus en détail. Le travail sur la

7 Karl KRAUS: *Die letzten Tage der Menschheit. Tragödie in fünf Akten mit Vorspiel und Epilog*, Francfort/Main 1986, p. 9.
8 Toutes les citations suivantes: Ernst JANDL: *Autor in Gesellschaft. Aufsätze und Reden,* Munich 1999, p. 7. [Nous traduisons]

lettre, les procédés littéraires mis en place dans le poème *heldenplatz* sont par ailleurs très proches de ceux appliqués dans *Krankheit oder Moderne Frauen*. Tous les auteurs évoqués ont en commun de pratiquer un travail très particulier sur la langue. D'après Jelinek, c'est l'une des caractéristiques de la littérature autrichienne qui est en rapport avec une critique du langage plus large.[9] Par cette filiation, Jelinek s'inscrit dans la lignée des auteurs modernes ou d'avant-garde, elle refuse d'ailleurs catégoriquement d'être qualifiée de «postmoderne».[10] Pas de «anything goes» même si ses textes semblent bien incarner cette expression. Non, c'est l'auteure qui, en tant que sujet-auteure, procède aux transformations *voulues* en s'inscrivant dans la lettre[11] même si l'auteure est aussi – peut-être à partir de ces transformations – entraînée par la langue.

9 «Also, was ich in der deutschen Literatur vermisse [...] ist eben dieser böse Witz, den die österreichische Literatur hat – bei manchen mehr, bei manchen weniger; und diese sprachliche Genauigkeit, die eigentlich seit Nestroy und Karl Kraus in der Schärfe, in der Pointierung der Sprachkritik liegt; und seit Musil in der intellektuell ironischen, analytischen Tradition [...]. Und die Brüchigkeit der Existenz, zu nichts wirklich zu gehören, ist, glaub ich, die große Stärke der österreichischen Literatur. [...].» Ernst GROTOHOLSKY: *Provinz, sozusagen: österreichische Literaturgeschichten*, Graz 1995, p. 71s.
10 «On a souvent assimilé le théâtre de Jelinek à un théâtre postmoderne, sans doute à cause de sa technique du collage, du montage, des nombreuses citations de toute provenance, bref à cause de la coexistence d'éléments souvent hétéroclites. Et souvent elle s'est emportée contre cette assimilation, considérant que ‹si tout est possible, rien n'est possible›. En tant qu'auteur engagé, elle ne conçoit pas que tout puisse avoir la même valeur, et si elle mélange les périodes, c'est pour mieux rendre visible le présent dans sa dimension historique, subordonnée à une vision politique. C'est en cela que le théâtre de Jelinek se différencie radicalement du théâtre postmoderne.» Yasmin HOFFMANN: *Elfriede Jelinek. Une biographie*, Paris 2005, p. 111s. Et Jelinek, interrogée sur le prétendu aspect postmoderne de ses textes, répond: «Aber meine Stücke sind keine historischen oder gar historistischen Stücke. Sie schieben die Zeitebenen ineinander. Sie wollen Gegenwart sichtbar machen in ihrer historischen Dimension, und sie sind vor allem einer politischen Aussage untergeordnet. Das unterscheidet sie entschieden von der Postmoderne.» Elfriede JELINEK: «Ich will kein Theater. Ich will ein anderes Theater. Gespräch mit Elfriede Jelinek». In: Anke ROEDER (éd.), *Autorinnen: Herausforderungen an das Theater,* Francfort/Main 1989, pp. 143-157, *cit.* p. 154.
11 Dans des textes qui travaillent tellement avec d'autres matériaux, se pose justement la question du ré-énonciateur concret: «Il n'y a pas de ré-énonciation sans ré-énon-

Dans ces pièces, la matérialité de la lettre se substitue à la «Mimesis» (au sens aristotélicien de ce qui reproduit la réalité ou crée un «effet de réel») – la lettre *est* la réalité et ne représente plus le monde «extérieur» – même s'il ne s'agit pas non plus d'une absence totale de sens. On peut parler d'une «explosion du sens» (qui serait du moins partielle) chez Jelinek[12], mais son écriture n'est pas l'effet d'un pur hasard. Il ne s'agit plus de restituer une quelconque harmonie qui rassemblerait les fragments épars mais de trouver les sens du texte à partir de la confrontation et l'opposition des matériaux entre eux.[13]

Ce travail de sape dans lequel se niche le sens est toujours en même temps critique langagière – et par là il est politique – ce qui semble faire défaut à une certaine conception de la postmodernité. Le travail de Jelinek sur le langage n'est donc pas seulement un formalisme sophistiqué ou esthétique; il n'est pas non plus tout simplement une écriture au vitriol à visée satirique. Jelinek laboure la langue afin de la subvertir – lui «arracher ses vêtements», la mettre à nu. C'est une critique idéologique qui a pour but de rendre visibles les structures de pouvoir dans le(s) discours. Elle y parvient en «démasquant» – au sens littéral du terme – le langage aliénant chargé de mythes.[14] Jelinek conçoit le mythe dans le

ciateur: il faut bien que ‹quelqu'un› ait collé bout à bout ces bribes.» Barbara FOLKART: «Polylogie et registres de traduction». In: *Palimpsestes*, 10 (1996), pp. 125-140, *cit*. p. 133.

12 Les traducteurs de plusieurs pièces de Jelinek, Dieter Hornig et Patrick Démerin, décrivent leur travail de traduction: «Nous avons passé un nombre incroyable d'heures à ausculter toutes les ambiguïtés (voulues, intentionnelles) du texte, à lui faire cracher du sens dans tous les sens […]». Dieter HORNIG: «Le théâtre d'Elfriede Jelinek. Les contours d'une esthétique». In: *Europe* 933-934 (2007), pp. 369-388, *cit*. p. 371.

13 Peter Bürger souligne que les textes qui, en surface, montrent une destruction de sens, sont tout à fait interprétables: «[…] doch vermag eine Interpretation, die sich nicht an die Erfassung logischer Zusammenhänge bindet, sondern bei den Verfahren der Textkonstitution ansetzt, sehr wohl eine relativ konsistente Bedeutung der Texte auszumachen.» Peter BÜRGER: *Theorie der Avantgarde*, Francfort/Main 1974, p. 106.

14 Ce qui est visé par la critique jelinekienne est à la fois langage (comme cristallisation d'un ensemble de discours concrets, mode d'appropriation de la langue – langage fasciste, langage de la psychanalyse, de la philosophie heideggerienne… etc.), et langue, et ce dans un double sens: d'une part, parce que certains langages en viennent à investir, pervertir la langue, ce qui implique un travail de dévoilement,

même sens que Roland Barthes.[15] Toute son œuvre est empreinte de cette lecture fructueuse, mais c'est le texte théorique *die endlose unschuldigkeit* qui, avec ses nombreuses citations indirectes (qui sont en fait des traductions retravaillées provenant de l'œuvre de Barthes), témoigne peut-être le plus de cette filiation. Jelinek suit Barthes dans le processus de démythification (ou démystification) des discours. Pour aller à l'encontre du mythe, donc pour le démythifier, il n'y a qu'une seule possibilité, «c'est [...] produire un *mythe artificiel* [...]». Le mythe artificiel ou contre-mythe est utilisé comme arme contre le vrai mythe abêtissant et dangereux car puissant. Jelinek prend pour cible les mythes du quotidien («alltagsmüten»), toutes ces images présentes dans le langage que l'on utilise (et que l'on manipule) pour nous faire croire que tout «a toujours été ainsi». En mettant l'accent sur la *construction* des mythes, elle ne cesse de démontrer le figement (et le fonctionnement) des discours qui paraissent de la sorte naturels. En s'attaquant à l'innocence apparente du langage, Jelinek s'approprie le procédé du mythe – qui par ailleurs est comparable au proverbe[16] – en l'imitant. En cassant les mythes courants, en opérant par déplacements constants, elle produit à son tour des discours figés, extrêmement artificiels et parvient ainsi à créer de nouvelles contaminations.

Le langage de Jelinek est souvent qualifié de «radical» ou encore de «masculin». L'auteure se permet en effet de transgresser des frontières – même s'il s'agit plutôt d'une contamination par l'intérieur – ce qui lui

 de démasquage; mais aussi parce que ce travail critique passe par une déconstruction, un éclatement du langage en cause – et aussi de la langue qui le porte – ouvrant la voie à la mise en place, à partir des matériaux ainsi dégagés, d'une nouvelle construction linguistique et discursive qui est plus qu'un langage au sens classique du terme (manière d'utiliser la langue spécifique à un groupe, un individu par exemple), mais quelque chose qui s'apparente à une langue, avec son «vocabulaire», sa syntaxe, ses modes d'énonciation spécifiques. Dans ces conditions d'émergence «d'une langue à même la langue», les distinctions saussuriennes, si elles ne perdent pas leur sens, ne sont plus guère opératoires.

15 Roland BARTHES: *Mythologies,* Paris 1957.
16 Le proverbe reflète «l'universalisme, le refus d'explication, une hiérarchie inaltérable du monde». *Ibid.,* p. 242.

est difficilement accordé.[17] Elle-même considère l'ironie et le sarcasme qu'elle emploie à dessein comme des procédés perçus comme «castrateurs» dans une société patriarcale.[18]

Avec la métaphore du vampirisme, nous retrouvons cet aspect de contamination et de subversion qui évoque également le plaisir à la fois interdit et dangereux de la relation sado-masochiste que l'auteure entretient avec la langue. En tant qu'auteure, Jelinek se considère elle-même comme un vampire s'appropriant les différents discours d'une manière plutôt hostile tout en les contaminant par l'intérieur. L'auteure s'assigne aussi la position distanciée, une position de hors-jeu[19] (*Im Abseits* est le titre du discours qu'elle a prononcé lors de la cérémonie de remise du Prix Nobel) ou dans l'entre-deux comme le vampire. A plusieurs reprises, cette métaphore désigne aussi les personnages féminins dans ses textes, les éternelles non-mortes.

Le travail sur la matérialité de la langue est le vecteur de cette subversion qui réside justement dans l'utilisation et le détournement[20] des

17 Sur la quatrième de couverture de *Macht nichts*, la maison d'édition Rowohlt présente son auteure par une citation: «Mit kalter Schärfe analysiert Elfriede Jelinek die alltägliche Gewalt an Frauen. ‹Es gibt Dinge, die werden mir als Frau von den Kritikern nicht verziehen. Es gilt als einer Frau angemessen, hübsch, intelligent, sparsam und sensibel zu schreiben. Aber ein Extremismus in der Schilderung wird mir als Frau nicht zugestanden.›»

18 Anke ROEDER: *Überschreitungen. Ein Gespräch mit Elfriede Jelinek*, interview non-publiée mais répertoriée sur le site web d'Elfriede Jelinek.

19 «Wie soll der Dichter die Wirklichkeit kennen, wenn sie es ist, die in ihn fährt und ihn davonreißt, immer ins Abseits. Von dort sieht er einerseits besser, andrerseits kann er selbst auf dem Weg der Wirklichkeit nicht bleiben. Er hat dort keinen Platz. Sein Platz ist immer außerhalb. [...] Wenn man im Abseits ist, muß man immer bereit sein, noch ein Stück und noch ein Stück zur Seite zu springen, ins Nichts, das gleich neben dem Abseits liegt.» Elfriede JELINEK: *Nobelvorlesung*, op. cit.

20 Beatriz Preciado, en se référant à Donna Haraway, parle de «contamination stratégique» ou encore de «bruit intentionné». Il s'agit par là de traverser les savoirs et leurs discours dominants (érigés en discours universels) pour les pervertir, les contaminer par un «savoir vampire». «L'objet du savoir (le pervers, le chômeur, la pute, l'artiste, le criminel...) devient agent à travers l'analyse et le détournement des discours et des techniques qui l'avaient produit en tant qu'espèce à contrôler. [...] Le savoir_vampire [sic!] est une technologie de traduction entre et à travers une multiplicité de langues qui se dressent contre la sur codification [sic!] de toutes

discours dominants et oppressants. Il ne peut pourtant pas vraiment changer l'ordre social et ses discours associés en érigeant cette langue subvertie en «langue-maîtresse». Ce travail ne peut pas non plus revenir à une langue pure ou «libre». Jelinek souligne à plusieurs reprises l'impossibilité de sa tâche – notamment lorsqu'elle compare la langue à une «blessure qui ne cicatrise jamais» («die nie heilende Wunde Sprache») – puisque sa langue n'est pas *entendue* au sens psychanalytique du terme, d'où la métaphore constamment employée de l'«Abwesenheit», de l'absence.

Le philosophe du langage Marc Crépon qui reprend ce *topos* de l'absence à l'intérieur d'une langue, parle d'une stratégie de «langue sans demeure»[21], la langue maternelle étant aussi celle «du père, de l'époux, des ordres, des commandements, des cris, du pouvoir tyrannique exercé sur les êtres les plus familiers» dans laquelle l'écrivain (dans ce cas Kafka) ne peut exister qu'en inventant «à même la langue, une autre langue» pour pouvoir «échapper à l'emprise destructrice de toutes les formes de pouvoir qui s'exercent ‹à demeure›, qui font de *la demeure* un lieu de pouvoir menaçant».

Jelinek crée justement une langue propre à même la langue, lieu de stratégie(s) de résistance, engendrant une *machine* textuelle, un théâtre exutoire de la langue.

La langue, protagoniste des œuvres

> Ich habe bewußt immer Stücke geschrieben, die sich nicht an die Theaterpraxis richten.[22]

Dans de nombreux textes de théâtre de Jelinek, un méta-discours théâtral se met en place mais ce sont les textes essayistiques *Ich möchte seicht sein* et *Sinn egal. Körper zwecklos* ou encore l'entretien avec Anke

langues dans un langage unique.» Beatriz PRECIADO: «Savoirs_Vampires@War», *Multitudes,* n° 20 (2005), pp. 148-157, *cit.* p. 156.
21 Marc CREPON: *Langues sans demeure,* Paris 2005.
22 Dieter BANDHAUER: «Ich bin kein Theaterschwein», *Falter,* 20 avril 1990.

Roeder, *Ich will kein Theater. Ich will ein anderes Theater.* qui sont les plus emblématiques de la conception théâtrale de l'auteure. Dans *Ich möchte seicht sein*, Jelinek exige une autre forme de théâtre:

> Der Schauspieler ahmt sinnlos den Menschen nach, er differenziert im Ausdruck und zerrt eine andere Person dabei aus seinem Mund hervor, die ein Schicksal hat, welches ausgebreitet wird. Ich will keine fremden Leute vor den Zuschauern zum Leben erwecken. Ich weiß auch nicht, aber ich will keinen sakralen Geschmack von göttlichem zum Leben erwecken auf der Bühne haben. [sic] Ich will kein Theater. Vielleicht will ich einmal nur Tätigkeiten ausstellen, die man ausüben kann, um etwas darzustellen, aber ohne höheren Sinn. Die Schauspieler sollen sagen, was sonst kein Mensch sagt, denn es ist ja nicht das Leben.[23]

L'œuvre dramatique de Jelinek dans son ensemble est conçue comme l'antithèse du théâtre traditionnel, aristotélicien. Avec les dernières pièces, elle apparaît également comme une transgression du théâtre moderne.[24] Jelinek défend et construit un «anti-théâtre» qui, comme c'est le cas pour les discours, déconstruit les normes théâtrales traditionnelles – le mythe d'un certain théâtre – et affiche une transgression voulue. Cette conception est l'expression d'un refus net du réalisme et du théâtre mimétique qui s'efforce de donner une illusion du réel.

C'est une écriture dramatique qui semble à première vue aller vers un «anéantissement»[25] en rejetant «tout», mais comme dans un voyage orphique (dans le sens que Jean Bollack attribue à l'écriture celanienne[26]), il s'agit de s'inscrire dans la lettre pour mieux faire renaître un autre théâtre, cette nouvelle forme de théâtralité ne résidant plus en premier lieu dans la macro-structure des pièces. Ce théâtre expose le travail sur la langue et le langage et c'est donc tout d'abord le fait d'être «machine textuelle» qui confère au texte sa dimension théâtrale.

23 Elfriede JELINEK: «Ich möchte seicht sein». In: Christa GÜRTLER (éd.), *Gegen den schönen Schein: Texte zu Elfriede Jelinek,* Francfort/Main 1990, pp. 157-161, *cit.* p. 157. (SEICHT)
24 *Cf.* Gérard THIERIOT: «Vers une critique de la raison virile. Le sport dans les pièces d'Elfriede Jelinek *(Ein Sp or ts tü ck, In den Alpen)* et les perspectives du théâtre ‹postdramatique›», *Austriaca,* 59 (2004), pp. 87-99.
25 *Ibid.,* p. 94.
26 *Cf.* Jean BOLLACK: *Poésie contre poésie. Celan et la littérature,* Paris 2001.

Le texte de théâtre comme «chambre d'échos»

Dans beaucoup d'interviews, Jelinek met l'accent sur son écriture composite:

> Bei mir schreiben immer Sub- und Metatexte mit. Ich bin ausufernd und barock. [...].[27]

Dans l'œuvre de Jelinek, ce procédé est fondamental. Il contribue au processus de constitution de l'œuvre. Une évolution, voire une radicalisation dans l'écriture se fait néanmoins sentir: dans les premières pièces *(Was geschah, nachdem Nora ihren Mann verlassen hatte; Clara S.)*, le travail sur d'autres textes et avec eux est déjà très important mais il n'entraîne pas encore la remise en cause de la forme théâtrale qui, elle, reste plutôt traditionnelle. C'est *Krankheit oder Moderne Frauen* qui marque un tournant très net dans l'écriture théâtrale de Jelinek.

Dans toutes les pièces de Jelinek, les différents fragments de textes venus «d'ailleurs» se heurtent et créent des dissonances, le dialogisme ainsi constitué fonctionne par cette confrontation de voix différentes.[28] Tout comme un vampire, l'auteure s'approprie les fragments ou bribes de textes pour parfois même les détruire ou du moins les rendre méconnaissables, pour changer et subvertir radicalement leur visée discursive initiale. Ce «phagocytage»[29] envers les pré-textes amène Konstanze

27 Barbara VILLIGER-HEILIG, Paul JANDL: *«Auch Kafka hat wahnsinnig gelacht»*, Neue Zürcher Zeitung, 17 octobre 1998. N'oublions pas néanmoins qu'il s'agit de réécriture et que le choix de ces hypotextes ne relève pas du hasard, c'est un choix conscient, intentionné. Nous retrouvons la même conception dans les écrits théoriques de Lachmann sur l'intertextualité: «Machen von Literatur bedeutet damit in erster Linie Machen aus Literatur, das heißt Weiter – und Wiederschreiben.» Renate LACHMANN: «Intertextualität als Sinnkonstitution», *Poetica*, n° 15 (1983), pp. 66-107, *cit.* p. 66s. «Das Konzept des Machens wird [...] im Sinne einer Praxis der Zeichengebung neu gedeutet, die durch den Anstoß des fremden Textes in Gang kommt und sich immer als Transformation, nicht als Bestätigung oder Wiederholung fertigen Sinns versteht. Das heißt, der Text selbst konstituiert sich durch einen intertextuellen Prozess, der die Sinnmuster der anderen Texte absorbiert und verarbeitet und eine Kommunikation ermöglicht [...].» *Ibid.*, p. 72.
28 *Cf.* Maja PFLÜGER: *Vom Dialog zur Dialogizität*, Tübingen 1996.
29 Barbara FOLKART: *Le conflit des énonciations, op. cit.*, p. 87s.

Fliedl à évoquer – en référence à Artaud – une «poétologie de la cruauté».[30] Le dialogisme n'a alors plus rien d'harmonieux et l'intertextualité est de moins en moins un dialogue entre le texte de Jelinek et les pré-textes.

Jelinek nomme parfois – non sans ironie – ses sources. Différentes catégories de textes et de discours servent de pré-textes: des textes littéraires, philosophiques ou politiques, des extraits de magazines divers, de romans de gare, de slogans, de chansons, des proverbes ainsi que les propres textes et énoncés de l'auteure. Du fait de leur rupture discursive, la discordance langagière qu'ils suscitent, les pré-textes et registres stylistiques sont souvent identifiables (même si c'est loin d'être une tâche aisée!) Une absence de hiérarchie entre les textes et ces différents discours et le fait d'allier délibérément l'actualité et l'histoire en jouant ainsi sur les anachronismes en font des textes polyphoniques, d'où le sous-titre «chambre d'échos» emprunté à Roland Barthes.[31]

Jelinek assemble ces textes et bribes de discours par le biais de ce qu'elle qualifie de «montage recréateur»:

> Das ist eher eine nachschöpferische Montage. Das ist keine echte Montage wie in Cut-up-Texten zum Beispiel [...] In den Stücken hat das die Funktion, einfach mehrere Sprachebenen in die Stücke einzuführen, weil mir Stücke entsetzlich auf die Nerven gehen, wo Leute einfach durchgehend gedichtete Dialoge miteinander führen, weil ich meine, daß Leute, die ins Theater gehen, auch eine gewisse theoretische Vorausinformation haben, und ich nicht so tun kann, als ob Idioten ins Theater gingen.[32]

Le montage permet au texte ainsi créé de fonctionner comme une machine textuelle:

> Toute œuvre d'art fondée sur le montage est une *machine* qui, par les rapports de tension, de confrontation entre ses différentes parties, leur fonctionnement, est

30 Conférence sur *Im Abseits, Colloque sur Elfriede Jelinek*, Université de Rouen, le 3 février 2006.
31 Roland BARTHES: *Roland Barthes par Roland Barthes*, Paris, Editions du Seuil, 1975, p. 78.
32 Jacqueline VANSANT: «Gespräch mit Elfriede Jelinek», *Deutsche Bücher*, XV (1985), pp. 1-9, *cit.*, p. 8.

productrice de sens ou (et) d'émotions. C'est par son hétérogénéité qu'elle prend toute sa signification et agit sur l'esprit de son public.[33]

Ce montage fonctionne comme une «arme idéologique». Dans le dessein de la démythification, l'assemblage intertextuel est alors dévoilé même si ce procédé permet en même temps de brouiller le sens. Comme c'est le cas pour le mythe, le fonctionnement des citations et allusions dans leur contexte d'origine doit être présent à l'esprit du lecteur/spectateur[34] pour que le travail de sape puisse se faire. De nouvelles connotations doivent être également suscitées en parallèle. Le lien entre les pré-textes et les textes qui est garanti par un système de références comme il existe encore dans les deux premières pièces *Was geschah, nachdem Nora ihren Mann verlassen hatte* et *Clara S.*, se perd de plus en plus, ramenant les pré-textes au rang de matériau langagier pur.

Ce montage juxtapose néanmoins rarement les pré-textes tels quels mais les déconstruit la plupart du temps. La langue est utilisée comme un matériau brut qu'il faut faire éclater systématiquement. L'auteure travaille la lettre pour ensuite recomposer les éclats dans une partition de musique très spécifique:

> Sprachmaterial ist für mich musikalisches Material, ich bearbeite sprachliches Material wie kompositorisches Material. [...] Ich gehe eher in das Wort selbst und arbeite mit Alliteration, zum Beispiel, also mit dem Ändern von Silben, Buchstaben und ähnlichem, wobei der ideologische Charakter eines Wortes sehr leicht bloßzulegen ist. [...] Also, daß man den Worten entmythologisierend ihre Geschichte zurückgibt, durch die Arbeit am Wort.[35]

33 Denis BABLET: *Collage et montage au théâtre et dans les autres arts durant les années vingt*, Lausanne 1978, pp. 9-14, *cit.* p. 14.
34 Nous retrouvons le même procédé dans le fonctionnement de la métaphore ou justement dans celui du mythe, défini par Roland Barthes: par la réinterprétation de l'élément signifiant, sa valeur première n'est pas effacée mais reste latente et activable à tout moment.
35 Elfriede JELINEK: «Kinder, Marsmenschen und Frauen», *Salz,* n° 60 (1990). Et encore: «Vielleicht könnte man sagen, dass ich die Sprache so lang prügle, bis sie die Wahrheit sagt, ohne es zu wollen. Die Sprache will ja lügen, das macht ihr viel mehr Spaß. Ich würde das vielleicht ein sprachkompositorisches Verfahren nennen, also ähnlich der Komposition eines Musikstücks. [Ich versuche, E.K.] mit Hilfe des Klanges der einzelnen Wörter der Sprache ihren ideologischen Charakter sozu-

Ce travail sur la langue – cette inscription dans la lettre – se joue aussi bien au niveau phonique qu'au niveau sémantique toujours dans le but de faire mieux ressortir les significations cachées ou refoulées et d'établir de nouvelles connotations. Les textes deviennent alors des métaphores et s'éloignent de toute image mimétique, l'aspect purement dénotatif (le signifié premier) semble être relégué au second plan. Le signifiant est constamment déplacé – ce qui rapproche le travail de Jelinek de certains procédés psychanalytiques –, d'autres signifiés s'installent et engendrent d'autres connotations, comme dans cet exemple issu de *Clara S.* où le simple ajout d'une seule syllabe transforme une citation du pré-texte *Herzensschrei* («cri d'amour»)[36] en *Herzensgeschrei* («criaillerie d'amour»).

Le travail de déconstruction – qui est en même temps toujours construction – mis en scène par Jelinek est aussi un intense jeu *sur* les mots puisque Jelinek emploie à dessein des jeux de mots et des figures de style: des métonymies et des métaphores, des rimes, des assonances aussi bien que des paronomases en jouant sur la polysémie (en rapprochant dans la même phrase des sonorités similaires mais des sens différents), tout comme les antanaclases et les zeugmes – une figure de prédilection chez Jelinek par laquelle elle tente de relier ce qui *a priori* ne peut se mettre en relation.

Jelinek procède par déplacements – un pré-texte sorti manifestement de son contexte d'origine est dit par des personnages différents –, utilise l'accentuation ou l'insistance, la répétition des mots et des parties d'énoncés. Elle joue également sur la forme des jeux de mots en en forgeant de nouveaux sur la base de structures connues ou encore, en les prenant au pied de la lettre. Ainsi, les figures rhétoriques deviennent les véritables acteurs dans le texte, s'émancipent et l'ornement peut devenir

 sagen herunterzureißen und ihr meine Art Wahrheit abzuringen.» *** «Eigentlich lügt die Sprache», *Salzburger Nachrichten*, 8 mai 2002.

36 «[…] habe ich ein Concert auf Dich gemacht […] dieses, ein einziger Herzensschrei nach Dir […].» *Lettre de Robert à Clara Schumann*, 12.2.1838. In: Eva WEISSWEILER: *Clara und Robert Schumann. Briefwechsel*, Bâle 1984, p. 104. Dans sa traduction de l'œuvre de Jelinek, Dominique Petit reprend le terme «cri d'amour» sans toutefois recréer le jeu de mots. Dominique PETIT, *Clara S. Une tragédie musicale*, Paris 1997, p. 32.

action: «l'ornement sur scène devient l'essentiel. Et l'essentiel devient [...] décoration, effet de scène» (LEG, 14).[37] Jelinek crée également à l'envi des néologismes et joue sur les austriacismes ou faux dialectes. Un emploi surdéterminé (par rapport à leur utilisation dans la langue standard) de diminutifs, possessifs, superlatifs, de comparatifs ou encore d'éléments grammaticaux tels que les modulateurs de degré et de mise en relief, les modalisateurs ou les particules illocutoires permet à l'auteure de recourir à l'exagération. Le travail sur la langue est un jeu permanent sur l'excès, sur l'écart par rapport à la norme[38], un jeu satirique, ironique et subversif, ce qui permet – comme dans le cas de la caricature – de mieux donner à voir l'essentiel.[39] En même temps, dans cet espace de déconstruction et de construction, la langue se tisse autour de cette construction langagière et les textes revêtent un caractère très dense.

Le travail sur la lettre est éminemment cruel, et dans des pièces comme *Krankheit oder Moderne Frauen,* Jelinek va bien au-delà des effets de satire lorsque la destruction du langage s'effectue littéralement: petit à petit, le langage des protagonistes masculins se transforme en aboiements. Leur parler a pour base un discours idéologiquement marqué (le discours fasciste et notamment le texte autobiographique de Joseph Goebbels, *Michael*) et se caractérise par une syntaxe réduite, par beau-

37 Elfriede JELINEK: *Je voudrais être légère,* trad. fr. Yasmin HOFFMANN et Maryvonne LITAIZE, revue par Louis-Charles Sirjacq, in: *Désir & permis de conduire,* Paris L'Arche, 1999. (LEG). «Das Ornament wird auf der Bühne das Eigentliche. Und das Eigentliche wird [...] zur Zierde, zum Effekt.» (SEICHT, 161).
38 Dans le sens de Coseriu, «norme» correspond aux conventions, à l'usage commun et courant. Eugenio COSERIU: *Einführung in die Allgemeine Sprachwissenschaft,* Tübingen 1988.
39 «Das kontaminatorische Wortspiel evoziert nicht in jedem Fall einen konkreten anderen Text, aber es lockt Nebenbedeutungen, Konnotationen des Wortes hervor, das dieses durch seinen Gebrauch in unterschiedlichen Kontexten auf sich versammelt hat. Durch das Wachrufen von Konnotationen wird die eindeutige, denotative Bedeutung des Wortes überlagert. Die Konnotation wird dabei weniger als Nebenbedeutung denn als Unterbedeutung oder unbewusst gewordene, quasi verschüttete Bedeutung behandelt, die unter dem offiziellen Wortsinn liegt und diesen destruieren kann.» Renate LACHMANN: *Intertextualität als Sinnkonstitution, op. cit.,* p. 78.

coup de parataxes, d'impératifs, une structure elliptique et une grammaire minimale. Un effet de régression et de condensation nous éloigne du sens habituel. Le concept d'iconicité[40] prend ici tout son sens: la contamination de la langue par le fascisme est ici exhibée à travers la destruction qui atteint la langue elle-même:

> BENNO: Sage darauf: Tränen kommen mir in die Augen und ins Maulen. Weiter! Weiter voran! Sprech normal. Sonnen! Sporten! Helligkeit! Sundheit! Gebläse! Nehm! Prosten! Mahlzeit! Hurra!
> HEIDKLIFF: Sprech wie andere. Darauf antwort vorlaut: Ihr meine Brüderen in Grub und Werkstatt: Ich büße für euch. Ich grüße euchen!
> BENNO: Normalen. Sprach. Sprach. Sagen darauf: wohlen tut!
> Ebbe und Hut! Laurel und Hardy. Scheinbraten und Knödel. Carmill und Hermelin. Ich hab direkten Heimweh nach deinem stolzen Kipfel auf Haupten! Jetzert reiben wir uns bitten nicht mehr in kleinlichen Kämpfen auf.
> Der Wind singt ein Lied im Bäumling.
> Vorwärts. Normal! Vorwärts! Normal! (KH, 253)

Le rythme de cette réplique est très saccadé, ce que signalent en outre les nombreux points d'exclamation. Jelinek parodie ici le style de Goebbels[41] – qui se caractérise par son pathos factice –, son essoufflement, par des phrases courtes, posées côte à côte sans connecteurs, dans un désordre apparent, loin des normes de la cohérence discursive. La dislocation du langage se fait d'abord par dédoublement de syllabes («Maulen», «Brüderen», «euchen», «normalen» «wohlen», «direkten», «Haupten»), puis par une absence de terminaisons et de fausses conjugaisons («sprech», «antwort», «nehm») ou encore une création de verbes à l'infinitif formés à partir de substantifs («sonnen», «sporten»), mais aussi de néologismes «Bäumling». Cette réplique est également un bel exemple d'introduction du non-sens: certains éléments détournent des expressions connues et ne signifient plus rien. Ces éléments ne servent

40 «Un signe est une image ou une icône lorsqu'il existe une similitude de fait entre l'objet et ce qui le représente. Cette similitude n'exclut pas l'usage de conventions, de représentations.» Jacques LEROT: *Précis de linguistique générale*, Paris 1993, p. 67.
41 «Weiter! Weiter! [...] Grauer Nebel! Rauch! Lärm! Kreischen! Ächzen! Flammen schlagen auf gegen den Himmel! Symphonie der Arbeit! Grandioses Werk aus Menschenhand!». Joseph GOEBBELS: *Michael. Ein deutsches Schicksal in Tagebuchblättern*, Munich 1929, p. 53.

plus qu'à montrer que, malgré le non-sens, le parler des «protagonistes» masculins reste dominant.

L'ornement devient action

Dans ces pièces, il y a certes de l'action mais plus d'histoire à proprement parler, pas de fable, et pas non plus d'évolution des personnages. Jelinek nous montre des images très fortes, voire grotesques et souvent insupportables. Parfois, le rythme s'accélère, les personnages s'agitent et sont souvent extrêmement pressés. Les relations temporelles sont perverties et tout se déroule à une vitesse accrue, dans un essoufflement constant. S'oppose à cela un très net refus d'évolution, la langue semble «tourner en rond», la machine langagière est en surchauffe, mais la situation apparaît comme figée – Jelinek utilise d'ailleurs la métaphore «pris en gelée» («wie in Aspik gegossen»).

L'action est remplacée par la mise en scène des pré-textes et discours transformés. Ainsi, les personnages ne doivent (et ne peuvent) pas exhaler la vie; ils ne sont plus que les porte-parole(s) au sens propre du terme jusqu'à parfois disparaître complètement sous la charge de la langue. Le terme «seicht», qui peut revêtir plusieurs sens, signifie ici rester à la surface des textes, ne pas donner de profondeur aux personnages, ne pas les explorer mais les exposer:

> Leute sollen nicht etwas sagen und so tun, als ob sie lebten. Ich möchte nicht sehen, wie sich in Schauspielergesichtern eine falsche Einheit spiegelt: die des Lebens. Ich will nicht das Kräftespiel dieses «gut gefetteten Muskels» (Roland Barthes) aus Sprache und Bewegung – den sogenannten «Ausdruck» eines gelernten Schauspielers sehen. (SEICHT, 157)

Jelinek fait ici allusion à la critique barthésienne du théâtre occidental exprimée dans *L'Empire des signes*.[42] Barthes y exalte le *Bunraku*, le théâtre japonais traditionnel qu'il décrit comme un théâtre hétérogène et par là même anti-illusoire. Pour le sémiologue Barthes, le *Bunraku* met en scène simultanément trois écritures spécifiques et distinctes: la

42 Roland BARTHES: *L'Empire des signes*, Paris 2005, pp. 67-86. *Cf.* aussi Maja PFLÜGER: *Vom Dialog zur Dialogizität, op. cit.*, p. 254s.

marionnette, le manipulateur et le vociférant correspondent au «geste effectué, [au] geste effectif et [au] geste vocal». La voix – qui revêt dans le théâtre occidental une valeur particulière – semble s'effacer ici. Bien qu'elle ne soit pas entièrement supprimée, elle reste «écrite, discontinuée, codée, soumise à une ironie». Dans ce théâtre, il y a des porte-voix dont le rôle est «d'exprimer le texte (comme on presse un fruit)», et qui ressemblent beaucoup aux porte-parole(s) de Jelinek. Ce que la voix extériorise, nous dit Barthes, ce n'est pas «ce qu'elle porte [les ‹sentiments›]» mais «c'est elle-même, sa propre prostitution».[43] Ce sont les mêmes images que l'on retrouve chez Jelinek concernant la langue. Dans son théâtre, les personnages ne se réfèrent plus à un modèle humain, mais sont constitués de «couches» de textes. La langue ne doit pas seulement envelopper quelque chose, elle doit signifier par elle-même.

Le lien entre les pré-textes et éléments de discours d'une part et les personnages d'autre part est explicite, les personnages résultent tout simplement des pré-textes. Les personnages sont sans individualité, «désubjectivisés», ils n'ont ni histoire ni mémoire: ils n'évoluent pas. Ils ne sont pas dotés d'un caractère et ne sont plus maîtres de leur destin. Ils sont cependant littéralement la personnification de leurs paroles. Ils n'existent que par ce qu'ils disent, et Jelinek les appelle des «Sprachschablonen», terme que l'on pourrait traduire par «poncifs langagiers» ou «schémas sémantiques».[44] Les personnages présents sur la scène parlent selon les codes des différentes couches de textes qu'on leur a «collées sur le dos», leurs discours deviennent interchangeables, ce qui empêche toute individualisation. Il leur est interdit d'accéder à une identité constitutive. Ainsi, ils n'ont pas de «je» mais seulement un «ça» qui

43 Roland BARTHES: *L'Empire des signes,* Paris 2005, pp. 67-86, *cit.* p. 71.
44 «Meine Stücke verweigern sich dem psychologischen Theater. Die Figuren sprechen nicht aus sich heraus. Sie sind keine Personen, keine Menschen, sondern Sprachschablonen. Sie konstituieren sich aus dem, was sie sagen, nicht aus dem, was sie sind.» Elfriede JELINEK: *Ich will kein Theater, op. cit.,* p. 143. Ou encore: «Die Sprache muss sich selbst, im Sprechen, als Ideologie entlarven. Ich zwinge sie dazu, ihre eigene Wahrheit preiszugeben, gegen ihren Willen. Aber das muss sie selbst tun, das können die Figuren nicht leisten, die von der Sprache wie von einem an der Leine zerrenden Hund vorangerissen werden. […]» Stefan GRISSEMANN: «Tot sein und es nicht wissen», *profil,* 21 octobre 2002.

jaillit d'eux.[45] Derrière cette conception des personnages, nous retrouvons ici bien évidemment le refus (idéologique) de l'individualisme. Le «je» est un texte qui est déjà là, il est donc un «autre», rien ne lui appartient, d'autres discours en jaillissent, il ne peut avoir d'identité propre. Il n'y a pas de pré-texte précis appartenant à un personnage précis: tout est interchangeable. Cela empêche toute individualisation, transforme les personnages en des personnages «flottant à la surface» («seicht») et reflète par ailleurs le principe du «facilement consommable», la société de consommation telle qu'elle nous est surtout présentée à la télévision. Cependant, force est de constater que cette réification de la société de consommation a en même temps pour effet de ravaler les individus au rang de simple marchandise.

En analogie à ces principes, Jelinek intervertit le processus d'écriture: elle ne cherche plus en premier lieu un personnage à qui elle associe tel et tel trait de caractère, mais les «traits» formulés (le texte) sont à la recherche d'un corps émetteur, d'une enveloppe à travers laquelle la langue puisse s'exprimer. Dans les pièces de Jelinek, les personnages se dissolvent dans les acteurs, «ils se substituent à des personnages qu'ils sont censés représenter et deviennent des ornements, des représentants de représentants dans une chaîne sans fin» (LEG, 14)[46], et ceux-ci sont constitués par la parole: «Les acteurs SONT la parole, ils ne parlent pas.»[47]

Ceci implique de reconsidérer le rôle de l'acteur puisque le langage n'a de réalité et de sens que par l'intervention d'un corps émetteur ou d'un corps récepteur. La parole accède au statut de personnage, mais elle ne peut que s'exprimer à travers le corps émetteur de l'acteur, le médium

45 «Es quillt aus ihnen heraus. Sie sind kein Ich.» Elfriede JELINEK: *Ich will kein Theater, op. cit.,* p. 152. Le «ça» renvoie bien à Freud, mais on préférera traduire par «je» et non par «moi» car Jelinek ne suit pas forcément une interprétation freudienne. Elle brouille sciemment les pistes en utilisant de matériaux différents, le «je» se référant donc aussi bien à Lacan qu'à Rimbaud.
46 «Sie treten an die Stelle der Personen, die sie darstellen sollen und werden zum Ornament, zu Darstellern von Darstellern, in endloser Kette» (SEICHT, 161)
47 «Die Schauspieler SIND das Sprechen, sie sprechen nicht.» Elfriede JELINEK: «Sinn egal. Körper zwecklos». In: Elfriede JELINEK: *Stecken Stab und Stangl. Raststätte oder Sie machens alle. Wolken. Heim. Neue Theaterstücke,* Reinbek 1997, pp. 7-12, *cit.* p. 9. Cité par la suite: SINN.

physique nécessaire.[48] Celui-ci ne joue plus, il lui prête voix, il prête chair au corps textuel.[49] Chez Jelinek, il n'y a pas de substitution ou de disparition totale de l'acteur, mais plutôt un décentrement[50] ou renversement où tout mimétisme est aboli. L'acteur est en même temps sujet et objet de son art, la communication artistique fonctionne à travers son propre corps. La tâche de l'acteur n'est pas de mimer le personnage mais de le montrer, de le désigner[51], ce qui signifie qu'il faut montrer ou faire entendre le langage qui le compose. A nouveau, la métaphore du vampirisme s'impose puisque le corps chez Jelinek est dans un entre-deux: moitié mort, moitié vivant et assoiffé du sang des humains, il subvertit le théâtre traditionnel.

Des extraits du long monologue introductif de Heidkliff dans *Krankheit oder Moderne Frauen* nous permettent d'observer comment fonctionne la «mise en pièce» de la langue et de ses différents discours tout en nous révélant aussi la création des personnages par la langue:

> HEIDKLIFF: Ich ziehe mich aus und schwimme in Wasser. Ich bin hier, aber nicht dort. Meine Kleider falte ich sorgfältig zusammen. Außerhalb meines Geschäfts mache ich appetitliche Spaziergänge. Ich bezahle den Betrag. Unbedacht vertraue ich mich dem Element an. Es hält mich. Es hält dicht. Ich biete einen Anblick. In mir Ruhe. Ich schaue aus mir heraus und sehe an meinen Begrenzungsmauern hinunter. Ich entstehe durch das, was meine Mittelachse angelagert hat: Material. Ich bin aus nächster Nähe wie aus der Ferne sichtbar. Ob jemand kommt, schaue ich vorher gut nach. Nichts. Ich spreche jetzt. Ich könnte keine Unarten von mir benennen. Ich zahle. Ich bilde ein Muster auf dem Boden. Ordnung wird von mir

48 «Für den Schauspieler bestehe die Herausforderung nun darin, so Jelinek, Fleisch zu sein, Körper zu sein, damit die Sprache auf den Körper treffen kann und so Sprechen wird.» Christina SCHMIDT: «SPRECHEN SEIN. Elfriede Jeforminks Theater der Sprachflächen», *Sprache im technischen Zeitalter*, 153 (2000), pp. 65-74, *cit.* p. 69.
49 *Cf.* Corina CADUFF: *Kreuzpunkt Körper: Die Inszenierungen des Leibes in Text und Theater Zu den Theaterstücken von Elfriede Jelinek und Werner Schwab.* In: Corina CADUFF, Sigrid WEIGEL (éds): *Das Geschlecht der Künste*, Cologne – Vienne 1996, pp. 154-174.
50 Maja PFLÜGER: *Vom Dialog zur Dialogizität, op. cit.,* p. 19.
51 Ce procédé fait penser au «Gestus des Zeigens» chez Brecht: «Der Schauspieler zitiert die Person, die er darstellt.» Bertolt BRECHT: *«Non verbis, sed gestibus!»*. In: Bertolt BRECHT: *Schriften, Ausgewählte Werke in sechs Bänden*, tome 6, Francfort/Main 1997, p. 444.

eingehalten. Ich reiche von unten nach oben. Die Schwerkraft hält mich. Jetzt spreche ich. [...]
Verrückt hat mich keiner. Ich werde mich recht bald verloben. Ich stehe in einem Gegensatz. Ich bin der, an dem sich ein anderer mißt. Ich gehe in eine Landschaft und komme wieder heraus. Ich mache vom Sport Gebrauch. Ich finde dort andere wie ich es bin. [...]
Zu guter Stunde entdecke ich gebrauchte Präservative. Der Samen zuckt ruhelos in seinem aufgeblasenen Häuschen. Er will hinaus ins Leben! Er will arbeiten. Er darf nicht. Dein Geist, Emily, ist von meinem vollständig geschieden. Er hat sich endlich für eine bestimmte Größe entschieden. Es fährt schnell unter mir dahin. [...]
Der Himmel befindet sich oben, in der Verlängerung meiner Körperachse. Wind kommt auf. Wie besprochen, quäle ich die Landschaft nicht mehr länger mit meinem Gewicht. Land in Sicht. Ich habe ein Herz. Ich bin ein Maß. Ich bin ein Muß. [...] (KH, 193 sq.)

Cette longue réplique faite de phrases courtes et percutantes et semblant faire écho aux textes de Werner Schwab[52], reflète clairement la position de Heidkliff au sens propre comme au sens figuré. Heidkliff n'arrête pas d'affirmer son identité par la répétition du pronom «ich» qui fonctionne comme un nom propre, mais au lieu de lui accorder vraiment cette identité, il marque l'artificialité et la distance. Par ailleurs, toutes les phrases sont construites sur la base d'une relation de prédication et il s'agit la plupart du temps du sujet («ich») et d'un verbe signalant une activité. Le personnage se construit par cette accumulation de phrases du même type syntaxique, composées de structures essentiellement assertives. Ces phrases ne sont jamais nuancées par des modalisateurs, ce qui est très inhabituel et irritant dans une conversation courante. Par ailleurs, les énoncés ne sont jamais non plus reliés par des connecteurs mais seulement juxtaposés, ce qui entraîne une absence de cohérence très forte, le caractère monotone et saccadé tenant aussi à cette absence de connecteurs. Tout a l'air parfaitement correct mais ne correspond absolument pas à un usage habituel de la langue. Le personnage est donc un conglomérat d'affirmations sans aucune subjectivité, et linguistiquement parlant, tout est fait pour montrer qu'il n'est que fragments. Le dérègle-

52 Corina Caduff a montré les parallèles évidents entre cet extrait et le monologue de Herrmann Wurm dans *Mein Himmel mein Lieb meine sterbende Beute* de Werner Schwab. Corina CADUFF: *Kreuzpunkt Körper, op. cit.*, p. 158.

ment de la structure linguistique reflète les caractéristiques du personnage et reproduit la répétition idéologique mise en scène ici, ce que le terme «iconicité» exemplifie parfaitement. Le discours construit le personnage qui n'est plus que matrice géométrique et matière brute. La langue en tant que telle devient constituant d'une forme de discours qui n'est plus du tout habituelle. La langue perd tout caractère référentiel, devient autonome, est ancrée «ailleurs» et flotte donc aussi dans un entre-deux. Malgré l'insistance sur le pronom «ich», Heidkliff est une entité abstraite, une mesure sociale composée de discours spécifiques. Des images diverses se succèdent en soulignant à la fois constamment la position dominante de Heidkliff à l'intérieur de normes sociales bien définies, excluant constamment sa compagne Emily. Heidkliff incarne la norme sociale qui détient le pouvoir (il est le «centre de gravité» du texte) et qui a droit à la parole, ce qui n'est pas le cas pour Emily. Certaines idées du roman *Michael* de Goebbels se reflètent également dans ce discours.[53]

Un phénomène de distanciation s'opère justement par ces multiples équivalences «concrètes»: tout le discours de Heidkliff reflète des normes par rapport auxquelles il se situe, et cela accentue encore l'absence de vie ou de psychologie. Heidkliff se place dans l'espace, toujours par rapport aux éléments, au cadre extérieur, aux autres. Il est une mesure au sens littéral parce que d'autres (en l'occurrence Emily) doivent se mesurer à lui. Heidkliff sait parfaitement où il se *situe*, ce qui est souligné par de nombreuses indications géographiques, géométriques et d'autres indications renvoyant à une matérialité concrète. L'emploi de tous ces qualificatifs rarement utilisés pour des personnes contribuent à une désubjectivisation mais aussi à une dépersonnalisation du personnage. Le corps est littéralement traité comme une enveloppe, ce qui nous renvoie à juste titre au texte théorique *Ich möchte seicht sein*.

Des expressions toutes faites telles que «Land in Sicht» ou des éléments intertextuels tels que «Wind kommt auf» (une allusion à *Wuthering Heights*) ainsi que des jeux de mots par allitérations tels que «Es hält mich. Es hält dicht» et «Ich bin ein Maß. Ich bin ein Muß»

53 «Der Mann ist der Intendant, die Frau der Regisseur des Lebens. Jener gibt Linie, diese Farbe.» et «Man muß selbst Mittelpunkt werden, um den sich alles dreht.» Joseph GOEBBELS: *Michael, op. cit.*, pp. 16 et 86.

s'intercalent dans ce flot d'indications concrètes, ce qui donne à cette réplique un caractère figé permettant d'illustrer une fois de plus la force du discours masculin. On observe l'emploi d'adjectifs épithètes inhabituels («appetitliche Spaziergänge») et des personnalisations telles que: «Der Samen zuckt ruhelos in seinem aufgeblasenen Häuschen. Er will hinaus ins Leben! Er will arbeiten. Er darf nicht.» Tout cela contribue également à rendre la réplique plus artificielle. Jelinek extrait les éléments phraséologiques de leur contexte d'origine, elle crée des ruptures par leur positionnement mais aussi par la littéralité qu'elle leur confère.

Cet extrait montre également une nette discordance entre les actions et le discours de Heidkliff. Les personnages chez Jelinek commentent sans cesse ce qu'ils font, mais il y a aussi assez souvent – comme dans le cas du zeugme – un décalage entre ce qui est dit et ce qui est montré. Jelinek stipule clairement:

> Bewegung und Stimme möchte ich nicht zusammenpassen lassen. (SEICHT, 157)

Elle se réfère ainsi de nouveau à Roland Barthes et à ses explications relatives au *Bunraku*. Ce théâtre sépare effectivement le geste de l'acte, «il montre le geste, il laisse voir l'acte».[54] Les gestes et mouvements ne commentent ni ne soulignent les répliques prononcées; ils les «détruisent» même en se référant à d'autres actions ou paroles. Cette dissonance entre l'action, les énoncés et le personnage rappelle les dissonances existantes au sein des pré-textes, les souligne et met une fois de plus l'accent sur l'artificialité et la construction du théâtre jelinekien.

La structure de la réplique de Heidkliff est apparemment monologique, mais la confrontation de plusieurs voix ou discours la rend clairement dialogique: des éléments phraséologiques «déplacés» alternent avec des affirmations concrètes, les didascalies sont intégrées sous forme de commentaires. L'écriture jelinekienne a en commun avec d'autres textes de théâtre «modernes»[55] de violer sans cesse les règles conversa-

54 Roland BARTHES: *L'Empire des signes, op. cit.*, p. 71.
55 La définition de la parole chez Beckett qu'en donne Jean-Pierre Ryngaert ressemble de près à la conception théâtrale de Jelinek: «[...] elle [la parole, E. K.] emprunte alors ses formes aux lieux communs du discours littéraire ou bien scientifique, prononcés par des êtres en proie à de soudaines bouffées de prolixité méca-

tionnelles, mais ce qui lui est propre, c'est qu'elle expose et thématise cette violation. Les personnages (tant qu'ils existent encore!) se retrouvent dans l'impossibilité de communiquer selon des structures dialogales connues. Ils se retrouvent forcés de soliloquer, de ne plus se répondre, de passer à côté de toute communication vraisemblable et normalement acceptable au sens linguistique du mot.

A l'intérieur de ces «blocs textuels», on trouve souvent une situation dialogique, certes asymétrique. A proprement parler, on ne peut plus dire qu'il s'agisse d'un «monologue» même si la parole est – et encore pas toujours – construite par un seul locuteur, mais à travers cet énoncé qui apparaît unilatéral, plusieurs voix énonciatives s'expriment. Les répliques reflètent une instabilité énonciative produite par des changements de registres et les «étrangetés» dans la communication sont aussi dues, du moins en partie, aux dissonances créées par l'intertextualité. Le montage est justement souvent l'endroit de «l'exhibition de la non-communication».[56] L'acception traditionnelle du dialogue stipulant une «alternance régulière des énoncés» dans lesquels «les locuteurs exposent tour à tour idées et sentiments»[57] est déplacée significativement chez Jelinek. Le dialogue apparaît alors comme forme révolue, remplacée par le dialogisme intertextuel.[58]

L'hétérogénéité des personnages constitués par le(s) discours rend la compréhension des textes difficile. On est sans cesse amené à se poser la question de savoir qui parle et à qui on parle. En dehors des personnages

nique. La parole échappe aux personnages qui ne semblent porteurs d'aucun discours propre et qui apparaissent plutôt comme des victimes de textes d'emprunt. Mais comme ce sont des personnages de théâtre, ils sont condamnés à parler [...].», Jean-Pierre RYNGAERT: «Le théâtre et la mise en scène au XXe siècle». In: *Histoire de la France littéraire, Modernités*, tome 3, Paris 2006, pp. 186-232, cit. p. 206.
56 Anne UBERSFELD: *Lire le théâtre III, Le dialogue de théâtre*, Paris 1996, p. 42.
57 *Ibid.*, p. 50.
58 *Cf.* Maja PFLÜGER: *Vom Dialog zur Dialogizität, op. cit.*, p. 50: «Die Dialogizität entfaltet sich, weil es keinen Dialog gibt. Die Interferenz der Textfragmente übernimmt das dialogische Element.» «Dialogal» (ou «dialogué» ou encore «dilogue») renvoie au dialogue dans son sens général, lorsque deux locuteurs se parlent, «dialogique», un concept cher à Bakhtine et repris par Pflüger, signifie que plusieurs «voix énonciatives» (et non des locuteurs) sont présentes dans une structure monologale ou bien dialogale. *Cf.* aussi *Dictionnaire d'analyse du discours*, Paris 2002, pp. 176 s.

soliloquant, d'autres porte-voix apparaissent: des mégaphones, des téléviseurs, des écrans géants ou encore des ordinateurs portables. Dans des pièces telles que *Wolken.Heim* (et dans beaucoup de pièces ultérieures), on n'est même plus en mesure d'attribuer les énoncés à des locuteurs/ personnages. Les personnages sont «dissous» dans le texte et c'est un «nous» collectif qui devient le locuteur – le dialogisme se jouant au sein de ce «nous». Ce ne sont alors plus que des fragments de textes qui parlent – des dissonances se créent au sein de cet échange, de cette confrontation de pré-textes et de discours. Des blocs textuels s'affrontent dans lesquels didascalies et texte sont mélangés.

Le théâtre jelinekien révèle en permanence que l'on fait semblant. La déconstruction du mythe théâtral (et du théâtre tout court) passe par le fait que texte et jeu sont exposés: «Au théâtre aujourd'hui, quelque chose est dévoilé, comment, on ne le voit pas, car les ficelles sont tirées en coulisse. On cache la machinerie.» (LEG, 9).[59] Les fils des marionnettes deviennent ainsi visibles, la révélation de la machinerie théâtrale suit les mêmes schémas que la démythification de la langue. Le théâtre de Jelinek permet aux textes et bribes de discours de se montrer («nus») sur scène. Comme dans sa critique langagière, tout ce qui est dit ou encore tout ce qui se cache derrière le langage est aussi dévoilé et démontré. Jelinek rejoint Barthes aussi bien dans sa critique des mythes que dans la description d'un théâtre «idéal» qui rend la manipulation visible. Le théâtre est comparé à un vieux poste de télévision défaillant qui marche seulement lorsque l'on tient l'antenne:

> Bild unlesbar, Ton unhörbar schlecht! Ich nichts wie hin, und ich muß die ganze Zeit über die Antenne in meiner Hand halten, damit ich überhaupt etwas sehe und höre. Ja, das Sehen und Hören, das kann ich beschwören, vergehen mir sofort, wenn ich die Antenne wieder loslasse! (SINN, 11)

En exposant ainsi son fonctionnement, le théâtre ne permet pas à l'émotion d'engluer le spectateur – «l'émotion ne submerge plus, n'inonde plus, mais devient ‹lecture›».[60] En refusant ce moment de «purification

59 «Beim Theater Heute wird etwas enthüllt, wie, sieht man nicht, denn es werden im Hintergrund die Bühnenfäden dafür gezogen. Die Maschine also ist verborgen […].» (SEICHT, 157)
60 Roland BARTHES: *L'Empire des signes, op. cit.,* p. 71.

émotionnelle», le théâtre jelinekien ne doit donc plus susciter des émotions pour ensuite libérer les spectateurs par un effet de *katharsis*. Du fait que cette construction exhibée, le spectateur ne peut plus s'abandonner à un «théâtre de l'illusion» où on lui montre des conflits, mais il faut au contraire qu'il participe activement pour déceler cette artificialité, résultat d'une déconstruction/construction poussée. Chez Jelinek, la langue est en même temps source de plaisir et de difficulté, et il semble incomber aux lecteurs, dramaturges et metteurs en scène la tâche de «terminer» le texte, puisque:

> Die Autorin gibt nicht viele Anweisungen, das hat sie inzwischen gelernt. Machen Sie was Sie wollen.[61]

61 Elfriede JELINEK: *Ein Sp or ts tü ck*, Reinbek 1998, p. 7.

Sinnzerstörung? Sinngebung?
Zur Fleischwerdung von Text
in Elfriede Jelineks Dramen
In den Alpen und *Das Werk*

Gérard THIERIOT, Université Charles de Gaulle – Lille 3

Drama ist in Europa von jeher – als Sprachgebäude – Verbalisierung einer normierten Welt, ob diese nun schon existent ist, wie die *polis* der Alten, oder noch zu verwirklichen, wie bei Brecht. Ein Kanon wird festgelegt, als Bilanz des erreichten Ideals (Aristoteles) oder als Wegweiser zum gesellschaftlichen Glück (Brecht). Zwar verfahren die beiden Meister unterschiedlich, aber beide sind sich darüber einig: Regeln müssen sein, die die Wahrheit festsetzen, ja festnageln – eine schöne, aber leblose Form, leblos weil im Wahn befangen, es ein für alle Male besser zu wissen. Eine solche Anmaßung hat die Geschichte des Dramas jahrtausendelang geprägt, allegorisiert durch die Heilige Schrift des dramatischen Textes. Wir wissen schon: Im Anfang war das Wort. Nichts überbietet es, es ist der Raum des Göttlichen: Der Text birgt die Wahrheit in ihrer absoluten Vollendung – im Guten, Wahren, Schönen.

Dieses erträumte Ideal wird unter anderen Antonin Artaud als Hirngespinst abtun, als todbringende, weil substanzlose Lüge, als imperialistisches Getue europäischen Kulturguts. Die Bühne, die ja ein zu füllender Raum sei, den Körper beleben sollen, könne unmöglich zu einem gedruckten Dramentext schrumpfen, der dann noch behaupte, die ganze Welt zu bedeuten. Wollen wir das Theater befreien, vor der uralten Sklerose retten, wollen wir ihm neues Leben einhauchen, so soll, meint Artaud, göttlicher Odem es auferstehen lassen und der Text abgeschafft werden, wobei die Dekonstruktion nicht nur althergebrachten Formen gilt, sondern auch dem Logos. Und weil es höchste Zeit ist, weil nicht nur das Theater zu retten ist, sondern die Menschheit überhaupt, ist kein Maß, keine Mäßigung, keine behutsame Vorgehensweise, keine Milde

angebracht. Eile, Wut, Gehässigkeit kennzeichnen Artaud, nicht nur ihn, auch solche Dramatiker, die wie Elfriede Jelinek einer Oberlüge unserer Kultur ein Ende setzen wollen. So schreibt Susanne Böhmisch: «Der oft für Artaud verwendete Ausdruck der Wut [‹éclat de rage›], mit der er Identitäten und Bedeutungen auflöst, trifft auch für Jelinek zu, die sich selbst immer wieder als Wutableiterin oder Triebtäterin der Sprache bezeichnet».[1]

Eben hier ist Jelineks schöne Paradoxie zu spüren: Dem Text – dieser menschenvernichtenden Lüge patriarchaler, liberalistischer, pragmatischer Gesellschaften – macht sie den Garaus, aber wie wortgewandt, wie wortmächtig! Und genüsslich stellt die Gerichtsärztin Jelinek fest, wie – ausgerechnet in ihrem Wortschwall – das (schon kraftlose, weil lebensferne) Wort erstickt ist.

Andererseits: Ist der Text wieder zu beleben? Ist ein nicht mehr arrogantes, allwissendes, allmächtiges Wort, ein Wort, das mehr als nur *einen* Sinn, *eine* Deutung des Weltgeschehens erlaubt, denkbar? Einen Hinweis lieferte Einar Schleefs berühmte Inszenierung von *Ein Sportstück*[2]: Auf dem Boden lag ein Tuch, worauf der Dramentext zu erkennen war, und da durchquerten Jelinek und Schleef, Autorin und Regisseur, Hand in Hand die Bühne, schritten also regelrecht «durch den Text».[3] Dies kann man nach Belieben interpretieren: Der Text – das Wort – wird betreten, zertreten, gedemütigt. Andrerseits wird der Text so gerettet: Er ist auf dem Boden, wie eine Leiche eben liegt, ersteht aber wieder auf, wird wieder Fleisch, verkörpert sich in Autorin und Regisseur, weil beide als Paar, als unzertrennliche Gemeinsamkeit das Leben symbolisieren. So wird Sprache zur Allegorie ihrer selbst: Durch das Wort schreitend rettet sie den Menschen.

1 Susanne BÖHMISCH: «*Des suppliciés que l'on brûle et qui font des signes sur leurs bûchers*». *Jelinek/Artaud: Grausamkeit, Komik, Katharsis*. In: Inge ARTEEL, Heidy Margrit MÜLLER (Hrsg.): *Elfriede Jelinek – Stücke für oder gegen das Theater?* Brüssel: Koninklijke Vlaamse Academie van België 2008.
2 Die Uraufführung fand 1998 am Wiener Burgtheater statt.
3 S. Ulrike HASS: *Durch den Text gehen. Jelineks Texte und das Theater*. In: *Elfriede Jelinek – Stücke für oder gegen das Theater?* (wie Anm. 1).

Textfeindlichkeit und Sinnzerstörung

Erst einmal zur dramatischen Heiligenschändung, zum Jelinekschen Markenzeichen, also zu Textfeindlichkeit und Sinnzerstörung in ihren neueren Dramen, etwa in ihren Alpendramen (*In den Alpen* und *Das Werk*[4]).

Dass Sprache gefährlich ist, dass sie Dienerin der Lüge und der Gewaltherrschaft ist, ist kein Novum. Und hier haben wir schon eine erste, jedoch unzulängliche Interpretationsebene der *Alpendramen* als satirische, gesellschaftskritische Stücke. *In den Alpen* behandelt den Brand im Tunnel von Kaprun, in dem wohl wegen der Fahrlässigkeit etlicher Verantwortlicher 155 Menschen ums Leben kamen, *Das Werk* setzt sich mit dem Bau des gewaltigen Staudamms dort selbst auseinander, insbesondere mit den grausigen Bedingungen, unter welchen Tausende von (Zwangs)arbeitern besonders nach dem Anschluss sich abmühen mussten. Die in Österreich weitgehend fehlende Vergangenheitsbewältigung nach dem Krieg, der moderne Kult mit den technischen Errungenschaften, dem Menschenleben sowieso wenig bedeuten, und liberalistisches Wirtschaften sind Anlass dafür, dass Jelinek die damit einhergehende Sprachpraxis – Floskeln, faule Ausreden, Schönfärberei – anprangert: Sprache als Flucht vor der eigenen Verantwortung. Umso ordinärer und frecher dann Jelineks Wut, die ihre Mitbürger als feige Lahmärsche ansieht, die vor allem darauf aus sind, ihr Selbstbild zu retten und Entschuldigungen zu finden, wenn zum Beispiel Überlebende Schmerzensgeld fordern:

> DIE GEISSENPETER [...] Ja, menschliches Leid kann natürlich niemals mit Geld aufgewertet werden, das sage ich einmal so ohne Zusammenhang, aber es passt an jeder andren Stelle auch hin. Den Satz behalte ich, den kann ich auch noch öfter verwenden. (*Das Werk*, S. 94),

und die sich dann ausgerechnet alter Ausreden, das heißt der Ausreden der Alten – Schicksal und übermenschliche Mächte – erinnern:

> Heidi ODER EINE ANDERE HEIDI [Es beginnt] eine neue Tragödie des Menschen, weil er wieder einmal sehen muß, daß die Natur stärker ist und entschlossen an uns

4 Elfriede JELINEK: *In den Alpen. Drei Dramen*. Berlin: Berlin Verlag 2002.

hochklettert, das habe ich doch vorhin schon gesagt. Das sage ich auch immer, wenn mir nichts mehr einfällt. Ich sage immer entweder das eine oder das andre. (*Das Werk*, S. 131)

Natürlich greift Jelineks Darstellung der Missstände zuallererst die Heuchelei der bürgerlichen Gesellschaft, die Gefühlsduselei der österreichischen Heimatanbeter an. Ihre Angriffe aber sind radikaler als die gewöhnlichen Mittel der Satire. Letztere richten sich vorrangig gegen die üblichen systemimmanenten Profiteure, denen der Satiriker nicht unbedingt ein ehrwürdigeres System entgegenzusetzen hat: Angezeigt werden sie im Namen eines moralischen Reinheitsideals.

Jelinek scheint die Darstellung der «anderen», der «besseren» Wahrheit zu vermeiden. Ihr Personenverzeichnis führt hauptsächlich Scheinhelden zusammen: Tote, Märchenfiguren, Protagonisten, die nicht einmal imstande sind, die gesellschaftlichen Lügen glaubhaft zu verkörpern, die natürlich keinen Menschen, auch sich selber nicht wiederbeleben können, und die es auch nicht bereuen, weil es ihnen eh wurscht ist. Nicht einmal das Standesamt kann mit ihnen etwas anfangen, da die Leichen im Kapruner Tunnel nicht voneinander zu trennen und zu identifizieren sind. Das erste Menschenrecht – als Individuum, als eigenständige Person überhaupt zu existieren, wenigstens als Verstorbener an*erkannt* zu werden – wird faktisch desavouiert. Schon hier wird Drama als Konflikt, als Entgegensetzung von These und Antithese, als Handlung, als glaubwürdiger Versuch, die Welt zu verändern, negiert. Keine plausiblen Figuren vertreten die Opfer: ein Kind *(In den Alpen)*, das das System verteidigt und wie die Trauerredner von Pech spricht[5]; eine Vielzahl von Helden aus Dreigroschenromanen, die Geißenpeter und die Heidis, Heulsusen, die daherplappern, übrigens nicht wirklich trauern, sowieso einander nicht zuhören und jede Handlung schon in der Entstehung undenkbar machen *(Das Werk)*.

Das Drama, und seine Beweisführung: der Dramentext, sind nicht mehr praktizierbar. Die Helden sind nicht auseinanderzuhalten:

> HELFER [...] Wieso seid ihr alle einer und einer für alle, ich meine ein für allemal hin und weg, aber nicht von der Landschaft, nur von euch selbst? (*In den Alpen*, S. 24),

5 Celan tritt auf, aber kurz.

und die Menschen schon gar nicht wert, in einer Tragödie eine noch so bescheidene Rolle zu spielen:

> DIE GEISSENPETER [... Menschen sind] eh nichts als Handcreme, sie sind die Schmiere, damit auch Gottes Hand nicht rauh wird. (*Das Werk*, S. 117),

da sie in ihrer grotesken, in ihrer absoluten (nicht: satirischen, nicht: gesellschaftlichen) Ausartung selbstredend nicht würdig sind, als Gottes Krone der Schöpfung angesehen zu werden, und eigentlich schon verschwunden sind:

> HÄNSEL [Der Mensch] kann nicht trennen, was so fest zusammengewachsen ist, im Feuer, 155 Menschen zu einer einzigen Person, und von der ist auch nichts mehr übrig. (*Das Werk*, S. 228)

Da ist Satire längst hinter uns, und mit ihr die Gesellschaftskritik, so notwendig sie auch sein mag: Jelineks Vorhaben ist ein kulturphilosophisches geworden. In ihren Dramen (die Bezeichnung gönnt sie ihnen noch, eigentlich: in ihren Stücken) sind keine Figuren mehr, die eine Handlung tragen, das heißt erwägen und ausführen können, da Wirklichkeit unmöglich wiedergegeben werden kann – das wäre eine Anmaßung, vor allem ein Betrug. Nach dem Scheitern des europäischen (aristotelischen) Dramas, das nichts bewirkt hat, keine Verbesserung im Menschen, keinen Fortschritt in der Gesellschaft, kann der Schauspieler keine «wahre» Rolle mehr übernehmen, keine These glaubhaft verteidigen, das Wort nicht mehr verkörpern. Kann er nun kein verkörpertes Sprachrohr einer Menschengruppe mehr sein, so sind Protagonisten und Antagonisten als Träger einer sich sowieso erübrigenden Handlung nicht mehr notwendig, und Jelinek, die schon «Sinn egal» verkündet, darf ruhig hinzufügen: «Körper zwecklos».

Es geht nämlich nicht mehr so sehr darum, gesellschaftskritisch diesen oder jenen bösen Zug unserer Mitmenschen anzuprangern, sondern kulturkritisch ein Weltbild, präziser: ein (genau genommen jahrtausendealtes) männliches, patriarchales Weltbild anzuprangern, das die Bühne als eine Welt versteht, die der Selbstdarstellung und Selbstzelebrierung dient. Daher die bittere Ironie der Autorin – als Werkzeug des philosophischen Zweifelns. Mit dieser Kulturkritik muss eine grundlegende Dramenkritik einhergehen, die Drama eben als Drama – als privilegierte Mitteilungsform menschlichen Bedürfnisses – Lügen straft. Drama be-

hauptet ja von jeher, der Wirklichkeit Herr werden zu können, das Leben gestalten zu wollen, und hat dabei rein totalitär *eine* Lesart (für Jelinek: die patriarchale) als die einzig denkbare erklärt. Dazu gesellt sich auch eine Sprachkritik, die diese Oberlüge denunzieren will, wonach sich der Dramatiker in seinem Selbstverständnis als Demiurgen betrachtet und Gottes Allmacht, so wie sie im tatkräftigen Wort anschaulich wird, für sich beansprucht, als sein höchstpersönliches Verdienst. «Im Anfang war das Wort», heißt es ja, wobei verkündet wird, dass derjenige, der das Wort sein Eigen nennen darf, in allen Menschen seine Untertanen sieht und für sie, das heißt an ihrer statt, über Leben und Tod entscheidet; diese Lüge formuliert Jelinek um und spricht: «Jedes Schaffen ist sinnlos»:

> HEIDI ODER EINE ANDERE HEIDI […] Jedes Schaffen ist sinnlos und das Geschaffene meist auch. Die Natur ist stärker. Stärker als was? Keine Ahnung! (*Das Werk*, S. 124)

Nur: Hier ist kein nihilistisches Glaubensbekenntnis herauszuhören. Die Autorin meint einfach, so kann keine neue Welt entstehen: nicht im Versuch, eine Weltlüge, eine sich als einzig ausgebende Wahrheit, durch eine andere zu ersetzen. Und doch muss eine neue Welt her, eine neue Weltordnung:

> HÄNSEL […] Diese Welt der Herren und der Knechte […], sie ist alt und schwach. Eine neue fordert ihre Rechte? (*Das Werk*, S. 219)

In einer Sackgasse angelangt

Nun ist uns doch zumute, als wären wir in einer Sackgasse angelangt, aus der uns diese Wort-, diese Textfeindlichkeit nicht holen kann (vielleicht sollten wir behutsamer von Kanonfeindlichkeit sprechen).

Sprache behauptet ja, so wie sie traditionsgemäß verstanden wird – als Mittel der Erkenntnis, noch bei Brecht als Mittel der gesellschaftlichen Veränderung –, die Welt mit ihren Gesetzen, ihrer moralischen Rechtfertigung bzw. Illegitimität erklären zu können, die Ordnung der Dinge, ihren Sinn herauszulesen. Sprache hat, wie wir längst wissen, mit

Macht zu tun, mit Machtergreifung, mit Machtausübung, mit Unterdrückung: Sie beseitigt, eliminiert, ebnet ein, erklärt *ein* System als einzig gültig. Gegen dieses herrische Auftreten von Sprache, gegen ihr selbstherrliches Gebaren, gegen ihre Anmaßung, ein für allemal die Wahrheit gesprochen zu haben, richtet sich nun das postdramatische Theater, das das Drama als die große Lüge und den Text als die absolute Mogelei in die Abgründe der ewigen Verdammung jagt und Räume sichert für die Entfaltung der freien Persönlichkeit.

Nun wird Schluss gemacht mit dem Agon als eigentlichem Stoff des Dramas, denn Konflikte lügen, sind schon *per se* Verbrechen, da die Kontrahenten sich als Ziel setzen, eine einzige Lesung der Wahrheit anzuerkennen. Auch der Dialog als schnelle Aufeinanderfolge von Gegenreden wird abgetan, da in ihm sich der Versuch kundtut, den (illusionären) Zweikampf auszutragen bis zum Sieg der einen Partei. These und Antithese sind in dem Sinne jeweils Angriffe, die den anderen eben als anderen nicht dulden, und der Dialog verkommt zum Versuch, die Wahrheit, also die Wirklichkeit für sich allein in Anspruch zu nehmen. Daher Jelineks berühmt-berüchtigte «Sprachflächen»[6], die diese begriffliche Falle vermeiden wollen. Was jetzt als fürs Theater unpassend betrachtet wird, ist die Idee, dass Drama eine klare Beweisführung bedeuten sollte: eindeutig, erhellend, aufschlussreich, wo doch nur Scheinwelten aufgeschlossen werden. Das hat schon vor Jahrzehnten Artaud[7] anprangern wollen: «[...] Lateinisch an [dieser Betrachtungsweise] ist das Bedürfnis, sich um klaren Ausdrucks von Vorstellungen willen der Wörter zu bedienen. Denn für mich sind klare Vorstellungen, auf dem Theater wie anderswo, tote, abgeschlossene Vorstellungen» *(Die Inszenierung und die Metaphysik).*

Auf der Bühne entlarvt sich nämlich auffallend das Wort als Lüge, der Dialog als Betrug. Demgegenüber setzt die Autorin die Dialogizität ihres Redeschwalls. Denn sie spricht tatsächlich den Zuschauer an, setzt eine «Publikumsdramaturgie» (Volker Klotz) neuer Art ein, indem sie

6 Unter «Sprachfläche» ist das bloß Visuelle gemeint. Dieser Begriff ist aber auf der Bühne wenig sinnvoll, zumal – im Regietheater – nicht der Autor, sondern der Regisseur das Wort führt.
7 Alle in diesem Essay angeführten Zitate Artauds stammen aus: Antonin ARTAUD: *Das Theater und sein Double.* Frankfurt/Main: S. Fischer Verlag 1969.

ihren Figuren die Selbstständigkeit des Helden verweigert, den eigentlichen Dialog nicht als Raum der freien Auseinandersetzung anerkennt und die Handlungsstrategie des Protagonisten als Versuch der Machtübernahme verwirft. Die aristotelische Identifikation des Zuschauers mit dem Protagonisten erübrigt sich, da es Letzteren nicht mehr gibt. Das Drama wird so zum kollektiven Ereignis, zumal die Autorin jetzt selber als «Die Autorin» auftritt (so in *Ein Sportstück* und *Das Werk*), also genau genommen eine Figur unter anderen geworden ist. Sie schreibt ja selber: «Meine Prosa ist keine persönliche». So hinterfragt Jelinek nicht nur die Wirklichkeit, sondern auch die Sprache als Mittel, sich die Wirklichkeit anzueignen, und zwar auf radikalste Weise, indem etwa die (Schein)helden unterschiedliche Verbalisierungsformen allegorisieren (etwa den märchenhaften Ton, mit Hänsel und Tretel (sic); die pragmatische Herangehensweise, mit den Rettern; die hilflose Unsicherheit, mit den Müttern, usw.). Der prinzipielle Gebrauch von Zitaten, nicht zur Bereicherung des Textes, sondern als Handlungsersatz, denunziert die Pseudogemeinschaft aller Menschen, die eigentlich von allen, auch von sich selbst, verlassen sind. Es gilt, das Menschliche neu zu fundieren. «Dekonstruktivismus» ist in dem Sinne nicht negativ zu verstehen, nicht nihilistisch, geht es doch darum, Entfremdung aufzudecken, d.i. die Kohärenz der Entfremdung hinter der Inkohärenz der Ereignisse wahrnehmen zu lassen.

Sinngebung

Kann, nachdem die Alleinherrschaft des Textes als die einer Lüge bekämpft wurde, kann nach dieser Sinnzerstörung der Text noch gerettet werden, besser gesagt: belebt werden? Das versucht mit der postdramatischen Praxis das Regietheater. Eingangs wurde schon erwähnt, dass Jelinek, indem sie Hand in Hand mit dem Regisseur durch den Text schreitet, ein neues Gleichgewicht möglich macht, durch diese Allegorisierung des künstlerischen Schaffens eine neue Sinngebung einführt. Text ist nichts Präexistentes mehr, gedruckte Zeichen, eine tote Sprache, die behauptet, das Leben zu umfassen. Dass Autor und Regisseur sich

die Hand geben, zeigt Drama als *work in progress*, als ein Schaffen, das weder Anfang noch Ende hat, zeigt letztendlich, wie Fleischwerdung von Text den Text rettet, wie Theater erst möglich wird.

Dies ist tatsächlich eine Frage der Kulturgeschichte, da das traditionsbewusste Schaffen als von einem männlichen Weltbild abhängig angesehen wird. Figuren aus Volksmärchen, aus Heimatromanen zelebrieren ja das patriarchale Wertesystem: Die Hausmärchen der Gebrüder Grimm bringen den Kindern bei, in Vater, König und Gott die Figur des *pater familias* zu verehren als Kern unserer bürgerlichen Gesellschaft – dies als *ein* mögliches Beispiel. Nicht so aber wird dem Leben ein neuer Sinn, der rettende Sinn, geschenkt, was doch Vorrang haben sollte: «Man muß an einen durch das Theater erneuerten Sinn des Lebens glauben, wo sich der Mensch unerschrocken dessen bemächtigt, was noch nicht ist, und es entsehen läßt» (A. Artaud, *Das Theater und die Kultur*).

Dabei sollte man sich hüten, Artauds Aufforderung, Herr zu werden über das Leben, als neuen Machttraum zu verstehen: Der Mensch ist nicht Kontrolleur, sondern Schöpfer seiner selbst. Wichtig ist es, die ganze Schöpfung bis an deren Ursprung zurückzurollen, das Chaos wachzurufen, das Chaos als der Anfang, wo alles noch möglich ist, nicht nur das Schlimmste, wo nichts schon festgelegt ist auf eine einzige Interpretation, auf eine einzige denkbare Sinngebung, das Chaos als Versprechen, als Leben – ein Versprechen, das Artaud am triftigsten in Worte gefasst hat:

> [Das zeitgenössische Theater ist dekadent, weil es] gebrochen hat mit dem Geist krasser Anarchie, der aller Poesie zugrunde liegt. [...] die Poesie [ist] in dem Maße anarchisch, in dem sie alle Beziehungen zwischen Gegenständen untereinander und von Formen zu ihren Bedeutungen wieder in Frage stellt. Auch ist sie in dem Maße anarchisch, in dem ihr Erscheinen aus einer Unordnung folgt, die uns wieder dem Chaos annähert. (A. Artaud, *Die Inszenierung und die Metaphysik*),

eine Auffassung, die erst recht dem Leben gerecht wird, dem Leben in seiner Dynamik, so wie der Regisseur es entstehen lässt – nicht als toter gedruckter Text: «[...] es gibt einen gleichsam philosophischen Sinn für das der Natur innewohnende Vermögen, sich plötzlich ins Chaos zu stürzen» (A. Artaud, *Über das balinesische Theater*).

Wenn Jelinek auch dem Wort misstraut, so will sie doch das Sprechen als Ursprung wieder ermöglichen, wo noch nichts definitiv fest-

gelegt ist: «das Wort vor den Wörtern» («la Parole d'avant les mots»), um weiter mit Artaud zu sprechen.[8] So, nur so und erst so kann die Autorin weiter sprechen, die noch den Weg sucht, der in sie und aus ihr führt:

> [...] Eine Schriftstellerin wohnt in mir, vielleicht will sie auch mal was sagen, nein?, aber was hier gesagt wird, stammt doch aus ihrem Mund, oder? Na, nicht alles. [...] Ich möchte in mich hineingehen, denn morgen, morgen möchte ich endlich aus mir hinauswandern. [...] (*In den Alpen*, S. 59),

ein verzweifeltes Hoffen, eine rettende Aporie:

> DIE AUTORIN [...] Ich will aber doch auch etwas erfinden und das Wesen des laufenden Wassers damit auf meine Seite bringen. Irgendwen muß ich auf meine Seite bringen. Also, wie wärs mit uns, liebes Wort und liebe Sprache? Sind wir nicht füreinander geschaffen wie das Wasser für den Damm? [...] (*Das Werk*, S. 171)

Also soll das Theater uns vor dem Drama retten, und das Schauspiel, sprich das Regietheater, vom Text, vom Autorentheater, was wieder Artaud auf den Punkt gebracht hat: «Für mich wird das Theater mit seinen Realisationsmöglichkeiten eins, wenn man aus diesen die äußersten poetischen Konsequenzen zieht, und die Realisationsmöglichkeiten des Theaters gehören allesamt dem Bereich der Inszenierung an, diese betrachtet als eine Sprache in Bewegung, als eine Sprache im Raum» (A. Artaud, *Die Inszenierung und die Metaphysik*) – ein Projekt, das für ihn außerhalb des europäischen Dramas Wirklichkeit wurde: «[Die Balinesen] demonstrieren siegreich das absolute Übergewicht des Regisseurs, dessen schöpferische Kraft *die Wörter eliminiert*»[9] (A. Artaud, *Über das balinesische Theater*).

So kann das Fleisch gewordene Wort, von der Allmacht und der Alleinherrschaft des Autors befreit, das Schauspiel wieder auf die Beine bringen. Es kann wieder Kräfte sammeln und Kräfte befreien, während der Probe, auch während der Aufführung, die ja nichts weiter ist als eine zusätzliche, nicht die letzte Probe.

Für Artaud hat die fernöstliche Bühne das Ziel schon erreicht: «[...] das Theater [erlaubt] infolge seines körperlichen Charakters und weil es nach *Ausdruck im Raum*, dem einzig realen nämlich, verlangt, den magischen Mitteln der Kunst und des Wortes in ihrer Gesamtheit eine organi-

8 A. ARTAUD: *Sur le théâtre balinais* (wie Anm. 7).
9 Vom Verfasser hervorgehoben.

sche Entfaltung, gleichsam als erneuerte Exorzismen» *(Das Theater der Grausamkeit [Erstes Manifest])*.

Bei Jelinek sind wir noch im Limbus, zwischen Rettung und Verdammung. Daher die vielen Schatten, Gespenster, Tote in ihrem Werk, die wie die armen Seelen im Hades umherirren; daher die vielen Zitate als die den Toten (und uns Scheinlebendigen) einzig erlaubte Sprache: Wesen im Wartesaal des Lebens. Nur: Mit ihnen, mit diesem Material wird gespielt, werden Spielmöglichkeiten probiert, wird Theater eben Theater, als Verwirklichung des Lebens. Jelinek will den gewöhnlichen dramatischen Stoff abtun, lächerlich machen, bespucken; sie will ihm aber doch Leben einhauchen, eben indem sie mit Lügen Lügen anprangert und mit Sinnlosem Sinn auf die Welt bringt. Verstand nicht Artaud den Dramatiker als Alchemisten, der mit Transsubstantiationen experimentiert? So auch Jelinek: Unvernunft gebiert Vernunft. So macht – jenseits allen Kanons – das unmögliche Spielen das Unmögliche erst recht möglich, macht Wahrheit anschaulich, nicht als einzig möglichen Sinn, sondern als authentischen Raum des Spielens.

In Erwartung der Erlösung führt das Drama, so wie die Frauen in Jelineks Stück *Krankheit oder Moderne Frauen*, ein Vampir-Leben: Weder richtig tot noch echt lebendig erhofft es den Gnadenstoß. Das Drama muss sterben, damit das Theater auferstehen kann:

> Um die Inszenierung, betrachtet nicht als simpler Brechungsgrad eines Textes auf der Bühne, sondern als Ausgangspunkt für jede Bühnenschöpfung, wird sich die typische Theatersprache bilden. Und durch den Einsatz und die Handhabung dieser Sprache wird die alte Dualität von Autor und Regisseur verschwinden; sie wird durch eine Art von alleinigem Schöpfer ersetzt werden, dem die doppelte Verantwortung für Schauspiel und Handlung zufallen wird. (A. Artaud, *Das Theater der Grausamkeit [Erstes Manifest]*)

Auffallend ist, dass Artaud sich hier im Futur ausdrückt: eine Offenbarung eben. Der Theaterschaffende ist keine isolierte Persönlichkeit mehr, und im Stück treten die Träger der Handlung, wie immer diese auch zu verstehen ist, als Chor auf: Gestalten vor der Individuation der Stimmen.

In Erwartung der Erlösung steht Elfriede Jelinek da als der Komtur, als eine Erinnye, immerhin als eine Instanz, die tatsächlich *da* ist, ein Halt, keine sanfte, tröstende, beschwichtigende Heilige Mutter zwar,

aber auch keine Anführerin des Totentanzes, was Susanne Böhmisch[10] so zusammenfasst:

> [Der Todestrieb ist] bei Artaud noch ganz nietzscheanisch als Lebenstrieb erkennbar, wird aber bei Jelinek als patriarchaler Todestrieb entlarvt! [...] Andererseits betont sie aber sehr wohl, dass über diese extreme Künstlichkeit doch so etwas wie eine extreme Wirklichkeit, die so nie dargestellt wird, da es sie so nie gibt, entstehe. Wären wir also nach all den Schleifen doch wieder beim Leben?

Im Gegensatz jedoch zu Artaud, der eine religiös gefärbte Welt der Magie heraufbeschwört und das Böse und die Gewalt als Triebfedern anerkennt, in denen sich die höhere Welt der Poesie offenbart, denunziert Jelinek die Gewalt als systemimmanente Äußerung der patriarchalen, liberalistischen, bürgerlichen Gesellschaft. Ihr Hass gegen sie gibt ihr die Kraft und die Energie, diese falsche Ordnung (und ihre ästhetische Entsprechung: das Drama) von sich abzuschütteln.

Noch irren Gespenster umher, noch ist das (noch zu befreiende) Wort nicht (wieder) Fleisch geworden. Die Fleischwerdung erfolgt ja am Tag des Jüngsten Gerichts, hier eines irdischen Jüngsten Gerichts, welches einen absoluten Neuanfang bedeuten soll: «Die Grammatik dieser neuen Sprache bleibt noch zu finden» (A. Artaud, *Briefe über die Sprache [Zweiter Brief]*).

Nicht nur bei Artaud, auch bei Jelinek ist Theater erst möglich, wenn eine andere Kultur die Menschen zusammenbringt:

> DIE Autorin [...] Ich habe keinen Schlüssel dafür, ich habe ja nicht einmal den Schlüssel für mich selbst. [...] Keine Ahnung. Immer wenn ich keine Ahnung habe, nenne ich den modernen Menschen, von dem ich nur weiß, daß er anders ist als ich. Hoffentlich. [...] (*Das Werk*, S. 170)

10 Wie Anm. 1.

Le théâtre d'Elfriede Jelinek ou la mise à l'épreuve de la scène

Marielle SILHOUETTE, Université Paris IV (Sorbonne)

Le théâtre en question

Dans un essai intitulé *Ich möchte seicht sein* (1983)[1], Jelinek déclare que les «comédiens ont tendance à être faux tandis que leurs spectateurs sont authentiques», car «seuls les observateurs que nous sommes sont utiles, les comédiens non».[2] Il faut donc contrecarrer l'accès des comédiens à l'être et à la vie, faire d'eux les porte-voix d'une langue qui n'est pas d'eux, mais qui parle par eux: «Sie sprechen, was sie sonst nicht sprechen. Es spricht aus ihnen. Sie haben kein Ich, sondern sie sind alle Es. Auch im Freudschen Sinn».[3] Cette conception signifie plus largement chez elle le refus catégorique d'une dramaturgie de l'illusion et de l'identification, d'un mode de représentation donnant vie à des personnages dans une réalité recréée. Elle est aussi le fruit d'une considération sociale et historique selon laquelle l'individu n'existe plus, que toute croyance en l'action individuelle est une illusion.[4] Or, comme elle montre dans son essai *Die*

1 Elfriede JELINEK: «Ich möchte seicht sein». In: Christa GÜRTLER (éd.): *Gegen den schönen Schein. Texte zu Elfriede Jelinek*. Francfort/Main 1990, pp. 157-160.
2 *Ibid*, p. 158: «Die Schauspieler haben die Tendenz, falsch zu sein, während ihre Zuschauer echt sind. Wir Zuseher sind nämlich nötig, die Schauspieler nicht».
3 Elfriede JELINEK: «Ich will kein Theater. Ich will ein anderes Theater». In: Anke ROEDER (éd.): *Autorinnen: Herausforderungen an das Theater*. Francfort/Main 1989, pp. 141-157, p. 151.
4 Barbara ALMS (éd.): «Elfriede Jelinek im Gespräch». In: *Blauer Streusand*. Francfort/Main 1987, p. 41: «Jeder, der glaubt, noch individuell handeln zu können, unterliegt einem grundlegenden Irrtum, mein ich. Man kann Personen ja eigentlich nur noch als Zombies oder als Typenträger oder als Bedeutungsträger oder, wie man sie nennen will, darstellen, aber nicht als reale Menschen mit Freud und Leid und das ganze Käse, das ist vorbei, ein für allemal».

endlose Unschuldigkeit (1970)[5], cette illusion est entretenue par une idéologie et une organisation capitalistes de la société. Reprenant la démonstration de Roland Barthes dans ses *Mythologies* (1957)[6], elle la dénonce comme un mythe, autrement dit comme une construction se donnant comme naturelle alors qu'elle est historiquement et idéologiquement fondée. Ce constat a des implications esthétiques fortes qui dépassent les catégories du théâtre postdramatique même si les drames de Jelinek partagent avec lui le démantèlement de la fable, du personnage et de l'imitation de la réalité. Car le mythe social rejoint la notion de mythe au théâtre dont Jelinek s'emploie à démonter les mécanismes et à exposer la construction pour mieux en dénoncer les implications politiques, idéologiques et sociales. Ainsi la trilogie *In den Alpen* (2002)[7] recrée-t-elle de façon artificielle l'architecture pyramidale de l'ancien drame, systématisée par Gustav Freytag dans sa *Technique du drame* (*Die Technik des Dramas*, 1863), avec montée, pic, chute et catastrophe, le schéma reproduisant de façon spéculaire celui des montagnes de nature et d'histoire que Jelinek s'emploie à dégager (entbergen). Car, comme elle le déclare dans son essai *Ich schlage sozusagen mit der Axt drein* (1984), elle «croit au théâtre en tant que *medium* politique».[8] Elle rejoint de ce point de vue la ligne dégagée par Emmanuel Béhague[9] d'un théâtre politique contemporain qui «réexamine les catégories-mêmes de la représentation, à la fois comme fait social et comme mode de construction signifiante du monde par le sujet».[10] Ce nouveau théâtre, poursuit-il, se développe comme un théâtre politique de la perception «à travers la re-

5 Elfriede JELINEK: «Die endlose Unschuldigkeit». In: *Die endlose Unschuldigkeit. Prosa – Hörspiel – Essay*. Munich 1980, pp. 49-82.
6 Roland BARTHES: *Mythologies*. Paris 1957.
7 Elfriede JELINEK: *In den Alpen*. Drei Dramen. Berlin 2002.
8 Elfriede JELINEK: «Ich schlage sozusagen mit der Axt drein». In: *Theaterzeitschrift. Hefte für Theatertheorie und -praxis*. Edité par le Verein zur Erforschung theatraler Verkehrsformen, Cahier n° 7, printemps 1984, Berlin, pp. 14-16, p. 16: «Ich glaube an das Theater als ein politisches Medium».
9 Emmanuel BÉHAGUE: *Le Théâtre dans le réel. Formes d'un théâtre politique allemand après la réunification (1990-2000)*. Strasbourg 2006.
 Hans-Thies LEHMANN: *Postdramatisches Theater*. Francfort/Main 1999, p. 469: «Politik des Theaters ist Wahrnehmungspolitik».
10 Emmanuel BÉHAGUE (cf. note 9), p. 301.

mise en cause de son propre fonctionnement formel, la problématisation du rapport entre le sujet et un donné empirique désormais irrémédiablement relatif, à la différence de la notion stable de «réalité»»[11]. Cette interprétation se justifie pleinement pour le théâtre de Jelinek, elle est liée chez elle à une réflexion sur l'image et la perspective, la profondeur et les modes de réception engageant la vue et l'ouïe comme le fait le *medium* télévisuel.

Une radio lumineuse

Dans *Sinn egal. Körper zwecklos* (1997)[12], elle réfléchit d'ailleurs au *medium* théâtral par le biais de la télévision, compare l'avènement théâtral à une main que l'on poserait sur l'antenne d'un poste de télévision défectueux pour rechercher l'image et le son, la main ôtée ayant pour conséquence de couper les deux.[13] Ainsi comme la télévision fait entrer dans les foyers des contrées lointaines, «des forêts vierges, des déserts, de l'extra-terrestre»[14], le comédien recrée un monde dont l'immédiate présence est pourtant une illusion absolue. Il s'agit donc d'évacuer toute matérialité de ce corps et de le charger en langues et en mots. Car le théâtre a une histoire ancienne qui remonte au culte des morts, c'est un lieu peuplé, dit-elle, de «fantômes du logis, d'étrangers, d'esprits»[15] et d'auteurs morts (elle cite Heidegger, Shakespeare, Kleist) dont des

11 *Ibid.*
12 Elfriede JELINEK: «Sinn egal. Körper zwecklos». In: *Stecken, Stab und Stangl. Raststätte oder sie machen's alle. Wolken. Heim. Neue Theaterstücke.* Reinbek bei Hamburg 1997, pp. 7-13.
13 *Ibid.*, p. 11: «Und dann der Engelssturz: Bild unlesbar, Ton unhörbar schlecht! Ich nichts wie hin, und ich muß die ganze Zeit über die Antenne in meiner Hand halten, damit ich überhaupt etwas sehe und höre. Ja, das Sehen und Hören, das kann ich beschwören, vergehen mir sofort, wenn ich die Antenne wieder loslasse! Sie verstehen es jetzt? Gut».
14 *Ibid.*, p. 11: «Urwälder, Wüsten, Außerirdisches».
15 *Ibid.*, p. 8: «Gespenstische Hauswesen, Fremde, Geister».

bribes de textes sont restées accrochées aux lèvres des comédiens.[16] L'intertextualité revendiquée est donc immédiatement associée aux morts et aux esprits qui hantent le théâtre, elle est à mille lieues du jeu postmoderne avec les citations sur le mode du *anything goes*. La langue ne saurait devenir un simple costume, elle doit au contraire rester dessous, sans «s'imposer, sans pointer son nez sous le costume».[17] Cette proposition étonnera certainement tout lecteur de ses pièces littéralement submergé par la langue comme si les digues du barrage de Kaprun rompaient et déversaient les km³ d'eau stockée. Mais l'idée centrale est bien plutôt celle d'une langue gardant son habillage, ses différents costumes dans la société et restant à la surface pour craqueler le caractère faussement lisse des prétendues évidences. Si le théâtre est un *medium* politique, ce n'est pas dans le sens d'un message univoque qu'il aurait à délivrer ni d'une conception nouvelle et organisée de la société. Le politique, encore une fois, concerne les modes de perception les plus sollicités dans nos sociétés, la vue et l'ouïe et il engage l'image parlante. Or, pour Jelinek, la langue ne saurait devenir à la fois objet et sujet de la représentation, donc prendre l'habit et la place du corps. Elle envahit l'espace de la scène et inonde le spectateur sans diffuser pour autant des informations immédiatement utiles dans une économie du texte par ailleurs constamment interrogée. Cette langue remet en question, en le reconstruisant, l'écran esthétique de l'image dans sa diffusion massive par la télévision, la vidéo, etc., écran qui fait précisément écran à la recherche de vérité. Jelinek reproduit le flux incessant des mots et des paroles, mais refuse de l'associer à une image signifiante, adéquate ou illustrative. Elle déclare ainsi dans *Ich will kein Theater. Ich will ein anderes Theater*: «Der Zuschauer soll auf der Bühne nicht sehen, was er hört. Die Disparatheit von Gebärde, Bild und Sprechen öffnet die Möglichkeit des freien Assoziierens».[18]

16 *Ibid.*, p. 8: «Diese Frauen und Männer, denen noch Fetzen von Heidegger, Shakespeare, Kleist, egal wem, aus den Mundwinkeln hängen, wo sie sich unter anderem Namen, selbstverständlich sehr oft dem meinen, vergeblich zu verstecken suchen.»
17 *Ibid.*, p. 8: «Ich will aber, daß die Schauspieler etwas ganz anderes tun. Ich will, daß die Sprache kein Kleid ist, sondern unter dem Kleid bleibt. Da ist, aber sich nicht vordrängt, nicht vorschaut unter dem Kleid».
18 Elfriede JELINEK (cf. note 3), p. 153.

Le théâtre d'Elfriede Jelinek ou la mise à l'épreuve de la scène 115

Association libre, le «Ça parle» des comédiens: la langue empruntée à la psychanalyse renvoie bien à cette idée fondamentale d'un théâtre transformé en une sorte de radio lumineuse, en un lieu où, dissociés, langue, image et geste peuvent ouvrir des sens nouveaux dans la masse des informations et des bruits du quotidien. L'écoute flottante que ne gêne plus l'activité du regard est ainsi libérée pour atteindre, au-delà de la saturation de l'information et de l'image au quotidien, de nouvelles associations, des prises de distance par rapport aux prétendues évidences, aux clichés, stéréotypes, etc. Cette saturation passe dans ce théâtre par le combat et le conflit avec le lecteur, le metteur en scène et le spectateur. Agacement, fureur, colère: la dimension première de ce théâtre est agonale comme le rappelle le metteur en scène Nicolas Stemann dans son texte paru cette année dans le numéro spécial de *Theater der Zeit* consacré à Jelinek[19]: «Man kann es gar nicht genug sagen: Sie nerven, die Texte! [...] Ihre Texte sind Killerkommandos [...] Ist man zu skrupulös oder nachgiebig dem Texte gegenüber, macht er einen platt, der Text: Nerven tut er sowieso!»[20] Ce théâtre du texte n'emprunte donc rien à Artaud et à son théâtre de la cruauté si ce n'est la rage et la violence à l'égard de l'ancien et de l'existant.

Dans ce théâtre, le spectateur se voit confronté à une tension constante entre parole et image, entre ouïe et vue, statisme de l'image et déferlement des sons. Téléphage, Jelinek connaît trop les effets déréalisants de l'image, l'irréel de deux tours attaquées par des avions traverse d'ailleurs la trilogie. Associée au mouvement, l'image risque à tout moment de faire croire à son immédiate présence, de s'imposer comme une évidence. Le recours aux *stasima* (chants statiques) du chœur grec, transposés ici en une suite de monologues, permet de renvoyer l'action dans l'avant ou l'après du texte et de figer ainsi la scène en tableaux peuplés d'«au-

19 Nicolas STEMANN: «Das ist mir sowas von egal! Wie kann man machen sollen, was man will? – Über die Paradoxie, Elfriede Jelineks Theatertexte zu inszenieren». In: Brigitte LANDES (éd.): *Stets das Ihre. Elfriede Jelinek. Theater der Zeit.* Arbeitsbuch 2006, pp. 62-68.
20 *Ibid.*, p. 62.

tistes»[21] dans une représentation différée. Le théâtre de Jelinek revient en creux sur les *media* et la notion de médiation par le perpétuel décalage opéré entre le personnage et la langue, la langue et le sens, le texte et le spectateur. Il s'agit de placer sans cesse théâtre, langue et spectateur à l'écart, donc dans un décalage par rapport au *medium* et au réel. De ce point de vue, Jelinek est dans la lignée de Brecht par une même conviction d'une non-évidence du réel même si elle refuse le message politique, trop univoque à son goût.

Même s'il est constamment question de vérité à chercher sous la surface, cette conception néo-platonicienne de l'image, facteur d'illusion, de tromperie et de mensonge, ne fonde pas une croyance en un royaume de l'Idée et encore moins de l'Etre heideggerien dont elle dénonce constamment le dévoiement idéologique. Comme elle le dit dans une variation des vers de Hölderlin lors de son discours prononcé en différé pour la remise du prix Nobel en 2004, il n'y a rien que fonderaient les poètes, car ce qui reste, dit-elle, est «parti à jamais».[22]

La surface profonde

C'est bien dans cette dimension de surface profonde que la mise en scène de drames de Jelinek s'avère une véritable gageure. Car si la matérialité du corps et sa profondeur sont écartées, ce dernier devenant un moyen et non une fin, la langue se voit chargée à elle seule d'occuper l'espace théâtral, se bornant à un à-plat des mots sans recréer la profondeur du caractère ou le déploiement de la fable. Le texte dramatique est alors constamment à la frontière de l'allocution, de l'incantation, de la déclamation à valeur rituelle et magique, de l'agression imprécatoire,

21 Stefanie CARP: «Die Entweihung der heiligen Zonen. Aktualisierte Rede zur Verleihung des Heinrich-Heine-Preises an Elfriede Jelinek im Jahr 2002». In: *Stets das Ihre* (note 19), pp. 48-52, p. 50: «Insofern sind alle [Personen] Autisten».
22 Elfriede JELINEK: «Im Abseits (Nobelvorlesung)». In: Pia JANKE: *Literaturnobelpreis Elfriede Jelinek*, Vienne 2005, pp. 227-238, p. 238: «Was aber bleibt, stiften nicht die Dichter. Was bleibt, ist fort [...] Was bleiben soll, ist immer fort. Es ist jedenfalls nicht da. Was bleibt einem also übrig».

voire agonale ou du pur récit. Les bribes de dialogues ponctués, dans notre trilogie, par les adresses fictives à l'autre ne seraient plus que le pâle reflet d'un lien entre les hommes sans même parler d'une interaction, elle-même renvoyée à un avant de la scène, un ailleurs en tout cas. S'il y a en effet reprise du *Zeitstück* – un événement de la réalité (ici l'incident de Kaprun) comme moteur de la fable[23] –, la réalité est renvoyée à un avant de la représentation. Les personnages qui en sont issus sont des morts-vivants ou des allégories de l'écrivain, des types issus du roman de Johanna Spyri, *Heidi* ou des métaphores caricaturales des montagnes et de l'imaginaire qui leur est lié, des personnages de conte ou des mères, etc. Autrement dit, ils sont tous des signifiants à valeur déréalisante permettant d'élargir constamment la perspective par l'accumulation des références historiques, sociales et littéraires et de déployer l'histoire du XXe siècle en lien avec notre histoire récente. Le théâtre de Jelinek s'emploie à une figuration sans image afin d'interroger fortement notre rapport à l'image et les modalités de notre imaginaire individuel et collectif.

Le théâtre des morts et des vivants

La thématique des morts-vivants et le recours au théâtre grec (ici les *Troyennes* d'Euripide dans *Das Werk*) permettent de dépasser la difficulté liée à la représentation, à cette interrogation constante sur l'image et ses modes de réception. Les morts-vivants sont l'arme la plus efficace contre le personnage dramatique. En plaçant le spectateur au-delà ou en deçà du réel, ces derniers autorisent ce décalage que Jelinek revendique pour l'écrivain comme pour la langue. Dès le début de *In den Alpen*[24], le spectateur est propulsé dans l'histoire récente et interpellé en tant qu'être vivant et surtout en tant qu'être politique. Les premiers mots du/des secouristes: «Ihr schläfrigen Kinder, legt euch hin!»[25] engagent explicitement la référence au théâtre grec et placent le texte dans l'ordre du deuil

23 On pense à la pièce de Ö. v. HORVATH, *Le Funiculaire* (*Die Bergbahn*, 1929).
24 Elfriede JELINEK: *In den Alpen*. In: *In den Alpen*. Drei Dramen (note 7).
25 *Ibid.*, p. 8.

et de la plainte. Mais la double adresse suivante va aux victimes d'une part et aux spectateurs d'autre part, aux contemporains vivants de la catastrophe, heureux et malheureux, placés face à leurs «parents» *(Angehörige)*[26]: parents dans la vie et dans la mort, parents autrichiens, parents antisémites, parents sportifs suicidaires, parents piégés par la consommation capitaliste, etc. Nous sommes face à notre histoire, le théâtre se donne, après celui d'Euripide, comme *medium* d'élaboration du récit national, sur le même mode critique.[27] Un procédé d'exposition similaire est utilisé dans la première didascalie de *Das Werk*[28]: les auteurs des différentes constructions – la construction musicale de la belle nature avec Schubert et Müller, idéologique du travailleur et du guerrier avec Jünger, de l'homme faustien de la technique avec Spengler, de l'histoire de Kaprun envisagée comme un succès avec Clemens M. Hutter, la construction théâtrale avec Euripide et historique avec Margit Reiter et l'étude de l'antisémitisme –, tous ces personnages se présentent devant le rideau alors qu'ils n'apparaissent pas comme rôles, mais empruntent les voix des autres pour s'exprimer.

Nicolas Stemann et *Das Werk* au Burgtheater en 2003

Dans la mise en scène de Nicolas Stemann créée à l'Akademie-Theater (Burgtheater) en 2003, cette première didascalie était complètement ignorée. L'acteur jouant les Geißenpeter apparaissait, son texte à la main qu'il lisait, puis débitait de plus en plus vite. Le ton était ainsi donné et la dimension agonale soulignée. Stemann faisait figurer de prime abord le combat du metteur en scène et du comédien avec le texte, le mode d'écriture de Jelinek se voyait ainsi mis à distance et le spectateur, averti, devenait complice du metteur en scène par delà le texte et son intention.

26 *Ibid.*, p. 8: «Und Sie, die übrigen, denen der Schreck noch im Gesicht hängt, schämen Sie sich nicht Ihrer Tränen und nicht Ihrer Fröhlichkeit. Wir sind bei Ihren Angehörigen».
27 *Les Troyennes* ont été écrites contre la guerre et contre l'esprit de conquête alors qu'Athènes partait à l'assaut de la Sicile.
28 Elfriede JELINEK: *Das Werk*. In: *In den Alpen* (note 7), p. 91.

La mise à distance risquait à tout moment de verser dans la parodie et le grotesque. Les coupes claires réalisées dans le texte permettaient toutefois de dégager la ligne autrichienne du récit national en vérité qui devenait du même coup de pure dénonciation. Dégagées des blocs textuels, les phrases censées affleurer à l'origine au détour des vagues, perdaient du même coup de leur impact en livrant immédiatement leur sens. La scène, fortement travaillée et occupée à l'avant par l'adresse au public, s'ouvrait, dans le deuxième tableau, bordée côté cour et côté jardin de deux lignes de machines à laver. Le double renvoi à l'eau de la centrale et du barrage sous la forme d'un bassin central dans lequel pataugeaient les comédiens, et au processus de blanchiment, voire d'essorage de l'histoire, permettait de figurer l'espace de la rétention, du refoulement et du stockage de la mémoire dont une partie aurait lâché sur scène. Anoraks, tenues de ski, bonnets: la référence à la montagne et aux Alpes sportives était figurée par les Geißenpeter et les Heidi, ces dernières doublant par leurs tresses le scalp de Jelinek que les comédiens se renvoyaient ou jetaient à terre furieusement. La citation de la *Heimat* était soutenue de surcroît par les extraits du *Heimatfilm Das Lied von Kaprun* (*Das Lied der Hohen Tauern*, 1955) d'Anton Kutter et par des images de funiculaire. Un seul et même personnage, traversant le plateau dans une cabine portative, puis en tenue de gala et, enfin, déguisé en mère dans l'épilogue, représentait la citation musicale schubertienne ou plutôt son adaptation. La scène centrale des travailleurs de Kaprun, des victimes de la construction de la centrale, formait le pic théâtral axé autour de la culpabilité et organisait par contrecoup une scène dans laquelle accessoires, comédiens et texte traînaient de façon de plus en plus anarchique. Remplaçant les machines à laver de l'histoire, les morts-vivants encadraient le plateau, enfermés dans des vitrines comme pétrifiés dans les congères de l'histoire, dans des blocs de séparation étanches par rapport au réel. Le bourdonnement qu'ils émettaient, les récits entremêlés et inaudibles, lointains et sourds du passé faisaient place à un brouhaha agressif quand ils sortaient de leurs cages. Pour les comédiens, il n'était plus question alors d'appeler à la paix par une allocution bien sentie à l'adresse des travailleurs, plus question non plus pour eux d'espérer recueillir les applaudissements à bon compte par une prestation de pure démagogie. La réconciliation des faux vivants (les comédiens) et des morts-vivants

n'avait pas lieu, le passé resurgissait avec une violence physique à la mesure du refoulement dont il avait fait l'objet. Il ne restait plus aux comédiens qu'à se tourner vers le public et à chercher l'approbation et le secours des vivants à défaut de les trouver chez les morts-vivants. Le face-à-face des vivants dans la salle et du chœur des travailleurs, indécis et menaçant dans un premier temps, était différé dans son mode agonal, la lutte et le corps à corps avaient lieu sur le mode faussement pacifié et différé là encore du chant *Bergheimat du* qu'entonnaient les 44 membres du chœur d'hommes d'Atzgerdorf *(Atzgerdorfer Männergesangsverein).* Le public passait ainsi sans transition du brouhaha, de la violence sonore à l'extrême harmonie, du discours syndicaliste à la nature pacifiée, au chant de la nature. L'effet d'étrangeté était ainsi maximal, l'association de la belle nature et de l'histoire pleinement réalisée. La fin impossible était assurée par le combat de la musique, portée par un chœur de mères (deux hommes en *Dirndl*), et de l'écrivaine, exaspérée par l'antienne et réagissant à la torture par des «assez!» *(«aus»)* répétés, mais vains. Enfin, les comédiens, chassés entre-temps définitivement du plateau, traversaient la salle et fermaient les portes du théâtre, enfermant les spectateurs sur un «aus» menaçant et libératoire dans une ouverture et une fermeture simultanées de l'espace théâtral.

Christoph Marthaler et *In den Alpen* à Zurich en 2002

En comparaison, la mise en scène de *In den Alpen* par Christoph Marthaler, créée en novembre 2002 à Zurich en coproduction avec les Münchner Kammerspiele, relevait le défi posé par l'amplitude du texte et en proposait une version presqu'*in extenso*. Mais d'une certaine façon, C. Marthaler recourait, comme N. Stemann, à la figuration réaliste et ne sortait pas du dilemme posé par le corps du comédien. On voyait donc dès la première scène les morts-vivants en anorak, chaussures de ski ou chemise de nuit, figés sur un plateau séparé à l'horizontale par deux rangées de trois tables disposées face au public. Un secouriste passait entre eux, ramassant les morceaux épars des victimes dans des sacs en plastique qu'il numérotait ensuite. L'incendie n'était pas figuré, la seule réfé-

rence implicite était l'étincelle produite par le briquet du secouriste qui faisait se plier en deux les victimes. Le dallage du plateau et les rails centraux renvoyaient clairement à la montagne et au travail de construction de la centrale comme au funiculaire, Mais ils évoquaient aussi fortement les camps de la mort, les pierres et les dalles dont parlait Paul Celan dans l'*Entretien dans la montagne* (*Gespräch im Gebirg*, 1959) et le poème *Sprachgitter* (1959-1960).[29] Les morts-vivants se mettaient alors littéralement à table face au public et, après un temps d'attente, ils entonnaient un chœur des montagnes. A ce chœur venaient s'ajouter les paroles *kitsch* du tube chanté par Costa Coralis: «Das Leben ist schön, wie es ist. Wir lieben die Flüsse, die Berge, das Meer», puis la belle harmonie se craquelait et les morts-vivants se mettaient à évoluer dans l'espace, chacun cherchant à s'approprier un sac, les restes d'un parent ou d'un proche. Dans la deuxième sous-partie, avec l'apparition de l'homme Celan, les sacs servaient de projectiles que les morts-vivants jetaient au visage du Juif de la *Shoah*, la scène se transformant ainsi en lieu de combat des morts entre eux, sous les yeux des vivants dans la salle. L'histoire se voyait ainsi mise en balance et le spectateur chargé non seulement de renouer les fils du passé, mais de réenvisager l'accident au regard de la *Shoah*.

Einar Schleef et *Ein Sportstück* au Burgtheater en 1998

Dans la mise en scène de *Ein Sportstück* par Einar Schleef en 1998 au Burgtheater, le texte était non seulement repris dans son intégralité, mais Schleef intégrait également des éléments d'autres pièces *(Faust, Penthesilea, Elektra)* et réservait des tableaux entiers à la chorégraphie des chœurs. L'anecdote est connue: à 23h, après plus de cinq heures de représentation, Claus Peymann, alors directeur du Burgtheater, demanda au metteur en scène de respecter les horaires syndicaux. Schleef, à genoux, supplia, jura de raccourcir la représentation à l'avenir et de prendre en charge les dépassements. Le spectacle put continuer, dura près de 9

29 «Die Fliesen. Darauf./ dicht beieinander, die beiden/herzgrauen Lachen./ zwei/ Mundvoll Schweigen».

heures, sept heures dans la version abrégée. La représentation-fleuve soutenue par plus de cent comédiens se déployait sur une scène abstraite, épurée et très fortement géométrisée par un escalier à la Jessner. Les personnages individuels apparaissaient en costumes empruntés à différentes époques ou imaginaires, les femmes étaient affublées de coiffes invraisemblables, les héros grecs juchés sur des cothurnes à semelles compensées et la chorégraphie visait constamment à déréaliser et à décaler costume et personnage. Les scènes de chœur alternaient les différents types analysés par Ulrike Haß dans son article[30]: série, corps-objet *(Dingkörper)* et corps-chœur *(Chor-Körper)*. Dans son ouvrage *Droge Faust Parsifal*[31], Einar Schleef associait le théâtre à une drogue, renvoyant ainsi à la dimension cultuelle, à la communion autour de la victime sacrificielle. Si, dans le théâtre occidental, le caractère était né de la dissociation progressive du protagoniste et du chœur, il s'agissait de revenir aujourd'hui, au regard des phénomènes de masse, aux origines de la représentation et au chœur. La libération du collectif par le sacrifice de la victime expiatoire était le paradigme central dans la réflexion sur le sport comme phénomène de masse. Dans cette pièce, Jelinek l'associait à une forme moderne de guerre dans laquelle elle voyait en creux les germes du fascisme. Du chœur antique au chœur des sportifs, du chœur fasciste figurant en palier les messes nationales-socialistes au chœur des femmes en costume rococo, tous les modes de chœur étaient ici déployés dans une égale perfection de la diction: de la scansion au récit, de la menace à l'anéantissement de l'individu dans le mouvement du collectif, la scène se transformait, de lieu d'évocation des morts, en salle d'entraînement, en terrain de football même. On renverra, en guise de conclusion, à la

30 Ulrike HASS: *Sinn egal. Körper zwecklos.* Anmerkungen zur Figur des Chors bei Elfriede Jelinek anläßlich Einar Schleefs Inszenierung von *Ein Sportstück.* In: *Elfriede Jelinek, Text+Kritik.* Zeitschrift für Literatur. Edité par Heinz Ludwig ARNOLD. VIII/99, n° 117, août 1999, pp. 51-61.
31 Einar SCHLEEF: *Droge Faust Parsifal*, Francfort/Main 1997, p. 7: «Die vom Chor-Gedanken ausgehenden Stücke verbindet ein Thema, die Droge. Ihre Definition und rituelle Einnahme in Gruppe. Grob gesagt, wird die Droge notwendig, um eine gesellschaftliche Utopie zu entwickeln, ihren Einflußbereich aufrecht zu erhalten, folglich die Zahl ihrer Konsumenten zu erhöhen. Dabei beruft sich die von den deutschen Autoren verwendete Drogeneinnahme auf die erste ‹chorische› Drogeneinnahme unseres Kulturkreises: Das ist mein Leib. Das ist mein Blut.»

scène où le chœur grec, en espalier et en déploration face au public, restait près de cinq minutes en silence. Les toux et les applaudissements dans la salle n'attestaient pas seulement la gêne, elles montraient à quel point Schleef atteignait ici un point-limite par cette image figée et ce son absent. Il donnait ainsi une idée de cet autre théâtre recherché par Elfriede Jelinek, un théâtre médiatisé de part en part.

I. Processus textuels et mémoriels chez Elfriede Jelinek

Text- und Gedächtnisprozesse bei Elfriede Jelinek

3. Processus textuel, intertextuel et idéologique
Textprozess, Intertextualität und Ideologie

Der Mythos Kaprun in *In den Alpen* und *Das Werk*

Pia JANKE, Universität Wien

Am 27. Oktober 2004, also drei Wochen nach der Zuerkennung des Literaturnobelpreises an Elfriede Jelinek, läutete bei mir das Telefon. Eine Frau Dr. Karin Stieldorf, die mir völlig unbekannt war, meldete sich: sie wäre die Mutter eines Opfers des Kapruner Seilbahnunglücks und ihr Mann Anwalt, der in dieser Sache Einiges unternommen hätte. Sie verwies mich auf eine Homepage mit dem Titel «Info-Plattform zur Tunnelkatastrophe vom 11. November 2000»[1], die sie und ihr Mann initiiert hätten. Der vierte Jahrestag der Katastrophe stünde unmittelbar bevor, und sie würde gerne dem offiziellen Gedenk-Festakt mit Landeshauptmann, Bürgermeister und weiteren Honoratioren eine andere Feier entgegensetzen, die auch wirklich im Sinne der Opfer und deren Angehörigen wäre. Ihre Frage an mich war, ob ich eventuell eine Lesung mit Elfriede Jelinek in Kaprun für diesen Tag vermitteln könnte, oder, wenn das nicht möglich wäre, ob Elfriede Jelinek vielleicht ein paar Grußworte übermitteln würde. Frau Stieldorf klang sehr mitgenommen.

Eine Initiative hatte sich also formiert, die dem offiziellen, staatlichen und medialen Umgang mit der Seilbahnkatastrophe, ihren Opfern und Angehörigen eine andere Form der öffentlichen Präsenz entgegensetzen wollte und deren Anliegen es war, als Forum des Gedenkens, des Informationsaustausches und des gemeinsamen Auftretens gegenüber den Behörden zu wirken.

Besucht man die offiziellen Homepages der Gemeinde Kaprun, der Tauerntouristik und der Gletscherbahnen Kaprun AG, so sucht man nach Informationen über das Unglück, das mittlerweile sechs Jahre her ist, vergeblich. Ganz im Gegenteil: Anfang November 2006, also unmittelbar vor dem sechsten Jahrestag der Seilbahnkatastrophe, lud die Home-

[1] http://www.kaprun-tunnelkatastrophe.at, 7.11.2006.

page der Gletscherbahnen Kaprun AG auf ihrer ersten Seite mit folgenden Worten zum «white start gletscher weekend» ein:

> Starten Sie in einen prachtvollen Winter 2006/07. Ein weißes Wochenende zum Saisonkartenauftakt am 18. und 19. November 2006 mit einem buntem [sic] Programm wartet auf Sie: Gratis Tests der neuesten Helme, Handschuhe und New School Skis, New School Intro, Musik und vieles mehr...[2]

Und auf der ersten Seite der Homepage der Salzburger Gemeinde Kaprun war Ende November 2006 zu lesen:

> Weiß funkelt der erste Pulverschnee am Kitzsteinhorn ins Tal. 30 cm kristallklarer Schnee sind bereits gefallen. Neben den Seilbahnen sind die Magnetköpfllifte, der Keeslift und die Kitzlifte in voller Länge in Betrieb. Einsteigen, abheben und eintauchen in den ersten Schnee...[3]

Das Interesse der Kapruner Gletscherbahn-Betreiber wie auch der Gemeinde Kaprun ist es also heute primär, mit dem Verweis auf Sportmöglichkeiten, Fun und Entertainment die Tourismuswirtschaft anzukurbeln. Kaprun und seine unmittelbare Umgebung, das zu den Hohen Tauern gehörende Kitzsteinhorn mit seinem Gletscher-Schigebiet und die Hochgebirgsstauseen beim Tauernkraftwerk Kaprun, werden als Urlaubsparadies für Sommer und Winter angepriesen, als Erlebniswelt für den Schisport und als «faszinierende Reise in das Gebirge».[4] Das liest man jedenfalls auf der Homepage der Tauerntouristik GmbH über das Ausflugsziel Tauernkraftwerk. «Die frische Luft, das Grün der Almen, das türkise Wasser der Stauseen und die Gletscher der Hohen Tauern sind intensive Eindrücke.»[5], wird hier versprochen, und man wird eingeladen ins Museum «Erlebniswelt Strom & Eis» direkt beim Tauernkraftwerk, das die «Zusammenhänge von Natur und Technik in der sensiblen Hochgebirgsregion» veranschaulichen und über die «wechselvolle Geschichte des Kraftwerkes» bis zu seiner «Fertigstellung in den 50er Jahren» informieren würde, «einer Zeit, als Österreich stolze 26 Autobahn-

2 http://www.kitzsteinhorn.at/de/, 7.11.2006.
3 http://www.kaprun.at/, 25.11.2006.
4 http://www.tauerntouristik.at/de/kaprun/index.php, 7.11.2006.
5 Ebd.

kilometer hatte, als man das erste Mal vor dem Fernseher saß und als Kaprun das Rückgrat der österreichischen Stromversorgung war».[6]

In den offiziellen Selbstdarstellungen der Gegend wird also sensationsträchtig ein harmonisches, unbelastetes und letztlich ahistorisches Bild von Natur, Geschichte und Technik produziert, das ganz im Dienste des österreichischen Fremdenverkehrs steht. Die Konflikte, Spannungen, Katastrophen und Verbrechen, die es hier gegeben hat, sind ausgelöscht, verdrängt, abgespalten. Sie kommen nicht vor.

In Elfriede Jelineks Theatertexten *In den Alpen* und *Das Werk* sind sie die zentralen Themen. Unmittelbarer Anlaß für diese beiden Stücke war das bereits angesprochene Seilbahnunglück im Jahr 2000, einer «der schlimmsten (wenn nicht de[r] schlimmste) Unfall der österreichischen Nachkriegszeit»[7], wie es Jelinek – grammatikalisch nicht ganz korrekt – in der Nachbemerkung zu den beiden Theatertexten bezeichnet.

Was war damals passiert? Am 11.11.2000 bricht in einer Garnitur der Standseilbahn mit dem Namen «Gletscherdrachen», der sich auf dem Weg zum Kitzsteinhorn befindet, im Tunnel Feuer aus. Großalarm wird gegeben, Feuerwehrleute und Sanitäter versuchen zu helfen und dringen in den Tunnel ein. Doch der Zug ist bereits bis auf die Bodenplatten ausgebrannt, nur zwölf Mitfahrende konnten sich über die Nottreppe retten. Sie waren auf dem Weg zu einem Snowboard-Event, das die Wintersaison einleiten sollte. Bei den Opfern handelte es sich vor allem um Jugendliche, um Österreicher, Deutsche, aber auch um Japaner, Amerikaner, Holländer, Slowenen und Tschechen. Die Ermittlungen ergaben, daß das Feuer durch einen defekten Heizlüfter in der unteren Führerkabine entstanden war, der das Hydrauliköl entzündete.

Im bis 2004 dauernden Prozeß über das Unglück wurden alle sechzehn Angeklagten, Mitglieder der Geschäftsführung der Gletscherbahnen Kaprun AG, Bahn-Bewilligungs- und Prüforgane des Österreichischen Verkehrministeriums, Konstrukteure und Vertreter des Technischen Überwachungsvereins freigesprochen, in der Berufungsverhandlung im September 2005 bestätigte das Gericht diese Freisprüche. Kein Experte

6 http://www.tauerntouristik.at/de/kaprun/das-ausflugsziel/erlebniszentrum.php, 7.11.2006.
7 Elfriede JELINEK: *Nachbemerkung*. In: Elfriede JELINEK: *In den Alpen*. Berlin 2002, S. 254.

hätte ein solches Risiko voraussehen können, alle Sicherheitsvorschriften wären eingehalten worden, lautete die Urteilsbegründung. Zurzeit wird übrigens erneut über eine Wiederaufnahme des Verfahrens nachgedacht, insbesondere von Seiten des US-Anwalts Ed Fagan und seines Teams, Beweismaterialien wären vorenthalten worden, während der Anwalt der Opfer, der eingangs erwähnte Johannes Stieldorf zu Besonnenheit aufruft und auf einen möglichen Schadenersatz für die Angehörige der Opfer in Millionenhöhe verweist. Die Standseilbahn ist bis heute eingestellt, eine Reaktivierung als Lastentransporter wird jedoch überlegt.

Opfer gab es in Kaprun jedoch nicht nur bei diesem Seilbahnunglück im Jahr 2000, sondern auch einige Jahrzehnte zuvor beim Bau des Speicherkraftwerks. Dieses Kraftwerk wurde bereits in den zwanziger Jahren des 20. Jahrhunderts angedacht, Pläne dafür gehen auf diese Zeit zurück. Unmittelbar nach dem Anschluß Österreichs an Deutschland erfolgte 1938 der Spatenstich durch Josef Göring, und die Nazis betrauten in diesem Jahr den Ingenieur Hermann Grengg mit der Leitung der Bauarbeiten. Von 1939 bis 1945, also während des Krieges, setzte man den Bau trotz Lawinenabgängen und Materialmangel fort. Die Arbeiter am Kraftwerk waren Kriegsgefangene aus Rußland und der Ukraine, Fremdarbeiter aus verbündeten Ländern wie Italien und der Slowakei und aus besetzten Staaten wie Belgien, Niederlande, Frankreich und Polen. 1945 befreiten die Amerikaner die Kriegsgefangenen und verhafteten Grengg wegen seiner Mitgliedschaft in der NSDAP. Der Bau ging weiter. Nun waren es ehemalige Nazis, die an ihm mitwirkten, die Baustelle war Auffangbecken für alle möglichen Leute, die sonst keine Arbeitsmöglichkeit gehabt hätten wie Flüchtlinge, Ausgebombte und aus Konzentrationslagern befreite Sozialdemokraten und Kommunisten. Mithilfe des Marshall-Planes, mit dem die USA das antisowjetische Westeuropa zu unterstützen versuchten, wurde der Bau finanziert und 1956 fertiggestellt. 161 Arbeiter kamen während des Baus um.

In den fünfziger Jahren galt das neu errichtete Kraftwerk Kaprun als Sinnbild des österreichischen Wiederaufbaus. Die Eröffnung 1955, im Jahr des österreichischen Staatsvertrags, markierte mit die offiziell behauptete, von jeder Vergangenheit und Mitschuld am Nazi-Regime unbelastete «Stunde Null» des Neubeginns und der Konsolidierung und präsentierte ein potentes Österreich, das sich durch Naturschönheiten,

eine wilde und reine Bergeswelt und den Triumph der Technik über die Gewalten auszeichnete – ein Österreich-Bild übrigens, das der in Österreich immer noch zuwenig aufgearbeitete Austrofaschismus in den dreißiger Jahren installiert und forciert hatte. In zahlreichen Romanen und Filmen überhöhte man diesen Mythos Kaprun, die Titel der in den fünfziger und sechziger Jahren entstandenen Werke lauten: *Hoch über Kaprun* (Jürgen Thorwald, 1954), *Die Männer von Kaprun* (Franz Lang, 1955), *Kaprun. Bezähmte Gewalten* (Kurt Maix, 1964) und *Das Lied von Kaprun* (Drehbuch und Regie: Anton Kutter, 1954).

Elfriede Jelinek hat sich in ihren Vorarbeiten für die beiden Theatertexte intensiv mit verschiedenen Quellen sowie mit historischem und literarischem Material zu Kaprun befaßt. Im Falle von *In den Alpen*, das sich auf das Seilbahnunglück bezieht, waren es vor allem Berichte in österreichischen Tages- und Wochenzeitungen. Im Archiv der Autorin finden sich Beiträge aus *News*, einer österreichischen Hochglanz-Wochenzeitschrift, die von Sensationen, Rankings und Seitenblicke-Berichterstattung lebt und möglichst immer als erste alles – und noch mehr darüber hinaus – weiß über Politik, Wirtschaft, Kultur und die Prominenten in diesen Bereichen. Jelinek pflegt zu dieser Wochenzeitschrift übrigens eine erstaunlich enge Beziehung: Vorabdrucke ihrer neuen Texte, groß aufgemachte, auf Ikonisierung abzielende Interviews mit ihr vor und nach Uraufführungen und zu brisanten Ereignissen erscheinen hier regelmäßig und dokumentieren immer aufs neue die Ambivalenz von Jelineks medialen (Selbst-)Inszenierungen. *News* war natürlich auch unmittelbar nach der Seilbahnkatastrophe von Kaprun am Schauplatz der Geschehens und berichtete in seinen Ausgaben vom 16. und 23. November 2000 in mehr als dreißig Seiten mit sensationsträchtigen Aufmachern (so lautete der Untertitel der Berichterstattung vom 16. November «Der Report zu Österreichs größter Unfallkatastrophe»), mit großen Fotos von der ausgebrannten Seilbahn, den Helfern und dem Leichenabtransport, mit pseudo-pathetischen Berichten und tränenreichen Interviews über Hergang, mögliche Ursachen, Reaktionen – und über die Opfer.

Bereits beim ersten Durchblättern dieser Ausgaben erkennt man direkte Bezüge, ja motivische Zusammenhänge zwischen der Berichterstattung und Jelineks *In den Alpen*. Der Gesamttitel der *News*-

Berichterstattung lautete etwa am 16. November «Das Inferno»[8], und einer der Beiträge, der mit «Inside Tunnel. Der Bericht aus dem Horrorstollen» untertitelt ist, heißt: «Verschmolzene Körper und Todesgefahr».[9] Man erfährt darin über die verkohlten Leichenteile, die mit dem Fahrzeug verschmolzen waren, über die Leichensäcke und das Einsammeln der Reste durch Helfer des Roten Kreuzes.

Bilder, Motive, Begriffe und Situationen, die Jelinek in ihrem Theatertext verarbeitete und neu kontextualisierte, sind hier Teil einer auf wohligen Schauer ausgerichteten Boulevard-Berichterstattung. Auch ein paar Texte, die Jelinek in ihrem Stück als Intertexte benutzte, basieren auf *News*: die letzten Funksprüche, die im Heft 51/52/00 wiedergegeben sind, verwendete Jelinek für den Schluß des Stücks. Nun sind es Computerstimmen, die sie sagen: «Tut was, wir ersticken!» – «Es wird alles getan, wir sind bei der Arbeit.»[10] sowie «Warum habt ihr abgeschaltet?» – «Ich habe von dir ein HALT bekommen.»[11] Und den in *News* zitierten Satz des Mitarbeiters Franz W. über die Flucht: «Inzwischen entwickelte sich der Rauch aus dem Stollen immer mehr, es wurde immer finsterer, ich hatte das Gefühl, dass es Nacht werde.»[12] griff Jelinek für den Schluß von *In den Alpen* auf, nun jedoch aufgeladen auch mit anderen Assoziationen: «Dann wurde es finstere Nacht.»[13]

Das zentrale Thema, das Jelinek aus der *News*-Berichterstattung übernahm, war jedoch die Klage der Angehörigen, daß sie in ihrer Trauer um die Opfer alleingelassen würden. *News* vom 23. November berichtete über Einzelschicksale, insbesondere über den dreizehnjährigen Daniel, der, dem Rennkader des ÖSV angehörend, ein Schifahrer wie Hermann Maier werden wollte und in der Gletscherbahn verbrannte. Die offiziellen Stellen würden die Schuld am Sterben Daniels sowie der übrigen Toten zurückweisen, niemand hätte die Angehörigen zu den offiziellen Trauerfeiern etwa im Salzburger Dom eingeladen – auch ein Moment, das Jelinek auch in *In den Alpen* aufgriff –, wird hier unter dem Titel

8 *News* 46/00, S. 10-11.
9 Ebd., S. 17.
10 *News* 51/52/00, S. 49.
11 Ebd., S. 49.
12 Ebd., S. 49.
13 JELINEK, (wie Anm. 7), S. 65.

«Warum lügt ihr? Die Angehörigen der Kaprun-Opfer klagen»[14] ausgebreitet.

War also im Falle von *In den Alpen* eine Boulevard-Berichterstattung das wichtigste Quellenmaterial für die Aufbereitung des Themenkomplexes Kaprun, so waren es bei *Das Werk* literarische, dokumentarische und geschichtswissenschaftliche Darstellungen – Bücher, Internetmaterial und ein damals noch unveröffentlichtes Typoskript.

In der Vorbemerkung zu *Das Werk* gibt Jelinek ein paar ihrer Quellen an und bittet in Bezug auf Kaprun «Hermann Grengg und sein Tauernwerk» und «Clemens M. Hutter und seine Geschichte eines Erfolgs» vor den Vorhang und sagt «danke, Margit Reiter».[15] Drei unterschiedliche Bezüge werden angeführt. Bei Hermann Grengg handelt es sich um den von mir bereits erwähnten Ingenieur, der den Kraftwerksbau in der Nazi-Zeit leitete. Von ihm stammt auch ein kleiner Band aus dem Jahr 1952 mit dem Titel «Das Großspeicherwerk Glockner-Kaprun» (Wien: Springer-Verlag), in dem er sowohl über die Baugeschichte berichtet als auch die technischen Besonderheiten des Kraftwerks referiert. Jelinek stand dieses Buch bei den Vorarbeiten zu ihrem Theatertext zur Verfügung sowie weitere Materialien zu Kaprun aus dem Internet, etwa die Geschichte der Tauernkraft von der Homepage des Landes Salzburg oder die Chronologie der Baugeschichte und eine Zeittafel nach Kurt Maix von der Homepage des Bundesrealgymnasiums Zell am See. Ausdrucke auch von weiteren Materialien, die Gottfried Hüngsberg, Jelineks Mann, im Internet recherchiert hatte, finden sich in Jelineks Archiv.

Clemens M. Hutters Buch «Kaprun. Geschichte eines Erfolgs», das die Autorin in der Vorbemerkung zu ihrem Stück verkürzt als «Clemens M. Hutter und seine Geschichte eines Erfolgs» anführt, ist ein 1994 erschienener populärwissenschaftlicher Bildband, der die Geschichte Kapruns von der Mitte des 19. Jahrhunderts bis in die Gegenwart nachzeichnet und insbesondere auf den Kraftwerksbau durch Kriegsgefangene und Zwangsarbeiter hinweist. Ein weiterer Aspekt, der für Jelineks *Das Werk* zentral ist, wird hier angesprochen: Kaprun als «Spiegelbild der österreichischen Geschichte nach 1945».[16] Die Engführung der politischen Ent-

14 News 47/00, S. 10-11.
15 JELINEK, (wie Anm. 7), S. 91.
16 Clemens M. HUTTER: *Kaprun. Geschichte eines Erfolgs*. Salzburg 1994, S. 7.

wicklungen, die Verwicklungen Kapruns in die österreichischen Verdrängungsmechanismen, wird in diesem Buch auch thematisiert. Die wichtigste Quelle Jelineks für den Komplex Kaprun in *Das Werk* aber ist eine Studie Margit Reiters (ihr dankt Jelinek, wie gesagt, in der Vorbemerkung), die zur Zeit der Entstehung des Theatertextes als Typoskript existierte und 2003 im Buch «NS-Zwangsarbeit in der Elektrizitätswirtschaft der ‹Ostmark›, 1938-1945» erschien (herausgegeben von Oliver Rathkolb und Florian Freund im Böhlau Verlag), eine Publikation, die auf eine Initiative des Elektrizitätsunternehmens «Verbund» zurückging. In dieser Studie und in einem weiteren Vortrag, den Reiter Jelinek zur Verfügung stellte, arbeitet die Zeitgeschichtlerin nicht nur den «Nachkriegsmythos» Kaprun auf, sondern auch die Lage der Zwangsarbeiter während der Nazi-Zeit und die Bilder, die man in Österreich mit dem Bau in Verbindung brachte. Die Hauptaussage der Studie besteht darin, daß der Kraftwerksbau auf Unterdrückung und Ausbeutung beruhte und ein Spiegelbild für den problematischen Umgang Österreichs mit seiner NS-Vergangenheit ist. Viele Themen, auch mehrere Formulierungen und Begriffe, die in *Das Werk* aufscheinen oder weitergetrieben werden, finden sich hier, und Jelinek hat in Reiters Text immer wieder Passagen angestrichen und sich Notizen gemacht, die sie dann in ihr Stück einarbeitete.

Die Autorin hat in einem Interview *In den Alpen* und *Das Werk* als die «zwei Hälften eines Doppelhauses»[17] bezeichnet und sich dabei auf ein Moment bezogen, das diese beiden Stücke miteinander verbinden würde, nämlich auf die Tatsache, daß beide, sowohl der Kraftwerksbau als auch die Gletscherbahnkatastrophe, «etwa gleich viele Tote gefordert» hätten, «die Brandkatastrophe 155, der Staudammbau offiziell angeblich 160».[18] Es sind also die Opfer Kapruns, die Jelinek interessiert, die Toten, die verdrängt, übersehen bzw. medial ausgebeutet wurden. Jelinek hat immer wieder in Interviews auf das Groteske dieser Wiederholung von Ermordung hingewiesen und die Geschehnisse des Seilbahnunglücks als «grausiges Satyrspiel auf die Tragödie der Geschichte»[19] bezeichnet – die

17 Dagmar KAINDL, Heinz SICHROVSKY: *Weltuntergang*. In: *News* 13/03, S. 135.
18 Ebd., S. 135.
19 Volker CORSTEN: *«Ich glaube nicht an Gott und schreibe dauernd über ihn»*. In: *Welt am Sonntag*, 29.9.2002.

Vernichtung der Menschen in ihrer Freizeit und durch die Freizeitindustrie eines Landes, das sich mit dieser Industrie nach 1945 seine Unschuld zulegte, also als schreckliche Pointe einer Geschichte, in der die Identität der Ermordeten ausgelöscht wurde.

Jelinek kontextualisiert den Mythos Kaprun in ihren beiden Theaterstücken in unterschiedlicher Form, wobei es in beiden Werken ähnliche Grundthemen gibt wie zum Beispiel die Profitmaximierung einer auf scheinbarer Unschuld aufbauenden österreichischen Fremdenverkehrswirtschaft und die Fokussierung auf die Opfer, die in *In den Alpen* mit den vom Alpinismus ausgeschlossenen sowie im Krieg in den Konzentrationslagern ermordeten Juden enggeführt werden. Das Motiv des Feuers, des Schmelzens der Körper, der Asche, das in der *News*-Berichterstattung vorgebildet ist, erscheint wieder im Vergasen und Verbrennen der Juden. Das «Inferno» – so lautete ja der reißerische *News*-Titel der ersten Berichterstattung über das Kapruner Unglück – wird zum Ort des Geschehens, der Schauplatz des Stücks ist auch eine Art Vorhölle, und der Mann, «Celan» gerufen, tritt als Tod und Geleiter in die Unterwelt auf. Jelineks *In den Alpen* greift wiederholt barocke Bilder auf, der Vanitas-Gedanke ist permanent präsent, das Fleisch, das zu Staub wird, ist ein Leitmotiv. Immer wieder gibt es biblische Assoziationen, so etwa zum Jüngsten Gericht, das jedoch ohne Richter ist, aber auch zum Bild-Verbot, das mit dem Sehen bzw. Übersehen, Nicht-Gesehen-Werden der Opfer zusammengebracht wird.

An einem konkreten Textbeispiel von *In den Alpen* soll das intertextuelle Verfahren in Bezug auf die Seilbahnkatastrophe gezeigt werden, und zwar an der Textpassage, auf die nur noch eine längere Regiebemerkung und der Dialog zwischen den Computerstimmen A und B folgen. Jelinek hat ja bekanntlich Paul Celans *Gespräch im Gebirg* in das Stück aufgenommen, wortwörtlich und verfremdet. Auf die Frage des Kindes: «Aber was haben Sie hier noch zu sagen?»[20], antwortet in Jelineks Stück der Mann mit einer längeren Celan-Passage, beginnend mit Celans «nichts, nein; oder vielleicht das»[21], das bei Jelinek zu «Nein

20 JELINEK, (wie Anm. 7), S. 57.
21 Paul CELAN: *Gespräch im Gebirg*. In: Paul CELAN: *Gesammelte Werke in fünf Bänden. Bd. 3: Gedichte III. Prosa. Reden.* Hrsg. v. Beda ALLEMANN und Stefan REICHERT. Francfort/Main 1983, S. 169-173, S. 172.

nichts nein nichts nein nichts oder vielleicht doch»[22] wird. Nun übernimmt Jelinek wortwörtlich einen längeren Textausschnitt aus der Celan-Prosa, bis zu dem Punkt, als es bei Celan heißt: «da geht die Lärche zur Zirbelkiefer hinauf, ich seh's, ich seh es und seh's nicht [...]».[23] Jelinek greift den ersten Teil dieses Satzes auf, um zwischen ihn und den zweiten Teil eine größere Textpassage zu montieren. Bei ihr heißt es:

> [...] da geht die Lärche zur Zirbelkiefer hinauf, da geht das Lärchenholzkästchen in Flammen auf, da entzündet sich das hölzerne Dämmaterial, da zeigt sich die umbeschädigte Schwesterngarnitur, da dürfen die Einbauten ohne Bewilligung erfolgt sein, da ist unklar, wieso nach dem Brandausbruch im gesamten Gletschergebiet der Strom ausfiel, da rasen die Flammen mit der Zugluft davon, den Kamin hinauf, die Tore waren ja weit offen, wie originell, mal was anderes: verbrennen, weil die Tore offen sind!, ich seh's, ich seh es und seh's nicht [...][24]

Celans «Lärche» ist das Ausgangswort, das mit dem «Lärchenholzkästchen» des Heizlüfters, der die Kaprüner Katastrophe auslöste, kontextualisiert wird. In einer dem Celanschen Satzduktus folgenden Rede («da geht», «da entzündet sich», «da ist unklar» etc.) werden Brandursache, Fahrlässigkeit der Betreibergesellschaft und Auswirkungen des Unglücks angesprochen und mit dem Holocaust in Zusammenhang gebracht. Der «Kamin», in den die Flammen «mit der Zugluft» hinaufrasen, also der Kaprüner Seilbahntunnel, in dem das Feuer ausbricht, wird zum Kamin der Verbrennungsöfen in den Konzentrationslagern, die Tore des Kaprüner Tunnels werden zu den Toren der Öfen, die nun, im Gegensatz zu denen der Konzentrationslager, offen stehen. Das Celansche «ich seh's, ich seh es und seh's nicht», das dieser hineinmontierten Passage folgt, erhält durch die vorangegangenen Satzteile eine neue Dimension, es geht mit dieser Ich-Aussprache nun auch um das Wahrnehmen bzw. Verleugnen der ermordeten Juden wie auch der eigentlichen Ursache der Kaprüner Brandkatastrophe.

Schuld und Leugnung, das Sich-Rein-Waschen von der Mitwirkung an der Ermordung von Unschuldigen sowie die Opfer, die durch Verdrängung ihre Existenz verlieren, sind auch wichtige Themen von *Das Werk*. «Österreich ist frei!», dieser Satz von Außenminister Leopold

22 JELINEK, (wie Anm. 7), S. 57.
23 CELAN, (wie Anm. 21), S. 172.
24 JELINEK, (wie Anm. 7), S. 58.

Figl, gesprochen auf dem Balkon des Wiener Belvedere nach der Unterzeichnung des österreichischen Staatsvertrages am 15. Mai 1955, wird von Jelinek gleich zu Beginn dieses Stücks in den Monolog der Geißenpeter eingebaut und weitergetrieben:

> Österreich ist frei! Österreich wird ab sofort noch viel freier werden! Österreich blutet, aber Österreich baut auch! Österreich baut an. Österreich baut weiter, viel, viel weiter, als es zuvor gedacht hat. Es baut auf, und dann baut es an das Aufgebaute an. Aber die Baustelle ist ein Kampfplatz, beinahe ein Krieg. Kein Krieg zwischen Menschen und Menschen, wie er uns eine liebe Gewohnheit geworden war, nein, hier greift der Mensch die Natur an.[25]

Der Wiederaufbau Österreichs, die ominöse «Stunde Null» nach dem Krieg, die es in Österreich in der Realität jedoch nie gegeben hat, wird damit angesprochen und mit dem Bau des Kraftwerks Kaprun zusammengebracht. Die Naturalisisierung von Geschichte, die Befreiung von der Besatzung und von der Verantwortung für die Verbrechen der Nazi-Zeit spiegeln sich in Jelineks Text wider in der Verdrängung derer, die den Bau errichtet haben, der Kriegsgefangenen und Zwangsarbeiter. Jelinek treibt in *Das Werk* das Motiv der Beseitigung noch weiter und bringt es mit der aktuellen Fremdenfeindlichkeit und Abschiebepraxis von Ausländern in Österreich zusammen.

Wenn es in Jelineks Text heißt, daß die Baustelle ein Kampfplatz ist, so greift die Autorin damit eine Stelle aus Franz Langs Roman *Die Männer von Kaprun* auf, die Margit Reiter in ihrer Studie zum Kraftwerksbau zitiert und die Jelinek in Reiters Typoskript angestrichen und seitlich handschriftlich mit dem Begriff «Natur» versehen hat. Der Kraftwerksbau als Kampf von arbeitenden Männern gegen die Natur schließt bei Jelinek zugleich das Bild des Zurückschlagens der Natur gegen diesen Angriff durch Technik ein und wird als Fortsetzung des Krieges mit anderen Mitteln kenntlich gemacht. Aufbau und Zerstörung, Vollendung des Werks und Katastrophe erscheinen bei Jelinek dialektisch aufeinander bezogen – Horkheimers und Adornos *Dialektik der Aufklärung* lassen von Ferne grüßen. Und die Menschen, die im eigentlichen den «Kampf» führten, sind im Bau einbetoniert und unkenntlich gemacht.

25 Ebd., S. 92-93.

Jelineks *Das Werk*, das posthum dem aus dem Arbeiterstaat DDR stammenden Regisseur Einar Schleef gewidmet ist, der mit seiner auf chorischen Formationen basierenden *Sportstück*-Inszenierung am Wiener Burgtheater 1998 als meiner Meinung nach einer der wenigen Jelineks Sprachtheater wirklich gerecht geworden ist, ist ein Diskurs über den Arbeiter, über die Arbeiterheere, und dekonstruiert die verschiedenen ideologischen Prägungen dieses historischen Typus, der bei Jelinek nur noch in ironischer, enthistorisierter Form als Märchenfigur auftritt. Die Zwangsarbeiter von Kaprun bilden für diesen Diskurs den Ausgangspunkt, und Jelineks Anspruch ist es dabei, wie sie es selbst in einem Interview formulierte, die

> Menschen, die durch Zwang zur Arbeit vernichtet wurden [...] aus der Geschichte wieder hervorzuholen [...]. Indem ich diese namenlosen Arbeiter aus dem Boden buchstäblich wieder heraushole, also: entberge, versuche ich, sozusagen das Negativ des Aufbaus darzustellen.[26]

Die Autorin hat *In den Alpen* und *Das Werk* als «Heimattexte»[27] bezeichnet und auf die Heimatthematik als eine Grundkonstante ihrer Arbeit verwiesen. Die Dekonstruktion nationaler Mythen, das Aufreißen des Bodens, die Thematisierung der österreichischen Geschichte, die, da sie verdrängt wurde, nicht sterben kann und wie ein Vampir immer wiederkehren muß, und der Anspruch, den ermordeten, abgespaltenen Opfern eine Stimme zu geben, ist in den letzten zwanzig Jahren zu einem zentralen Motiv ihres Schaffens geworden, in Romanen, Theatertexten, Hörspielen und essayistischen Schriften. Damit führt sie auch literarische Traditionen Österreichs, nämlich die der Anti-Heimatliteratur weiter – man denke etwa an die Werke Hans Leberts. Ab den neunziger Jahren war in ihrem Schreiben das Motiv der untoten Toten von Bedeutung und wurde von ihr auf Österreich und seinen Umgang mit der Vergangenheit bezogen. *Die Österreicher als Herren der Toten* lautet so etwa der Titel eines Essays, den sie ab 1991, als er zum ersten Mal auf italienisch in der Zeitung «La Repubblica» erschien, mehrfach überarbeitete und jeweils

26 Joachim LUX: *Was fallen kann, das wird auch fallen.* In: Programmheft des Wiener Burgtheaters zu Elfriede Jelineks *Das Werk*, 2003, S. 11.
27 Marietta PIEKENBROCK: «Ich habe das Bedürfnis, die Erde wegzukratzen.» In: Frankfurter Rundschau, 4.10.2002.

auf die aktuelle politische Situation Österreichs umschrieb, bis in das Jahr 1998.

«Die Kinder der Toten» wiederum ist bekanntlich der Titel von Jelineks komplexestem Roman (1995), in dem Österreich als unheimliches Zwischenreich, das von Orgien feiernden Widergängern, Zombies und Vampiren bevölkert ist, aufscheint, denn, so Jelineks Befund, wo die Toten untot sind, können auch die Lebenden nicht wirklich leben.

Das Stück, das am unmittelbarsten einen Bezug zu Jelineks Kaprun-Text *In den Alpen* hat, ist ihr Theatertext *Stecken, Stab und Stangl* (erschienen auch 1995). Vorgebildet sind hier Themen wie die Verschränkung von aktuellen Todesfällen, nämlich der Ermordung von vier Roma durch eine Rohrbombe im burgenländischen Oberwart, mit dem Holocaust, sowie der Ansatz, den Sprachlosen gegen die Sprache der Täter eine eigene Sprache zu geben, und auch das Verfahren, durch Celan-Texte einen anderen Sprachduktus einzubringen und dadurch einen literarischen Kontrapunkt zur veröffentlichten Sprache zu schaffen.

Daß mehrere Angehörige der Kapruner Opfer nach der Uraufführung von *In den Alpen* empört waren, ist eine bittere Ironie – und zugleich eine Wiederholung der Situation, als einige Roma gegen Jelineks *Stecken, Stab und Stangl* protestierten, als das Stück im Jahr 2000 im burgenländischen Oberwart, also am Ort des Geschehens, aufgeführt werden sollte. Nach der von Christoph Marthaler an den Münchner Kammerspielen inszenierten Uraufführung von *In den Alpen* im Jahr 2002 – die österreichische Erstaufführung des Stücks steht übrigens noch immer aus – fühlten sich Hinterbliebene der Kapruner Opfer mißbraucht und fanden die Inszenierung «geschmacklos» und «taktlos».[28] Angehörige der Opfer aus dem bayerischen Landkreis Amberg-Sulzbach meldeten sich bei der Redaktion der Zeitung *Der neue Tag* in Weiden und erklärten ihren Unmut. Die Zeitungsredaktion bat Jelinek entweder sechs Fragen zu ihren Motiven zu beantworten oder in einer Art offenem Brief die Beweggründe für ihren Theatertext zu erläutern. Jelinek verfaßte darauf hin ein Schreiben, das am 17.10.2002 im «Neuen Tag» erschien.

28 al: «Die Toten wenigstens in der Kunst ins Leben zurückholen». In: *Der neue Tag*, 17.10.2002.

Dieser Text ist ein Schlüsseltext für Jelineks grundsätzlichen literarischen Anspruch, nicht nur von *In den Alpen*. Die «Toten wenigstens in der Kunst wieder ins Leben zurückzuholen»[29], das formuliert sie darin als ihren Ansatz und gibt ihre Definition einer der dramatischen Grundkategorien, nämlich der aristotelischen Katharsis:

> Die Kunst muß die Extreme suchen und zusammenbringen, nicht um Opfer nachträglich noch einmal zu Opfern zu machen, sondern um – eine Methode seit den antiken Dramatikern – die Menschen, indem sie ihnen Furcht und Schrecken vergängenwärtigt, von Furcht und Schrecken zu reinigen. Das ist die Katharsis, die das Theater leisten kann und leistet. Der Künstler muß den äußersten Schrecken entstehen lassen, die scheinbaren Extreme zusammenzwingen, um seine Wahrheit zu sagen.[30]

Das Zusammenbringen der Extreme, das Jelinek hier meint, ist das Herstellen des Konnexes zwischen Tourismuswirtschaft und Vernichtungsindustrie. Das bewußte Erinnern an die Opfer der Kapruner Seilbahnkatastrophe stellt Jelinek gegen das Vergessen, an dem der Fremdenverkehr interessiert ist – so wie das Land Österreich «die andren Toten», die «es mit erzeugt hat, möglichst schnell vergessen»[31] wollte. Jelineks offener Brief ist ein Plädoyer für ihre Kunst, für ihre Form der Theaterarbeit, die, obwohl sie damit auch «Wunden aufreißt»[32], die Wahrheit sagen und gegen den falschen Schein ankämpfen will.

Jelineks offener Brief scheint jedoch auf kein wirkliches Verständnis der Angehörigen gestoßen zu sein, jedenfalls fühlte sich die Autorin durch die Haltung dieser Hinterbliebenen verletzt. Als ich Elfriede Jelinek – und damit komme ich zum Beginn meines Vortrags zurück – im Oktober 2004 die Bitte von Frau Stieldorf übermittelte, am vierten Jahrestag in Kaprun bei einem anderen Gedenken an die Opfer mitzuwirken oder eine Grußbotschaft zu verfassen, wehrte sie ab, und zwar mit der Begründung, die Reaktionen, so auch Briefe an sie, die «Mit ewiger Verachtung» unterschrieben gewesen wären, hätten sie sehr gekränkt, weil ja gerade sie als eine der wenigen die Opfer geehrt hätte.

29 Ebd.
30 Ebd.
31 Ebd.
32 Ebd.

Der Mythos Kaprun in «In den Alpen» und «Das Werk» 141

Ein anderes Gedenken an die Opfer hat in Kaprun jedoch trotz allem mit einem Jelinek-Text, nämlich mit Ausschnitten aus *Das Werk*, zu einem späteren Zeitpunkt stattgefunden. Im September 2005 fand die Uraufführung von Bruno Strobls Komposition *Memento für Kaprun* im Rahmen von «ein klang – Komponistenforum Mittersill» am Moserbodenstausee bei der Staumauer des Kraftwerks statt. Mehrere Passagen aus *Das Werk* bilden die Textgrundlage dieser Komposition, die an die Toten von Kaprun erinnern will. Die szenische Realisierung bestand aus fünf Stationen, vier davon auf dem Weg von der Bergstation bis zur Staumauer und die fünfte direkt an der Mauer. Die ersten vier Stationen sahen jeweils eine Stimme (Gesang oder Sprechstimme) und ein Soloinstrument vor, die fünfte war für Gesangsstimme, ein Ensemble von acht Musikern und eine Tänzerin komponiert. Der Titel dieser fünften Station lautet: «An der Wand oder ‹Glücklich ist, wer vergisst, was doch schon verschüttet ist›.» Die Staumauer – also der Beton, in den die Toten eingemauert sind, wie es im Jelinek-Textausschnitt der dritten Station heißt – wurde nun selbst zum Klangkörper. Die Musiker waren in einem speziellen Winkel zur Mauer plaziert, sodaß sich durch die Wand Klangentwicklungen und Echowirkungen ergaben, verstärkt auch durch die umgebenden Felsen und Berge und durch die Spiegelfläche des Stausees. Dieses Stück führte also Jelineks *Das Werk* zurück an seinen eigentlichen Schauplatz und war ein Requiem auf die, die unsichtbar gemacht worden waren, damals wie heute.

Texte/intertextes dans les drames alpins d'Elfriede Jelinek *(In den Alpen / Das Werk)*[1]

Christian KLEIN, Université Paris X

«Tout texte, affirmait Roland Barthes en 1973, est un intertexte; d'autres textes sont présents en lui à des niveaux variables, sous des formes plus ou moins reconnaissables [...]. Tout texte est un tissu nouveau de citations révolues.»[2] Cette définition foncièrement extensive, qui à ce titre mérite discussion, renvoie cependant au mouvement essentiel de l'écriture d'Elfriede Jelinek.

Il ne saurait s'agir, dans le cadre de cet article, de procéder à un inventaire exhaustif des procédés d'inférence dans les pièces alpines de Jelinek. On ne s'attardera pas, par exemple, sur la référence ironique au célèbre vers de Claudius: «unsern kranken [Bruder] auch».[3] Nous n'aborderons pas non plus les allusions au mythe faustien qui distancient l'hybris de l'*homo austriacus*. De même l'insertion de larges extraits de l'«Entretien dans la montagne» (1959) de Paul Celan[4] dans la 2ᵉ partie du drame *In den Alpen*, mériterait une étude particulière, qui excède le cadre de ce travail.

1 Elfriede JELINEK: *In den Alpen*, Drei Dramen. Berlin 2002, pp. 21-22.
2 Rolan BARTHES: *Texte (théorie du texte)* in: *Encyclopedia Universalis*.
3 «Verschon uns, Gott! mit Strafen,/ Und laß uns ruhig schlafen!/ Und unsern kranken Nachbar auch!», Mathias CLAUDIUS: Abendlied (1779). Ici: In den Alpen, p. 16 *(unsern kranken Bruder auch)*, p. 172 *(unsern kranken Nachbarn auch)*.
4 Paul CELAN: *Gespräch im Gebirg*. Gesammelte Werke, vol. 3, pp. 169-173.

1. La métaphore du feu

On peut commencer par un passage de *In den Alpen* où se concentrent plusieurs points d'irritation[5]: le jeune surfer, qui représente le groupe des adolescents victimes de l'incendie du funiculaire dans le tunnel de Kaprun, raconte avec fierté ses exploits de la veille dans l'épreuve du slalom (il a fait le meilleur temps), puis, successivement, les jeux dans la neige, le «Hüttenspiel», où deux équipes rivales forment chacune une pyramide humaine sur un espace réduit en essayant de tenir le plus longtemps possible, véritables bornes humaines instables, un jeu qu'il décrit, curieusement, comme «douloureux et beau à la fois» («es war schmerzlich und schön zugleich»), assure qu'ils ont «accompli leur devoir» et qu'ils ont été... «comblés»[6], puis il compare leur accident à un «sacrifice» rituel humain, tel une proie que l'on aurait jeté «à un animal». Resémantisé de phrase en phrase le verbe «vor-werfen» suggère insidieusement des reproches que le collectif aurait à assumer face à l'histoire. Le passage se termine par l'irruption quasi performative d'une mort allégorique qui accomplit les exploits du surfer énoncés au début du passage («Tod wo ist dein Sieg! Ach, da ist er ja!»). Ce récit en boucle intrigue par son incohérence et ses coqs à l'âne. Or, au centre exact de ce passage (+/- 20 lignes) Elfriede Jelinek introduit le conte de Grimm *Hänsel und Gretel (Jeannot et Margot)* ainsi résumé à quelques mythèmes:

> Wir haben so viele schon der Geschichte vorgeworfen, wie Hänsel und Gretel die Brotbrocken, irgendwie verschwinden diese kleinen Bissen dann durch Tierfraß oder sie gehen formlos in den Boden ein, egal, man hat uns auf unserer eigenen Spur, die wir gelegt haben, nicht gefunden.

L'inférence de ce conte n'est ni fortuite, ni simplement ludique. Le conte des frères Grimm installe un premier texte matriciel dont Jelinek déclinera par la suite les différentes virtualités sémantiques. Il assure dans le même temps la cohésion d'une écriture qui devient texte à partir de ses intertextes. Ainsi, l'histoire de ces enfants «abandonnés» dans la forêt par une cruelle belle-mère, livrés aux bêtes sauvages, à l'errance, au

5 *In den Alpen*, pp. 21-22.
6 Jeu de mots: «wir haben unsere Pflicht erfüllt» (= nous avons accompli notre devoir»)/ «wir waren erfüllt» (= nous étions comblés).

froid et à la faim, met en scène une situation d'angoisse existentielle et propose un parcours qui introduit le cannibalisme effrayant de la sorcière, la ruse de Gretel et le salut final: l'enfant qui découvre ce récit, connaît la peur délicieuse qui traduit ses propres angoisses et propose une issue positive, qui affirme l'audace et le retour triomphant au foyer. Bien des éléments associent douleur et plaisir *(schmerzlich und schön)*, sans que la signification profonde du conte n'accède à la pleine rationalité de la conscience. Le commentaire de Bettelheim sur le conte *Hänsel und Gretel* éclaire l'enjeu de ce récit qui a, n'en doutons pas, marqué l'enfance de l'auteure. La perspective du récit, dans le conte de Grimm, expose ce qui se passe dans l'imaginaire de deux enfants, qui, craignant d'être abandonnés, inventent un scénario pour retourner chez eux. L'analyse de Bettelheim définit ce refus de quitter le foyer parental comme un acte de régression, comme la peur d'affronter le monde réel. La disparition des miettes de pain, dont Hänsel avait jalonné le chemin, supprime les traces qui assuraient le retour au foyer et oblige les enfants à s'aventurer dans la forêt. La maison en pain d'épice, qu'ils trouvent dans la forêt et qu'ils commencent à dévorer, représente la satisfaction d'un besoin primaire, l'avidité orale et le plaisir qu'on éprouve à le satisfaire.[7] Or la rencontre avec la sorcière, qui enferme Hänsel pour l'engraisser, puis le manger ainsi que sa sœur, parachève le thème de l'oralité, qui associe le couple manger/être mangé en liaison avec le feu que Gretel doit entretenir à cet effet dans le four à pain. On connaît l'issue: par ruse, Gretel réussit à pousser la sorcière dans le four où celle-ci meurt carbonisée. Ce bref rappel fait apparaître une chaîne de motifs qui vont revenir de façon récurrente dans les deux pièces alpines d'Elfriede Jelinek: le voyage initiatique hors de la maison familiale *(Heim/Heimat)*, la perte des traces qui interdisent un retour et qui peuvent s'assimiler à une disparition, l'isotopie du pain: la pâte, le four, la cuisson, voire la destruction (d'êtres humains) par carbonisation. Les incohérences que nous relevions précédemment prennent alors un sens: la souffrance et la beauté – entendez la fascination mystérieuse et inexpliquée du conte sur l'imaginaire d'une enfant (la jeune Elfriede) qui associera dans le travail d'écriture de

7 Bruno BETTELHEIM: *Psychanalyse des contes de fées*. Traduction Théo Carlier, Paris 1976, pp. 205-213.

l'adulte le feu du four à pain avec le feu des fours crématoires et l'incendie du tunnel du funiculaire de Kaprun en novembre 2000, mais aussi le travail de mémoire et la question des traces perdues, effacées ou enfouies, qu'il s'agit de retrouver ou de dégager au grand jour. Elle (r)établira enfin le parallèle entre les prisonniers de guerre ou les «ouvriers de l'Est», qui furent enrôlés de force sous le Troisième Reich pour remplacer les soldats allemands partis au front, et les travailleurs immigrés des années soixante – et au delà – qui viennent louer la force de leurs bras sur les chantiers d'Autriche ou d'Allemagne – en quittant foyer, femme et enfant avec le même espoir de revenir que Hänsel et Gretel.

Les fantasmes de dévoration, qui s'associent, selon les remarques de Freud sur le stade oral de la première enfance, au fantasme d'être mangé ou détruit par la mère (selon le schéma manger/être mangé) surgissent tout au long des deux pièces alpines de Jelinek selon un principe de dispersion, de disparition et de résurgence fragmentée qui organise une composition musicale avec ces thèmes récurrents et ses variations multiples.

C'est ainsi que le cannibalisme de la sorcière resurgit à plusieurs reprises, mais transposé en métaphore à caractère historique et politique, tout en conservant son statut premier de signifiant mythique. Quelques exemples:

Exemple 1: Les cendres («stériles») des victimes carbonisées de l'incendie du funiculaire se disperseront sur l'habitat du village de Kaprun, mais auparavant:

> aber vorher werden Sie heiß gewesen sein und auch *so heiß gegessen wie gekocht* worden sein auf der *Herdplatte* unserer Landschaft (souligné par nous, CK, *In den Alpen* 37).[8]

L'image nourricière et la plaque de fourneau ne s'imposaient pas, elles surcodent le récit.

Exemple 2:

> Wir stehen noch an der Kante, und ganz zu Recht!, unsere Hände aber liegen bereits flach auf der Gipfelplatte, auf der sie *den anderen Menschenfressern* serviert werden [...]. (souligné par nous, CK, *In den Alpen* 54)[9]

8 *In den Alpen*, p. 37.

Qui sont ces «cannibales», convoqués ainsi hors de toute contrainte narrative immédiate? leur irruption fictive obéit visiblement à une autre logique, qui prend racine ailleurs. Dans *Das Werk*, il est tantôt question d'étranges barbecues sur le chantier des barrages.

Le premier exemple renvoie, selon un système d'emboîtement mémoriel et obsédant, à l'incendie du funiculaire de Kaprun (objet de la pièce précédente *In den Alpen*):

> Das Fleisch haben wir schon vorgeschnitten. Leider haben wir es ein bißchen verbrannt. Die Saucen sind jedenfalls anwesend, auch die scharfen [...] Wie mag das auf unsere Blicke wirken, eine selbstgemachte Flamme in einer Gletscherbahn! (*Das Werk* 111)

L'exemple suivant impose l'image saisissante des corps accidentés qui ont été coulés dans le béton des soubassements des barrages, comme «engloutis»:

> Etwas Fleisch fürs Wasser bitte! Gekocht schmeckt es doch auch ganz gut, oder? Fleisch im Betonmantel. Zehen im Brotteig. (*Das Werk* 140)[10]

Exemple 3:

> Das sind Knochen von denen, die wir nicht mehr einmauern oder eingraben konnten, weil keine Zeit mehr war. Dafür dürfen wir sie fressen, wir haben sie ja eingegraben, damit sie schön weich werden und unsere Kiefer sich beim Kauen nicht anstrengen müssen. (*Das Werk* 142)

Exemple 4:

> Ein paar Leute mehr oder weniger *gegrillt* oder meinetwegen *geröstet*, was macht das schon! Wir fressen sie trotzdem oder schmeißen sie weg, weil sie nicht die rechte Würze haben. Wir sind da wählerisch, wir essen nicht alles, wir wollen als Volk gesehen ja nicht zunehmen. (souligné par nous, CK, *Das Werk* 168)[11]

9 *In den Alpen*, p. 54.
10 La métaphore reprend un passage de *In den Alpen*, p. 10 qui évoque de façon explicite les circonstances des accidents mortels. L'intratextualité se double d'une allusion au roman-feuilleton de Jürgen Thorwald «Hoch über Kaprun», qui fait disparaître le corps d'une femme assassinée dans le béton. Le sensationnalisme de cette fiction avait déclenché une polémique. Il occultait la réalité des accidents du travail, que la métaphore réintroduit.
11 *In den Alpen*, pp. 167-168.

L'association totalement subversive et cynique entre la métaphore culinaire d'une pratique dominicale familière et la disparition des victimes du plus grand chantier que connut l'Autriche (1938-1955) vise à dénoncer une responsabilité collective et à culpabiliser tout refus de mémoire. L'effroi qui fige le rire spasmodique du lecteur traduit la panique d'une conscience qui découvre dans un même temps l'horreur d'une réalité criminelle et la perte d'une discursivité rassurante – mais mensongère. Le basculement vers le grotesque ne résulte pas, ici, de l'émergence «d'un monde d'incohérence»[12], mais de la destruction d'une idéologie protectrice[13].

Déjà dans le «Dramolett» de 1987, *Präsident Abendwind*, le futur roi d'une île des mers du sud se livre, avec sa fille Ottilie, à l'anthropophagie: la scène s'ouvre sur les deux personnages en train de ronger des os de fémur, le sang leur dégouline du menton, et, entre deux rots, explicitent la métaphore satirique:

> Kommens rein, mit eignen Händen
> Werden wir Ihr Leem beenden!
> [...]
> Das macht eine Wirkung in unsere Magen
> Nicht jedes Volk kann soviel vertragen
> Wie mir, drum gebns uns ein bissel Ihr Fleisch,
> Nur wann mir fressen san mir im Himmelreich![14]

L'Etat autrichien et ses ressortissants se substituent à la sorcière du conte. Et le cannibalisme surgit dans les pièces alpines sous le double signe de la xénophobie et de l'exploitation, jusqu'à la «destruction», de l'immigré. Il signale la «perdurence des représentations collectives [...] maintenues stagnantes par le pouvoir, la grande presse et les valeurs d'ordre».[15]

12 Dominique IEHL: *Le grotesque*. Paris 1997, p. 13.
13 Voir sur ce point l'analyse éclairante de Carl PIETZKER: *Das Groteske*. In: *Deutsche Vierteljahresschrift für Literatur und Geistesgeschichte* 45 (1971), pp. 197-311.
14 Elfried JELINEK: *Präsident Abendwind. Ein Dramolett, sehr frei nach Nestroy*, *Text und Kritik*, n° 117, 1999, p 17. *Cf.* le commentaire de Jacques LAJARRIGE: *Formation et appropriation d'un mythe: le cannibalisme et la littérature autrichienne de Nestroy à Jelinek*. In: *Cahiers d'Etudes germaniques*, n° 26, 1994, pp. 151-162, ici pp. 157-159.
15 Roland BARTHES: *Mythologies*, Paris 1957, p. 67.

Chacun de ces passages est précédé ou suivi d'indices qui maintiennent le contexte du récit matriciel: la promesse menaçante de connaître le baptême du «feu» (p. 23), «le nuage de cendres et de fumée» (p. 25), les «cendres» de nouveau (p. 159), le thème du «feu» (p. 51) associé à celui des «traces» qui se perdent «dans la neige» (p. 52), les «petits pains» et la «pâte» humaine à pétrir («zu Teig knetet»).[16] Jelinek multiplie les dénominations du champ sémantique de la boulange:

- 16/8 ein dick belegtes Brot für die Ewigkeit
- 21/6 zu Brotwecken backen lassen
- 22/11 die Brotbrocken
- 24/27 zu Plätzchen zusammengebacken
- 29/23 zu Teig knetete

Et l'obsédante récurrence de la carbonisation du corps humain n'est jamais évoquée sans lien avec un des autres thèmes. Par exemple, la combustion de résidus (de l'Histoire?) – qui fait suite à l'évocation du caractère méthodique de la solution finale et à l'hypocrisie des «Schreibtischtäter» (cf. jeu de mots sur «sich verstellen/ sich vorstellen») – met en lumière le travail de dissimulation d'un passé inavouable:

Notfalls wieder ausgraben und alles verbrennen und dann alles vergessen, möglichst schnell. Aber vielleicht könnten wir es schon vorher vergessen und nachher verbrennen. Der Zug hat das schon in der Talstation zu üben begonnen, das Brennen, bevor er noch gewußt hat, daß er innerlich ganz ausgebrannt sein wird. (*Das Werk* 158-159)

L'association «combustion/oubli» (verbrennen/vergessen) est projetée dans le temps du spectateur: l'accident du funiculaire surgit alors comme une actualisation exemplaire du propos.

Combustion, crémation, incinération et refoulement de la mémoire sont ainsi arrachés au passé collectif pour être projetés dans le présent de narration, le présent du lecteur/spectateur.

Le conte de Grimm connaît ainsi une dispersion sémantique, une prolifération rhizomique qui subit des variations et des greffes diverses. C'est ainsi que Jelinek recycle au passage le distique célèbre de Schiller

16 Cf. *Hänsel und Gretel:* «‹Erst wollen wir backen›, sagte die Alte, ‹ich habe den Backofen schon eingeheizt und den Teig geknetet›». GRIMM, *Kinder- und Hausmärchen.* Munich 1963, p. 124.

qui figure au début de son poème *Das Lied von der Glocke*. Les vers de Schiller:

> Fest gemauert in der Erden
> Steht die Form, aus Lehm gebrannt.[17]

Nous lisons chez Jelinek:

> Eingemauert in der Erden steht die Form, *in der ver*-brannt *so viele werden*. (souligné par nous, CK, *Das Werk* 115)

La citation détourne le sens du distique et – par mutation métonymique – transforme le message édifiant par lequel Schiller entendait glorifier le triomphe de l'ordre sur le chaos – fût-il insurrection sociale – en ajoutant un contenant au contenu. Le moule (la forme) n'est plus le creuset d'une œuvre qui accompagnera les principaux événements d'une vie, mais devient le charnier de cadavres calcinés. Il sert aussi de charnière rhétorique pour introduire une gradation: l'homme qui dompte le feu, dompte aussi l'eau. Le moule des fondeurs qui recueille le métal en fusion et donnera forme, emmure dans la boue, enfouit sous terre les victimes du chantier des barrages de Kaprun. Tout fonctionne comme si la citation populaire d'un grand classique, grand fournisseur de formules frappées au coin de l'idéologie bourgeoise du XIXe, s'était figée pour devenir un mythe – au sens barthien du terme – de l'imaginaire collectif austro-allemand et qu'Elfriede Jelinek le «dénaturalisait» pour le re-historiciser.

Notons que le verbe «ein-mauern» avait déjà subi une extension sémantique au début de la première pièce alpine:

> Etliche hat damals auch die Betonspinne erwischt, droben, auf der Dammkrone. Wutsch, waren sie weg, im Guß des Damms verschwunden, gleich *eingemauert*, das *Einmauern* haben wir damals ja noch gekonnt, egal, was die Heimat von uns dachte. Egal, was die Heimat andrer von uns dachte. (*In den Alpen* 10)[18]

La citation littéraire de Schiller, cependant, introduit moins un dialogisme avec un auteur, qu'elle ne sert de matériau recyclable pour à la fois citer un moment parfaitement identifiable d'une culture collective –

17 Friedrich SCHILLER: «Das Lied von der Glocke», *Gedichte*, éd. par Georg KURSCHEIDT, Francfort/Main 1992, p. 56.
18 Notons ici qu'il s'agit d'un récit du grand-père au coucher de l'enfant, qui remplace les contes d'autrefois.

en jouant sur le phénomène de reconnaissance – et en dénoncer le signifié refoulé.

Il existe une autre citation de Schiller, tout autant identifiable, comme la citation du chœur à la fin du «Camp de Wallenstein» de Schiller:

> Und setzt ihr nicht das Leben ein
> Nie wird euch das Leben gewonnen sein.[19]

Ces vers, empruntés à un savoir scolaire, reconnaissables par la rime, sont accolés à deux phrases qui sont construites sur le même modèle – mais non identifiées:

> Niemand lebt, der einsam lebt. Der stirbt genug, der für die Öffentlichkeit stirbt.

On n'épiloguera pas ici sur les conditions d'insertion, ni sur l'anachronisme du terme «Öffentlichkeit» au temps du classicisme. Notons seulement qu'Elfriede Jelinek procède à un bricolage personnel: on peut reconnaître, à loisir, le titre du roman posthume de Hans Fallada *Jeder stirbt für sich allein*, ou le slogan patriotique «der stirbt genug, der für das Vaterland stirbt» etc. Mais ce qui est intéressant ici, ce n'est pas l'identification des sources, c'est la reconnaissance globale d'une sagesse institutionnelle (scolaire, populaire) qui, dans sa forme close même, exclut toute controverse ou contestation en raison de son caractère péremptoire. Jelinek l'investit en contrepoint, complètement en porte-à-faux en établissant un double paradoxe: le montage citationnel prétend louer la *mort* collective des ouvriers du chantier en dénonçant… la *vie* solitaire, et promet le *bénéfice* de la vie à ceux qui la *sacrifient*. Le cynisme s'affiche. Ainsi la sagesse populaire, de dictons en sentences morales ou patriotiques, se donne à lire comme instrumentalisation idéologique, au service d'une justification du sacrifice à une cause qui dissimule ses origines et ses intentions politiques. Jelinek enlève à ces expressions, banalisées par une culture de masse qui indifférencie ses sources, le statut de vérités intemporelles, pour leur conférer celui d'allégorie, au sens que lui donne Benjamin dans son essai sur le drame baroque, en tant qu'elle se donne à lire comme intention signifiante.

19 Friedrich SCHILLER: «Wallenstein», Werke und Briefe in zwölf Bänden, vol. 4, éd. par Frithjof STOCK, Francfort/Main 2000, p. 53, vers 1104-1107.

2. La «bataille»

La construction de la centrale électrique, dans un cadre montagneux «sublime», au sens kantien du terme, est un défi des temps modernes qui deviendra un mythe fondateur de l'identité nationale autrichienne de l'après-guerre et donnera lieu à maintes productions littéraires, filmiques et publicitaires. En 1964, par exemple, Kurt Maix fait dire à un des personnages de son roman *Kaprun. Bezähmte Gewalten*:

> Kaprun ist ein moderner Mythos für Österreich. Es steht an der Wiege unserer jungen Republik. Seine Geburt war gleichzeitig die Wiedergeburt Österreichs.[20]

«La meilleure arme contre le mythe, notait Barthes dans *Mythologies*, est de le mythifier lui-même».[21] Jelinek s'empare donc des arguments forts du mythe de Kaprun, dont elle cite les principaux représentants et propagateurs. Parmi les mythèmes, elle retient la métaphore militaire et l'idée que le chantier effaçait les différences sociales.

2.1 La métaphore militaire

Le chantier du barrage de Tauern, qui fut inauguré par le fameux «Spatenstich» de Goering en 1938, fut présenté par la propagande nazie comme «une bataille du travail» *(eine Arbeitsschlacht)*.[22] Après 1945, les médias saluèrent le combat des ouvriers, des ingénieurs et techniciens engagés dans la construction de la centrale électique comme une «guerre» où l'homme affrontait non plus, cette fois, ses semblables mais la nature sauvage et hostile des hautes cimes, un combat où l'homme et la technique moderne devaient faire leurs preuves. Jelinek inaugure sa nouvelle pièce, *Das Werk*, en citant les dernières phrases du roman *Die Männer von Kaprun* (1955) d'Othmar Franz Lang qui met en scène le mythe intemporel de l'homme engagé contre des forces telluriques. Lang écrit:

20 Kurt MAIX: *Kaprun. Bezähmte Gewalten*, Vienne 1964, p. 67.
21 BARTHES, (note 15), p. 222.
22 *Salzburger Volksblatt*, 16 mai 1938.

//
Texte/intertextes dans «In den Alpen» et «Das Werk» de Jelinek 153

> Immer wird es Menschen geben, die den Kampf suchen. Der Kampf aber liegt jenseits aller Kriege. Nicht der Mensch, der Bruder, ist der Gegner, sondern die Natur, die Gewalt der Elemente.[23]

Jelinek reprend le passage, avec une syntaxe légèrement modifiée:

> Aber die Baustelle ist ein Kampfplatz, beinahe ein Krieg. Kein Krieg zwischen Menschen und Menschen, *wie er uns eine liebe Gewohnheit geworden war*, nein, hier greift der Mensch die Natur an! Die Bergwelt. Das harte Gestein. (souligné par nous, CK, *Das Werk* 93)

Jelinek procède de deux façons. D'abord, elle *cite* fidèlement le mythe, mais en confiant au personnage un commentaire, en aparté, qui livre au lecteur/spectateur un aveu autoaccusateur involontaire. En introduisant cette incise, elle ouvre une véritable brèche, par où s'engouffre le temps de l'Histoire: *wie er uns eine liebe Gewohnheit geworden war*. Barthes définissait le mythe moderne comme une parole dépolitisée:

> Ce que le monde fournit au mythe, c'est un réel historique [...] et ce que le mythe restitue, c'est une image *naturelle* de ce réel [...] [Il est] constitué par la déperdition de la qualité historique des choses: les choses perdent en lui le souvenir de leur fabrication.[24]

Jelinek repolitise le mythe pour en faire une œuvre inscrite dans le temps de l'Histoire. Ce faisant, elle pointe, par le «personnage» en charge de ce discours, la mise en scène de ce même discours. On peut, ici, parler d'un *gestus* brechtien.

Jelinek reprend, dans *Das Werk*, les constituants du mythe «Kaprun» qu'elle développe comme les thèmes d'une partition musicale: c'est ainsi, second procédé, que Jelinek décline la métaphore militaire par reprises successives et modulées en faisant apparaître des perspectives inquiétantes. Elle cite, par exemple, le titre du roman à succès de Maix *Gewalten gezähmt*, pour resémantiser le pluriel *Gewalten* (les forces naturelles) en singulier menaçant qu'elle recontextualise dans le temps historique:

23 Othmar Franz LANG: *Die Männer von Kaprun*, Vienne 1955, p. 240.
24 Souligné par l'auteur, BARTHES, (note 15), p. 230.

> Österreich hat auf dieser Baustelle die Gewalten gezähmt, dieses kleine Land, welches die Gewalt kennt und daher sofort erkennt [...] Wir sind wieder wer! Wer sind wir wieder? Wer waren wir doch gleich wieder? (*Das Werk* 93-94)

Le mythe est ainsi cité, questionné et déconstruit dans sa fonction identitaire. Le titre est cité une seconde fois, comme un leitmotiv (p. 120/11) en point d'orgue, pour conclure un passage où Geißenpeter (Pierre le chevrier) rappelle, une fois de plus, l'exploit de «l'ensemble» du peuple autrichien, «une merveille de la domination de la nature» *(ein Wunderwerk der Naturbeherrschung)*. Cette fois l'inférence prend, en raison même de sa répétition obsessionnelle, un accent ironique.

Le «combat» contre les forces naturelles est décliné à plusieurs reprises. Ainsi lit-on, à propos des travailleurs «étrangers» du chantier:

> Es ist ein Kampf, aber es ist nicht ihr Kampf, sie brauchen nicht zu kämpfen [...] es ist ein Kampf, aber kein sinnloser Kampf. (*Das Werk* 125)

Les travailleurs «étrangers» mènent une vie difficile, dangereuse, mais ils ne sont pas les bénéficiaires de ce «combat», auquel le narrateur refuse toute grandeur. La citation est tout simplement retournée contre son auteur, dont elle dénonce l'escroquerie.

2.2 Le mythe de l'égalitarisme

Dans son roman, qui contribua à l'idéalisation du mythe, O. F. Lang, formulait avec emphase la communauté des hommes qui travaillaient au chantier, hors de toute distinction sociale:

> In Kaprun arbeiteten gar keine Kärtner, Steiermärker, Burgenländer, Oberösterreicher, Salzburger. Nein. In Kaprun arbeiteten nur Kapruner. [...] Auch die Berufe bedeuteten kaum etwas. Alle, die Maurer, die Elektriker, die Ingenieure [...] die Zimmerleute, Kraftfahrer und Mechaniker, sie waren einfach Kapruner. So stark war das Werk, daß es allen seinen Namen gab, daß es einen neuen Typ des Arbeiters schuf.[25] (*Das Werk* 166)

Le thème de l'eau associe le mythe de la communauté de combat, hors de toute distinction sociale et de toute hiérarchie:

25 LANG (note 23), p. 166.

[Das Wasser] wäscht als erstes die Standesunterschiede vollkommen heraus [...]
Und wissen Sie, der Krieg, die Front löscht dann die restlichen Unterschiede, zumindest verwischt sie sie, bis man nichts mehr erkennen kann, nicht mehr erkennen kann, wer Offizier und wer Gemeiner, ich meine Gefreiter oder Befreiter oder wie das auch heißt. (*Das Werk* 162-163)

Jelinek a disposé des recherches les plus récentes sur l'emploi des prisonniers de guerre dans les grands chantiers de centrales hydro-électriques sur le territoire autrichien, en particulier de l'étude très approfondie de l'historienne Margit Reiter, parue en 2002, à qui elle rend hommage dans le paratexte liminaire (*Das Werk* 91).[26]

La «bataille» contre les chaînes du Tauern avait besoin de «soldats», entendez par là de main-d'œuvre, de beaucoup de main d'œuvre pour remplacer les hommes qui partent à la guerre, à la vraie guerre, au front de l'Est. En 1939 arrivent 500 Polonais. Progressivement s'installe une véritable «armée du travail» (*Arbeitsheer*) de Français, de Belges etc. On procède à des rafles dans les pays occupés. C'est ainsi que furent déportés de jeunes Ukrainiens, comme ces «trois Ukrainiens» qui survivront et qui seront invités en 1994 à la commémoration des 40 ans de l'usine hydro-électrique de Kaprun. Le nombre d'étrangers, ouvriers de l'Est (*Ostarbeiter*), prisonniers de guerre, s'élèvera rapidement à 90% des effectifs du chantier. Les conditions de vie et de travail sont extrêmement difficiles. Les Russes, au nombre de 806 (soit plus de 12% de l'effectif global)[27], logeaient dans des baraquements à part, entourés de barbelés, privés de tout contact avec la population, sans hygiène, sous-alimentés, sans casques de protection, avec des habits de fortune, des galoches en bois glissantes aux pieds. Ils travaillaient 12 heures par jour, dans des conditions climatiques très dures, soumis aux humiliations quotidiennes des cadres nazis, arrosés à l'eau glacée, fouettés etc. Les victimes sont nombreuses. 255 morts recensés de 1938 à 1945, dont au moins 87 Russes.[28] Le mémorial qui sera dressé en 1994 au Mooser-

26 Jelinek a disposé du manuscrit avant sa publication. Margit REITER: *Das Tauernwerk Kaprun* in: Oliver RATHKOLB/ Florian FREUND (éd.): *NS-Vergangenheit in der Elektrizitätswirtschaft der 'Ostmark' 1938-1945*, Vienne – Cologne – Weimar, 2002, pp. 127-198.
27 REITER, (note 26), p. 144.
28 REITER, (note 26), p. 166.

boden porte l'inscription «Aus Arbeit und Opfer ein Werk», sans préciser l'origine ni les conditions de ces «sacrifices» imposés.

3. Les «trois Ukrainiens»

Jelinek pose avec force la question de l'immigration en Autriche comme apport économique décisif et, en corollaire, le violent rejet xénophobe dans l'opinion publique nationale qui se nourrit de l'idéologie raciale du national-socialisme, qui monte au cours des années soixante-dix et quatre-vingt et s'exacerbe depuis les années quatre-vingt-dix avec les succès électoraux du FPÖ et de Haider. Jelinek prend pour cible la xénophobie qui s'affirme comme constitutive du mythe identitaire de l'Autriche.

Pour aborder cette question Jelinek prend l'exemple des «3 Ukrainiens», kidnappés à l'âge de 15/16 ans dans leur village natal, comme métonymie, dans un système concentrationnaire, de cette «déportation» massive qui a participé, contrainte et forcée, à la conquête de nouvelles ressources économiques. Jelinek est partie d'une photo qui représente trois rescapés ukrainiens, qui sont ensuite retournés dans leur pays et qui sont revenus en 1994 sur invitation des autorités autrichiennes pour participer au 40ᵉ anniversaire du barrage. Ils posent devant le monument érigé en hommage aux artisans du chantier.[29] Leurs noms ont été retrouvés par Clemens Hutter et diffusés par l'historienne Margit Reiter: Trofim A. Tilipenko, Pjotr I. Sitschni et Wladimir Semjonowitsch Ostrogadski.[30]

Le personnage dramatique s'en prend à leur origine géographique, en jouant sur les assonances. Il se livre ainsi à une cascade verbale qui recherche la connivence du public par une moquerie facile et déplacée:

> Jetzt schauen Sie sich einmal diese drei kleinen Urkrainer, nein, wollte sagen Ur-Oberkrainer, Blödsinn, diese original Käsekrainer, auch nicht, schauen Sie sich diese drei kleinen Ukrainer an, jetzt hab ichs [...]

29 REITER, (note 26), p. 165.
30 TKW_Archiv Salzburg, Material Hutter, cit. in REITER (note 26), p. 158.

Jelinek met ici en place un premier dispositif intertextuel, d'abord par la dérivation (U-Krainer ⇒ Ur-Krainer: pour authentique, par récupération de la quête des origines dans le folkore national) avec un terme de la langue usuelle: les *[lustigen] Oberkrainer* sont en effet un groupe folklorique qui joue une musique enjouée et rassemble par son répertoire et sa mise en scène (costumes etc.) tout ce qui est «gemütliche Heimat». Jelinek interrompt la phrase, et introduit ce terme qui en pervertit le sens par l'irruption d'un élément parodiquement folklorique qui représente le contraire exact de l'Etranger venu d'ailleurs.

Un deuxième dispositif intertextuel vient compléter le premier avec l'insertion d'un succès des années soixante de Conny Froboess. La chanson *Zwei kleine Italiener* représenta l'Allemagne au concours de l'Eurovision en 1962. Cornelia Froboess, née en 1943, était la star de la chansonnette allemande. Elle est la chanteuse de la «heile Welt». Elle incarne la culture allemande des années soixante.[31]

> Zwei kleine Italiener
> Musique: Christian Bruhn, Texte: Georg Buschor
>
> Eine Reise in den Süden ist für andre schick und fein
> doch zwei kleine Italiener möchten gern zu Hause sein
>
> Zwei kleine Italiener die träumen von Napoli
> von Tina und Marina
>
> die warten schon lang auf sie
> Zwei kleine Italiener die sind so allein
> eine Reise in den Süden ist für andre schick und fein
> doch die beiden Italiener möchten gern zu Hause sein
>
> Oh Tina – oh Marina
> wenn wir uns einmal wiederseh'n
> Oh Tina – oh Marina, dann wird es wieder schön
>
> Zwei kleine Italiener vergessen die Heimat nie
> die Palmen und die Mädchen am Strande von Napoli
> Zwei kleine Italiener die sehen es ein

31 Pendant toute sa carrière elle restait perçue comme la petite fille de 6 ans qui chanta «Pack die Hose ein, Nimm dein Kleinschwesterchen» et de «Lieber Gott laß die Sonne scheinen».

> eine Reise in den Süden ist für andre schick und fein
> doch die beiden Italiener möchten gern zu Hause sein
>
> Oh Tina – oh Marina
> wenn wir uns einmal wiederseh'n
> Oh Tina – oh Marina dann wird es wieder schön
>
> Zwei kleine Italiener
> am Bahnhof, da kennt man sie
> sie kommen jeden Abend zum D-Zug nach Napoli
> Zwei kleine Italiener die schau'n hinter drein
> eine Reise in den Süden ist für andre schick und fein
> doch die beiden Italiener möchten gern zu Hause sein
>
> Oh Tina, oh Marina, wenn wir uns einmal wiederseh'n
> Oh Tina – oh Marina dann wird es wieder schön.

La chanson s'entend au premier degré comme une chanson pour l'époque assez progressiste: elle met en images le sort des premiers émigrés italiens en Allemagne (après la fermeture de la frontière est-allemande) qui ont la nostalgie du pays natal. Le diminutif «klein» instaure une mise à distance gentille et quelque peu condescendante. Quelques années plus tard, Fassbinder, avec *Katzelmacher* (1968)[32] problématisera le racisme quotidien contre l'Immigré en des termes autrement tragiques. Mais le rythme enjoué, la perspective du retour et de l'amour qui attend la nouvelle génération de «travailleurs immigrés» *(Gastarbeiter)*, imposent un optimisme qui banalise l'exil forcé. En outre, le texte et la musique sont en rupture totale avec le contexte grave du chantier de Kaprun.

L'insertion contrastive de cette chanson à succès représente aussi une attaque contre la «culture du refoulement» *(Verdrängungskultur)*. Elle fait ressortir l'horreur des persécutions passées et stigmatise – par ce dispositif intertextuel – la culture des années cinquante/soixante et sa pérennité dans la tradition folklorique qui, en raison de son décalage obstiné, confine au cynisme.

Jelinek est ici dans le registre de la satire.

32 La pièce «Katzelmacher» sera créée à Munich en avril 1968. Le film sortira en 1969.

4. Schubert et *La Belle Meunière*

Tout au long de *Das Werk* surgissent, par intervalles, sous forme de refrains obsédants, des fragments de *La Belle Meunière*, de Wilhelm Müller mis en musique par Schubert en 1824. Pianiste de haut niveau, Jelinek connaît très bien l'œuvre musicale de Schubert qu'elle cite dans plusieurs de ces textes.[33] Le choix de *La belle meunière* pour accompagner, rythmer et commenter *Das Werk* s'explique certes par le thème central de l'eau, mais aussi par la dynamique contradictoire du cycle romantique schubertien. En effet, au-delà de l'assurance apparente que dégagent ces mélodies largement connues et aimées, l'univers de Schubert évoque, pour Jelinek, la fragilité du monde:

> diese Schubertiaden-Volksweisen sind nicht dazu da, daß man in ihnen zuhause ist, weil man sie so oder so oft gehört hat und daher mitsingen kann. Im Gegenteil diese Komponisten [i. e. Schubert und Mahler] des brüchigen Bodens, den sie doch immer wieder beschwören – es ist der sogenannte Heimatboden, der brüchigste von allen also, weil natürlich jeder ausgerechnet von ihm Tragfähigkeit erwartet – schreiben über das, worauf sie gewachsen sind, um sich zu vergewissern, überhaupt da zu sein, und dabei fällt ihnen unter den Füßen ins Nichts.[34]

Ce jeu entre superficie et une réalité profonde qui la menace et l'engloutit à la fin intéresse ici beaucoup Jelinek.

Tandis que les citations de *Winterreise* de Schubert dans un roman comme *La Pianiste* sont cryptées[35], Jelinek procède, dans *Das Werk*, par insertions répétitives, nettement identifiables et savamment orchestrées du cycle *La Belle Meunière*. Les occurrences, au nombre d'une quarantaine, rythment la première et la seconde parties de *Das Werk* et couvrent pas moins d'un tiers du cycle. La première partie cite les seuls préludes (lieder 1 et 2) et le postlude (lied n° 20). Tandis que la seconde partie de la pièce puise dans les lieder 3 à 6 qui exposent les prémisses du récit.

33 Par exemple, elle cite le cycle *Winterreise* dans plusieurs de ses romans.
34 Elfriede JELINEK: *Ungebärdige Wege, zu spätes Begehen*. In: Otto BRUSATTI (éd.): Schubert 97, Katalog zur Jubiläumsausstellung 200. Geburtstag Franz Schubert, Cologne 1997, pp. 156-157.
35 Sur cette question *cf.* Annette DOLL: *Mythos, Natur und Geschichte bei Elfriede Jelinek: eine Untersuchung ihrer literarischen Intentionen*. Stuttgart 1994, pp. 86-99.

Les premières insertions associent et alternent le début et la fin du cycle.[36] Puis Jelinek reprend fidèlement le cycle dans son déroulement linéaire.[37]

On connaît le thème: un jeune meunier se promène «en longeant toujours le ruisseau», il arrive à un moulin où il demande du travail et où il se fait embaucher par le patron. Il tombe amoureux de la fille du meunier, la séduit, mais l'inconstante finit par lui préférer un chasseur. Fou de chagrin, le garçon meunier se jette dans le ruisseau. L'auteure élimine le noyau narratif: les amours enflammées du jeune meunier, la trahison et son corollaire, la jalousie, qui parasiteraient le récit dramatique. Elle prend soin d'enchâsser l'immersion citationnelle en inférant avec insistance, *au début* de son travail intertextuel, la «berceuse» *finale* du ruisseau où le garçon vient se jeter par désespoir. De sorte que le chant alerte et triomphant du début – où le jeune meunier trouve dans chaque strophe «une force nouvelle dans une impulsion rythmique constamment renouvelée»[38], est précédé de son achèvement funeste. L'insertion du chant du ruisseau ponctue la tragédie des travailleurs forcés et immigrés:

> Die Fremden [...] sind einfach eingefangen worden, die Fremden. Und jetzt sind sie eben da, in einem andern Vaterland. Sie fangen ab sofort das wilde Wasser ein, fassen es, setzen sich mit ihm in Beziehung, es überwältigt sie, und dann Ruhe. Sie ruhen jetzt auch. **Gute Ruh, gute Ruh, tu die Augen zu!** Still, sie liegen da, am Friedhof, **müde Träumer** [...] (*Das Werk* 155)[39]

La variation sur le thème de la capture *(einfangen)* désigne les ouvriers d'abord comme victimes, puis comme acteurs et de nouveau comme victimes. Les insertions suivantes enchaînent sur le ton enjoué du cycle. Les paroles du poète convoquent aussi l'interprétation de Schubert. La musique de Schubert engage une course ininterrompue de croches et de doubles croches qui produit l'effet d'un élan sans cesse renouvelé. L'impression, note le musicologue Arnold Feil, est irrésistible et tient à une mécanique inhérente à la structure de la composition en chants stro-

36 *Das Werk*, p. 117: lied 1, p. 155: lied 20 et 1, pp. 157, 162 et 163: lied 20.
37 *Das Werk*, pp. 166 à 181: lied 1, pp. 182 à 191: lied 2, pp. 197 à 222: lieder 3 et 4, pp. 222 à 225: lied 5, pp. 235-236: lied 6.
38 Arnod VEIL: *Franz Schubert: «La belle meunière», «Voyage d'hiver»*, trad. O. Demange, Arles 1997, p. 86.
39 Nous soulignons les citations de Schubert.

phiques. En couplant le début et la fin du cycle, Jelinek inscrit la tragédie finale dans l'invitation initiale au voyage par le chant du ruisseau, l'oraison funèbre dans la marche enjouée du garçon meunier. L'élan vers des contrées nouvelles le conduira à la mort. C'est ainsi que l'accompagnement mélodique de la trame dramatique principale surcode l'émigration (forcée) des jeunes Ukrainiens, ou des jeunes Italiens, Tchèques etc. d'hier et d'aujourd'hui, qui conduira aussi un certain nombre d'entre eux vers le cimetière de Kaprun où ils «reposent» en paix, et dont, pour la plupart, on a perdu la trace. L'insouciance du garçon meunier dissimule une réalité cruelle. L'intertexte tout à la fois persifle le mythe fondateur du chantier alpin et désillusionne le romantisme de surface du cycle schubertien, devenu lui-même un mythe. Chaque inférence dé- et recontextualise le récit épique sur la construction des barrages hydroélectriques.

Une première insertion installe une discordance en comparant l'eau fugitive et... la femme présentée comme un symbole de sédentarité:

> Von den Frauen haben wirs gelernt. Vom Wasser haben wirs auch gelernt. (*Das Werk* 117)

Le lied romantique puisait dans le symbole de l'eau ses aspirations au changement, à la découverte itinérante du monde et à l'épanouissement de la personnalité dans les voyages. Le collectif «wir» présuppose que l'individu romantique n'est pas isolé, mais qu'il participe d'une communauté humaine qui a des aspirations communes. Le spectateur perçoit la musique rapide et légère des premiers lieder. La répétition du thème a une fonction contrastive dans la mesure où précisément les ingénieurs et les ouvriers qui édifient les barrages affrontent une nature non plus bénéfique, complice de l'homme, mais profondément hostile. L'eau des torrents et des cascades n'est plus le signe d'une nature sauvage, intacte et pure *(unberührt)*, mais d'une nature que les hommes emprisonnent, qu'ils contraignent à stagner derrière des barrages *(Stau)*. Les pierres du ruisseau romantique sont recyclées comme matériau de construction ou comme armes mortelles.

Jelinek va jusqu'à intercaler des citations, elles-mêmes recyclées, pour réintroduire insidieusement une distance historico-critique qui fait écho aux procédés précédemment cités. Un seul exemple:

> Vom Wasser haben wirs gelernt, vom Wasser
> Glücklich, wer *vergießt*, was doch schon verschüttet ist!
> Die Steine selbst, so schwer sie sind, vom Wasser (souligné par nous, CK, *Das Werk* p. 155)

Le Viennois reconnaît bien sûr l'air de *La Chauve-souris* de Strauß, que Jelinek cite par ailleurs à la fin de son Dramolett *Präsident Abendwind* (1987)

> Glücklich ist wer ***vergißt***
> Was nicht mehr zu ändern ist

La citation de Strauß remaniée est devenue ou une lapalissade ou un non sens, si l'on considère qu'il est difficile de «verser» ce qui a déjà été répandu. Mais le verbe «verschüttet» se lit aussi comme quelque chose qui aurait été «enfoui». Le passé «enfoui» et que donc l'on oublie *(vergißt)* pourrait bien être cet amas de pierres que le ruisseau ex-romantique charrie, et qui, selon les termes du lied – interrompu dans sa course! – pèsent lourd. Tel devient la leçon que nous pouvons/devons tirer de «l'eau».

Conclusion

Les variations mélodiques des intertextes, du thème du feu à partir du conte des frères Grimm *Hänsel und Gretel* dans *In den Alpen*, ainsi que celles du thème de l'eau à partir du cycle *La Belle Meunière* dans *Das Werk* contribuent à installer, à structurer et à développer le programme narratif de l'auteure. Il en va de même pour les différents co-textes qui ont généré, ou génèrent encore le mythe. Ce faisant, Jelinek utilise l'intertexte comme instrument de polémique pour à la fois citer des éléments mythiques identitaires et, par un jeu de resémantisation perpétuel, d'en organiser la destruction.

«Machen macht mächtig»[1] : le pouvoir de la main dans *In den Alpen* et *Das Werk*

Sylvie GRIMM-HAMEN, Université Nancy 2

Le théâtre d'Elfriede Jelinek n'est pas un théâtre qui donne à voir des événements mais leurs ressorts invisibles et leurs faces cachées. A une époque vouée au culte de l'image et de la communication, où la réalité est d'abord un spectacle, et la représentation permanente un fait de société, son théâtre, mais aussi ses romans, se donnent à lire comme des entreprises de «démystification».[2] Ils veulent montrer ce qui ne se voit pas, ou ce que l'on tait résolument, et faire entendre une voix dissonante. Dans une société qu'elle décrit, dans une lecture d'inspiration féministe et marxiste, comme patriarcale et capitaliste, fondée sur le rapport de forces et le profit, c'est, entre autres, la mécanique du pouvoir et de l'ambition des hommes qu'Elfriede Jelinek veut exposer sur scène: «Le sens du théâtre», écrit-elle dans son essai *Ich möchte seicht sein (Je voudrais être légère)*, «c'est d'être sans contenu, mais en montrant le pouvoir des meneurs de jeu qui font marcher la machine».[3] Dans la postface de la trilogie regroupant *In den Alpen*, *Der Tod und das Mädchen III* et *Das Werk*,

[1] Ce titre est celui d'un livre paru aux éditions Redline Wirtschaftsverlag en 2005 dans lequel son auteur, Werner Schwanfelder, se proposait d'adapter les réflexions politiques de Machiavel aux stratégies économiques des managers. Cette maxime nous est apparue comme un condensé saisissant des discours politiques et économiques déconstruits par Elfriede Jelinek dans ses deux pièces. La publication récente de cet ouvrage atteste, s'il en était besoin, que l'idéologie qu'ils véhiculent est plus que jamais inscrite dans l'air du temps.

[2] E. Jelinek revient à plusieurs occasions sur cet aspect essentiel en indiquant notamment dans son essai, *Die endlose Unschuldigkeit* (1970) l'influence qu'a exercée sur elle la «démystification» des mythes contemporains par Roland BARTHES dans *Mythologies* (1957). *Cf.* entre autres Maria E. BRUNNER: *Die Mythenzertrümmerung der Elfriede Jelinek*. Neuried: Ars Una, 1997.

[3] Elfriede JELINEK: *Ich möchte seicht sein*. In: *Schreiben 9, Fürs Theater schreiben: über zeitgenössische deutschsprachige Theaterautorinnen*, H. 29/30, Brême, p. 74.

elle reprend des arguments analogues pour expliquer sa démarche, tout en replaçant ces enjeux dans le contexte particulier d'une réalité autrichienne dans laquelle la dissimulation s'est imposée après-guerre comme une vertu politique et économique fondatrice:

> Je mehr alles gesichert werden soll […], um den eigenen Bestand und die Profite des Fremdenverkehrs zu sichern […] umso weniger kommt die Wahrheit zum Vorschein, die uns ja eigentlich das Wichtigste sein sollte. Aber hier wird eben: verborgen. Indem man es zeigt, scheinbar allen und jedem zeigt, was wir sind und haben, wird umso verborgener, was wir getan haben und tun.[4]

Le but des trois pièces, tel qu'Elfriede Jelinek le «résume» dans le dernier paragraphe de cette postface, est de montrer que «la nature», «la technique» et «le travail» sont autant de mythes, au sens de Roland Barthes, qui masquent les motivations essentielles de l'action des hommes: l'hybris, l'appât du gain, l'exploitation, voire la destruction, de l'homme et de la nature.[5]

L'acte dramatique véritable ne réside donc pas dans l'action de personnages[6] mais dans la mise en spectacle des discours qui nous conditionnent et dans le détournement du langage qui nous impose les images qui nous gouvernent. Le langage de notre époque est montré côté cour, avec ses artifices, son décorum factice de phrases, ses formules stéréotypées, ses lieux communs, mais aussi côté jardin, avec ses coulisses, ses mécanismes violents, ses rouages obscurs, ses ramifications souterraines, les «belles phrases» véhiculant les idéologies dominantes étant littéralement dénaturées, sapées, par l'irruption inattendue en leur sein de mots ressortissant d'autres types de discours. Dans ce théâtre «au second degré»[7] où ce sont les mots eux-mêmes et non la psychologie qui génèrent

4 Elfriede JELINEK: *In den Alpen. Drei Dramen*. Berlin: Berlin Verlag, 2002, p. 256.
5 JELINEK, (*cf.* note 4), p. 259.
6 E. Jelinek insiste dans de nombreux essais programmatiques ou dans des interviews sur son refus de l'acteur. *Cf.* entre autres Jelinek (*cf.* note 3); Elfriede JELINEK, Christine LECERF: *L'entretien*. Editions du Seuil. France Culture, Janvier 2007, p. 50: «Car écrire une pièce pour le théâtre ne veut pas dire pour moi que des personnages vont se mettre à bouger et à dialoguer sur une scène.»
7 E. JELINEK: *Das Deutsche scheut das Triviale*. In: *Theater der Zeit* 6 (1994), p. 36: «Es sind ja bei mir keine normalen Dialoge, wo Leute aufeinander Bezug nehmen, sondern es ist so, als würden sie das woanders ablesen. Sie existieren nur in dem, was sie über sich aussagen, und sie sprechen eigentlich, als ob sie sich selbst im

les situations – car il n'y a plus de sujets autonomes, juste des consciences envahies par les rhétoriques des idéologies dominantes – le texte se construit, comme souvent dans le théâtre postdramatique, dans une hallucinante polyphonie, autour de voix qui, le plus souvent, se déploient dans le vide.[8] Incapables qu'elles sont de dialoguer, elles prolifèrent, enchaînant les mots sans parvenir à y entrer, sans parvenir pour autant non plus à en sortir, faisant des textes «des surfaces parlées», où tout est «dit», et non pas «écrit».[9]

C'est cet abandon au mouvement de la parole qui finit par rendre perceptibles les abîmes de nos pensées et de nos désirs. C'est ce que signalent les nombreux passages des textes où les langues semblent fourcher et commettre des lapsus révélateurs, comme dans cette phrase de Heidi dans *Das Werk*: «Diese Männer haben uns den Boden bestohlen, ich meine bestellt»[10] ou un peu plus loin: «Vielleicht hilft mir ja der Herr Landeshauptmann oder gar eine Zeitung, die über diesen Aufbau, ich meine diesen Absturz berichtet».[11] La méprise vient à chaque fois trahir l'implicite et révéler le fond inconscient qui parasite le sens premier. Car si les voix ressassent, elles ne répètent jamais tout à fait la même chose: les mots sont repris, déformés, transposés à d'autres niveaux de significations. Chaque nouvelle variation d'un énoncé signifie un peu autre chose dans un contexte différent et livre d'une certaine façon un commentaire et un éclairage autre de la formule initiale qu'elle prolonge pourtant de façon intempestive.

 Fernsehen sehen würden. Das ist nicht ein erstes Sprechen, wie es keine erste Natur ist, sondern ein sekundäres Sprechen, ein Sprechen in der zweiten Natur.»

8 C'est là un aspect essentiel du théâtre postdramatique tel que le définit Hans-Thies Lehmann: «Theater ist hier nicht ein Theater von Protagonisten, sondern ein Theater der Stimmen: Halbdialoge, prosalyrische Passagen, Monologe [...] zeigen an, dass hier die Suche nach einer möglichen Sprache an die Grenze von Sprache, Sinn und Darstellung geführt hat». Hans-Thies LEHMANN: *Just a word on a page and there is a drama*. Anmerkungen zum Text im postdramatischen Theater. In: *Theater fürs 21. Jahrhundert*. Sonderband Text und Kritik, Munich 2004, p. 28.

9 JELINEK, LECERF, (*cf.* note 6), p. 50.
10 JELINEK, (*cf.* note 4), p. 133.
11 JELINEK, (*cf.* note 4), p. 145.

Dans ces flots de paroles qu'Elfriede Jelinek assimile tantôt à «des coulées» tantôt à «des éboulis» de mots[12], certains termes sont chargés d'une intensité dramatique particulière: les voix y reviennent, s'y attardent, parce qu'ils sont en réalité les grands ordonnateurs des discours que la dramaturge expose et déconstruit au fil de ses pièces. Le verbe «machen» est de ceux-là. Il est un verbe tout à la fois insignifiant et essentiel de la langue allemande, si l'on en juge par la banalité de son usage dans le parler quotidien, où il fait couramment office de «mot-éponge» servant de passe-partout à tout verbe d'action plus précis. Cette plasticité sémantique, ou plutôt cette transparence de sa signification, est la condition même de son omniprésence et en fait symboliquement un mot dominant de la langue allemande qui peut trouver sa place dans presque toutes les phrases.

Il suffit de voir les occurrences frappantes de ce verbe dans les titres de quelques œuvres d'Elfriede Jelinek pour comprendre qu'il est pour elle un mot premier, cardinal. *Macht nichts!* est, par exemple, le titre détonnant qu'elle donne en 1999 à *Une petite trilogie de la mort* comprenant trois pièces de théâtre, *Erlkönigin* (La reine des aulnes), *Der Tod und das Mädchen* (La mort et la jeune fille) et *Der Wanderer* (Le randonneur). *Raststätte oder sie machen's alle* est, de même, le titre d'une pièce de théâtre de 1994.

«Machen» est un verbe-clé dans *In den Alpen* et *Das Werk* où Jelinek l'inscrit dans une généalogie de formules qui l'associe à des verbes et à des substantifs renvoyant à l'exercice du pouvoir. Ce qui pourrait apparaître au premier abord comme une filiation naturelle, du moins à l'oreille, entre *machen* et *Macht,* deux mots dont la parenté sonore peut aller jusqu'à l'homophonie selon la conjugaison du verbe «machen», repose cependant, comme tout ce qui a l'air naturel chez Jelinek, sur un glissement sémantique pernicieux. D'un point de vue étymologique, en effet, «Macht» est une forme dérivée du verbe «mögen» et n'a aucune origine commune avec le verbe «machen» qui signifie «construire, fabriquer (une maison) avec de la glaise».[13] Les deux termes ne sont donc aucunement liés, même si, dans le langage courant, les usages du terme familier

12 JELINEK, LECERF, (*cf.* note 6), pp. 96, 104.
13 Elfriede Jelinek fait allusion à ce sens étymologique dans *Das Werk*, pp. 123-124.

de «Macher» rendent manifestes les fraternités souterraines entre l'action et le pouvoir. Dans les interférences diffuses suggérées par les liens tissés entre ces mots à la surface des textes, le processus de fabrication et de construction dénommé par le verbe «machen» finit par se confondre avec l'exercice du pouvoir désigné par «Macht», et la réalité matérielle de l'action par s'assimiler en définitive à un geste prédateur de destruction.

Il va s'agir ici de dénouer le faisceau d'énoncés et le réseau de significations que catalyse le verbe «machen» à travers les termes qui lui sont agrégés et, ce faisant, de donner un exemple particulier de la force opératoire qu'ont les mots dans l'œuvre d'Elfriede Jelinek. La critique a déjà largement proposé par ailleurs une analyse structurelle de ce mode d'écriture.[14] Il s'agira de montrer notamment comment ce verbe «machen» est simultanément au carrefour des idéologies qui dominent nos sociétés contemporaines et au cœur de la poétologie postdramatique d'Elfriede Jelinek.

Si celle-ci tend à considérer «ce besoin compulsif de jouer avec les mots, cette manie de tourner les mots dans tous les sens» comme un héritage de la tradition juive familiale[15], il apparaît aussi qu'il est le seul moyen qu'elle ait trouvé pour dire les choses. Détourner et déformer le langage existant est un acte de résistance et d'impuissance tout à la fois: il s'agit comme chez Karl Kraus et Wittgenstein, dont elle revendique aussi pleinement l'héritage[16], «d'assécher le marais des phrases» (K. Kraus) pour retrouver l'épaisseur mais aussi la mémoire des mots s'effritant dans le langage habituel de la communication. Et dans le même temps, il s'agit aussi de subvertir un langage qui est fondamen-

14 *Cf.* en particulier l'article fort éclairant de la traductrice d'Elfriede Jelinek Yasmin HOFFMANN: *Hier lacht sich die Sprache selbst aus.* Sprachsatire – Sprachspiele bei Elfriede Jelinek. In: Kurt BARTSCH, Günther HÖFLER (éds), *Dossier 2* Elfriede Jelinek, Graz-Vienne: Literaturverlag Droschl, 1991, pp. 41-55.
15 JELINEK, LECERF, (*cf.* note 6), p. 103: «Je ne peux pas réfréner ce besoin compulsif de jouer avec les mots, cette manie de tourner les mots dans tous les sens jusqu'à leur faire dire le contraire de ce qu'ils signifient. Je crois que c'est ce dont j'ai hérité de la tradition juive allemande. C'est là que j'ai appris à jouer avec la langue.»
16 Elfriede JELINEK, Hans-Jürgen GREIF: *Elfriede Jelinek. Sur la brèche, sans fard, avec artifices.* In: *Nuit blanche*, n° 54, 1993/1994.

talement masculin et de «s'arroger un métalangage» auquel la femme «n'a pas droit» dans nos sociétés.[17]

Que le verbe «machen» soit si communément répandu dans le langage ordinaire est justement ce qui le rend suspect aux yeux d'Elfriede Jelinek, car c'est toujours derrière le vernis d'innocence des lieux les plus communs et des termes les plus insignifiants en apparence qu'elle va chercher les fractures révélatrices de nos façons de penser. C'est là qu'à ses yeux la vérité de notre société se donne à lire.

1. Machen: «une méthode esthétique»[18]

«Machen» est un verbe auquel Jelinek a souvent recours pour qualifier le travail artistique en général et sa manière d'écrire en particulier. Les injonctions qu'elle lance au metteur en scène, non sans auto-dérision, dans les indications scéniques de *In den Alpen* et *Das Werk* en fournissent quelques exemples significatifs:
- «Wie sie das machen, ist mir inzwischen bekanntlich so was von egal»[19]
- «ach, macht doch, was ihr wollt!»[20]
- «Man kann es aber auch ganz anders machen»[21]
- «Ich weiß auch nicht, was wir jetzt machen sollen».[22]

Au-delà de la familiarité et de la banalité de ces formulations, l'utilisation du verbe n'est pas anodine: elle relève en réalité d'un positionnement esthétique à travers lequel s'affiche un refus de toute idéalisation de la création et de l'auteur. Dans son prosaïsme désinvolte, «machen» renvoie tout à la fois à une *écriture* axée sur l'expérimentation et à une *sociologie* du théâtre où l'on traite le spectateur et le metteur en scène

17 JELINEK, LECERF (*cf*. note 6), p. 74.
18 JELINEK, LECERF (*cf*. note 6), p. 43.
19 JELINEK, (*cf*. note 4), p. 91.
20 JELINEK, (*cf*. note 4), p. 41.
21 JELINEK, (*cf*. note 4), p. 41.
22 JELINEK, (*cf*. note 4), p. 59.

comme un adulte à qui l'on donne le spectacle à faire.[23] «Machen» désacralise l'écriture et démystifie le théâtre en les réduisant au rang d'un travail artisanal qui n'a plus rien d'une création *ex nihilo*[24] mais se donne plutôt comme «un grand jeu de construction»[25] qui s'élabore à partir d'un matériau déjà donné et où la question essentielle est celle du «procédé», de la «méthode», de la «technique de montage».[26] «Et je ne saurais assez le répéter», dit-elle, «il ne peut plus y avoir aujourd'hui d'originalité, tout a été dit, nous ne pouvons que redire, citer».[27] Alors que le théâtre s'est longtemps défini comme un théâtre de la représentation, dans lequel l'action était au service d'une idée et du sujet créateur, l'œuvre théâtrale telle que l'aborde Jelinek n'est plus la création d'une œuvre achevée mais un bricolage artificiel où l'on assemble des morceaux, monte et démonte des mots et des phrases comme on le ferait des pièces d'un mécanisme. Le texte affiche ostensiblement, non sans un brin de provocation, cet aspect fabriqué, voire préfabriqué de l'oeuvre quand il emboîte les citations ou quand une voix fait mine d'agencer ses phrases selon le mode du copier-coller, cher à E. Jelinek en tant qu'adepte de l'ordinateur: «das sage ich einmal so ohne Zusammenhang, aber es paßt an jeder anderen Stelle auch hin. Den Satz behalte ich, den kann ich noch öfter verwenden».[28]

23 Le premier metteur en scène de *Das Werk*, Nicolas Stemann, évoque le mélange d'irritation et d'admiration que cette indication «Machen Sie, was Sie wollen!» provoque chez lui. Nicolas STEMANN: *Das ist mir sowas von egal!* Wie kann man machen sollen, was man will? – Über die Paradoxie, Elfriede Jelineks Theatertexte zu inszenieren. In: *Theater der Zeit.* Stets das Ihre. E. Jelinek. Arbeitsbuch 2006, pp. 62-68.
24 Elfriede JELINEK, *Im Abseits*: «Was aber bleibt, stiften nicht die Dichter. Was bleibt, ist fort. Der Höhenflug ist gestrichen». Il s'agit là d'un aspect poétologique essentiel de la dramaturgie du théâtre contemporain. *Cf.* Gerda POSCHMANN: *Der nicht mehr dramatische Theatertext. Aktuelle Bühnenstücke und ihre dramaturgische Analyse.* Tübingen: Max Niemeyer Verlag 1997.
25 JELINEK, LECERF, (*cf.* note 6), p. 46.
26 JELINEK, LECERF, (*cf.* note 6), p. 66.
27 Yasmin HOFFMANN: *Elfriede Jelinek. Une biographie.* Ed. Jacqueline Chambon, Paris 2005, p. 143.
28 JELINEK (*cf.* note 4), p. 94. *Cf.* aussi p. 176: «Das Denken ist ihr Eigentum, und seine Eignung entspringt aus der Enteignung!, nein, Moment, es entspringt aus der Ereignung, sehe ich gerade, bin beim Abschreiben in die falsche Zeile gerutscht,

Si le titre, *Das Werk,* renvoie d'abord à la construction du barrage de Kaprun, on peut y lire aussi une métaphore de l'œuvre artistique qui se présente comme un travail de fabrication où ce qui prime est plus l'acte lui-même que le produit fini.

Associé étymologiquement au travail de la main qui façonne un matériau brut, «machen» suggère, en outre, un travail qui privilégie la *matérialité* au détriment de *l'expression.* Cette fabrication textuelle-là ignore donc le geste théâtral comme forme d'expression, elle ignore délibérément le jeu théâtral de l'acteur qui ne l'intéresse que comme porte-voix, et non comme comédien.[29] En dissociant le geste de la parole, elle déconnecte aussi la pensée du travail manuel de l'écriture et assimile cette dernière à une expérience d'étrangeté dans laquelle l'écrivain ne s'appartient pas non plus complètement. Ainsi, dans le discours de remerciement qu'elle a prononcé à l'occasion de l'obtention du prix Nobel de littérature en 2004, *Im Abseits,* Elfriede Jelinek se définit, avec un sens du contrepied à nul autre pareil, comme «l'objet», «l'instrument» de sa langue: «Ich bin ihr [der Sprache] zu handen, aber dafür ist sie mir abhanden gekommen. [...] Die Sprache weiß, was sie will. Gut für sie, ich weiß es nicht.»

Mais, comme toujours chez Jelinek, la dérision ne laisse pas d'être productive, car le verbe «machen» rend compte simultanément aussi du regard dépréciatif et dévalorisant porté sur le travail créateur féminin dans une société patriarcale et met en lumière les accointances entre l'art et le pouvoir. Quand elle donne à sa pièce *Stecken, Stab und Stangl* (1995), le sous-titre *«Eine Handarbeit»,* elle assimile son écriture théâtrale à un travail manuel sans noblesse, à une tâche secondaire de l'ordre du tricot ou de la broderie que l'on fait au coin du feu, sans portée poli-

entschuldigen Sie...». Jelinek est qualifiée de façon fort éclairante par Helga Leiprecht comme «une auteure électronique» dans l'article où elle rapporte ces propos de la dramaturge décrivant sa manière de travailler: «Der Computer kommt meiner Arbeitsweise sehr entgegen. Das ist wie bei einem Baukasten für Kinder; er fordert einen ja richtiggehend dazu auf, die Sprache hin und her zu schieben wie Legos.» Helga LEIPRECHT: *Die elektronische Schriftstellerin.* In: *du.* Elfriede Jelinek. Schreiben. Fremd bleiben. octobre 1999, Cahier n° 700, p. 3.

29 Elfriede JELINEK: *Sinn egal. Körper zwecklos.* In: Elfriede JELINEK: *Stecken, Stab und Stangl. Raststätte oder sie machens alle. Wolken. Heim. Neue Theaterstücke.* Reinbek bei Hamburg: Rowohlt Taschenbuch Verlag 1997, pp. 7-13.

tique ni reconnaissance sociale, où l'on reproduit des modèles, où l'on travaille sans réfléchir, mécaniquement.[30] Tandis que l'on reconnaît aux hommes le droit à la création, et donc à la maîtrise des choses, comme le fait d'ailleurs remarquer Peter à Heidi, «Männer. Die gestalten»[31], on ne concède encore et toujours de véritable pouvoir à la femme que dans la sphère domestique, pas dans l'espace symbolique de la parole.

Le titre qu'Elfriede Jelinek a choisi de donner au texte dans lequel elle réagissait l'été dernier sur son site internet aux révélations de G. Grass sur son engagement dans les SS, *Randbemerkung eines weiblichen Setzerlehrlings*, reprend sur un mode parodique le préjugé selon lequel le travail artistique féminin ne relèverait pas tant d'une activité intellectuelle que d'une habileté manuelle ou d'un savoir-faire pratique. Présenté comme la «note» d'une «apprentie typographe», le texte s'affiche, par dérision envers les propos «souverains» de G. Grass, comme un exercice d'écriture sans prétention. L'auteure ironise ainsi:

> ich bin ja eben leider keine Macherin, jetzt mache ich die Sache nicht, ich komme zu ihr, denn sie macht nicht, dass sie zu mir kommt […] weil solche wie ich, Frauen Kinder Alte (die ersten und letzten Kriegsopfer immer und überall) lächerlich sind, weil sie nichts machen, weil sie nichts machen können und weil sie nichts dagegen machen können… Und sie sind schon lächerlich, während sie so was sagen, glauben Sie, ich bin mir dieses Dilemmas bewusst, ich sage und sage, aber es ist wie nicht gesagt. Ich kann nichts dagegen machen.[32]

Par le néologisme, «Ich bin leider keine Macherin», elle dénonce l'impuissance des femmes artistes dans notre société. Dépossédées du pouvoir symbolique que confère la parole, leurs mots n'ont aucun poids, ils ont l'insignifiance d'un bavardage, ce que suggèrent le verbe «sagen», et ses répétitions. Tout au plus les femmes peuvent-elles prétendre, par l'importance accordée dans nos sociétés à la beauté corporelle, à devenir, comme le suggère Tretel dans *Das Werk*, des «Mach**haberin(nen)**»[33], à

30 A ce premier niveau de sens s'en rajoute un autre: «faire du crochet» est aussi dans la pièce une métaphore pour le refoulement de l'histoire et le déni de la réalité. L'acte même suggère que l'on recouvre le passé d'un voile d'oubli.
31 JELINEK, (*cf.* note 4), p. 120.
32 http:www.elfriedejelinek.com, *Randbemerkung eines weiblichen Setzerlehrlings*, p. 3.
33 JELINEK, (*cf.* note 4), p. 227.

être donc détentrices d'un pouvoir qu'on leur concède, sans qu'elles soient en mesure de l'exercer effectivement. Le verbe «haben» suggère, en effet, qu'on leur accorde, à l'inverse des hommes qui agissent et créent, un pouvoir dont elles ne peuvent pas véritablement user. Leur condition, dans une société patriarcale, est d'être objet de désir, surface de projections, et non pas sujet. C'est ce que formule sans ambiguïté la phrase de Hänsel: «In dieser Frau hat das Seiende endgültig seine Grenzen aufgehoben und ist ein Gemachtes geworden, das aber wieder vollkommen natürlich aussieht.»[34]

La parenté sonore du verbe «machen» avec le substantif «Macht» rend donc manifeste aussi le totalitarisme inhérent à tout acte créateur. Comme Ingeborg Bachmann avant elle et à laquelle elle se réfère souvent en la matière, en particulier à son dernier roman *Malina*[35], Elfriede Jelinek ne peut se figurer l'acte créateur que comme acte masculin. «Ich bin da im Grunde ganz totalitär» admet-elle sans détours lorsque le journaliste André Müller souligne l'agressivité dont elle peut faire preuve dans ses textes.[36] Se qualifiant même à l'occasion de «criminelle en col blanc»[37], elle dénonce la schizophrénie imposée à la femme qui, pour pouvoir parler, doit investir la langue des hommes, «lutter pour conquérir [...] ce pouvoir phallique de la parole».[38]

34 JELINEK, (*cf.* note 4), p. 230.
35 JELINEK, LECERF, (*cf.* note 6), pp. 106-107. Rappelons qu'Elfriede Jelinek a écrit le scénario du film que Werner Schroeter a tourné à partir du roman *Malina*. *Cf.* Elfriede JELINEK: *Malina: ein Filmbuch* nach dem Roman von Ingeborg Bachmann. Francfort/Main: Suhrkamp 1991.
36 Elfriede JELINEK, André MÜLLER: *Ich bin die Liebesmüllabfuhr. Der Journalist und Autor im Gespräch mit der Schriftstellerin über den Nobelpreis, das Kaffeehaus als Körperverletzung und andere Kränkungen.* In: *Theater der Zeit* (*cf.* note 25), p. 23.
37 Yasmin HOFFMANN, (*cf.* note 28), p. 123.
38 JELINEK, LECERF (*cf.* note 6), p. 106. *Cf.* aussi Ingeborg GLEICHAUF: *Verschwinden als äußerste, einzige Selbstbehauptung.* In: *Was für ein Schauspiel! Deutschsprachige Dramatikerinnen des 20. Jhs und der Gegenwart.* Berlin: AvivA Verlag 2003, p. 100: «Elfriede Jelinek tritt auf als Verwalterin von Gesagtem und Geschehenem», «[als] Herrin der Sprache».

2. «Au, schon ist gleichzeitig in mir der Ethiker vom Praktiker erledigt worden, aua!»[39]

Le travail «pratique» désigné par le verbe «machen» a partie liée aussi avec l'absence de morale. C'est ce que laisse entendre, ci-dessus, une phrase de Peter dans *Das Werk*. «Machen» est, de fait, un mot-clé des ingénieurs qui travaillent à l'édification du barrage de Kaprun. Les nombreuses occurrences du terme dans les longs monologues qu'ils tiennent dans la première partie de la pièce détonnent d'autant plus que, par un effet de contraste destiné à créer des effets de rupture dans leur discours et à décrédibiliser leurs propos, elles tranchent avec tout un jargon technique dont ils ne manquent pas d'abuser par ailleurs.[40] Dans leur bouche, le verbe devient en réalité un symptôme de la violence d'une société qui se réfugie dans le culte de l'action et de la machine. «L'action intense et permanente»[41] dont ils se font les hérauts à travers un credo ridiculisé par sa répétition mécanique, «Unsere Gattung muß und muß und muß: tun und tun und tun»[42], est une action qui se définit en effet en termes de *fabrication* et s'entend comme un travail de *construction* fondé sur l'engagement – et au besoin l'anéantissement – physique de ses exécutants, «l'armée des travailleurs». Tel est le sens de la formule, saisissante par la collusion qu'elle opère entre une action *(machen)* et son idéalisation *(die Tat)*, par laquelle Peter qualifie le travail des ouvriers du chantier: «[sie] machten unsere Taten! Unsere Taten, die wir dann für unsere ausgeben könnten! Danach können sie von mir aus tot sein und tot bleiben.»[43] L'action héroïque dont ces «hommes de Kaprun»[44] tirent leur gloire repose sur la réalisation d'un ouvrage tangible, censé incarner la nouvelle vérité du pays.

39 JELINEK, (*cf.* note 4), p. 116.
40 JELINEK, (*cf.* note 4), pp. 112-113.
41 Peter cite une formule d'Ernst Jünger en évoquant «Ein Höchstmaß an Aktion». JELINEK, (*cf.* note 4), p. 100; Ernst JÜNGER: *Der Arbeiter. Herrschaft und Gestalt.* Stuttgart: Klett-Cotta 1982, p. 111.
42 JELINEK, (*cf.* note 4), p. 100.
43 JELINEK, (*cf.* note 4), p. 104.
44 JELINEK, (*cf.* note 4), p. 144.

«Machen» renvoie ainsi à l'un des fondements idéologiques essentiels de la politique d'après-guerre en Autriche résumé dans le mot d'ordre martelé par le chœur des chevriers: «Österreich blutet, aber Österreich baut auch! Österreich baut an. Österreich baut weiter, viel, viel weiter, als es zuvor gedacht hat. Es baut auf, und dann baut es an das Aufgebaute an.»[45] La renaissance symbolique du pays se fonde sur la puissance unificatrice de l'action concrète, et non sur un travail de deuil concernant le passé immédiat. «Regarder ensemble vers l'avenir» et «travailler à l'élaboration de cet avenir», comme l'évoquait notamment le chancelier Figl dans ses discours des années cinquante[46], étaient des adages politiques essentiels de la Seconde République autrichienne, portée par l'illusion que l'histoire doit se «faire» plutôt qu'être «subie»[47]. La réalité de la reconstruction démocratique devait se mesurer donc à la force de la *main*, relayée par celle du corps ou de la machine, et non à celle de la parole, la renaissance par l'action, célébrée dans l'exclamation faustienne «Am Anfang war die Tat!»[48] venant remplacer, et pervertir, la foi biblique dans le Verbe, «Am Anfang war das Wort». Car la force de la main se déploie, elle, dans la matérialité immanente d'un présent sans passé, sans souvenir. «Österreich. Ganz neu. Keine Spur Dreck am Stecken», déclame fièrement Peter[49], variant à sa façon le constat indubitable, et néanmoins douteux, de l'un des étudiants japonais dans *Raststätte oder sie machens alle*: «In der Natur wird nicht nachgedacht, es wird einfach gemacht.»[50] Une fois de plus, c'est un faux pas de la langue qui vient démystifier, en le tournant en dérision, le mythe d'une technologie salvatrice: «Jetzt bauen wir endlich auf und fertig, ich meine jetzt bauen wir endlich fertig und aus»[51], dit Heidi en rendant manifeste par la seule inversion d'un terme *(fertig)* et d'une lettre *(auf-aus)* l'équivalence abusive entre le fait de construire et de refouler le passé.

45 JELINEK, (*cf.* note 4), pp. 92-93.
46 Klaus ZEYRINGER: *Österreichische Literatur seit 1945*. Überblicke, Einschnitte, Wegmarken. Innsbruck: Haymon-Verlag 2001, pp. 60-61.
47 JELINEK, (*cf.* note 4), p. 22: «Die ewig Mahnenden sollen sich daran ein Beispiel nehmen, daß man auch die Geschichte nicht machen kann. Man unterliegt ihr.»
48 JELINEK, (*cf.* note 4), p. 233.
49 JELINEK, (*cf.* note 4), p. 97.
50 JELINEK, (*cf.* note 31), p. 132.
51 JELINEK, (*cf.* note 4), p. 140.

L'édification du barrage de Kaprun, destinée officiellement à marquer le renouveau du pays, permet officieusement de clore définitivement un chapitre douloureux de l'histoire. Faire du béton est, au sens propre comme au sens figuré, une façon concrète d'enterrer les morts causées par la construction du barrage et, plus largement, de maquiller les crimes et de taire les compromissions du passé. Comme le souligne Peter avec une lucidité teintée de cynisme dans son monologue, «le regard de l'homme d'action se porte sur le produit de son travail», et non pas, comme chez «l'homme qui sait», sur «son destin».[52] Le court-circuit cynique établi dans *Das Werk* par la phrase: «Zuerst macht [der Mensch] Tote, dann macht er Beton»[53] rend manifeste l'étouffement du travail de mémoire sous une chape de béton.[54] Et de fait, le sportif, accessoirement le secouriste, dans *Die Alpen,* comme les ingénieurs dans *Das Werk,* sont des hommes d'action vivant dans le déni de la mort, dans la dénégation du passé, ils ne vivent et ne parlent qu'au présent, comme si le temps, les événements et surtout l'histoire n'avaient pas prise sur eux, leur «existence» se réduisant aux activités qu'ils exercent.

Dans son élémentarité même, le verbe «machen» nomme, tout en le dénonçant, le masque de simplicité primitive et innocente dont s'est affublée l'Autriche d'après-guerre en se présentant, notamment dans son hymne national, comme un «pays de montagnes, de fleuves, et de champs...». C'est aussi ce dont témoigne dans le parler quotidien la relativisation infantile et complaisante des faits dans la formule «wir haben doch gar nichts gemacht»[55], répétée et modulée à l'envi par l'enfant, «Ja, da kann man nichts machen»[56], ou par le chœur des chevriers, «...los, eifrige Betonspinne! Wen du triffst, der steht nicht mehr auf. Macht nichts...».[57] Le revers brutal de cette foi en l'action, tel qu'il apparaît dans ces tournures, est l'absence de tout sens de la culpabilité et une

52 JELINEK, (*cf.* note 4), p. 99: «Der Blick des Wissenden gleitet bereits über sein Schicksal hin, der Blick des Tätigen über sein Produkt.»
53 JELINEK, (*cf.* note 4), p. 102.
54 *Cf.* aussi JELINEK, (*cf.* note 4), p. 146: «Sie haben gesagt, daß auch sie sich nicht zu verantworten haben werden, wenn man eine Antwort von ihnen will. Auch gut. Das spart uns viel Zeit, in der wir noch viel mehr wieder aufbauen können.»
55 JELINEK, (*cf.* note 4), p. 199.
56 JELINEK, (*cf.* note 4), p. 42.
57 JELINEK, (*cf.* note 4), p. 102.

réduction systématique des crimes commis en agissements insignifiants, en faits anodins.

Il est révélateur aussi de ce point de vue que les ingénieurs de la pièce se présentent sous l'innocente apparence de *Geißenpeter*, de chevriers, dont l'auteure souligne cependant avec ironie dans la didascalie initiale qu'ils «font sagement leur job» en gardant des «otages», plutôt que des «chèvres». Le jeu de mots sur *Geiß* et *Geisel* suffit à jeter la suspicion sur la nature de ce travail et à trahir les implications criminelles d'un tel culte de l'action: l'anglicisme évoque, lui aussi, trop ostensiblement l'expression euphémique par laquelle le président américain George Bush présente régulièrement comme un «travail» les actions guerrières de ses soldats en Irak.

Une fois de plus, ce sont les interactions entre les mots qui rendent manifestes les points de contact entre la réalité contemporaine du monde et de l'Autriche avec l'histoire, ses violences et ses morts, et qui permettent de déconstruire les discours lénifiants d'hier et d'aujourd'hui sur la valeur constructive du travail. Ce sont en particulier toutes les filiations idéologiques, inlassablement maquillées, de cette foi en l'action qui resurgissent et font apparaître qu'elle est en réalité toujours au service d'une volonté de puissance et de domination.

Lorsque le chœur des *Geißenpeter* se présente comme «Die letzten Tätigen»[58], il emploie une terminologie qui associe et confond tout à la fois «le dernier homme» de Nietzsche[59], «l'homme au travail» d'Ernst Jünger, mais aussi «l'homme d'action» cher aux classiques allemands. Par là-même, ce sont pêle-mêle les connivences de cet idéal de l'action avec l'imaginaire héroïque d'une civilisation du surhomme[60], «faus-

58 JELINEK, (*cf.* note 4), p. 99.
59 Nietzsche oppose dans *Also sprach Zarathustra* «le dernier homme» (der letzte Mensch) au «surhomme» (der Übermensch) comme le degré le «plus méprisable» de l'humanité. Friedrich NIETZSCHE: *Also sprach Zarathustra I*, Zarathustras Vorrede. In: Friedrich NIETZSCHE: *Werke* in vier Bänden. Edité par G. STENZEL, Erlangen: Karl Müller Verlag, Vol. 1, p. 297. Signalons que Zarathustra est qualifié aussi de «randonneur» *(Der Wanderer)*, une figure associée au thème de la randonnée qu'Elfriede Jelinek évoque à plusieurs reprises dans *In den Alpen* et *Das Werk*. JELINEK, (*cf.* note 4), pp. 10, 175, 180-181.
60 Dans *Das Werk*, le jeu de mots sur «Ingenieur» et «Ingenium», qui désigne un talent créateur inspiré par Dieu, montre l'hybris et la démesure de ces ingénieurs,

tienne»[61], qui voit dans l'action non seulement la plus haute forme de la réalisation de soi[62] mais aussi un moteur puissant de l'histoire, et une raison légitime du pouvoir réel et symbolique de l'homme sur la femme, qui sont mises en évidence. A Heidi, qui se réduit à son rôle social et se définit comme une «Stubenhockerin»[63], Peter lance ainsi avec condescendance: «Du kennst das ja nicht, was es heißt, etwas sehr Großes aufzubauen».[64]

Cet idéalisme de l'action évoque simultanément, par le jeu des mots eux-mêmes, son enracinement dans le totalitarisme fasciste, avec sa religion du travail rédempteur et son exaltation de la «performance». La glorification du travail, «... arbeiten, arbeiten, arbeiten! Man fühlt, daß die Arbeit glücklich macht, daß sie die Seele bereichert und beschwingt»[65], et le thème de la «performance» (Leistung) qui revient comme un *leitmotiv* dans le monologue des chevriers[66] ne peuvent qu'évoquer, au milieu de nombreuses autres références au vocabulaire de la propagande nazie, «le principe de performance» magnifié dans l'idéologie nationalsocialiste, de même que sa vision du peuple allemand comme «communauté de travail».[67] Le barrage, lit-on dans *Das Werk*, doit devenir la manifestation visible et tangible de la volonté d'une «Volksgemeinschaft»[68] placée sous un martial «Also packen wirs an».[69] L'utilisation du

convaincus de l'inspiration divine qui fonderait leur action. JELINEK (*cf.* note 4), pp. 97-98.

61 JELINEK, (*cf.* note 4), pp. 63, 94, 213, 233. Le terme est aussi, au-delà de l'allusion à Goethe une citation d'Oswald SPENGLER: *Der Mensch und die Technik. Beitrag zu einer Philosophie des Lebens*. Munich: C. H. Beck'sche Verlagsbuchhandlung 1931, p. 52. *Cf.* aussi le jeu ironique sur *faustdick* et *faustisch:* JELINEK (*cf.* note 4), p. 181.

62 JELINEK, (*cf.* note 4), p. 144: «ein tätiger Mensch werden, das ist das Allerhöchste was es gibt».

63 JELINEK, (*cf.* note 4), p. 133.
64 JELINEK, (*cf.* note 4), p. 98.
65 JELINEK, (*cf.* note 4), p. 107.
66 JELINEK, (*cf.* note 4), pp. 93, 101, 115, 120.
67 Eric MICHAUD: *Un art de l'éternité*. L'image et le temps du national-socialisme. Paris: Editions Gallimard, 1996, p. 375: «Comme il existait un principe du Führer *(Führerprinzip)*, il existait aussi un principe de performance *(Leistungsprinzip)* qui constituait l'un des fondements du national-socialisme *pratique*.»
68 JELINEK, (*cf.* note 4), pp. 121, 125.

terme de «Volksgemeinschaft», emprunté à la propagande nazie qui désignait par là «le corps du peuple racialement sain», assimile les ingénieurs à des soldats du Reich pour lesquels la construction d'un barrage équivaut à un acte de mobilisation guerrier au service d'un idéal supérieur. Et, de fait, une rhétorique guerrière parasite en permanence le vocabulaire des constructeurs[70], rendant manifeste la violence inhérente à toute action comprise comme travail de fabrication et de maîtrise d'un matériau. D'où le constat sans détour de Heidi: «Und während wir noch besorgt sind, hat die bauende Hand ihr Werkzeug gefordert, um endlich wieder Waffe zu werden. Ihr Werkzeug ist ja immer: die Waffe.»[71] «Die Taten»[72] et «die Arbeit»[73] finissent ainsi par désigner les actes criminels eux-mêmes, le travail de construction se résumant à un travail de destruction, comme dans ce satisfecit que se décernent les ingénieurs: «Na, diese Landschaft haben wir nicht gemacht, wir haben andere Landschaften zu Kleinholz, Dreck, Asche, Ruß und Müll gemacht, aus dieser haben wir zur Abwechslung einmal was gemacht, das ist ein Wunderwerk.»[74]

En réduisant tout à un «faire», les ingénieurs désacralisent et minimalisent définitivement les pires abus.

C'est la philosophe Hannah Arendt, dont Elfriede Jelinek fait par ailleurs une protagoniste de sa pièce *Totenauberg* (1991) aux côtés de Martin Heidegger, qui soulignait que «la violence, sans laquelle ne se ferait aucune fabrication, a toujours joué un rôle important dans les doctrines et systèmes politiques fondés sur une interprétation de l'action en termes de fabrication […]. Il a fallu l'âge moderne», écrit-elle, «convaincu que l'homme ne peut connaître que ce qu'il fait, […] pour mettre en évidence la violence inhérente à toutes les interprétations du domaine des affaires

69 JELINEK, (*cf.* note 4), p. 97.
70 Citons entre autres exemples, JELINEK, (*cf.* note 4), p. 93: «Aber die Baustelle ist ein Kampfplatz, beinahe ein Krieg»; p. 98: «die Drossensperre wird in Angriff genommen».
71 JELINEK, (*cf.* note 4), p. 129.
72 JELINEK, (*cf.* note 4), p. 147.
73 JELINEK, (*cf.* note 4), p. 158.
74 JELINEK, (*cf.* note 4), p. 100.

humaines comme sphère de fabrication».[75] *Das Werk* illustre parfaitement cette thèse.

«Faire», «construire», «fabriquer» se réduisent ainsi, au fil des phrases et des collusions de mots, à leur plus simple appareil, à l'exercice d'une force brutale où la nature et l'homme sont considérés comme des matériaux à sacrifier au profit de la réalisation d'une idée. Quand le chœur des chevriers lance à Heidi: «Warum funktionierst du noch immer nicht, Heidi? Filter verstopft, Turbine festgefressen? Unrunder Lauf? Woran liegts?»[76], le totalitarisme de l'action et l'idolâtrie de la machine se rejoignent dans toute leur cruauté.

Et le passé finit de même par rejoindre à nouveau la réalité de nos sociétés de consommation et de loisir avec leur «fétichisme de la marchandise» et leur culte de la performance, sportive ou technologique. L'attitude des ingénieurs envers les travailleurs se confond pour Heidi avec celle d'un producteur envers les marchandises qu'il exploite et met en vente:

> Der deutsche Ingenieur ist insgesamt, wenn er alle seine Sinne beisammen hat, ein ganzes Rudel von Männern, die sich zufällig einmal nicht bekämpfen, sondern etwas anderes tun wollen, das in der Zukunft auch noch halten soll, denn sie haben kapiert, dass die Menschen eben nicht so lange haltbar sind wie ihre Erbaunisse, ihr Ablaufdatum steht ja schon auf ihrer Verpackung drauf, aber die Erlaubnis haben sie.[77]

Dans le titre de la pièce *Raststätte oder sie machen's alle*, le verbe «machen» désigne une sexualité réduite à la marchandisation du corps de la femme qui s'assimile, à notre époque tout acquise à l'idéologie mercantile, à un bien de consommation. Dans *Die Alpen* et *Das Werk* la performance sportive comme la prouesse technologique participent d'une même dynamique d'instrumentalisation et de réification des corps au service d'idéaux supérieurs (la beauté, la rentabilité, la performance etc...) et culminent dans le rejet, puis l'anéantissement, de l'Autre. C'est

75 Hannah ARENDT: *Condition de l'homme moderne*, trad. G. Fradier, préf. P. Ricœur, Paris 1983 (*The Human Condition*, 1958), pp. 291-292.
76 JELINEK, (*cf.* note 4), p. 103.
77 JELINEK, (*cf.* note 4), p. 126. *Cf.* aussi p. 118: «Heute kann man die Menschen ja beliebig herstellen und ihnen jede beliebige Form geben.»

cette réalité qu'Elfriede Jelinek expose en particulier dans le deuxième tableau qui donne la parole à la masse des travailleurs.

Les touristes morts dans la catastrophe de Kaprun en 2000, par négligence et par appât du gain comme le constate Elfriede Jelinek dans la postface de la trilogie, de même que les prisonniers et les ouvriers morts lors de la construction du barrage pendant la guerre, par indifférence et mépris de la vie humaine, ne font ainsi que signaler la continuité d'un même asservissement à l'idéal de l'action et du pouvoir, à n'importe quel prix.

Prises isolément, ces dénonciations relèveraient de simples truismes si Elfriede Jelinek ne montrait pas, par l'enchaînement des mots, la terrible osmose de tous les discours sanctifiant le travail et l'action. La force de son propos réside dans ce pouvoir de lier pour mieux déconstruire, les glissements et les mises en relation sémantiques créant immanquablement des dissonances et des ruptures dans la mécanique bien huilée des «belles phrases». La critique est dans cette façon de miner ces rhétoriques de l'intérieur, par ces générations lexicales «spontanées» et ces enchaînements terminologiques intempestifs, où l'invention langagière permanente pourrait faire penser que les jeux de mots relèvent de la complaisance ou de la facilité. S'il y a, certes, dans cette façon de tisser des correspondances formelles, souvent cocasses, une opération intellectuelle truquée, destinée à parodier les «pseudo-logiques» des discours idéologiques[78], elle propose néanmoins, à partir de ces logiques abusives,

78 On peut penser qu'Elfriede Jelinek pratique, à sa manière, ce que Roland Barthes qualifie de «procès de l'enchaînement, du discours enchaîné» à propos de la lecture d'un discours de Hess proposée par Brecht dans ses *Ecrits sur la politique*. Roland BARTHES, *Ecrits sur le théâtre*, Textes réunis et présentés par Jean-Loup RIVIERE, Paris: Editions du Seuil 2002, pp. 344-345: «Du fait qu'elles s'enchaînent, dit Brecht, les erreurs produisent une illusion de vérité; le discours de Hess peut paraître vrai, dans la mesure où c'est un discours *suivi*. Brecht fait le procès de l'enchaînement, du discours enchaîné (gardons le jeu de mots); toute la pseudo-logique du discours – les liaisons, les transitions, le nappé de l'élocution, bref le continu de la parole – détient une sorte de force, engendre une illusion d'assurance: le discours enchaîné est indestructible, triomphant. La première attaque est donc de le discontinuer: mettre en morceaux, littéralement, l'écrit erroné est un acte polémique. ‹Dévoiler›, ce n'est pas tellement retirer le voile que le dépiécer; dans le voile, on ne commente ordinairement que l'image de ce qui cache ou dérobe; mais

des raccourcis suggestifs sur l'état de notre société. Ces rapprochements permettent de livrer par court-circuitage l'effet *(Machen)* et sa cause *(Macht)*. Ils fonctionnent donc, en quelque sorte, comme des opérateurs d'analyse: ils mettent en évidence sinon des lois, du moins les engrenages fatidiques qui se nouent dans la réalité. En affichant des liaisons souterraines, ils jettent la suspicion sur toutes ces tentatives des Autrichiens d'après-guerre d'isoler et de détacher les faits (les crimes) de leurs conséquences. C'est cette façon de séparer les actes de leurs effets qu'Elfriede Jelinek dénonce avec sarcasme en faisant dire au chœur des chevriers: «Mir fällt bloß auf, Heidi, daß deiner Aufeinanderfolge von Tatsachen keine adäquaten moralischen und ideologischen Begründungen folgen.»[79]

L'enchaînement des mots et la profusion des significations provoquent un effet de saturation du sens en même temps qu'il pallie aux trous de mémoire. Ils permettent d'atteindre en définitive à une conscience plus grande de l'histoire sans que le texte ne prenne jamais la forme d'un travail de persuasion rhétorique.

l'autre sens de l'image est aussi important: le *nappé*, le *tenu*, le *suivi*; attaquer l'écrit mensonger, c'est séparer le tissu, mettre le voile en plis cassés.»
79 JELINEK, (*cf.* note 4), p. 119.

Ein früher Alpinist in Jelineks «*Alpen*»[1]

Corona SCHMIELE, Université de Caen

In ähnlicher Weise wie Thomas Mann – die Parallele ist seit dem Nobelpreis erlaubt – wird Elfriede Jelinek viele fleißige Germanistengenerationen beschäftigen. Ein beträchtlicher Teil der Arbeit besteht vorläufig noch darin, mit dem Spürsinn, der Geduld und der Leidenschaft des Jägers herauszufinden, welche Zitate an welcher Stelle einmontiert wurden, d.h. wen Jelinek an welcher Stelle gerade sprechen lässt. Wie andere ihre Texte von ghost-writern schreiben lassen, so lässt sie sie von ghost-speakern sprechen. Glücklicherweise wird uns heute diese subalterne Vorarbeit beträchtlich erleichtert durch *google*, doch auch so noch birgt sie genügend Abenteuer, um den germanistischen Jäger in uns herauszufordern. Erstaunlich Vieles trotzt der maschinellen Suche, denn Jelineks Texte sind eben kein elektronisches Patchwork, sondern ihre Zitiertechnik zeugt von intensiver Lektüre, nicht nur der Klassiker, wie Euripides, sondern der abseitigsten Bücher, die in keinem Lehrplan vertreten sind.

Nicht alles kann man finden, und braucht es auch nicht. Doch nicht alles, was nicht zu finden ist, ist darum auch schon ein «Canada dry», also etwas, das hochprozentig, nach Zitat schmeckt, aber in Wirklichkeit nur ein harmloses Limonadengetränk eigener Herstellung ist.[2] Ja, der Verdacht scheint gerechtfertigt, dass uns Jelinek überhaupt nicht mit Canada dry abspeist, sondern im Gegenteil meist mit ziemlich scharfen Wässern.

Mag man es auch mit Antje Johanning halten, die sagt, es sei wichtiger, die semantischen Brüche und Schnittstellen zu erkennen, als alle

1 Université de Caen – Journée d'études – Elfriede Jelinek – 26. Januar 2007.
2 Die schöne Bezeichnung für solche «Scheinzitate» – die auf die Reklame für jenes absolut alkoholfreie Getränk anspielt, das sich gab, als sei es hochprozentig – verdanke ich Jacques Lajarrige, der sie anlässlich der «journée d'études» über Jelinek im Januar 2007 im Heinrich-Heine-Haus in Paris prägte.

Zitate im Einzelnen zu identifizieren[3], so ist das doch nur ein schwacher Trost, es bleibt interessant, zu wissen, wo genau etwas herkommt, ja, es ist fast unmöglich «ungestört» zu lesen, wenn man es nicht weiß und dauernd spürt, es gäbe da etwas zu wissen.

Thomas Mann, um auf den Vergleich zurückzukommen, kann man lesen, ohne irgendetwas Derartiges aufzuschlüsseln, denn er versucht ja, die Zitate seinem poetischen Kosmos anzuverwandeln, also die Spuren seines «Diebstahls» zu verwischen, Jelinek dagegen lässt das Zitierte einfach als Fremdes stehen, eignet es sich nicht an. – Jeder Leser merkt, auch wenn er nicht weiß, woher ein Zitat kommt, wo ein Zitat ist. Und das führt ihn immer wieder von der eigentlichen Lektüre ab; kein Personenverzeichnis in diesen Stücken erteilt Auskunft über alle Geisterstimmen, nirgendwo lässt sich nachsehen, wer an welcher Stelle eigentlich spricht. Das aber lässt dem Leser keine Ruhe.

In den Alpen jedenfalls lässt sich ruhiger und konzentrierter lesen, wenn man einmal weiß, was und wie viel hier von einem Autor namens Leo Maduschka abgeschrieben ist, ja man könnte sagen, es ist zum Verständnis unabdingbar.

Viele und außerordentlich lange Stellen sind es, und aus einem und demselben Buch, aus einem Buch, von dem kaum jemand je etwas gehört hat, von dem Elfriede Jelinek aber eine intime Kenntnis besitzt:

> Das Buch heißt: «Junger Mensch im Gebirg. Leben, Schriften, Nachlaß», ein Freund des Autors hat es posthum herausgegeben, die «Gesellschaft alpiner Bücherfreunde» hat es publiziert.[4]

Was mir vorliegt, ist die 4. Auflage, das 10.-14. Tausend; es gibt auch eine fünfte Auflage, also doch ein vielgelesenes Buch, jedenfalls kein Buch nur von den Freunden für die Freunde, oder der Freundeskreis ist erstaunlich groß.

Aus diesem Buch wird in *In den Alpen* weit ausführlicher zitiert als aus Celans *Gespräch im Gebirg*.

3 Vgl. Antje JOHANNING: *KörperStücke. Der Körper als Medium in den Theaterstücken Elfriede Jelineks.* Thelem, Dresden 2004, S. 80.

4 Hrsg. von Walter SCHMIDKUNZ: einem Freund Maduschkas, in der «Gesellschaft alpiner Bücherfreunde», München: Richard Pflaum Verlag, o.J.

Es sind solche Stellen, bei denen mancher sich gefragt haben mag, ob das von Rilke sei, es klingt so, und doch auch wieder nicht.[5]

Wer war dieser Leo Maduschka?
Einer der «frühen Alpinisten» von denen Jelinek in der Nachbemerkung spricht, wenn auch kein ganz früher.[6] Sie macht keinen Hehl daraus, solche zu zitieren, nur Namen gibt sie – ein wahres Rumpelstielzchen – nicht preis: «Der Text arbeitet mit Zitaten aus Originaltexten des frühen Alpinismus». (S. 253)
Originalzitate sind es in der Tat, wenn auch, wie wir sehen werden, durchaus nicht immer originalgetreu zitiert. Es sind die Zitate, von denen sie sagt, dass sie sie in den «Text-Reaktor» einschiebe «wie Brennstäbe». Wir kommen auf die Metapher zurück.

Wer also war Leo Maduschka? – Ein Homme de lettres, zugleich postromantischer Dichter und Alpinist, oder besser gesagt ein Bergsteigerphilosoph. Durchaus keine ganz banale Erscheinung.
Nicht Österreicher, sondern Deutscher. Eine schillernde Persönlichkeit, so schildern ihn die Freunde.[7] Jahrgang 1908, in München geboren. Germanist. Hört Seminare bei Arthur Kutscher, dem Begründer der Theaterwissenschaft, bei dem auch Rilke und Brecht, Erwin Piscator und Ernst Toller, Ödön von Horvath und Peter Hacks und viele andere, deren Namen man heute noch kennt, in die Schule gingen. Maduschka ist Kutscher sogar freundschaftlich verbunden, macht mehrere Reisen mit ihm und seinen Schülern, durch Italien und Südfrankreich. Studiert auch zwei Semester in Wien; im Wintersemester 1932 promoviert er dann in Mün-

5 Siehe Anhang. Die Gegenüberstellung erhebt keinen Anspruch auf Vollständigkeit, bei jeder Lektüre stoße ich auf neue Stellen, die mir entgangen waren.
6 Der *Deutsche und Österreichische Alpenverein* wurde 1873 gegründet, der *British Alpine Club* schon wesentlich früher, nämlich 1857. Vgl. dazu Dagmar GÜNTHER: *Alpine Quergänge. Kulturgeschichte des bürgerlichen Alpinismus (1870-1930)*. Frankfurt am Main: Campus Verlag 1998, S. 35. – Jelinek meint mit früh aber ganz offensichtlich die Zeit kurz vor dem Nationalsozialismus.
7 Vgl.: *Leo Maduschka – Junger Mensch im Gebirg. Leben, Schriften, Nachlass*, hrsg. von Walter SCHMIDKUNZ, Gesellschaft alpiner Bücherfreunde, München: Richard Pflaum Verlag, o.J., S. 25 u. 27. – Zitate aus diesem Buch werden in der Folge im Text in Klammern wie folgt ausgewiesen: (Mad. S. ...).

chen mit einer Arbeit über «Das Problem der Einsamkeit im 18. Jahrhundert, im besonderen bei J. G. Zimmermann» bei Walther Brecht. – Diese Dissertation wurde 1933 posthum vom Doktorvater veröffentlicht, er selbst war nämlich am 4. September 1932, mit 24 Jahren, bei der Durchkletterung der Civetta-Wand ums Leben gekommen. Darauf spielt Jelinek in den *Alpen* an (S. 24).[8] – Der Doktorvater beklagt den Verlust einer «vielversprechenden Hoffnung» der «deutschen Literarhistorie».[9] Auch darauf spielt Jelinek an, wenn sie vom «Ende eines jungen Talents» (S. 57) spricht.

Seine Doktorarbeit wurde 1978 noch einmal aufgelegt, was eher selten ist.

Auch das Buch *Leo Maduschka. Bergsteiger – Schriftsteller – Wissenschaftler* wurde mehrmals aufgelegt, zuletzt 1992. Selten ist auch das; die wenigsten Schriftsteller dieser Generation fanden nach dem Dritten Reich überhaupt noch Leser, und es gibt welche, die es mehr als Maduschka verdienten, heute noch gelesen zu werden.

Maduschka war Mitglied des «Akademischen Alpenvereins München», nicht aber des DuÖAV («Deutschen und Österreichischen Alpenvereins»), nicht also des Vereins, der schon in den frühen zwanziger Jahren die Juden ausgeschlossen hatte. Jedenfalls erwähnen die Schriften keine solche Mitgliedschaft.

Der Aufsatz «Bergsteigen als romantische Lebensform», und darin besonders das Kapitel «Der Wanderer», zuerst erschienen in der «Deutschen Alpenzeitung», verdienen besondere Erwähnung, denn er erschien mehrfach, bevor er schließlich in den genannten Erinnerungsband Aufnahme fand.[10] Hier nennt Maduschka alle Kronzeugen seiner Lebensauffassung: Es sind im Wesentlichen Nietzsche, Hölderlin, Eichendorff, Tieck, Rilke. Auch Goethe, Hamsun, Wolfram von Eschenbach, Hesse. Dagegen gibt es allenfalls schwache ideologische Einwände. Es geht in

8 Zitate aus der *Alpen-Trilogie* werden mit Seitenzahl in Klammern unmittelbar hinter dem Zitat ausgewiesen. Zugrundegelegte Ausgabe: Elfriede JELINEK: *In den Alpen*, Berlin: Berlin Verlag, 2. Auflage, 2004.
9 So im «Nachruf» des Doktorvaters in: Leo MADUSCHKA: *Das Problem der Einsamkeit im 18. Jahrhundert, im besonderen bei J. G. Zimmermann*, Weimar: Verlag von Alexander Ducker 1933, S. 127.
10 Vgl. *Junger Mensch im Gebirg*, S. 189-207; Kapitel «Der Wanderer»: S. 193-196.

der Schrift um den Wandermythos, Rilkes Gedicht «Der Fremde» wird zitiert[11], Nietzsches «Fernenliebe»[12], Hesses «Ich gehe nirgendhin. Ich bin nur unterwegs» dient als Motto des Kapitels[13], «Hyperions Schicksalslied» beschließt es: «Uns aber ist gegeben auf keiner Stätte zu ruhn».[14] Unschwer ist zu sehen: das hat wenig mit alpinem Sport zu tun, das Wort übrigens kommt in seinem Vokabular nicht vor, es ist eine Metaphysik des Wanderns, ein tragisches Menschenbild liegt zugrunde, ewige Wanderschaft als *condition humaine*, wir alle Ewige Juden, ob Juden oder nicht. Mag uns das epigonal erscheinen, abgestanden, zum Überdruss literarisch durchgekaut, das Tragische darin als unerträgliche Pose, so ist doch immerhin anzumerken, dass auch Jelinek noch von diesem Wandern im übertragenen Sinn besessen ist und ihre *Alpentrilogie* von kaum etwas anderem spricht. Man denke auch an das Mittelstück, an *Rosamunde*: «Wo ich so lang gesucht hab, in der Welt herumgeirrt, ohne meinen Schreibtisch zu verlassen.» (S. 71) Ist der Wandermythos auch obsolet geworden, das Wandern selbst in diesem Sinne ist es nicht.

Maduschka war, soweit das aus den Schriften ersichtlich ist, kein Antisemit; und auch kein Nationalsozialist. Nichts in seinen Schriften deutet darauf hin.

Allerdings ist vom «germanische[n] Blut und Wesen» (Mad. S. 193) sowie von der «deutsche[n] Seele» (Mad. S. 107) verschiedentlich die Rede.

In Faust nämlich, so Maduschka, finde das germanische Blut und Wesen «seinen größten heroischen Ausdruck» (Mad. S. 193). Und der romantische Mensch sei «der Zwillingsbruder» des «faustischen Menschen», wobei der faustische Mensch, wie es sich gehört in Anführungszeichen steht und hinter dem Ausdruck auf Oswald Spengler verwiesen wird. Jelinek greift das auf (S. 94).

11 Vgl. a.a.O., S. 194: «[...] – sie lassen das Erlebnis hinter sich, ihrem Wandern und sich selbst die Treue wahrend und ‹tiefer wissend, dass man nirgends bleibt›» (Rilke); S. 195: «Und dies alles immer unbegehrend/ hinzulassen, schien ihm mehr als seines/Lebens Lust, Besitz und Ruhm...»
12 Vgl. a.a.O., S. 193.
13 A.a.O., S. 193.
14 A.a.O., S. 196.

Und vom Kämpfen und Erobern ist viel die Rede, wenn auch niemals in irgendwelcher kriegerischen Absicht, sondern immer allein auf die Besteigung, das «Bezwingen» der schroffen Gipfel bezogen, auf das Bezwingen seiner selbst auch. – «Künstler und Kämpfer» (Mad. S. 8), nennt denn auch der Nachruf des Freundes Walter Schmidkunz den von der Civetta-Wand bezwungenen Maduschka. – Vielleicht ein Milieu und eine Mentalität aus denen die Nazis ihre Mitläufer rekrutierten, doch nach allem, was man lesen kann, ist es das Milieu mehr als die Person Maduschkas, der dem Kreis um Kutscher mindestens ebenso nahe stand, wie den Kameraden vom *Akademischen Alpenverein München*.

Also: eine interessante Wahl von Seiten Jelineks; denn ginge es ihr etwa nur um das «Anprangern» von Antisemitismus, von Prä-, Post- und eigentlichem Faschismus, so hätte sie bessere Beispiele unter den frühen Alpinisten oder Wandervögeln finden können, so etwa Hans Breuer, der dem «Zupfgeigenhansl» die Parole voranstellt: «Erwandert euch, was deutsch ist».[15]

Und es fällt auch auf, dass Jelinek aus Maduschkas Buch gerade nicht die Stellen zitiert, in denen vom germanischen Blut und Wesen und Ähnlichem die Rede ist.

Das Buch *Junger Mensch im Gebirg* enthält Gedichte, poetisch-philosophische Texte, Beschreibungen von Kletterpartien aus der Feder Maduschkas selbst, sowie Porträts, Nachrufe auf ihn von Freunden und den Bericht von seinem Sterben an der Civetta-Wand.

Kennt man diesen Hintergrund, wird einem zuallererst einmal klar, dass das Stück *In den Alpen* eigentlich drei Geschichten evoziert und palimpsestartig übereinanderblendet, die drei historischen Schichten entsprechen und die alle in den Alpen spielen: die historisch älteste Schicht ist dabei Maduschkas Geschichte. Sie lässt sich, wenn man will, mit dem Etikett «Präfaschismus» versehen. Es ist die Geschichte eines tödlichen Unfalls, läuft also parallel mit dem Gletscherbahnunfall und findet Spiegelungen in den Unfällen der Skiweltmeister. – Es ist eine Geschichte, die insofern eine gewisse Tragik hat, als Maduschka sich selbst zum Opfer fällt, es gibt hier keinen Schuldigen, schuld ist allein er

15 So im Vorwort zu dieser von ihm herausgegebenen Volksliedsammlung, Kriegsausgabe, Leipzig 1915.

selbst, sein Wille, seine Hybris; und der Berg übernimmt in dem Szenario die Rolle des Schicksals. Opfer und Täter sind hier identisch. – Man könnte sagen, er fällt seiner eigenen Ideologie zum Opfer. Niemand käme hier auf die Idee, eine Schadenersatzklage anzustrengen.

Mittlere Schicht ist die Geschichte von Paul Celans versäumter Begegnung mit Adorno in Sils Maria, bei der zu besprechen gewesen wäre, ob nach Auschwitz Gedichte noch möglich sind. Celan spricht in diesem Teil des Stücks als Überlebender für die Opfer des Faschismus. Und diese Opfer der Gaskammern werden zusammengesehen mit den Opfern des Gletscherbahnunfalls (vgl. S. 42). – Auf dieser Ebene lässt sich klar zwischen Opfern und Tätern unterscheiden.

Die jüngste Schicht ist die Geschichte vom Gletscherbahnunfall; hier trifft vielleicht das Wort «Postfaschismus»: moderner Massentourismus, Leistungs- und Fitnesswahn, Fortschrittswille um jeden Preis. – Hier wird uns gesagt, dass Opfer und Täter sich nicht voneinander unterscheiden, dass die Opfer auch die Täter hätten sein können und umgekehrt. Es walten Zufall und Willkür. Es gibt keinen Tötungswillen, es gibt nur den Willen von immer mehr Menschen, immer schneller immer höher hinaufzukommen, möglichst viel Profit zu machen, und dabei auch über Leichen zu gehen, dieser Wille ist die Wurzel des Übels.

Drei Geschichten von Opfern *einer* Ideologie, eine Art Archäologie des Faschismus, wobei durch Maduschkas literarische Kronzeugen (Wolfram von Eschenbach, Eichendorff, Tieck, Rilke, Nietzsche usw.) die Wurzeln noch weiter in die Vergangenheit hinab verfolgbar werden.

Strukturell ist das interessant, es lässt im Text dieser Liebhaberin der Oberfläche die Tiefenstruktur sichtbar werden, eine Vertikale neben der horizontalen «Vielstimmigkeit», neben der Melodie ein harmonisches Prinzip, ein polyphones Übereinandergeschichtetsein von Stimmen.

Von der Aussage her aber ist es nicht ganz neu: Dass die Wurzeln des Faschismus in die Romantik hinabreichen, ja in der gesamten deutschen Geschichte zu suchen sind, ist abgehandelt, Thomas Manns *Doktor Faustus* ging vor einem halben Jahrhundert schon bis auf Luther zurück, und seit Georg Lukács pfeifen es die Spatzen von den Dächern. Aber heult Elfriede Jelinek nur mit den Wölfen, oder bezweckt sie mit den Maduschka-Zitaten noch etwas anderes? – Warum und wie also baut sie diese Zitate ein?

Folgen wir dem Klappentext:

> Elfriede Jelinek stellt Originaltexte aus der Zeit des frühen Alpinismus dagegen [gegen die Texte, die sich auf den Unfall der Gletscherbahn beziehen, d.V.], aus einer Aufbruchsphase, in der die Alpen noch nicht als Sportereignis, sondern als Natur wahrgenommen wurden, als elitäres Erlebnis, das den Massen verschlossen blieb – und [als Erlebnis, d.V.] einer Minderheit. Denn die Geschichte des Alpinismus war seit ihren Anfängen auch eine Geschichte des Antisemitismus. In Einschüben aus Paul Celans berühmtem «Gespräch im Gebirg» wird dieser ewige Ausschluss spürbar.

So weit der Klappentext.

Also Maduschka als Repräsentant der Antisemiten, sonst nichts?

Dafür hätte es sicher bessere Beispiele gegeben, denn, wie gesagt, antisemitische Äußerungen gibt es von ihm nicht, und von Ausschluss ist auch nicht die Rede.

Sollte der frühe Alpinismus, die alpine Wanderbewegung des beginnenden 20. Jahrhunderts nur als präfaschistisch dekouvriert werden, hätten billigere Zitate auch genügt, und im Kreis der deutschen Alpinisten hätte Jelinek unschwer schärferen Tobak finden können als Maduschka. Man müsste auch zynisch sein, wenn man von Maduschkas Buch ganz ungerührt bliebe: nicht ganz unverständlich ist, dass sein Tod an der Civetta-Wand ihn im Kreis seiner Freunde und sogar darüber hinaus regelrecht zum Mythos hat werden lassen. – Es ist in der Tat fraglich, ob es Jelinek nur darum geht, kaltschnäuzig diesen Mythos zu zerstören.

In der Nachbemerkung ist die Aussage des Klappetextes auch um die oben angeführte interessante Metapher von den Brennstäben im «Text-Reaktor» ergänzt.

Was besagt die Metapher?

Zur Erzeugung von Atomstrom werden Uranium-Stäbe in den Reaktor eingeführt, mit Protonen bombardiert, um die Kernspaltung in Gang zu setzen. Bei diesem Prozess wird Energie frei, also auch Wärme, die dazu verwendet wird, wie bei einem Dampfdrucktopf, Wasser in Dampf zu verwandeln. Der Dampf wiederum setzt ein kleines Mühlrad in Gang (wie das Ventil des besagten Topfes) – und damit wären wir bei der Schönen Müllerin, «Das sehn wir auch den Rädern ab, den Rädern!» – es

ist das Prinzip der Turbine: Die Bewegungsenergie wird, wie beim Dynamo auch, in Strom verwandelt.
D.h.: die Brennstäbe (also die Maduschka-Zitate) werden zwar verschlissen (ihre Atome aufgespalten, zerstückelt), aber es soll nicht zerstört werden, sondern es wird etwas erzeugt. Strom nämlich. – Es ist ja keine Atombombe, was Jelinek herstellt, sondern sie arbeitet mit einem Kernreaktor, betätigt sich nicht wie der Heimwerkeronkel, *l'oncle bricoleur* aus dem Lied von Boris Vian als Amateurhersteller von Atombomben[16], jedenfalls nicht nach der Metapher. Die Reaktion ist kontrolliert, der Reaktor (also der Text) ist das Gebäude, das erlaubt, die Reaktion zu kontrollieren, die sich entwickelnde Energie in den segensreichen Strom zu verwandeln, der den Menschen Licht schenkt, sie erleuchtet.

Der Brennstab (also das Maduschka-Zitat) leistet *grosso modo* das, was beim Elektrizitätswerk Kaprun das Gefälle leistet. Und was ist dieses Gefälle auf Jelineks Dramen bezogen? – Nicht mehr die Bewegung der Handlung auf ihr Ende zu, wie früher, also nicht das Abfallen der Handlung, sondern einfach die Sprechbewegung, und natürlich, untrennbar davon, eine Denkbewegung.

Die Maduschka-Zitate setzen also die Denkbewegung in Gang, erzeugen die Energie, die in den «Strom der Gedanken» (so S. 52) umgewandelt wird.

Sehen wir uns an, wie das gemeint sein kann.

Es fällt auf: Die Maduschka-Zitate durchziehen das ganze Stück, und zwar im Crescendo: erst diskret, im 1. Teil, wobei bemerkenswert ist, dass sie verschiedenen Sprechern zugeordnet sein können: dem Kind (S. 14), der jungen Frau (S. 26), dem Bergrettungsmann (S. 27).[17]

Dann länger und deutlicher im 2. Teil, wobei sie zwar hauptsächlich, aber nicht ausschließlich dem Kind zugeordnet werden, sich in seine antisemitische Schimpftirade, den vehementen Ausgrenzungsdiskurs einordnen.[18] An mindestens einer Stelle spricht auch der Mann Text aus

16 Vgl. «La Java des bombes atomiques».
17 Vgl. genaue Parallelzitate jeweils im Anhang.
18 Die markanten Stellen finden sich auf den Seiten 46-49, 52-54, sowie auf Seite 57. Vgl. Anhang.

dem Maduschka-Buch (Mad. S. 50), nämlich wenn von der Linie die Rede ist, die das Leben vom Tod schneidet.

Im dritten Teil aber machen die Maduschka-Zitate fast vollständig den Part von Sprecher «B» aus, das heißt aus der Vielstimmigkeit in einer und derselben «Sprachfläche» ist eine Einstimmigkeit geworden, die Stimme Maduschkas prallt hier mit nur einer zweiten Stimme zusammen, die einem andern Sprecher zugeordnet ist, der Stimme des Technokraten, und zwar so lange bis es einen Kurzschluss gibt: «Dann wurde es finstere Nacht». Damit endet das Stück. – B hat darin das letzte Wort («Danke»).

Es ist gar nicht so sehr eine Frage der Menge an zitiertem Text, wichtiger ist die Feststellung, dass die Maduschka-Zitate sich durch alle drei Teile ziehen, wie im *Werk* die Zitate aus der schönen Müllerin. Sie sind strukturbildend, ja **sie** sind recht eigentlich das Verbindende zwischen den Teilen. Sie stehen im Zentrum, halten alles zusammen, um sie kreist alles. Im Unterschied zu den Zitaten aus der *Schönen Müllerin* dominiert auch in den *Alpen* die Maduschka-Stimme am Ende fast gänzlich, wird fast zur Stimme eines Subjekts (im *Werk* kommt diese Rolle Euripides zu) .

Verfolgen wir die Zitate durch das Stück, so finden wir im 1. Teil folgende aufschlussreiche Stellen:

> Und aus dem fernen Tale, wo nächtlich schon die Schatten weben, hört man empor ins letzte Leuchten der Abendglocken Zungen beben, **äh, beten**. (S. 14; Hervorhebungen vom Verfasser)

Hier könnte man vom kabarettistischen Gebrauch des Zitates sprechen: eine Literaturparodie. Der schlechte, unreine Reim – «weben» auf «beten» – des Originals; die Klischees, die seit der Klassik weitergetragen werden, wie alte Lumpen, so das «Weben» der «Schatten», das man schon bei Schiller findet, werden parodistisch aufgespießt: der Kontrast mit der «unpoetischen» Umgebung, macht die Inadäquatheit besonders deutlich, daraus entsteht die Komik. Das Zitat ist hier einer der vielen bunter Fetzen am Harlekinsgewand des Sprechers.

Die «Schleiergardinen» (S. 26) etwas später im Text stellen dann die erste Verbindung zwischen Maduschka und Celan her: Das Schleier-

motiv kommt in den Zitaten aus dem *Gespräch im Gebirg* wieder, an zentraler Stelle.

Kurz nach den «Schleiergardinen» liest man:

> Und hätt ich einmal, wenn das Schicksal es will, einen tiefen Sturz getan, **dann** tret ich, **wie immer,** gelassen und still meine letzte Bergfahrt an. **Obs mir** auch oben wohl gefällt, **ja das schafft uns** keine Pein: wir waren die Fürsten dieser Welt und **wollen es droben auch sein!** (S. 27, Hervorhebungen vom Verfasser)

Ohne mehr zu wissen, als dass dies ein Bergsteigerlied ist, sieht der Leser: Wenn dieses Lied hier dem Leichenteile aufsammelnden Rettungsmann in den Mund gelegt wird, wird damit die Ideologie des Liedes in den krassesten Kontrast gesetzt mit der materiellen Realität, von der es spricht; das subjektive Lebensgefühl, aus dem es erwachsen ist, wird durch diese Materialität, die nackten Fakten Lügen gestraft. Der Diskurs ist inadäquat, ein falscher Diskurs, lächerlich die Prätention, «die Fürsten dieser Welt» zu sein und auch nach dem Tod zu bleiben, in Anbetracht der Zerstückelung, die nicht einmal mehr einen ganzen Menschen erkennen lässt, noch weniger natürlich einen Fürsten.

Weiß man aber, dass Maduschka dieses Bergsteigerlied des *Münchener Akademischen Alpenvereins*, dem Bericht des überlebenden Freundes zufolge, gesungen haben soll, bevor er in einer Felsspalte der Civetta-Wand erfror, so wird die Sache komplexer, man hört hinter dem Klamauk die Betroffenheit. – Die Sache geht über das billige Anprangern und Lächerlichmachen einen Schritt hinaus, und man versteht besser, warum das Motiv des «Fürsten der Welt» in *Rosamunde* auf das Schreiben bezogen wieder auftaucht: «[...] ich schreib und schreib, die Königin dieser Welt bin ich [...].» (S. 70)

Im 2. Teil spielt Maduschka in den Sprachflächen des Kindes eine zentrale Rolle. Er ist eine Gegenstimme zu Celan. Mit Echos und Spiegelungen, die beide in Beziehung setzen. Das Motiv des Schleiers, des Steins, das Wasser auch, Gletscher und Schnee, schließlich die Einsamkeit der Wanderschaft sind die verbindenden Themen und Motive. – Sagt die eine Stimme aber, sie habe «nichts zu erringen» (S. 48), spricht die andere dagegen von «kämpfen» (S. 46).

An einer Stelle kommt es aber sogar, ganz wie im doppelten Kontrapunkt, wo die obere Stimme zur unteren werden kann, zu einer Umkeh-

rung der Rollen, da nämlich wo der Ausgrenzungsdiskurs, der sich gegen den Mann richtet (also gegen Celan und alles, was mit ihm in Verbindung gebracht werden kann) sich derart zum Paroxysmus steigert, dass das Kind schließlich genau das sagt, was dem Juden Ahasver, der Legende nach, den Fluch der ewigen Wanderschaft eingetragen hat, und sich so selbst zum Juden macht: «Was wollen Sie denn dauernd von uns? Wir wollen Sie ja nicht! Sie verdienen unsere Einsamkeit nicht. Und wenn Sie noch als Einbeiniger vor unserer Hütte stünden, wir ließen Sie nicht hinein» (S. 48).

Die «Einsamkeit» hier ist zwar kein Zitat, aber eine Anspielung auf Maduschka: er schrieb, wie schon erwähnt, seine Doktorarbeit über das «Problem der Einsamkeit...» und das Wort ist in dem Buch *Junger Mensch im Gebirg* ein Schlüsselwort.

Umkehrung der Stimmen, Rollentausch auch, wenn der Mann plötzlich aus dem Maduschka-Buch zitiert: «Da geht man hin und will sie sehen, die Linie sehen, die die grade Linie des Lebens vom Land des Todes schneidet.» (S. 50) – Ein Zitat, das der Rolle des Mannes im Stück entspricht, denn er ist sozusagen der Hüter dieser Schwelle zwischen Leben und Tod, wie Hermes psychopompos.

Danach in diesem 2. Teil folgen noch zwei markante Stellen aus dem Maduschka-Buch: eine aus der Beschreibung seiner Todesnacht (S. 46), aus der Feder des überlebenden Freundes, und eine von ihm selbst (S. 47).

> **Und Sie kennen das Gefühl nicht**, unter den eisigen Sturzfluten eines wilden Hochwetters **mit einem anderen** Kameraden in der gewaltigen Civettawand um Ihr Leben zu kämpfen. Der Zeltsack vom Wasserfall zerfetzt, der Biwakplatz von Steinschlag und Flug überspült, die **Stelle, wo sie kauern, ein bloßer Riss in der Wand,** vom Wasser überronnen. (S. 46; Hervorhebungen vom Verfasser)

Der im Original einigermaßen anrührende Bericht wird hier in erster Linie in entlarvender Absicht zitiert: «Und Sie kennen das Gefühl nicht», so wird das Zitat von Jelinek eingeleitet. Was sich als heroisch-tragisches Einzelkämpferschicksal[19] darstellt, erscheint so als Teil des vehementen Ausgrenzungsdiskurses: falscher Aristokratismus, der die anderen zu Untermenschen stempelt. Das Wort «gewaltig» ist gerade vom «Mann»

19 Zum «Einzelkämpfer» und «Einzelgänger»: vgl. auch: *Das Werk*, S. 125 und 97.

reflektiert worden: «Man steht da, ringsherum Gewaltiges, das leicht zu Gewalt werden kann» (S. 45): Die Rede des Kindes demonstriert nun, über das Maduschka-Zitat, diesen Zusammenhang zwischen «gewaltig» und «gewaltsam». Auch das übrige Vokabular ist von Gewalt geprägt: «wild», «Sturzfluten», «eisig», «zerfetzt», «kämpfen», «Steinschlag».

Es wird damit, wie auch im folgenden Zitat (S. 47) ein falscher Heroismus entlarvt, seine scheinbare Harmlosigkeit («Lachender auf der Bahre», «flotter Bursch», «gemütliche Wanderungen») täuscht darüber hinweg, dass er die Gewalt mit einem Nimbus umgibt. – Später, immer noch im selben Teil, werden mit ähnlicher Absicht andere Stellen aus dem Buch von und über Maduschka zitiert: das Kind sagt «wir haben stets und immer an uns gearbeitet» (S. 53), «groß, lang und sehnig stehen wir vor uns, das letzte Mal» (S. 54). Man spürt hier den Geist des Nationalsozialismus.

Doch wie gesagt, man müsste zynisch sein, wenn einen der Bericht von der letzten Nacht Maduschkas ganz ungerührt ließe. Ich denke nicht, dass das Elfriede Jelineks Fall ist. Das Zitat hat auch noch andere Funktionen im Text: Es klingt hier zum allerersten Male überhaupt das Wassermotiv an, und zwar gleich in seiner unheimlichsten Variante: es bringt den Tod. Was beim harmlosen Bächlein aus der *Schönen Müllerin* sich erst nach und nach herauskristallisiert, ist durch dieses Zitat von allem Anfang an da, der todbringende Charakter des Wassers ist das Grundmotiv.

Auch das Motiv der Vereisung[20] ist zum ersten Mal da, das des Gefälles auch, und schließlich das des Steins, korrespondierend mit Celans *Gespräch im Gebirg*, doch unheimlicher hier fast noch, als Steinlawine[21] nämlich. – Eine Stelle, die mehr als bewusst ausgewählt ist, und auf mehr als eine Weise in den Text ausstrahlt. Sie bleibt zwar als Fremdkörper da, aber als Fremdkörper, dem andere Fremdkörper entsprechen und widersprechen.

Die beiden letzten markanten Zitatstellen im 2. Teil zeigen, indem sie so eng nebeneinander montiert sind, die Ambivalenz, man könnte auch sagen Ambiguität des Maduschka-Diskurses:

20 Vgl. *Das Werk*, S. 141 und 147.
21 Vgl. Lawinen und Muren im *Werk*.

Es gibt Stürmer, deren berauschendes Glück es ist, sich mitten hineinzuwagen zwischen Tod und Verderbnis. Es gibt Einsame, denen kein Preis zu hoch ist für die große Leidenschaft, die allein ihr Leben erleuchtet und erwärmt. Wann immer Sie von **meinem** Ende hören, **oder haben Sies's vielleicht schon gehört: Ende eines jungen Talents?**, hoch droben im Herzen der Gefahr und des Geheimnisses, dann kommt **ihnen** doch **gewiss** in aller Trauer ein Trost über die Lippen: Kein schönrer Tod ist in der Welt. (S. 57; Hervorhebungen vom Verfasser)

[...] und keiner ist wie ich so sehr bedroht, und ich bin einer, der sich viel verliert: an Traum und Trauer, Schwermut, Nacht und Tod. (S. 57)

Klingt die erste mit ihrer Kraftmeierei wie aus einer nationalsozialistischen Propagandarede, zeigt die zweite im Gegenteil Todverhaftetheit, Melancholie, Verwundbarkeit und Schwäche: sozusagen das Poeten-Gesicht, das Maduschka mit Celan verbindet (wenn auch nicht seine Sprache).

Weiß man, dass beides dieselbe Stimme ist, sieht man besser, worum es geht: es geht nicht ums Anprangern präfaschistischer Diskurse, sondern um das zutiefst Zweideutige auch des poetischen Diskurses.

Wir kommen hier einer anderen Ebene von Jelineks Reflexion über Faschismus nahe, die sie selbst als Autorin betrifft, auf der sie alles selbstgerechte Verurteilen hinter sich lässt. – Die Suche nach einer Sprache, die keine Gewalt ausübt, steht dahinter, wo doch selbst die «poetische» Sprache der romantischen-postromantischen Tradition gewaltsam ist.

Wir sind, wie oft bei der Beschäftigung mit Jelinek, bei Roland Barthes, den sie tief, manchmal vielleicht allzu tief verinnerlicht hat: Mit Hilfe ihrer Experimente mit Brennstäben sucht sie zu finden, wie man sich aus der Gewalt der Sprache herausmogeln kann.[22]

Deshalb zitiert sie das *Gespräch im Gebirg*. Denn worum sollte es beim Gespräch zwischen Adorno und Celan gehen? Eben um die Frage, wie man nach Auschwitz überhaupt noch dichterisch sprechen sollte. –

22 Vgl. BARTHES: *(Leçon inaugurale de la chaire de sémiologie littéraire du Collège de France, prononcée le 7 janvier 1977, éditions du Seuil, Paris 1978)* der die Literatur als einzige Möglichkeit kennt, sich dem Machtcharakter der Sprache zu entziehen. – Er nennt dieses «Herausmogeln» «l'esquive»: «Cette tricherie salutaire, cette esquive, ce leurre magnifique, qui permet d'entendre la langue hors-pouvoir, dans la splendeur d'une révolution permanente du langage, je l'appelle pour ma part: *littérature*» (*ibid.*, p. 16).

Deshalb auch zitiert sie Maduschka, weil seine Sprache zeigt, wie stark auch poetische Sprache den Machtstrukturen verhaftet ist und wie inadäquat, wenn es darum geht, das Grauen zu sagen.

Wir sind auf den 3. Teil nun gut vorbereitet.

War Maduschka in Teil 2 nur mit in dem «Sack», der die verschiedenen sprachlichen Leichenteile enthielt – gemäß der Aussage des Kindes: «Nehmen Sie sich wenigstens kurz Zeit und lesen Sie, was ich enthalte! Wo schauen Sie denn hin, auf dem Sack steht es drauf» (S. 51) – so setzt sich nun seine Stimme durch, und es kristallisieren sich aus der Kakophonie der vielen Stimmen im Wesentlichen zwei Stimmen heraus: A und B sind Einzelstimmen, kein Stimmengewirr, keine Sprachflächen sondern Repliken. – B ist hauptsächlich Maduschka, A stammt, wie wir von Pia Janke wissen, im Wesentlichen aus der Zeitschrift *News*, vom 16. und 23.11.2000.[23]

Es sind keine Figuren, aber klar unterschiedene Stimmen, *fast* wie Figurenrede: Der Poet und der Technokrat. Nicht irgendein fiktionaler Poet, sondern einer, der, wie Celan, wirklich gelebt und gedichtet hat. Aber seine Stimme ist eben in jedem Teil zu hören und dominiert am Ende, während Celans Stimme verschwindet.

Beide Stimmen des 3. Teils erscheinen angesichts der Ereignisse inadäquat, der faustische Drang (als Erklärung für den frenetischen *run* auf die Alpen) ebenso wie die bloße Beschreibung der äußeren Fakten des Unfalls. Es gibt keine Vermittlung zwischen beiden, das Stück endet mit einem Kurzschluss («dann wurde es finstere Nacht», S. 65). Angesichts des Grauens gibt es hier keine adäquate Sprache, die Didaskalie am Anfang des Teils hat es gerade reflektiert:

«Ich weiß auch nicht, was wir jetzt machen sollen» (S. 59), «Eine Schriftstellerin wohnt in mir, vielleicht will sie auch mal was sagen» (S. 59), «Sie wollen sich in Sterbende einfühlen, aber das sind ja nur 155 Stück» (S. 60), «Ich lasse halt die Stimmen sprechen» (S. 60), all das besagt: die Sprache dieser Schriftstellerin versagt, wie die von A und B. *Sie* gesteht das Versagen ein, thematisiert es, bevor sie es an den Stimmen demonstriert.

23 Heft 51 und 52.

Der ganze letzte Teil ist eine poetologische Reflexion:
Die beiden Diskurse prallen aufeinander, und zerschmettern zwischen sich die Realität des Grauens, vernichten, pulverisieren sie. Hier hört der Textreaktor auf, seine Kontrollfunktion zu erfüllen, die Bombe explodiert.
Interessant ist, dass Jelinek an dieser Stelle, also im 3. Teil, sozusagen nur das eine Gesicht von Maduschka zitiert, das poetische, sie spaltet – eine wahre Kernspaltung – die beiden Seiten der Ambivalenz auf, zitiert von Maduschka nichts mehr, was direkt auf den Alpinismus hinweist oder auf Gewalt und Kampf. Hier kommt nur die Stimme zu Wort, die in der Tradition der Romantiker steht. Wandern ist hier eine Metapher, kein Sport. Fast ausschließlich stammen die Zitate aus einem Text mit dem Titel «Das Nachtgespräch»[24], in dem keine Erobererromantik und Kraftmeierei vorkommt. An mehreren Stellen sogar hat Jelinek die eindeutigen Bezüge auf das Gebirgswandern eliminiert, wegradiert. Sie schreibt: «Die Welt zieht uns in die Ferne» (S. 64), im Original hieß es: «Das Wanderweh zieht uns in alle Fernen» (Mad. S. 178). – In der ersten Replik (S. 61) löscht sie das «wandersüchtig» (Mad. S. 174) aus, macht aus dem «Kletterfelsen» *(ibid.)* des Originals einen «Felsen». Sie «verbessert» auch das Original, indem sie die Grammatik, die logischen Strukturen aufbricht:

> «doch noch keine Frühlingswolken, noch nicht zarten Gespinsten gleich», «noch kein Weckruf aus noch keinen Gärten» (S. 61), «noch nicht berühren die Hände [...] keine weißen Felsen.» (S. 61),

wo im Original banaler stand:

> «bald berühren die Hände zum ersten Mal die weißen Kletterfelsen» (Mad. S. 174).

Das Wandermotiv aus den Maduschka-Texten ist das Echo von dem, was die «Schriftstellerin» (S. 59) gerade gesagt hat: sie möchte «aus [sich] hinauswandern» (S. 59). Die Schriftstellerin rückt sich selbst also in die Nähe dieses schein-poetischen Diskurses. Sie sagt – und zeigt – nicht nur, dass es sich um einen falschen Diskurs handelt, sie sagt – und hat gezeigt – dass es ein Diskurs ist, der Gewalt ausübt, auch da noch, wo von Gewalt explizit nicht die geringste Spur übrig ist: B. sagt: «Ich

24 *Junger Mensch...*, S. 177-179.

hätte mir erspart, durch zuviel Sprechen Gewalt auszuüben» (S. 64). B. spricht als Ich, das sich selbst der Gewaltausübung bezichtigt. Wobei Gewalt synonym ist mit Geschwätzigkeit.

Mag in Celans Rede gelegentlich die Sprache «hors-pouvoir»[25] zu hören sein, weil sie uns keinen Sinn aufdrängt, sondern nur durch ihre Komplexität immer erneut zur Interpretation herausfordert, wie man gemeint hat,[26] selbst sie ist noch – und empfindet sich selbst noch als – zu geschwätzig: Im *Gespräch im Gebirg* heißt es ja: «du der Geschwätzige und ich der Geschwätzige». Und in den *Alpen* ist das letzte Celan-Wort «schweigen», dann verstummt er (S. 58).

Wie nun steht Jelineks eigener Versuch da, im Rahmen all dieser Reflexionen? Exzess an Geschwätzigkeit? Was noch?

Ihre Zitiertechnik macht es deutlich: Was sie bezweckt, ist das Verschwinden des Autors im Text,[27] die möglichst vollständige Zurücknahme ihrer selbst bis zu dem, was Roland Barthes den Tod des Autors nannte, aber als eine Art Selbstauslöschung; so wie vor ihr Kafka sich als im eigenen Werk «Verschollener» begreift[28], will Jelinek in ihrem Werk verschollen sein, deshalb tritt sie hinter den Stimmen, die sie sprechen lässt, zurück. Wohlgemerkt: Dieses Im-Werk-Verschwinden ist ihre Absicht, also der Wille eines Subjekts, und es ist eine Absicht, die sie mit manchem großen Autor der Moderne teilt.[29]

Aber: In den *Alpen* sagt ja der Mann, und es ist die einzige Stelle, die wirklich wie ein Bekenntnis klingt: «Ich habe versucht, meine Stimme zu brechen, aber sie bricht nicht und bricht nicht.» (S. 55)

Das Brechen der Stimme – man hat zunächst zu verstehen in viele, verschiedene Stimmen, wie Jelinek es tut – das wäre ihr Weg zu einer Sprache jenseits von Gewalt. Aber das führt offenbar nicht zum Ziel. Und vor allem: es ist ja selbst ein permanenter Gewaltakt, Gewalt gegen

25 Vgl. R. BARTHES, a.a.O.
26 Vgl. Emmanuel BÉHAGUE, Elfriede JELINEK: *In den Alpen – Das Werk*, Cours d'agrégation/C.A.P.E.S. 2006/2007, Centre national d'enseignement à distance, 2. Teil, S. 47.
27 Zum Verschwinden im Werk: vgl. *Das Werk*, S. 208f.
28 Vgl. KAFKA: *Der Verschollene* oder, zum Verschwinden im Werk, auch *Das Urteil*.
29 Man kann hier auch an Robert Walser denken, der vielleicht gerade darum zu Jelineks Lieblingsschriftstellern gehört.

die, deren Stimmen hier verhackstückt werden und Gewalt gegen sich selbst. Denn die Stimme bricht im Augenblick des Todes, so will es das Sprachklischee.

Aus diesem Dilemma führt kein Weg. Von diesem Dilemma spricht das Stück *In den Alpen*. Und Jelinek sagt damit: Es unterscheidet sie selbst nichts wesentlich von Maduschka, nicht in dem, was sie als Dichterin vermag, und vielleicht auch nicht in dem Wunsch an der Civetta-Wand ihres Werkes den Tod zu finden, «ihre Stimme zu brechen» nämlich. – Auch noch diese eben angeführte Stelle aus den *Alpen* hat einen heimlichen Bezug zu dem Buch von und über Maduschka. – Der Freund nämlich formuliert den Augenblick seines Sterbens so: «Dann brach die eine, noch bis zum letzten Augenblick so klare Stimme.» (Mad. S. 23)

Anhang
Jelinek, *In den Alpen*: Maduschka-Zitate

Elfriede Jelinek, *In den Alpen*	Leo Maduschka, *Junger Mensch im Gebirg. Leben, Schriften, Nachlass.* Hrsg. von Walter Schmidkunz, München o.J.
S. 14 «Und aus dem fernen Tale, wo nächtlich schon die Schatten weben, hört man empor ins letzte Leuchten der Abendglocken Zungen beben, **äh, beten**.»	S. 52 «Und aus dem fernen Tale, wo nächtlich schon die Schatten weben, hört man empor ins letzte Leuchten der Abendglocken Zungen beten.»
S. 26 «[…] wie wehende **Schleiergardinen**, geschleift von Gespenstern […]»	S. 82 «Ein feuchtkühler Tag im Juli; **Schleiergardinen** sind in den Kulissen der Felsmauern aufgehängt, weißer, wirbelnder Nebelrauchquirl aus den Karen, […]»
S. 27 «Und hätt ich einmal, wenn das Schicksal es will, einen tiefen Sturz getan, **dann** tret ich, **wie immer,** gelassen und still meine letzte Bergfahrt an. **Obs mir** auch oben wohl gefällt, **ja das**	S. 23 Im Bericht über den Tod Maduschkas an der Civetta-Wand: «Und hätt ich einmal, wenn das Schicksal es will, einen tiefen Sturz getan,

Ein früher Alpinist in Jelineks «Alpen»

schafft uns keine Pein: wir waren die Fürsten dieser Welt und wollen es droben auch sein!»	so tret ich gelassen und still meine letzte Bergfahrt an. Ob mir's auch oben wohl gefällt? Ei, das macht mir keine Pein, wir waren die Fürsten dieser Welt und werden's auch droben sein!» [Lied der Münchner Akademiker des Alpenvereins]
S. 46 «**Und Sie kennen das Gefühl nicht,** unter den eisigen Sturzfluten eines wilden Hochwetters **mit einem anderen** Kameraden in der gewaltigen Civettawand um Ihr Leben zu kämpfen. Der Zeltsack vom Wasserfall zerfetzt, der Biwakplatz von Steinschlag und Flug überspült, die **Stelle, wo sie kauern, ein bloßer Riss in der Wand,** vom Wasser überronnen.»	S. 24 «Unter den eisigen Sturzfluten eines wilden Hochwetters kämpfen zwei Kameraden in der gewaltigen Civettawand um ihr Leben. Der Zeltsack vom Wasserfall zerfetzt, der Biwakplatz von Steinschlag und Flut überspült, so kauern sie in einem Riß vom Wasser überronnen.»
S. 47 «Das **Äußerste gewollt** […] das **Äußerste errungen** […]» (siehe auch S. 46 ff: viele Male: «klagen»).	S. 38 «Wenn einer fällt, nicht jammern und klagen, immer das Hohe, das **Äußerste wagen.**»
S. 47 «Sie können jeden Lachenden auf der Bahre fragen, er wird nämlich Gott sei Dank immer noch lachen, nachdem er plitsch, platsch, kerzengrad bis in das sogenannte Schartl, wo immer das ist, herabgeflogen sein wird, ein andrer wäre hin gewesen, **dieser flotte Bursch** da nicht. Trotzdem brach er sich den Arm und trug eine Beinverletzung davon.»	S. 75 «5. Lachender auf der Bahre! Gott sei Dank daß er lachte, der Lucke Hansl ! Er war beim Übergang Predigtstuhl N-G.H. zwölf Meter (Griffausbrechen) geflogen; plitsch, platsch, kerzengrad bis in das Schartl herab; ein anderer wäre hin gewesen Hansl nicht so; trotzdem brach er sich den Arm und trug eine Beinverletzung davon.»
S. 47 «Schauen Sie, es schneit, das weiße Rieseln frisst die Hütte auf, die Häuser, die Kirche, saugt es ein in ein milchiges Nichts.»	S. 76 «– und das weiße Schneerieseln fraß die Hütte auf, sog sie ein in ein milchiges Nichts.»
S. 48	S. 81

«Nicht das Freudengeheul, dass dieser große Überhang jetzt Ihnen gehört.»	«Noch ein paar sehr böse Meter, dann Stand, ein Freudengeheul – der große Überhang der Fiechtl-Weinberger-Wand gehört mir…»
S. 48 «**Da**, wenigstens das Wetter hat ein Einsehen, das uns fehlt, **es reißt** auf! Es packt mich heiß, lautlos und mit klopfendem Herzen schaue ich hinüber, bis sich die weißen, nassen Mullbinden wieder um die **verletzten** Grate wickeln, der Nebel wieder aufwallt und eine Stimme neben mir sagt: du, es wird kalt.»	S. 82 «– da reißt es mit einem Male auf. Aus den ziehenden Nebelbändern tritt regendunkel und unsäglich abweisend die große Südostwand der Fleischbank. Vor drei Wochen… es packt mich heiß mit der alten Gewalt; Lautlos und mit klopfendem Herzen schaue ich hinüber… Bis sich die weißen, nassen Mullbinden wieder um die Grate wickeln, der Nebeldampf wieder aufwallt und eine Stimme neben mir sagt: ‹Du, es wird kalt.›…»
S. 50 «Da geht man hin und will sie sehn, die Linie sehen, die die grade Linie des Lebens vom Land des Todes schneidet.»	S. 117 Maduschka zitiert Oskar Erich Meyer: «Drum blühn die hellsten Blumen dort, wo sich im Kampf des Lebens Linie mit dem Land des Todes schneidet.»
S. 52 «und weiter fließt der Strom der Gedanken. Funkelnd heben sich für Augenblicke einzelne Wellenkämme aus der still vorüberziehenden Flut, und ich?»	S. 80 «Und weiter fließt der Strom des Gedenkens; funkelnd heben sich für Augenblicke einzelne Wellenkämme aus der still vorüberziehenden Flut.»
S. 53 «Wir haben die drei Welten gekannt: Berg, Mensch und Tod.»	S. 26 Georg von Kraus schreibt über Maduschka: «[…] so lesen wir ihn aus vielen schriftstellerischen Arbeiten, nachsinnend über die Probleme dreier Welten: Berg, Mensch und Tod.»
S. 53 «Wir haben stets und immer an uns gearbeitet, aber dann haben wir es letztlich doch nur aus innerer Veranlagung heraus	S. 26 «Much [Spitzname von Leo Maduschka] hat stets und immer an sich gearbeitet, auch dann und gerade dann, wenn er

Ein früher Alpinist in Jelineks «Alpen» 203

getan, immer nur von innen heraus, […]»	etwas nicht aus innerer Veranlagung heraus tat.»
S. 54 «groß, lang und sehnig stehen wir vor uns, das letzte Mal.»	S. 27 «Much: groß, sehig und schlank steht er vor mir, wie ich ihn das letzte Mal und immer gesehen […]»
S. 57 «Es gibt Stürmer, deren berauschendes Glück es ist, sich mitten hineinzuwagen zwischen Tod und Verderb**nis**. Es gibt Einsame, denen kein Preis zu hoch ist für die große Leidenschaft, die allein ihr Leben erleuchtet und erwärmt. **Wann immer Sie von meinem Ende hören, oder haben Sies's vielleicht schon gehört: Ende eines jungen Talents?,** hoch droben im Herzen der Gefahr und des Geheimnisses, dann kommt **ihnen** doch **gewiss** in aller Trauer ein Trost über die Lippen: Kein schönrer Tod ist in der Welt.»	S. 24 «Es gibt Stürmer, deren berauschendes Glück es ist, sich mitten hinein zu wagen zwischen Tod und Verderben; es gibt Einsame, denen kein Preis zu hoch ist für die große Leidenschaft, die allein ihr Leben erleuchtet und erwärmt. Wenn immer wir von ihrem Ende hören, hoch droben im Herzen der Gefahr und des Geheimnisses ihrer Tage, dann kommt uns in aller Trauer ein Trost über die Lippen ‹kein schön'rer Tod ist in der Welt›.»
S. 57 «Es gefällt mir gut, und hier bleibe ich, und keiner ist wie ich so sehr bedroht, und ich bin einer, der sich viel verliert: an Traum und Trauer, Schwermut, Nacht und Tod.»	S. 31 «[…] denn keiner ist wie er so sehr bedroht Und er ist einer, der sich viel verliert: An Traum und Trauer, Schwermut Nacht und Tod.»
S. 61 «Tage aus blauer Seide, an denen der Föhn das Blut unruhig macht, **doch noch keine** Frühlingswoken, **noch nicht** zarten Gespinsten gleich, **noch nicht** über die Stadt segelnd, **noch kein** dunkelsüßer Amselschlag am Morgen **als noch kein** Weckruf aus **noch keinen** Gärten. **Noch blüht** der erste Flieder **nicht, noch nicht** berühren die Hände zum ersten Male zag**haft** und selig zugleich **keine** weißen Felsen.»	S. 174 «Nun ist es April: Tage aus blauer Seide, an denen der Föhn das Blut unruhig und wandersüchtig macht, die Frühlingswolken, zarten Gespinsten gleich, über die Stadt segeln und dunkelsüßer Amselschlag am Morgen als Weckruf aus den Gärten kommt. Bald wird der erste Flieder blühen – bald die Hände wieder zum erstenmal zag und selig zugleich die weißen Kletterfelsen berühren.»

S. 62 «Wir wissen tief, dass alle Wanderungen ziellos sind; denn **wenn auch** jede ein Ziel in sich schließt, so wird es, wie wir es erlangt haben, nur zum Altar, auf dem sich schon wieder eine neue Sehnsucht entzündet. Doch sprich: Warum nur können wir nicht lassen von unserm Tun, das doch nur ist wie ein Haschen nach ziehenden Wolken?»	S.178 «Wir wissen tief, dass alle Wanderungen ziellos sind; denn auch wenn jede ein Ziel in sich schließt, so wird es, wie wir es erlangt haben, nur zum Altar, auf dem sich schon wieder eine neue Sehnsucht entzündet. **Doch sprich:** Warum nur können wir nicht lassen von unserm Tun, das doch nur ist wie ein Haschen nach ziehenden Wolken?»
S. 62 «Du fragst nach dem dunklen Warum unseres Dranges? Ich sage dir darauf: Wir müssen wandern, um unsere Sehnsucht zu töten; sonst würde sie uns den Tod geben. Jeder Gipfel ist nur eine Stufe, über der schon die nächste auf uns harrt; denn in uns wohnt Fausts Geist, wir sind ruhelos bis zum Ende.»	S. 178 «Du fragst nach dem dunklen Warum unseres Dranges? Ich sage dir darauf: Wir müssen wandern, um unsere Sehnsucht zu töten; sonst würde sie uns den Tod geben. Jeder Gipfel ist nur eine Stufe, über der schon die nächste auf uns harrt; denn in uns wohnt Fausts Geist, wir sind ruhelos bis zum Ende.»
S. 63 «Ganz in Schweigen eingehüllt stehe ich plötzlich […].»	S. 179 «Ganz in Schweigen gehüllt stand der andere;»
S. 63 «Wir müssen wandern, um unsere Sehnsucht zu töten, sonst würde sie uns **den Tod geben.**»	S. 196 «Wir müssen wandern, wir müssen wandern, um unsere Sehnsucht zu töten – sonst würde sie uns töten;»
S.63 «**Sie haben** recht: Wir müssen unsere Sehnsucht töten; immer wieder, wenn sie uns ruft, wir müssen sie betäuben durch die Tat, die uns zu immer neuen Zielen führt. Und so ist alles nur ein Weg.»	S. 178 «‹Du hast recht›, **antwortete er dann leise,** ‹wir müssen unsere Sehnsucht töten; immer wieder, wenn sie uns ruft; wir müssen sie betäuben durch die Tat, die uns zu immer neuen Zielen führt. Und so ist alles nur ein Weg.›»
S. 64 «**Die Welt** zieht uns in **die** Ferne **mit ihren** Abenteuern, doch die Heimat steht hinter uns wie **ein Mann,** ein seltsames,	S. 178 «Das **Wanderweh** zieht uns in alle Fernen und zu allen Abenteuern – doch die Heimat steht hinter uns wie ein seltsames,

bindendes Wunder...» –	bindendes Wunder...» –
S. 64 «Die anderen lehnen reglos am Stein, abgewandten Gesichts. Sie haben recht.»	S. 178 «Der andere lehnte regungslos am Stein, abgewandten Gesichts. ‹Du hast recht›, antwortete er dann leise [...]»

II. Traduction
Übersetzung

Traduction d'un extrait du roman *Fistelstimme* de Gert Hofmann

Lise HASSANI

Introduction

Gert Hofmann (1931-1993), explorateur impitoyable de la mémoire allemande, est l'un des auteurs les plus talentueux et les plus divertissants de la littérature contemporaine allemande. Auteur de pièces radiophoniques à ses débuts, Gert Hofmann n'est apparu qu'à l'âge de quarante-cinq ans sur la scène littéraire allemande en tant que romancier. Son premier roman, *Die Fistelstimme* (1981), dont nous préciserons dans un premier temps les enjeux thématiques avant de proposer la traduction d'un extrait, fut récompensé par le prix littéraire Ingeborg-Bachmann.

Assis dans le compartiment d'un train, un homme entre deux âges griffonne fébrilement sur un carnet. De retour de Ljubljana, où il s'est rendu en vain pour prendre ses fonctions de lecteur d'allemand à l'université, l'homme se remémore et note les événements fâcheux des dernières heures qu'il a passées avant de passer en revue son existence toute entière. Après avoir emménagé dans une maisonnette de Ljubljana et fait un semblant d'ordre dans les innombrables dossiers et classeurs où il a consigné son existence, le lecteur se rend à l'université pour se présenter au recteur et prendre ses fonctions. La journée est une suite d'événements malheureux, qui semble-t-il, ont tous déjà eu lieu une ou plusieurs fois, et se répètent à nouveau. Pris de fatigue ou victime de ses sens, le lecteur ébauche une théorie du déjà-vu et de la répétition.

Mieux sans doute qu'aucun autre personnage hofmannien, le lecteur d'allemand de Ljubljana illustre la crainte de la répétition et le rapport difficile au passé. Eprouvante mise en forme d'une douleur lancinante, la répétition prend, pour les personnages hofmanniens, la forme d'une malédiction, d'une damnation. Le supplice du lecteur est celui d'une répéti-

tion à l'identique, au cours de scènes sans cesse réitérées avec des figurants identiques ou interchangeables. Plus encore, la répétition acquiert une portée bergsonienne: la répétition hofmannienne n'est pas le retour d'un même événement au sein du temps, elle est au contraire un mode du temps lui-même, «un présent qui recommence sans cesse».[1]

Les innombrables notes prises par le lecteur sont de fait une répétition littéraire de sa vie passée. Mais la répétition du même reste stérile, et le lecteur d'allemand fait l'expérience de son impuissance à changer et à échapper à la répétition. Les personnages hofmanniens cherchent à donner forme à leur vie, à (re)composer une ou plusieurs histoires qu'ils tiennent pour réelles et prennent pour leur vie, telle qu'elle aurait dû être et avoir lieu. Ils veulent ainsi se distancer d'un passé qu'ils souhaitent oublier. Thème récurrent chez Hofmann, l'écriture-réécriture est pour lui manipulation: imagination libre, elle s'étourdit dans ce qui n'a jamais eu lieu, ce qui n'est pas vrai est plus poétique que la vérité. Mais chaque histoire n'est qu'une invention, une fiction, et la vérité n'est pas une histoire.

Ecrire ne serait-il alors qu'un geste dérisoire de conjuration qui, au mieux, ne ferait que renvoyer à l'insoutenable vertige du vivant et de la mémoire?

Quand la langue devient système

Véritable moment d'anthologie, la rencontre du lecteur avec l'étudiant slovène Ilz est le point de départ d'une réflexion sur les spécificités de la langue allemande. Ainsi est-elle prétexte à l'élaboration d'une taxinomie des plus comiques. La langue y est décortiquée et examinée: déclinaison de l'adjectif, formes verbales, emploi des temps... Cela ne facilite pas la tâche du traducteur. L'allemand prend plus de liberté avec les contraintes grammaticales que le français, ce qui lui donne une souplesse particulière. Face à l'appareillage très important de l'allemand en particules, le français est très réservé. Il résulte de ces écarts une difficulté de traduc-

1 Henri BERGSON: *Matière et mémoire. Essai sur la relation du corps à l'esprit*, PUF, Paris, p. 167.

tion évidente, à laquelle s'ajoute la liberté stylistique d'Hofmann, mêlant, discours rapporté, style indirect libre et discours immédiat. Le traducteur s'attelle donc à une double tâche: non seulement rendre le style parlé de la nouvelle, mais également sa concision et son dynamisme. La difficulté essentielle réside dans la traduction des instances narratives qui se jouent constamment du lecteur: celui-ci est confronté à un récit à la première personne où s'exprime l'instabilité intérieure de celui qui parle – elle transparaît dans des observations peu assurées et dans les va-et-vient entre différentes strates temporelles interrogatives –, rendant compte toutefois d'une narration. Ce premier niveau rejoint celui d'un narrateur extérieur avec lequel il se confond parfois à la faveur de jeux grammaticaux. (Il existe une équivalence en allemand entre la 3e personne du subjonctif I rendant le discours indirect et la 1ère personne du présent de l'indicatif rendant compte d'un événement immédiat comme dans *er sprechelich spreche* par exemple.) Toutes les voix s'entremêlent, se déconstruisent et se font l'écho d'une identité déchirée.

Le traducteur doit surtout rendre une atmosphère. L'écrivain joue avec les idées, les fait entrer en tension, mais n'adhère ni ne se fixe à aucune d'entre elles. Il simule la scientificité et se fait philosophe dans l'ahurissante «phrase infinie qui contiendrait tout».[2] Il en résulte une poétique de l'absurde, où la langue des personnages de Gert Hofmann est pervertie.

Traduction du premier chapitre de *Fistelstimme* (pp. 6-9)

… à peine étais-je arrivé, hier, mercredi, une journée effroyable, j'ai su immédiatement qu'elle le serait, tels sont les mots couchés sur le papier par le nouveau lecteur, après qu'il a inspecté le compartiment vide, qu'il s'est assis dans un coin, côté fenêtre, qu'il a fermé les rideaux en vitesse, ouvert sa sacoche en vitesse…, puis il écrit encore: il est vraisemblable que je me sois exclamé: «Allons, venez donc, vous voyez bien que j'ai les valises». C'est ainsi que, pour ma part, j'ai la ferme intention, tels

2 Gert HOFMANN: *Die Fistelstimme*, Munich: Hanser 1995, pp. 103-104.

sont les mots qu'il écrit, non sans s'être recroquevillé davantage encore dans l'angle de la fenêtre à cause du froid, de la solitude aussi, et cela, non pas en prenant appui sur la tablette du coin fenêtre comme vous le croyez vraisemblablement mais, pour invraisemblable que cela vous paraisse, sur mes genoux, que je croise, donc, j'ai la ferme intention de prendre note de tout ceci, de l'écrire, ... cher Monsieur, (chère Madame), quand je dis *vous*, c'est bien *vous* que je désigne par là, cher Monsieur, (chère Madame)! Alors: il raconte qu'un taxi l'a déposé très tôt ce matin-là dans la *Koprska ulica* devant une petite maison dans un lotissement en plein brouillard, mais qu'il a poursuivi sa route tout aussi vite, l'éclaboussant de boue au passage, lui ruinant tout son pantalon. Cher Monsieur, le brouillard est épouvantable, rien de solide, tout en insinuations. Mais c'est toujours comme ça, ici, dit mon voisin, mon premier Slovène, et pour ma part, écrit-il encore, je ne peux pas faire autrement, puisque c'est lui qui a ma clé, que de le faire sortir, d'abord, en tapant à sa porte, puis en *l'arrachant* à son domicile, alors qu'il est encore en robe de chambre. Et ensuite, alors que je veux le remercier pour la clé, mon visage s'approche beaucoup plus près de son visage que je n'en avais initialement l'intention. Trop près, beaucoup trop près!

Naturellement, je m'excuse sur le champ. Je dis: «Veuillez m'excuser d'avoir approché mon visage de la sorte... d'autant que, de fait, vous êtes... en robe de chambre... Veuillez excuser également, dis-je, mon ton, mon impatience, mon allure.» Et je fais allusion à mon pantalon, je montre du doigt mon pantalon. «En fait, dis-je, je suis vraiment épuisé. Plus exactement: je suis au bout du rouleau.» Et pour ne pas rester dans la rue, j'ouvre la porte de la petite maison que, ce depuis l'Allemagne, sans même l'avoir visitée, au cours d'un échange de lettres précipité, j'ai louée, bien que je n'aie pas encore payé quoi que ce soit, et je m'apprête à expliquer au voisin *pourquoi* je suis épuisé à ce point, mais voilà que le voisin a disparu de nouveau dans le brouillard, sans même une syllabe d'adieu. «Hé, vous, ai-je lancé dans sa direction, il me semble que je voulais vous expliquer quelque chose. Vous ne voulez donc pas savoir *pourquoi* j'en suis à ce stade?» Et puis également: «Vous vous appelez comment, au fait? Comment est ce qu'on peut vous joindre, au fait?» Et:

«On ne se connaîtrait pas, au fait, on ne se serait pas déjà vu, au fait?» Cher Monsieur, car j'ai eu l'impression de déjà le connaître, ce voisin. Comme si je l'avais rencontré récemment, en août donc, très certainement, quoiqu'en coup de vent seulement. Bon, tu lui demanderas plus tard, pensé-je, et je pousse violemment la porte. Et je pense encore: il parle allemand, c'est déjà ça. Puis je pense encore: si jamais un jour tu as besoin d'aide, ça peut toujours servir. Et je pousse mes trois valises, lourdes et volumineuses, et la sacoche noire pour les faire entrer dans le couloir. Et je fais ce constat: non seulement, c'est une maison vide, froide, et sombre que j'ai louée, mais en plus elle est pleine d'humidité. Et je pousse tout dans le couloir humide, mais ne referme pas encore la porte. Plutôt le brouillard que des ténèbres pareils, ai-je pensé. Plutôt risquer sa santé, cher Monsieur, que de s'enfoncer dans les ténèbres…

TOUT À COUP DANS LE COULOIR, UNE REPRÉSENTATION D'UN TOUT AUTRE ORDRE, écrit-il. Des trois ou quatre idées qui ne cessent de m'occuper l'esprit ces temps-ci, c'est précisément cette représentation qui me vient: ta mère a tenté de se suicider car tu la désespères. Puis cette autre représentation: non, en revanche elle va te suivre jusqu'ici pour ensuite se suicider *ici même*. Ah, mais ça je ne le permettrai pas, pas dans cette maison! Et je pousse la porte d'une pièce, n'importe laquelle, la première venue, je trouve un interrupteur, je le tourne: la chambre, petite, blanche, canapé, table, une étagère, des murs blanchis à la chaux. Cher Monsieur, c'est donc ici, que je vais vivre. Et, à propos de maman: pas dans cette maison. Et puis, le nouveau lecteur écrit toujours, je réussis finalement à dissuader provisoirement maman – qui porte sa veste en tricot grise, qui frise à présent les soixante-cinq ans, qui désespère de moi depuis des années à juste titre, et qui se retrouve tout d'un coup assise dans sa veste en tricot grise sur le canapé bas sous la fenêtre, et le croiriez-vous, m'attend déjà, là – de se suicider grâce à des arguments, non pas les miens – je ne connais pas d'arguments contre le suicide – mais ceux de mon voisin slovène, dans son allemand aux inflexions rudes. Quoi qu'il en soit, nous dissuadons provisoirement maman de se suicider, nous la convainquons d'aller plutôt s'acheter un nouveau chemisier et de recommencer à sortir et à voir du monde plus souvent, et de remettre à plus tard son suicide prévu de longue date, ou

en tout cas de ne pas le commettre dans cette maison, pas dans cette maison... Ce qui serait..., pour moi, qui suis dans un pays étranger et qui ne parle pas slovène, et tous ne parlent pas allemand, tous ne *souhaitent* pas non plus parler allemand, et en plus de cela dans la maison d'un universitaire, ce que je suis redevenu, n'est-ce pas, ici non, mais ailleurs, par exemple dans ton appartement maman, ou bien encore, ma foi, pourquoi pas, dans un parc, mais pas dans cette maison, pas dans...

PUIS SUR LA TABLE BASSE CETTE LETTRE QUI M'ÉTAIT ADRESSÉE, adossée à un vase de colchiques jaunis qui, me dis-je, sont là pour te souhaiter la bienvenue, mais qui, tu parles d'un accueil, sont déjà en pleine décomposition. Alors, c'est moi qui me suis assis sur le canapé, qui ai dû m'asseoir sur le canapé, moi et personne d'autre, j'ai éloigné le vase et je me suis dit qu'on avait mis les fleurs dans l'eau à un moment où j'ignorais encore que j'allais accepter cette place ici, (un poste à vie?), donc qu'elles ne m'étaient pas destinées en particulier, mais plutôt à celui qui devait venir mais ne l'avait pas encore fait, qui devait accepter cette place mais ne l'avait pas encore fait... Et j'ai aussitôt déchiré l'enveloppe pour lire cette lettre qui avait dû arriver hier, avant-hier peut-être même. Dans cette lettre, un communiqué du doyen de la faculté de philosophie de l'université de C., où il était dit qu'étant donné les moyens mis à sa disposition, à court et à moyen terme, il ne fallait escompter aucune vacance de poste. Et donc, c'est à peu près ce que le doyen m'écrit, nous n'avons inscrit aucun poste à la publication puisque nous n'avons pas de poste. D'où tenez-vous donc cette d'idée, chez nous en effet, toutes les places sont occupées.

Et pour finir, il ne voulait point me le cacher, il n'avait pas très bien compris, malgré ma longue lettre, à quel poste (quelle discipline) je m'intéressais dans le fond. Que voulez-vous donc véritablement, m'écrit-il. «Les essais que vous avez eu la bienveillance de nous faire parvenir à titre probatoire, et qui nous ont donné, ici, bien du fil à retordre, vous seront renvoyés séparément, ce qui me permettra de clore ce dossier en bonne et due forme...» Donc, me voilà, c'est encore ce qu'écrit le nouveau lecteur, après avoir lu cette lettre, l'avoir froissée, jetée par terre et envoyée sous le canapé d'un coup de pied, tiré mes trois valises et le porte-documents noir un peu plus loin, tout d'abord jusqu'au bout du couloir, puis dans la petite pièce du bas, retiré mon béret (grotesque!),

retiré ma veste puis renfilé ma veste, puis fermé la porte à double tour, je fais le tour de la maison, qui se trouve avoir deux pièces en bas, trois petites pièces en haut, pour moi donc...

 Traduction de Lise Hassani revue et corrigée par Françoise Lartillot

III. Comptes rendus
Rezensionen

Comptes rendus

Tim TRZASKALIK, *Gegensprachen. Das Gedächtnis der Texte im Werk Georges-Arthur Goldschmidts*
Francfort/Main, Stroemfeld, 2007

On entre d'abord dans cet ouvrage consacré à un certain volant narratif de l'œuvre de Goldschmidt, comme dans une sorte de bibliothèque idéale. Cependant, il ne s'agit pas seulement, loin de là, d'empilement de savoirs. Les champs critiques sont mis en relation avec les propres réflexions de Goldschmidt, de manière à cerner le lieu u-topique de la relation entre l'humain et son histoire, u-topique au sens où le dit Celan dans le *Méridien*. Les savoirs théoriques sont donc articulés suivant une réflexion scientifique de premier ordre.

Ainsi les chemins ouverts par l'auteur ne sont-ils pas des «chemins qui ne mènent nulle part»; ils semblent être plutôt des lances brisées, dont la «pointe acérée», fichée en terre, désignent un lieu-dit «après Auschwitz». Ce lieu théorique ouvert est le réceptacle d'une étude de l'œuvre narrative proprement dite de Georges-Arthur Goldschmidt.

L'importance de Georges-Arthur Goldschmidt, médiateur et passeur paradoxal entre la culture allemande et la culture française (il écrit dans les deux langues et a beaucoup traduit) est redoublée par sa qualité de personnage central de la vie intellectuelle française, auteur de chroniques régulières dans la *Quinzaine littéraire* entre autres, importance qui n'est plus à démontrer.

L'auteur poursuit comme il le dit lui-même «la trajectoire de l'écrit dans les récits de Goldschmidt, trajectoire qui aboutit, en fin de parcours, aux deux récits rédigés en allemand» (p. 223). Il interroge en fait de cette manière la dynamique propre à l'œuvre de Goldschmidt, tel qu'inscrite entre deux langues, sur l'écart de ces deux langues.

L'auteur passe outre le malaise que pourrait susciter l'œuvre, ses aspérités intellectuelles et émotionnelles (rejet de la «Kultur» et fascination pour elle, thèses plus ou moins vérifiées sur la langue allemande et la psychanalyse, retour insistant sur les sévices subis dans l'enfance, lecture

décapante de la littérature comme fruit simple d'une blessure), pour déchiffrer l'expérience des récits de Georges-Arthur Goldschmidt dans le sens d'un humanisme bienveillant. La question posée par l'auteur est celle de savoir comment s'articule l'œuvre quand on l'aborde en termes de sciences de la littérature (et non pas en termes de «compte rendu»; *Bericht*), en termes que l'on pourrait donc nommer constructivistes ou structuraux, qui marquent une distance consciente et réfléchie par rapport à l'œuvre plutôt que dans les termes d'une empathie installée sur une fausse impression d'identité entre lecteur et auteur.

Cet ouvrage se décompose en trois parties bien équilibrées qui présentent tour à tour le concept de contre-langue, la conception de contre-langue développée par Goldschmidt et une lecture de cette contre-langue à la lumière des œuvres *Zur Absonderung* et *Die Aussetzung*.

Dans sa première partie, l'auteur dresse une sorte de bilan épistémologique des voix théoriques de la deuxième moitié du XXe siècle, tissant un réseau de Derrida à Deleuze en passant par Bollack.

Dans sa seconde partie, l'auteur franchit une autre frontière en faisant un lien entre études textuelles et réflexions psychanalytiques d'une part, réflexions psychanalytiques et historicité d'autre part, il insère dans ce tissu les réflexions propres à Goldschmidt. Soulignons que l'ouvrage de l'auteur tire une grande force du recours à l'intention de Goldschmidt, telle qu'énoncée par Goldschmidt lui-même et de l'inscription de son œuvre dans le contexte de ses réflexions métapoétiques (ce qui ne signifie pas qu'il le cède à la mythologie de l'intentionnalité au sens classique du terme).

Dans sa troisième partie, l'auteur propose une lecture de *Die Absonderung* et *Die Aussetzung*. Cette lecture est proposée, modestement, comme un premier élan interprétatif, mais elle sillonne en réalité l'espace de l'écrit de Goldschmidt de manière à la fois originale et profondément éclairante.

L'étude de Tim Trzaskalik est particulièrement innovante au niveau de sa réflexion sur les écarts qui président à la logique de l'œuvre de Georges-Arthur Goldschmidt. Cette réflexion conduit l'auteur à produire une véritable grammaire philosophique des théories de la contre-langue contemporaines, traduite en termes de «trace», «création artistique» ou

«image virtuelle». Faisant se rejoindre la question d'une herméneutique du sujet décidant du sens (Bollack) et celle d'une herméneutique de l'indécidable (Derrida) ou du virtuellement décidable (Deleuze), dont le point de contact est la renaissance du corps dans le texte, il sursume les traditionnelles oppositions et lignes de partage (cf. p. 53: «résurrection monstrueuse du corps dans le texte»; *«monströse Wiederauferstehung des Körpers im Text»*). Précisons que la position de l'auteur ne saurait être qualifiée de déconstructiviste au final. Elle relève bien plus d'une critique raisonnée et d'une historicisation des positions déconstructivistes.

L'originalité de l'ouvrage de Tim Trzaskalik réside également dans le fait que la décision de celui qui écrit (Goldschmidt) y est figurée par les passerelles entre langage, intuition et histoire, tant en amont pour le théoricien qu'en aval pour l'écrivain. Ces passerelles sont décrites en termes psychanalytiques. Cette description propose à la fois une sorte de conversion dynamique d'anciennes constellations narratologiques menacées de sclérose et devenues inefficaces en ce contexte et une mise en perspective historique de la psychanalyse. Les différents abords scientifiques s'en trouvent dynamisés et enrichis l'un par l'autre.

Dans un premier élan, décrivant la relation entre écrire et traduire, l'auteur reformule la relation entre différentes positions de la narration. Développant une véritable philosophie psychanalytique du traduire par recours successifs à Benjamin, aux carnets de Schreber et à Goldschmidt lui-même, il montre combien traduction et écriture sont intrinsèquement liées. Il en déduit des «postures» narratologiques et épistémologiques: l'auteur inscrit une tour panoramique (mais on aimerait dire une tour de contrôle) dans la langue (cf. p. 116sq), se plonge dans l'intervalle entre les langues et s'affirme à partir de leur impossibilité (p. 121sq), c'est-à-dire de ce qu'elles ne disent pas comparativement à l'autre langue ou de ce qu'elles semblent se refuser à dire ou au contraire de ce qu'elles disent de manière trop éclatante.

Dans un deuxième élan, décrivant le lien entre symbolique et imaginaire, l'auteur reformule la tension entre symbolique, imaginaire et construction volontaire et rationnelle comme une tension entre langue fondamentale *(Grundsprache)* et contre-langue *(Gegensprache)* qui serait simultanément tension entre performatif et constatif (p. 128).

La notion de symbolique, reprise de Georges-Arthur Goldschmidt – mais au-delà de Goldschmidt, de la psychanalyse – permet à l'auteur de montrer le mouvement de l'histoire dans la psychanalyse: chez Lacan relisant Freud puis chez Goldschmidt lui-même dans ses liens avérés à Ferenczi et sa proximité à Abraham et Torok, en opposition à ce même Lacan (cf. par exemple p. 128). De cela l'auteur dégage la position précise de Goldschmidt: faisant parfaitement saillir de quelle manière Lacan re-symbolisait la pensée de Freud et en quelque sorte la «catholicisait» (ce que l'auteur ne dit pas mais que nous ajoutons), Goldschmidt supprime à son tour cet élément ressenti comme un appendice négateur de la profonde originalité et efficacité de la pratique freudienne.

De cette réflexion, l'auteur détache à la fois une notion qui est un mi-chemin entre poétologie et phénoménologie de la conscience, celle de sujet historique qui vient préciser celle d'étranger, d'autant qu'elle est associée à l'ironie et une notion qui consigne une dynamique logique et fantasmatique en même temps, celle d'introjection, prenant appui sur la coupure transcendantale de l'enfance.

De cela découle une compréhension remarquable de la rhétorique de la répétition et de l'obscénité propre à Goldschmidt, formant une véritable texture de la mémoire. Ainsi, l'auteur développe-t-il une redéfinition très personnelle et très intéressante de ce que l'on peut entendre par la notion de mémoire, définitivement dissociée d'une mémoire mimétique contre laquelle se dressait déjà, comme on le sait, la poésie de Paul Celan. Cette texture de la mémoire est en outre mise en perspective. En effet, l'auteur consigne, toujours en recourant aux réflexions de Goldschmidt lui-même, les antécédents de cette rhétorique dans l'histoire de la littérature et des représentations, en une sorte de conversion de la logique des genres. L'auteur fait droit à l'hypertexte biblique, tout autant qu'à une forme de lignée de la littérature de la confession (avec Rousseau et Karl Philip Moritz) mais aussi à une lignée de l'exhibition masochiste (avec Sade et plus particulièrement Sacher-Masoch).

C'est alors, après cette *épochè* théorique et scientifique, que l'auteur entre dans la lecture de deux textes narratifs en allemand (*Die Absonderung* et *Die Aussetzung*) à partir de trois constellations: neige, punition, martyr (pp. 309sq), qui sont des lieux de symbolisation dans le sens qu'il a défini et de resémantisation.

Notons que l'auteur a décidé de ne pas prendre position de manière radicale pour ou contre la postmodernité mais au contraire d'élaborer une synthèse tout en obéissant à la nécessité éthique de refuser l'idée d'une littérature mimétique, refus tout à fait adapté à l'objet dont il traite, Paul Celan ne refusait-il pas lui aussi de manière farouche de produire une littérature mimétique et mortifère?

Ainsi, l'auteur insiste encore sur le caractère non poétologique des outils conceptuels utilisés, au sens où ils sont intrinsèquement assujettis à l'œuvre. En effet, le déchiffrage de l'œuvre qui s'ensuit ne tend pas seulement à montrer comment se rejoignent les deux bords d'un parti pris théorique et d'une écriture mais plutôt comment se forme la dynamique textuelle en écartant avec force l'idée qu'il s'agisse d'imitation d'un souvenir que l'on voudrait reconstituer de manière référentielle.

L'auteur entraîne alors ses lecteurs sur la piste d'une redécouverte des textes de Goldschmidt comme lieu où se forme, s'expose, se démultiplie, se ressaisit la contre-langue (p. 224). Il éclaire tout particulièrement la focalisation spécifique aux œuvres de Goldschmidt, la dépersonnalisation et l'avènement progressif du sujet historique, il éclaire aussi leur temporalité spécifique qui consiste à réinventer l'enfance de Jürgen dans la langue, non pas à montrer que «cela a été ainsi» mais que «cela a été interminablement ainsi». Il nous fait comprendre de l'intérieur la dynamique reliant le corps, la lettre et le paysage, sémiotique particulière de la résistance à la barbarie.

Pour conclure sur cet ouvrage indispensable à la compréhension de l'œuvre de Goldschmidt, nous soulignerons la densité du propos et la richesses des pistes tracées par Tim Trzaskalik qui apparaît, à l'instar de l'auteur qu'il étudie, comme un passeur entre les univers théoriques, littéraires entre les cultures française et allemande.

<div style="text-align:center">Françoise Lartillot (Université Paul Verlaine-Metz)</div>

Angèle KREMER-MARIETTI, *Nietzsche et la Rhétorique*
Paris, L'Harmattan, 2007

Dans son ouvrage intitulé *Nietzsche et la Rhétorique*, Angèle Kremer-Marietti attribue au philosophie Nietzsche le mérite d'avoir remis à l'honneur la rhétorique, discipline alors délaissée au nom du rationalisme. Dès la première page, l'auteure expose sa méthode: elle entend recourir à une étude génétique de l'œuvre de Nietzsche. Tel un «fouilleur des bas-fonds», cette spécialiste en matière de généalogies et archéologies aussi bien nietzschéennes que foucaldiennes se plonge «dans la poussière des archives» pour faire remonter à la surface des «avants-textes» tels que les notes des séminaires prononcés par le philologue Nietzsche à l'Université de Bâle et pour retracer la généalogie du concept de rhétorique chez Nietzsche. Son étude revient aux prémisses de la philosophie rhétorique de Nietzsche telle qu'elle est présentée dans les *Philologica,* transcription des notes des séminaires qui n'ont pas été intégrées dans l'édition des œuvres complètes proposée par Colli et Montinari.

De ses recherches dans les avant-textes tels que le séminaire intitulé *Histoire de l'éloquence grecque,* cours dispensé par Nietzsche à l'Université de Bâle, découle la description des diverses figures rhétoriques que Nietzsche évoque en référence à de grands orateurs de l'Attique comme Empédocle, Lycurgue et Démosthène. L'approche d'Angèle Kremer-Marietti est en ce sens très novatrice puisqu'elle met l'accent non seulement sur la métaphore mais aussi sur d'autres figures de style rarement abordées dans les autres études sur Nietzsche qui se focalisent trop souvent sur *Mensonge et Vérité au sens extra-moral* et *La Naissance de la Tragédie.*

Ne négligeant pas pour autant de proposer une étude approfondie de ces deux derniers écrits comprenant les germes de nombreuses thèses du courant structuraliste français, Angèle Kremer-Marietti poursuit son propos en effectuant des parallèles très fructueux entre Nietzsche et des auteurs tels que Roland Barthes, Claude Lévi-Strauss et Michel Foucault. En analysant de manière fine les deux métaphores énoncées dans *Mensonge et Vérité* pour décrire la transposition d'une excitation nerveuse en image puis en son, elle expose ainsi les modalités d'une nouvelle écriture

du corps qui était autrefois réprimée par les traditions platonicienne, chrétienne et cartésienne.

D'après l'auteure, Nietzsche redonne des couleurs à la «corporéité du mot, qui lui-même s'effaçait derrière le fondement du ton» (p. 46). Le processus de création artistique reconstruit par Nietzsche semble naître, dans un premier temps, de forces dionysiaques érotiques qui se transcrivent en images apolliniennes avant d'être retraduites en sons.

Comme le souligne Angèle Kremer-Marietti, Nietzsche a le mérite de nous rappeler que ce que nous appelons «concepts» n'est pas le reflet direct de l'essence des choses mais l'expression de perceptions et de sensations. En d'autres termes, le signifiant (ou l'image acoustique) aurait d'après Nietzsche un ancrage corporel et «une structuration inconsciente» (p. 218) avant de se transformer en signifié ou concept. Nietzsche déplore le fait que les métaphores se soient cristallisées en concepts sous l'influence de Platon et de son monde des idées, dont le christianisme et le rationalisme cartésien se seraient fait l'écho. Comme le mentionne Angèle Kremer-Marietti, il semblerait que Nietzsche se fasse le fervent défenseur d'une «parole [susceptible de recevoir] de la musique une force qui ordonne à neuf les éléments de la phrase et colore les pensées» (p. 173). Au fond, Barthes n'est plus tellement loin puisque son œuvre *L'Obvis et l'Obtus* évoque, en des termes à consonance fortement nietzschéenne, une parole musicale et corporelle (appelée «géno-texte» dans *Le Plaisir du Texte*) qui détermine la «teinte» du texte linguistique (ou «phéno-texte»).

Si Angèle Kremer-Marietti qualifie, à juste titre, la démarche herméneutique et généalogique adoptée par Nietzsche de kantienne «malgré elle» (d'autant plus que la révolution copernicienne annoncée par Kant ouvre la voie à la thèse de la mort de Dieu), elle rapproche aussi la conception nietzschéenne de Dieu de la thèse formulée par Feuerbach selon laquelle l'homme a créé Dieu à son image. Les points communs et les différences entre la conception d'un langage originairement poétique chez Nietzsche et Rousseau sont abordés. Ce livre foisonne également de rapprochements productifs avec non seulement la psychanalyse freudienne mais aussi la sémiotique développée par Charles Sanders Peirce.

Grâce à ses investigations, l'auteure ne manque pas de dégager les avantages et inconvénients des éléments de la rhétorique d'Aristote (in-

ventio, dispositio, elocutio, actio, memoria) selon Nietzsche, ce qui lui permet dans un dernier chapitre de conclure en faisant le pont avec Wittgenstein.

Le livre très stimulant d'Angèle Kremer-Marietti montre par la profondeur et la subtilité de ses analyses des avants-textes et textes nietzschéens à quel point Nietzsche a œuvré dans le sens d'une réhabilitation de la rhétorique.

<div style="text-align:right">Sophie Salin (Université Paul Verlaine-Metz)</div>

Fotis JANNIDIS, Gerhard LAUER, Simone WINKO (éds), *Journal of literary theory*. New Developments in Literary Theory and Related Disciplines. Volume 1 – 2007 – Numéro 1, Berlin, Walter de Gruyter

Faut-il de nouvelles revues consacrées à la littérature? Ou bien la littérature et son étude surtout ne devraient-elles pas baisser pavillon devant le triomphe d'autres sciences? A un moment où surgissent de nouvelles théories de la culture, héritées des neurosciences et des théories évolutionnistes, où la littérature joue un rôle mineur, Fotis Jannidis, Gerhard Lauer et Simone Winko, dont la collaboration avait déjà eu pour fruit plusieurs volumes importants sur la question de la fonction auteur et de l'intentionnalité, optent pour le «oui» et publient leur nouvelle revue à un rythme biannuel. Sans ignorer les développements scientifiques récents et l'interdisciplinarité qu'ils supposent, bien au contraire, ils y donnent à la littérature une part de choix en considérant les débats contemporains en ce qu'ils traitent de littérature; or, disons-le d'emblée, on ne peut que s'en féliciter.

L'aspect et le fonctionnement de cette revue tout d'abord méritent d'être évoqués: non seulement la présentation est réussie d'un point de vue esthétique, non seulement la version «papier», comme il est désormais d'usage de dire est donc agréable à l'œil, clairement structurée, mais encore, cette version est accompagnée d'une page électronique,

http://www.JLTonline.de où l'on trouvera des résumés d'article, des présentations de conférences, et différentes controverses.

La structure de la revue indique qu'il s'agit bel et bien d'un forum remplissant deux visées à part égale, informer et débattre. Le débat est savamment orchestré; ainsi, le numéro 1 présente sept articles de fond sur de nouvelles méthodologies de la recherche relatives à la littérature, pour l'essentiel favorables à ces modifications; un article qui forme une réponse contradictoire aux toutes nouvelles évolutions, cinq points de vue venant compléter la présentation d'ensemble, de ténors de l'enseignement universitaire de la théorie littéraire en Allemagne, Amérique et Suisse.

Dans ce numéro 1 s'exposent donc les évolutions théoriques suivantes:

- la course de la théorie de la représentation et de la théorie de la présence et son possible renversement en une évaluation d'une double stratégie littéraire et artistique héritée du baroque conçu comme avant-garde de la modernité (William Egginton);
- la représentation de la validité intrinsèque de la littérature comme lieu de l'intersection du général et du particulier (Schleiermacher/ Frank) bien qu'elle soit battue en brèche par les théories culturelles voire biopoétiques, ce qui conduit Oliver Jahraus à appeler de ses vœux la naissance de modèles littéraires englobants *(integrativ)* (Oliver Jahraus);
- la réflexion sur le chassé-croisé possible et souhaitable (malgré Platon!) de la philosophie et de la littérature (Ole Martin Skilleas);
- la réflexion sur l'apport de l'étude de la littérature narrative postcoloniale et interculturelle (Roy Sommer);
- un bilan des thèses sur l'intentionnalité présentant aussi de nouvelles thèses sur un intentionnalisme hypothétique (Carlos Spoerhase);
- enfin, trois chemins de la science littéraire analytique (Axel Spree).

Frank Kelletat à qui est confié le rôle de contradicteur, reprend pour sa part le flambeau d'études littéraires plus traditionnelles et s'interroge sur l'apport «véritable» des nouvelles tendances en particulier héritées des neurosciences.

Enfin, cinq auteurs incarnant des voix officielles au plan théorique délivrent leur point de vue sur l'évolution en cours.

Sa structure même fait de cette revue un espace de dialogue tout à fait convaincant. Ce premier volume est d'ailleurs une réussite. Il est intéressant et éclairant et il est doté de bibliographies fort bien faites. Quiconque voudra faire un point sur les évolutions actuelles dans le domaine de la théorie littéraire devra consulter l'ouvrage.

Quelques regrets pourraient être formulés. On entend très peu voire pas du tout la voix de la littérature elle-même. Bien entendu, la vocation de la revue est d'évoquer la théorie littéraire et cela est souligné dans l'argument liminaire mais on pourrait apprécier que les théories présentées soient adossées à quelque texte (mais ce sera peut-être le cas dans les prochains numéros). La revue est bilingue, anglais et allemand, elle propose en langue anglaise des résumés très étoffés des articles, qu'ils soient à l'origine en allemand ou en anglais. Malheureusement, le principe de réciprocité n'est pas valable. Peut-être aurait-on pu pratiquer une forme de chassé croisé, résumé en allemand pour les articles en anglais et vice versa. Pourtant, ce sont là des remarques annexes, la réalité est que la revue remplit fort bien sa mission et qu'elle s'avèrera un outil de très grande qualité, indispensable à l'étude et à la recherche en études littéraires.

<div align="right">Françoise Lartillot (Université Paul Verlaine-Metz)</div>

Appel à textes

Processus photographiques et scriptuaires

Il s'agit de s'interroger sur le rapport existant entre écriture et image, et en particulier sur celui reliant l'écriture à la photographie et à la carte postale, afin d'en déterminer les enjeux.

On a coutume de penser que la photographie est, contrairement à la peinture, le miroir de la réalité par excellence (relation de *mimésis*). D'après Baudelaire, la photographie représente une technique précieuse permettant un travail d'archivage et de mémorisation des traces écrites. Elle ne peut donc prétendre à être une œuvre d'art, car elle n'est pas une création imaginaire. La photographie est un «message sans code», nous dit Barthes (qui rejoint sur ce point les thèses avancées par André Bazin dans *Ontologie de l'Image photographique*, ouvrage qui se place du point de vue de la «genèse automatique» de la photographie).

La photographie est-elle pourtant réellement le reflet fidèle de la réalité? Ne serait-elle pas plutôt une transformation du réel, comme l'affirme un courant issu de la vague sémio-structuraliste (Umberto Eco, Christian Metz…) qui envisage la photographie sous l'angle d'un objet d'étude soumis – au même titre que la langue – à des codes qu'il faudra déconstruire? L'acte photographique apparaîtrait-il alors comme une opération de cryptage comparable au travail de l'inconscient et à l'activité onirique?

La carte postale peut-elle être rapprochée – au même titre que la photographie – aussi bien des processus psychiques, mémoriels que des processus d'écriture? (Cf. par exemple: phénomène de devenir carte postale de tout écrit, de «cartepostalisation» chez Jacques Derrida.)

Outre les philosophes, nombreux sont les écrivains qui se sont intéressés à la photographie (Lewis Carroll, Proust, Kafka…) ou à la carte postale (Eluard, W. G. Sebald, Ransmayr…). On pourra s'interroger sur la manière dont les écrivains font interagir dans leurs œuvres texte et image. Qu'est-ce que la photographie et la carte postale apportent aux procédés d'écriture?

Dans le cadre de cette problématique générale, nous vous invitons à nous soumettre d'ici au 20 décembre 2008 un projet d'une quinzaine de lignes portant sur l'interrelation entre écriture et image. Les textes doivent être envoyés à l'adresse électronique salin@univ-metz.fr ou à l'adresse postale suivante:

Sophie Salin
Département d'allemand
UFR Lettres et Langues
Ile du Saulcy
F-57045 METZ CEDEX 1

Appel à textes / Call for Papers

Pour tout ce qui concerne la Rédaction, adresser correspondance, articles et comptes rendus, exemplaires de presse à:

Annuaire *Genèses de Textes*
UFR Lettres et Langues
Ile du Saulcy
F-57045 METZ CEDEX 1

L'ensemble des propositions (rédigées en langues allemande, anglaise ou française) sera examiné par le Comité rédactionnel qui établira la sélection des communications en prenant appui sur les conseils du Comité scientifique.

Les manuscrits non insérés ne sont pas rendus. L'annuaire ne publie que les comptes rendus sollicités par le Comité rédactionnel. Il laisse aux auteurs toute responsabilité pour les opinions exprimées dans les articles et comptes rendus.

Thèmes des prochains dossiers:
Freud, Deleuze et Guattari
Erich Arendt
Ecriture et photographie
Traduction et réception

Call for Papers

Fotografische und skripturale Prozesse

Es geht darum, den Zusammenhang von Schrift und Bild zu hinterfragen, und insbesondere die Beziehung der Schrift zur Fotografie und zur Postkarte, um die Tragweite dieser Beziehung einzuschätzen.

Die Fotografie gilt in der Regel – im Gegensatz zur Malerei – als Spiegel der Wirklichkeit schlechthin (Mimesis-Beziehung). Nach Baudelaire stellt die Fotografie eine wertvolle Technik dar, die die Archivierung und die Speicherung schriftlicher Spuren ermöglicht. Sie kann daher nicht den Anspruch erheben, als Kunstwerk betrachtet zu werden, weil sie kein Produkt der Einbildungskraft ist. Die Fotografie ist eine «Botschaft ohne Code», sagt uns Barthes (der sich in diesem Punkt den in *Ontologie de l'Image photographique* vertretenen Thesen anschließt, in denen André Bazin von einer «automatischen Genese» der Fotografie ausgeht).

Ist die Fotografie aber wirklich das treue Abbild der Wirklichkeit? Ist sie nicht eher eine Transformation des Wirklichen, wie eine semiologisch-strukturalistische Strömung (Umberto Eco, Christian Metz...) behauptet, die die Fotografie – ebenso wie die Sprache – als von Codes bestimmt ansieht, die dekonstruiert werden müssen? Gleicht der Akt des Fotografierens einem Verschlüsselungsprozess, vergleichbar der Arbeit des Unbewussten und der Traumarbeit?

Kann die Postkarte ebenso wie die Fotografie sowohl mit seelischen Vorgängen als auch mit Gedächtnis- und Schreibprozessen verglichen werden? (Vgl. z. B. *cartepostalisation* bei Jacques Derrida).

Neben den Philosophen haben sich viele Schriftsteller für die Fotografie (Lewis Carroll, Proust, Kafka...) oder für die Postkarte (Eluard, W. G. Sebald, Ransmayr...) interessiert, und man wird sich fragen können, wie Schriftsteller Text und Bild zusammenspielen lassen. Inwieweit sind Fotografie und Postkarte für die Schreibprozesse relevant und fruchtbar?

Im Rahmen dieser Problemstellung laden wir Sie ein, uns bis zum 20.12.2008 einen Textentwurf von ungefähr fünfzehn Zeilen über das Zusammenwirken von Schrift und Bild zu schicken. Die Texte werden an die E-Mail-Adresse salin@univ-metz.fr oder an folgende Postadresse erbeten:

Sophie Salin
Département d'allemand
UFR Lettres et Langues
Ile du Saulcy
F-57045 METZ CEDEX 1

Appel à textes / Call for Papers

Die Einsendung von Manuskripten und Rezensionsexemplaren wird an folgende Adresse erbeten:

Annuaire *Genèses de Textes*
UFR Lettres et Langues
Ile du Saulcy
F-57045 METZ CEDEX 1

Sämtliche eingesandten Beiträge (in deutscher, englischer oder französischer Sprache) werden durch den redaktionellen Beirat geprüft, der seine Auswahl auf der Grundlage der Begutachtung durch den Wissenschaftlichen Beirat trifft.
 Manuskripte, die nicht in das Jahrbuch aufgenommen wurden, werden nicht publiziert. Das Jahrbuch veröffentlicht nur vom redaktionellen Beirat angefragte Rezensionen. Die Verantwortung für die in den Aufsätzen und Rezensionen vertretenen Meinungen liegt allein bei den Autorinnen und Autoren.

Themen der nächsten Nummern:
Freud, Deleuze und Guattari
Erich Arendt
Schrift und Fotografie
Übersetzung und Rezeption

GENÈSES DE TEXTES. ANNUAIRE DE L'AFIS*
*Association fondée par Jeanne Benay (1947-2005)

Les annales intitulées Genèses de Textes ont été fondées dans le cadre d'un projet de recherche primé par l'ANR (Agence Nationale de la Recherche), portant sur l'étude des processus mémoriels et textuels dans les textes hermétiques après 1945, en particulier chez Erich Arendt, Paul Celan et Ernst Meister. Ces annales renseignent par là à intervalles réguliers sur les travaux du groupe international ainsi constitué. Les réflexions dont elles se font l'écho touchent toutefois également une problématique et un corpus plus larges incluant une réflexion sur les processus culturels et littéraires aux 20e et 21e siècles.

Genèses de Textes présente régulièrement un ensemble d'articles regroupés autour d'un thème ou d'une problématique spécifique ainsi qu'éventuellement un ou deux articles non thématiques, un cahier d'informations sur les activités du groupe de chercheurs regroupés autour de l'édition d'Ernst Meister, ainsi que des traductions et comptes rendus d'ouvrage. Etudiant essentiellement des phénomènes liés à la transitivité de la culture, ces annales se considèrent également comme transitoires – elles accueillent souvent des travaux qui sont en même temps conçus comme des modèles d'études destinés à être perfectionnés.
Elles publient des articles en langue allemande, française et anglaise.

TEXTGENESEN. JAHRBUCH DER AFIS*
* eine von Jeanne Benay (1947-2005) gegründete Vereinigung

Das Jahrbuch Textgenesen ist im Rahmen eines von der ANR (Agence Nationale de la Recherche) geförderten Projekts über Gedächtnis- und Textprozesse in hermetischen Texten nach 1945 entstanden; untersucht werden in diesem Rahmen vor allem Texte von Erich Arendt, Paul Celan und Ernst Meister und das Jahrbuch berichtet in regelmäßigen Abständen über die Arbeiten des internationalen Forscherteams, das sich aus diesem Anlass konstituiert hat. Die im Jahrbuch wiedergegebenen Überlegungen beziehen sich jedoch auch auf eine weiter gefasste Problematik und ein breiteres Korpus und schließen eine Reflexion über Kultur- und Literaturprozesse im 20. und 21. Jahrhundert mit ein.

Es wird regelmäßig ein Themenheft publiziert, das aber auch ein bis zwei nicht thematisch gebundene Aufsätze enthalten kann, sowie einen Beitrag über die vom Team der Ernst-Meister-Ausgabe geleistete Arbeit, Übersetzungen und Rezensionen. Da das Jahrbuch im Wesentlichen Phänomene kultureller Übertragung behandelt, versteht es sich ebenfalls als Ort des Übergangs: Es nimmt gerne Arbeiten auf, die Modellentwürfe darstellen und zur weiteren Ausarbeitung gedacht sind.
Aufsätze in deutscher, französischer und englischer Sprache werden aufgenommen.